搖滾黑白切

黑白切

中坡不孝生

推薦序　無法阻止的歷史必然

　　時間大約在1999年的某一夜，我早已忘了那場景是在哪裡，那是一場演唱會開始的前半小時，李遠哲前不久發表了一篇文章，導致所有的知識份子都在討論台灣的未來是否〈向上提升或向下沉淪？〉；那是2000年總統大選的前幾個月。我和幾位朋友都覺得，不論向上提升或向下沉淪趨勢為何，台灣在那幾年的轉變正好是「台灣錢淹腳目」時代瓦解的開端，而如果台灣的整體社會環境仍未改變，基本上，台灣不管在各方面其實已經是進入「蝕老本」的階段。

　　回顧過往，如果我們試圖找出一些脈絡，或許可以說，歷史的發展從來就不是線性的過程，相對的，它更像是季節的更替、輪迴，一種類似階梯距齒狀的轉變。

　　大概在幾個月前，我提到了一個「歷史必然論」的概念，主要是因為在這幾年我意識到文化發展作為一個社會文明進步的基石，是必須超越社會事件、物質生活與經濟發展才能繼續前進，所有的事件、物質與時間的推演背後必然隱藏了另一深層的意義。而這一意涵其實正是所有內部、外部力量折衝妥協的結果，所謂的「歷史必然」所指的即是個人身處在一個時代之中對於社會、民族、國家這些大體制下所產生的對應。但這並不是一種「宿命論」的說法，更不會刻意忽略歷史事件的偶發性，而是說有時當我們回頭審視這些過去歷史時，會發現人類文明的建構是存在一個結構性的框架與各方勢力的消長。

　　基本上，必須說這樣的概念是源自結構主義對於文化、藝術的看法。大體上，從18世紀初葉西方工業革命開始到早期資本主義工業化的歷程，再到20世紀初期資本主義的快速興起，資本主義發展

至今已經進入一個後資本主義社會（Post-capitalist Society）及超極資本主義（Supercapitalism）的金錢結構。我無意為各位複習資本主義的發展歷史，而是想點出在這些多方勢力的夾殺下，文化發展是如何的被犧牲，甚至是出局落沒的狀況。

李維史陀在1955年出版的《憂鬱的熱帶》一書中提到一個他對未來世界文明的憂心，那就是到最後全世界人們都只過著一種文化面貌，一種生活形態，那就是在西方文化強勢殖民傳播下的資本主義社會。只不過在後資本主義社會，金錢遊戲與各商業經濟活動的入侵更助長了這樣的態勢，我不知道西方社會會有怎樣的發展，但至少在台灣，由於消費主義、工具理性與新自由主義、新保守主義當道的結果，所有人變成只是一群消費者，能夠消費全世界任何地點、任何文化所生產的任何東西，而失去了一切的原創性。李維史陀擔心文化之間過度的交流會讓文化發展的自體性喪失，現代的傳媒與行銷手段更加速了這樣的交流，在大國至少還有許多腹地去吸收、內化這樣的衝擊，然而在台灣這樣地狹人稠的島國，文化產業甚至是其它產業都像是大漢溪上乾枯的河床，而資本主義就像是颱風一般，每次的刷洗或許帶來充沛的雨量，但更多時候它是呈現破壞及長時間乾枯的狀態，只剩下的就只有淺困在角落的溪魚、溪蝦試圖奮力的浮游。

我無意指責任何人，但事實上現實面就是如此運作的，歷史的必然在後資本形成「M型化」曲線時，這樣的體制更加鞏固社會階層的流通，熱錢都在那裡，在資本市場上流竄，但很少會注入到文化產業，而每當新世代次文化試圖對抗衝撞現存體制時，敗退下來的次文化族群所遺留的空缺，往往就被資本市場的自由經濟邏輯給取代，說白了，就是消費主義下的消費行為，而這樣的經濟消費卻通常只停留在「食衣住行」的範圍。文化藝術必須量化後在市場上秤斤秤兩、逐字逐篇地販賣，然而，文化藝術背後遠超過量化商品

蘊含的意義則逐漸消失殆盡。很不幸的，這樣的現象似乎開始成為一種因果輪迴的松鼠輪圈，許多人費力的向前跑，到最後卻發現仍在原地輪轉。文化的種子每當試圖發新芽時，就被無情的商業現實給踩扁。

　　所以，當我們開始追問在這樣的環境下，如何產生文化的自體性發展？尤其在台灣這樣以資本主義思考的經濟模式，與傳媒資訊的大量快速流通，如果我們將視野拉到兩萬公尺上空以通訊衛星的角度來看，會發現台灣所處的地理位置其實是避免不了外來文化勢力的入侵，早期漢人移民、荷蘭人、日本人、二次大戰逃難的難民、新住民等等，而南島語系則又似乎從台灣開始向遼闊的太平洋遷徙，換言之，在這島嶼上，我們無法避免也無法阻止季風的吹襲，事實上，我們需要季風的吹襲，同時也需要知道這個世界上各個角落正在發生的事。

　　然而，這樣是否就喪失了文化的主體性？或者再擴大一點範圍，那就是整個台灣自身文化的正當性問題：那就是當我們從以前到現在一直不斷引進外來文化的同時，這塊土地除了成為各種外力文化殖民角力競逐的場域外，是否我們還能保有具有主體性的文化發展？或許在每一次的文化探索當中，我們可以找到一些答案。

胡子平（Ricardo），2016年1月5日於台北

推薦序　置個人名聲於道外的樂評人
——中坡不孝生

中坡不孝生的樂評自2005年起定期出現在《破報》。每逢截稿時間臨近時，我都不忘爭取時間一讀再讀。目的並不是為了挑錯字，而是為了要從他文字裡頭的龐克餘溫中取暖。

正是因為中坡不孝生屢次在文章中守護著某種「龐克精神」，讓他得以不論是評介流行音樂還是另類樂團，都能夠提出獨立的評語。

多年以來，我們都是在唱片公司的文宣品包圍之下去理解音樂的。從過去的卡帶和CD封套上的側標簡介，到唱片公司餵養寫手執筆在報章雜誌撰文，直至後來「部落格」寫手和社交媒體上的宣傳攻勢……等等，莫不讓獨立評論人員感到四面楚歌。

但偏偏，中坡不孝生卻始終挺直筆桿，甚至屢次不惜掀起筆戰，為的就是貫徹他所信奉的龐克反叛理念。為此，他甚至不惜在文章中說了一些讓歌手、幕後人員，甚至聽眾覺得不中聽的話。他曾八面受敵，但立場始終堅定。我有時候會困惑：他所堅持的，是他自己的言論嗎？還是為了昭示捍衛言論自由的不容退讓？

正如任何真誠的理念一樣，中坡不孝生為了他的叛逆文字所付出的代價，著實不少。他曾面對過排山倒海式的網友謾罵。他就是在這種壓力之下，持續發表一篇又一篇的獨立樂評。而他面對質疑時的做法，就是在《破報》發表文章時，總是一篇比一篇嚴謹，一篇比一篇銳利。

回想十多年前第一次將中坡不孝生的樂評引進到《破報》的音樂專欄，主要是因為此人搖滾史精熟，而且文鋒犀利。但當初並未

意料到的是，原來中坡不孝生所實踐的，除了書寫樂評之外，更是在開闢某種自外於音樂工業的獨立言論空間。

丘德真（前《破報》主編／現役全職奶爸）
2016年2月19日於澳洲

目　次

05

2007

2008

2005

事情只有發生在不對的時空，才顯得淒美；生命只有在最燦爛的
時候凋謝，才顯得壯烈。「青年」同名專輯數位化的重新發行，
讓歷史不在被埋沒，彌補了台灣搖滾史的遺缺，也為這一群偉大
青年轟轟烈烈的青春留下完美註解。在我心目中，它絕對是本年
度最佳的八〇年代專輯。

雙面人》？

伍佰 and China Blue

雙面人

艾迴[1]

伍佰這張最新台語專輯之前，不得不提起一些我對伍佰的

年1月，伍佰的首張台語專輯《樹枝孤鳥》發行，讓還是
我開始對搖滾著迷，迷上伍佰粗獷生猛、汗水淋漓、俗
「男子氣慨」與「搖滾精神」；甚至一個從小台語不「輪
台北囝仔」開始隨著〈返去故鄉〉、〈心愛的再會啦〉等
金曲努力找回阿媽的歌仔戲和媽媽的舌頭。若說這張專
我的後半世人，真的一點都不誇張。從後來的各種評價看
枝孤鳥》作為一張可以留名青史的經典之作，不容置疑；
的《雙面人》將會是一張新經典，又或是另一張《樹枝孤
為歌迷的我，不免既期待又怕受傷害。
在許多訪問中不只一次提到他不喜歡重複過去，在外界
也會用一種賭氣的方式製作出新的東西；於是，在《雙面
新專輯中，他「真的」生出了「新的」東西──電氣化
曲（techno-rock）。其實早在2001年，伍佰幫莫文蔚製作
《一朵金花》時，就已經開始了電音實驗；同年底，專
河流》發行，在許多歌曲中加入了電子元素，無奈市場
，叫好不叫座；於是，伍佰退卻了。2003年初發行的《淚

「艾迴音樂」公司已於2009年正式將中文譯名改為「愛貝克

切

橋》，伍佰保守且重複地回到《愛情的盡頭》時期安穩的芭樂情歌的懷抱裡，失望之餘，專輯裡一首New Order味很重的〈街角的薔薇〉似乎又為舞曲化的現在預下伏筆。

伍佰會回頭玩電音或舞曲，絕對是某種歷史的必然；不管是1980年代初的New Order、1990年代初Happy Mondays、Primal Scream，一直到最近Radiohead的《Kid A》，在在證明傳統三（四）件式搖滾玩不下去時，樂團求生的不二法門。所以，很不意外的，一張「既搖滾又舞曲、既現代又未來」（側標文案）的新專輯誕生了。第一首歌〈厲害〉猶如台語版的〈沒有頭〉，用理直氣壯的口吻與雄霸的曲式昭告天下，蟄伏七年，說台語的伍佰終於回來了。

標題曲〈雙面人〉更是殺氣騰騰，二話不說拿起電子碎拍和「big-beat」對著虛情假意的浪女展開男性的復仇，猛烈掃射直至彈孔滿佈、鮮血直流。本來以為伍佰會失控又魯莽的「衝衝衝」下去，好在〈海上的島〉是一首清新典雅兼人文關懷的小品，讓亢奮稍做緩和。找來不會說台語的范曉萱一起合唱（這是預示某個陰謀嗎？），歌曲中間雜著伍佰與團員的大合唱及范曉萱優雅的長笛聲，優美的旋律令人神往，好像充滿人間溫情的蓬萊仙島就在眼前，外面天災人禍、政客口水加族群撕裂的可怖景象瞬時灰飛煙滅，不由得想起十年前陳昇「新寶島康樂隊」的名曲〈歡聚歌〉竟也有著同樣的美麗訴求。

第四首〈台灣製造〉在新春鑼鼓鏗鏘聲中熱鬧開場，比〈海上的島〉更直接道出族群融合的心聲，看來勢必成為今年春節各大賣場及年貨大街最「hito」的應景主題曲。接下來〈海底飛凌機〉用厚重的貝斯電拍堆疊出「伍佰的異想世界」；〈往事欲如何〉如泣如訴的的歌仔戲胡琴小調引我心中滿腹的悲哀不禁潸然滴下了男兒的目屎；〈風颱心情〉又是伍佰最擅長的「文夏式」復古芭樂，輕快的旋律令我忍不住隨之起舞，跟著歌曲癡心深情地幹譙那個善

變的查某。

　　〈下港人在台北市〉又是專輯中話題性很強的一首歌；十幾年前在〈樓仔厝〉中劉佬佬進大觀園的北上異鄉客絕對沒有想過有一天會在台北市政府廣場前的跨年晚會大唱「我愛台北市」吧！，「新台灣人」馬市長在台下應該聽得滿爽的，這首歌簡直就是新版的〈台北新故鄉〉，只是這下可能會讓另一群人不爽，甚至罵伍佰「變節」！最後兩首曲子為專輯做了一個舒緩的結束；〈快樂的等待〉用復古浪漫的「Euro-Disco」節拍鋪陳，營造冷調華麗的都會時尚感；〈莎喲娜啦〉重演了〈徘徊夜都市〉裡的酒館爵士風情，只是加入黑膠唱片的炒豆聲讓它更接近日本時代。

　　這張專輯，究竟是對「所謂本土化」或「福佬沙文主義」的反省？對社會亂象醜惡人心的批判？對美麗島嶼的積極期許與關懷？會是一張「經典」嗎？我這顆泛政治化的腦袋又在亂想了，伍佰早在1992年就告訴我「不要想太多」。

　　七年了，我長大了，也懂事了，我知道給伍佰太多的解讀與期待會讓他很累。

* 原文刊於《破報》復刊346號，2005年1月28日，並由當時《破報》英文版主編David Frazier翻譯為英文版本，刊於2005年2月4日的《破報》復刊347號。

相信音樂，做你自己

藝　　人：蘇打綠

專輯名稱：Believe In Music（EP）[1]

發　　行：林暐哲音樂社

搖滾樂是一種橫向移植的藝術表現形式，所以無可避免的脫離不了其宗主國的影響；於是，每當我們聽見新的團體與新的聲音時，總會不由自主地在樂句中尋找熟悉的影子與根源，以便於分類界定，甚至對其以同樣的標準加以審視評判。

聽見蘇打綠，你會想起誰？在以往發行過的單曲中，蘇打綠所呈現的是一種七〇末八〇年代初「校園民歌時代」懷舊的清新氣質。樂團成員不但各個都是練家子，主唱青峰陰柔具特色的唱腔，跳脫制式的編曲，再加上青峰深具文采，意境優美，天馬行空的歌詞創作，不禁讓我聯想到一個老掉牙的名詞——「藝術搖滾」（Art-rock），而且是David Bowie、Japan那一種的。

結果，這張live EP的發行，卻顛覆了我上述的刻板印象；原來他們是一組精明睿智，卻又悶騷的樂團；原來他們的現場演出是如此的有power。

我承認自己並非他們的死忠歌迷，所以對他們的種種印象全然是透過媒體的再現，如今這張EP中所收錄的MV給了我一次體驗其現場演出魅力的機會。但老實說，我覺得這支MV的後製視覺特效

[1]　EP（Extended Play），單曲唱片的縮寫。自2001年4月11日發生「台南成功大學MP3事件」後，逐漸成為主流與非主流音樂人除廠牌合輯之外，實體CD的主要發行模式；企圖透過製作成本低廉、特殊包裝設計、數量限定、並於現場演出時販售，藉由提高收藏價值，讓EP成為「名片」，增強樂迷對創作者的認同感。

是整張EP中最大的敗筆，它嚴重地干擾了閱聽人的感官，寧願它就是一鏡到底的現場記實，也不要讓自以為炫，畫蛇添足的動畫、剪貼特效減損了樂團本身在舞台上自然呈現的攝人風采。

第一首〈Believe In Music〉和第二首〈蜘蛛天空〉中渾厚低沉的貝斯聲線讓歌曲籠罩著後龐克的陰鬱揮之不去；〈Believe In Music〉開頭一段「Ho-Y -Ya」的吟唱差點害我以為青峰被周杰倫鬼魂上身，下一句脫口就要「一二三四（日文），快使用雙截棍」，在我差點想發功解救青峰的同時一陣猛烈鼓擊又將歌曲拉回Post-punk的低調激昂；等等，這是Placebo嗎？不，錯了，是The Cure。青峰在歌曲中尾音押「ㄠ」韻的吶喊與尖聲怪叫真可媲美《Wish》專輯中的Robert Smith。

那，這是The Smiths嗎？You got it!!〈蜘蛛天空〉中的青峰看似輕快卻心事重重的獨舞，似乎遙祭著逝去的「曼城八〇」[2]青春與早已年老色衰的Morrissey[3]，好一個慘綠的美麗少年啊！最後一首歌〈I Don't Care〉是一首青春無敵的「Power-Pop」，本來還真以為是首平淡的芭樂歌（光看歌名真的很像），好在末尾一段華麗的鍵琴solo為歌曲增色不少，亦展現了蘇打綠紮實的學院派技巧與風範。

綜觀而論，蘇打綠的風格丕變，正是樂團的最大優勢。當你正要脫口判生死的剎那，蘇打綠總會適時地給你驚奇；就如這張EP中所呈現的種種一般。當主流大眾與獨立樂迷早已被「Nu-Metal」或「Power-Pop」的喧囂與虛矯所矇蔽時，所謂「以柔克鋼」，蘇打綠的出現無疑是一帖清新降溫的涼劑；不用為他們的生不逢時感到苦惱，也不用擔心他們會被其他不堪入耳的噪音所淹沒，套用一句

[2] 指涉興起與1980年代英國工業大城曼徹斯特的獨立搖滾音樂風潮，俗稱為「Madchester」。

[3] Morrissey為曼徹斯特1980年代最著名獨立樂團「The Smiths」主唱，以其詞曲創作之優雅風采、自稱為「人性戀者」（humasexual）、主張動物權、素食主義與反英國皇室者等身分聞名於世。

很芭樂的廣告詞「Believe In Music，Just do it！」

　　再問一次，聽見蘇打綠，你會想起誰？絕不是Placebo，也非The Smiths，他們是蘇打綠！

* 原文刊於《破報》復刊348號，2005年2月25日。

「319槍擊案」紀念專文

藝　　人：砰砰樂隊

專輯名稱：命運的子彈

發　　行：典選音樂[1]

　　最近所謂「松柏後凋於歲寒，雞鳴不已於風雨」；在獨立樂界一片對政治冷感，噤若寒蟬或帶槍投靠，宣示效忠的詭異氛圍中，卻有一個「樂團」；更精準的是一個「project」，發出了不一樣的聲音，公然表達對「319槍擊案」、公投、軍購案的種種質疑，他們叫「砰砰樂隊」。

　　老實說，他們的音樂不怎麼樣（你能要求龐克什麼呢？），然而就音樂的表現技法來說，他們卻又不是龐克，而是一種融合了鄭進一的歪歌唸白、濁水溪公社的實驗拼貼、台客改裝車電音舞曲再加上樂器行老師演奏品味的「混合理論」；簡單說來就是「台客俗」（發音ㄙㄨㄥˊ）。

　　「台客」要俗的具批判性，不是件容易的事，做的不夠絕對只會不三不四；這也是為何始終無人能再超越濁水溪公社（「LTK」[2]）的原因。畢竟你我都知道，我們是一個很鄉愿的民族；不管是〈流浪到淡水〉的逗陣飲酒逃避現實，還是〈母親的名叫台灣〉煽情的建國／國族認同，在面對真相的逼問時卻總像是忘

[1] 2004年由前滾石魔岩唱片業務經理王方谷創辦，董事長樂團主唱「阿吉」擔任音樂總監，為當時臺灣眾多獨立樂團及創作者的發片平台，旗下包括董事長樂團、XL特大號樂團、螺絲釘樂團、亥兒樂隊、拾參樂團等等。

[2] 台灣最具原創性的「獨立樂團」始祖之一，「LTK」為濁水溪公社以台語通用拼音（（Lao3 Tai2 Ke4）發音時的「官方」標準縮寫。

了吃「青龍虎丸」一樣硬不起來，剩下的只有一張嘴。

於是，在標題曲〈命運的子彈〉開場中我們聽見如「青箭口香糖」廣告曲般的熱鬧旋律穿插著「AM電台工商服務」式的插科打諢，「midi[3] rap」節奏滿載著對「319槍擊案」的許多疑問與幹譙；在〈投票〉一曲中終於明顯找到沾染了「LTK」下體分泌物的直接證據，「無黨無派，無錢可買菜」的口白明顯向濁水溪的〈黑貓堅仔〉致敬，調侃了政客們求票若渴的噁心；〈戰爭玩具〉用小學生的口吻與空心民謠吉他R&B唱出了反戰的心聲，曲末電吉他「矯飾獨奏」增添了本曲芭樂的清香；〈阿兜仔的狗〉是一首旋律與〈命運的子彈〉雷同的Rap-Metal，狗吠火車似地向扁政府、「軍購案」咆哮；〈運氣好〉直接挪用〈王老先生有塊地〉曲調挪揄陳水扁全家濫用特權的醜態。

〈台灣〉這首歌是一個令人錯愕的結尾，也許是想用原住民競選歌謠曲式作一個對族群融合的反諷，抑或是落俗套的正面關懷，從言不及義的歌詞中無從看出端倪，只能說是一首「陽萎之歌」。

總而言之，《命運的子彈》雖是一張為政治服務的專輯，因事件而成立的樂隊，而且立場「偏藍」（歌曲採國台語雙聲式設計明顯是藍營「所謂本土化」的慣用技倆，樂團也常在「泛藍」抗議活動中現身）是注定的一片樂團；但至少就搖滾樂的美學來說，龐克（台客）本就不求天長地久，能像性手槍（Sex Pistol）一樣「砰砰」，有爽就夠了。「Never mind the bullets，here's the砰砰樂

3　（Musical Instrument Digital Interface，簡稱MIDI）始於1980年代，並在1990年代大量運用於流行音樂中的電腦編曲格式，能模仿「原音樂器」的所發出聲音，以一套簡單的電子鍵盤設備，就能營造並取代樂團演奏的效果，但在MIDI早期電腦硬體配備水準無法發揮許多取樣音色或合成的聲音。專業的硬體過於昂貴；而音效卡雖然便宜，但卻是依靠很簡陋的合成運算方法產出的音色。「MIDI音色」也因此被一些評論家詬病為「廉價的聲音」。

隊！」[4]

※　謹以此文紀念「319槍擊案」屆滿週年。

* 原文刊於《破報》復刊351號，2005年3月18日。

[4] 典故引自 Sex Pistol 樂團傳世僅存處男專輯名稱《Never Mind the Bollocks, Here's the Sex Pistols》。

Black「AOR」

藝　　人：合輯（黃韻玲、黃小楨、巴奈、林暐哲、葉樹茵、李欣芸、馬大文、DJ Heal
　　　　　與陳珊妮）

專輯名稱：IS2

發　　行：五四三音樂站[1]

　　想像一下，曙光微露的冬春之際的清晨，一個人剛從床上醒來，朦朧中信步走向廚房，隨手拿了個無花紋裝飾的純白陶杯，泡了杯香淳濃厚的黑咖啡；打開手邊的小收音機，一段亢奮有精神的台呼後，緊接著輕快，充滿希望的旋律流洩而出；可能是爵士鋼琴引導的前奏，或是一段空心吉他的爽朗刷弦。陽光漸漸從早晨的微寒陰霾中露了臉，舒緩而和藹地親撫著你／妳單薄衣衫包裹的背，你／妳真的醒了，從黑咖啡中載浮載沈的夢境中醒了。

　　不知道還有多少人記得或知道「AOR」（Adult Oriented Rock，成人抒情搖滾）這個名詞，它絕非是我年少青春的回憶，卻是我還在牙牙學語，顧頇學步時音樂品味的啟蒙與回憶走馬燈的背景襯樂。八〇年代每一個陽光燦爛的午後，中廣流行網或ICRT播放的歌曲，首首旋律動聽，節奏明快；沉穩內斂的「4／4」拍鼓擊敲醒你，行雲流水的鍵琴（或電吉他、薩克斯風）solo感動你，再配上「堅固柔情」的歌聲穿透你——不是基音（Keane）樂團，這些聲音統稱為「成人抒情搖滾」。

　　說了那麼多，絕非老人講古，而是用最淺白的文字與生活經

[1]　為台灣知名廣播人暨「民謠之母」陶曉清女士之子，亦為著名廣播人暨樂評人（人稱「台灣文藝青年之父」）馬世芳先生於1999年創立的音樂社群網站，並從2004年6月起，製作、發行多張經典「獨立音樂」專輯唱片，後因銷售狀況不佳，於2007年停止發行實體CD。

驗去捕捉聽完《IS2》的感動，一種與久違老友見面的感動；無論是黃韻玲寫給兒子的〈Arthur〉，黃小楨〈I drop & pick〉的空心吉他獨白，林暐哲積極關懷的福音〈夢想〉，還是馬大文甜而不膩的〈在我前面的那個人〉，都散發出一種可依靠的，已經好久沒有感受到的安全感。

李欣芸的〈吃早餐〉應該是全碟中最符合心目中「AOR」典範的一首歌，雖然就曲式來說它是首jazz ballad；圓潤飽滿的鋼琴在藍褐色的黎明中出場，跳上餐桌，輕盈的鼓點和沈甸甸的貝斯隨後而至，欣芸微笑著用甜美的歌聲向你 / 妳親切問候「來份白吐司配黑咖啡，好嗎？」，薩克斯風是隨餐附贈的可口甜點；一個美好的早晨不過如此，簡單而幸福。

〈並沒有〉中巴奈陰沉磁性的嗓音，伴著乾澀的吉他刷弦將我引入藍調的房間裡；原本獨坐在椅子上呢喃，故作堅強貌的女子突然起身緊緊拉住我的手，心碎而渴求地對我吶喊著「幫幫我」，讓我感到心中一陣酸楚；葉樹茵帶著北歐風味的〈Answer Me〉竟讓我有種在台北天母某條小街上遇到久違的林憶蓮的錯覺；DJ Heal首度發表的環境音樂（ambient）作品「Baby , I'll heal you」由陳珊妮擔任演唱，給了這張合輯一個很「療癒」的完美句點。

整體來說，《IS2》成功塑造了一種「曖曖內含光」的「熟美氛圍」；相較於之前的《IS1》，《IS2》所呈現的是成熟洗鍊（與創作者的年紀有關），冷靜低調，穩重，陰性的（創作者大部分是女性）美感，就如同它獨具巧思的黑皮書包裝一般。在唱片市場早已低齡化、幼稚化的今天，能看到這樣俗又大碗，料好實在的「AOR」（Ambient Of Ripeness）合輯，真是一件快樂的事——一種無須說太多話的快樂。

* 原文刊於《破報》復刊354號，2005年4月8日。

穿上妳的白馬「ㄒㄧㄝ」，陪我去逛遊樂園

藝　　人：牙套

專輯名稱：遊樂園

發　　行：迦鎷文化音樂（Gamaa）[1]

　　隨著春天的腳步踏進西門町，看著漢中街捷運站口人來人往，發現一件有趣的事情──不知從什麼時候開始，白馬靴已經成為逛街的年輕「美眉」們必備的流行單品。看著那一雙雙白皙勻稱的美腿驅動著耀眼醒目的白馬靴，若是馬利內提（Marinetti）還在世的話，必會盛讚眼前的這一切是二十一世紀最性感的未來派（Futurism）城市風景。

　　請原諒我好色怪叔叔的觀點，但白馬靴的流行確實勾起了我高中時代對「泡泡襪／象腿襪制服美少女」的遐想；這種兩個世代對「潔白小腿包覆性裝飾物」的流行、崇拜與迷戀（男人愛看，女人愛穿）的背後究竟是什麼，在此按下不表，留待社會心理學者的討論與研究；可以肯定的是，現象的產生必和「閃亮三姊妹」無直接關係，上述的一切全是日本人造成的。

　　難道，當年穿泡泡襪的小女孩長大了，用白馬靴來延續／緬懷清純（青春）？成軍五年的牙套一路走來始終堅持著「東洋可愛少女系」的風格，從這張EP中收錄的四首早期歌曲不難聽出他們深受Judy and Mary、小島麻由美甚至「Puffy」一類soft-rock、cutie-punk及

[1]　迦鎷文化音樂（Gamaa）成立於1999年，為臺中獨立唱片知名廠牌；主持人為前「二等兵」樂團主唱、台中著名音樂展演場所「浮現」與「TADA方舟」藝文展演空間音樂總監「老諾」陳信宏先生。

日本卡通歌謠的影響。

〈狗男人〉清新的rockabilly甜而不膩；「旋轉木馬」是三拍子的童年回憶；〈巧克力〉讓我臣服於由不標準的台式英文拌著柔滑的爵士鋼琴交織而成的巧克力聖代當中；〈感冒藥〉以民謠式的獨白開場，副歌緊接著的cutie-punk「小跑步」展現了開朗少女會有的焦躁，最後終於累得睡著了。

「裝可愛」不是一種罪過，更不是過錯，誰叫現在這個社會如此難以忍受；拒絕成長是唯一無害的抗爭方式。在有人連參拜靖國神社都不覺得無恥的今天[2]，期待牙套能走出屬於自己的可愛風格，而不要只甘於做殖民母國的買辦。誰說穿了白馬靴就一定會變成閃亮三姊妹呢？

* 原文刊於《破報》復刊355號，2005年4月15日。

[2] 指2005年4月4日「台灣團結聯盟」主席蘇進強等一行十人，赴日本東京靖國神社，祭拜於二戰間陣亡的「台籍日本兵」，因2005年是第二次世界大戰結束六十周年，該黨參拜具軍國主義罪惡象徵的神社，因此引發爭議。

青年不死，還有精神

藝　　　人：青年樂團

專輯名稱：青年樂團

發　　　行：音樂自由（站地萬象中文網）[1]

「不同世代的青年在相同的邊緣裡漂流」這是之前在《破報》上看到的一段話。的確，由於賀爾蒙的作祟，一代又一代的青年前仆後繼，不顧一切地實踐理想，勇往直前，挑戰極限與打倒威權，為的就是找到出口與肯定自我；無奈就是有那麼多「頭殼裝屎」，迂腐無能的保守勢力設下關卡，層層阻撓，讓青年們被淹沒在時間的滾滾洪流裡，抑鬱而終。

1986年6月，由賈敏恕、吳旭文、張乃仁等六人組成的「青年」樂團，史無前例地在西門町新聲戲院買下巨幅看板，來勢洶洶地宣告發片；不幸地，由於專輯內十首歌曲送審未過關，僅有一首單曲〈蹉跎〉可公開播放；發片兩個月後，唱片銷量奇慘，廣告看板遭撤，「青年」在次年（1987）因團員入伍，宣告解散。

1986年6月，陳水扁、黃天福、李逸洋「蓬萊島三君子」入獄服刑；9月，林正傑走上街頭，開啟街頭運動的濫觴；9月28日，「黨外」人士在圓山飯店宣佈成立民主進步黨。上述這些不是在上歷史課，而是藉由場景（scene）的回溯，重現「青年」樂團所身處之變動的大時代；同時期歐美搖滾樂壇正是主流重金屬（pop-metal）與英國金屬新浪潮（NWOBHM）攻城掠地，引領流行的輝煌年代；威豹（Def Leppard）、鐵娘子（Iron Maiden），甚至於歐

[1] 音樂自由（Music Free），成立於1998年的獨立唱片網購平台，現已停止運作。

洲合唱團（Europe）絕對是「五、六年級生」共同的回憶；台灣土產的硬式、重金屬樂團竟遭受如此打壓與忽略，怎不叫人為他們流下一滴男兒的清淚呢？

實在不能怪人們的冷漠無情，只能怪「青年」的生不逢時。想想一個樂團，在反對運動訴諸本土化方興未艾之際，他們高舉「白日青天，薪傳千年」（歌詞）的民族主義大纛令人難以消受外，專輯以一個流亡老兵訴說著神州淪陷、國破家亡與戰火紋身的悲情為概念，直踩國民黨1949年的痛腳，更不為當道所喜；會落得如此「爹不疼，娘不愛」的悽涼處境，並不令人意外。

重聽這張專輯，唯美的前衛（prog-rock）史詩與猛烈的重金屬交相衝擊著，令人熱血沸騰；縱然濃濃深紫色（Deep Purple）、齊柏林（Led Zeppelin）甚至是平克·佛洛依德（Pink Floyd）驚世巨作「牆」（The Wall）的影子揮之不去，又間雜著羅大佑「亞細亞的孤兒」與「未來的主人翁」式的悲調煽情，但都不影響我對「青年」的評價；畢竟跟同時期「紅螞蟻」、「薛岳與幻眼」等可以被聽見與熟知的樂團相較，他們真像是一群搖滾的殉道者，就如封面三島由紀夫式的黑白肌肉男寫真一樣地悲壯（極右派的壯美）。

事情只有發生在不對的時空，才顯得淒美；生命只有在最燦爛的時候凋謝，才顯得壯烈。「青年」同名專輯數位化的重新發行，讓歷史不在被埋沒，彌補了台灣搖滾史的遺缺，也為這一群偉大青年轟轟烈烈的青春留下完美註解。在我心目中，它絕對是本年度最佳的八〇年代專輯。

※　謹以此文獻給青年樂團（非置入性行銷）。

※　特別感謝 台中 張凱婷小姐。

＊ 原文刊於《破報》復刊356號，2005年4月22日。

吵鬧雞公愛唱歌

藝　　人：表兒樂團
專輯名稱：熱血男兒硬起來（EP）
發　　行：迦鎷文化音樂（Gamaa）

　　第一次聽到表兒樂團是去年某酒商於台北信義商圈舉辦的一場「百萬樂團大賽」上，主唱薯條一開口滿嘴檳榔殘渣和台啤摻「維士比」的香味，令在場一眾「嘻哈」時尚男女無法忍受，紛紛走避；倒是本人確確實實地被一股真摯的兄弟義氣與草根味的堅固柔情所感動了，忍不住罵了句「幹，都什麼時代了，還在唱這款歌！」

　　猶如麻吉鬥嘴時的口是心非，其實心裡正如品嚐到久違的故鄉滷肉飯一般地感動不已。當台客界的大老們漸漸凋零，從正名制憲的戰線上紛紛棄守轉型的此時，表兒樂團無疑是湍急的八掌溪上最後的希望；他們不但復興了早期濁水溪公社與董事長的熱血青春，更擺脫了傳統藍調悲情對「台客搖滾」的糾葛束縛，改以親切自然的陽光龐克（pop- punk、Power-Pop）為思想的載體，大聲唱出藍領階級對女性同胞單純憨直的愛戀。

　　單純憨直，我必須不斷重複強調的字眼，不管是開場標題曲〈熱血男兒硬起來〉裡赤裸裸的真「性」告白，〈快樂農夫想娶老婆〉的與妳到永久；還是翻唱神經樂團〈希奇的愛〉，都充滿了一股率真踏實，為追求真愛不顧一切的傻勁。相較於連勝文、「周侯戀」這類下賤低俗的上流社會肥皂劇，我聽見了一顆不曾被物慾所玷汙的台灣男兒的良心。

　　太感動了！我快射了！一定要推薦給各位鄉親兩帖勇壯大補

丸：〈朋友振作〉開場先用分散合弦醞釀情緒，一陣猶如國慶夜煙花綻放似的吉他大爆炸，再加上「風風雨雨都過去，認真打拚為前程」、「孤單一人在房間，燒酒當作水在喝」這樣義氣相挺，點滴在心的歌詞，連爺爺也不得不站起來，硬起來啦！〈愛情真無奈〉吸取了五月天兼小虎隊的男孩精華，配上〈Unchained Melody〉創意拼貼，倪敏然先生在天之靈，一定會忍不住讚嘆，並感到欣慰。

雖然最後兩首歌〈愛的逃兵〉玩弄《台灣霹靂火》式的角色扮演口白和〈淡水戀歌〉用賓館裡的性功能障礙悲劇暗喻兼陳明章式的鄉愁讓專輯的結尾顯得欲振乏力、虎頭蛇尾，然而上述七首天真不造作的台客純情詩已經足以與Buzzcocks或Green Day等國外前輩相車拚、比大支，最值得一提的是歌曲中不斷出現的台英語加雜或像「Baby let me put my bird in your 下面」、「我想要甲你forever」一類「Taiwanlish」的創新文法語句，絕對是台灣加入「WTO」以來最具國際競爭力的秘密武器，更是自教育部實施九年一貫鄉土語言教育及國小英語師資培育課程以來最偉大的成就。

最後，笨湖[1]（就是本人）送給表兒樂團一句話，表達我由衷的恭維與感激，感恩你們治好了本人自「機場事件」[2]後因驚嚇過度無法勃起的後遺症：「You suckers really make my bird 硬梆梆！」，鄉親啊！支援表兒就是愛台灣啊！！

* 原文刊於《破報》復刊361號，2005年5月27日。

[1] 即汪笨湖（1953年12月6日－），本名王瑞振，台南人，輔仁大學哲學系學士，臺灣作家、媒體工作者、政論名嘴。於陳水扁執政時期，主持電視節目《台灣心聲》，以捍衛陳水扁、力挺民進黨及台灣獨立建國言論著稱。

[2] 指2005年時任中國國民黨主席連戰出訪出生地陝西省西安市，訪母校「後宰門小學」，迎賓小學生列隊高呼「連爺爺，您回來了！」，乃笑哏之緣起。

女神的無力召喚

藝　　　人：New Order

專輯名稱：Waiting For The Sirens' Call

發　　　行：華納音樂[1]

　　會如此對New Order感到著迷，也許全然是將個人成長經驗對照樂團發展過程中某些相似處的投射作用所造成的，簡言之，套句藝術界最常用的術語來說，就是「形成一種互為觀照的狀態」：我們都太早意識到人生的荒謬與悲哀，為突顯自己相較於同儕的看破紅塵、世故早熟，拼命愛裝酷、耍低調、裝老成，等到同一個世代的人逐漸年華老去，才又表現得像個幼稚的高中生，甘願冒著被同儕嘲笑鄙視的危險，拿出暗藏已久的青春不老丹，散播歡樂散播愛，努力拯救這個快速高齡化的世界，然後被一群趕「八〇回歸熱」的後生晚輩拱為神主牌。

　　俗話說老狗玩不出新把戲，雖然很不願意用這句話去形容聽完New Order新專輯之後的感想，但也實在找不到什麼更貼切的句子。假如我也能夠像資深樂評前輩「小樹」[2]一樣幫唱片公司的側標撰寫文案，大概也只能識相地說：「一張集New Order歷年精華於大成的最新力作，是推薦給新世代重新認識一代經典名團的最佳入門專輯！」

　　自2001年的重新出發大團圓之作《Get Ready》回歸吉他搖滾的

[1] 早年原本由飛碟唱片代理，後反客為主之國際唱片廠牌。

[2] 本名陳弘樹，筆名「小樹」，現為中廣流行網《StreetVoice未來進行式》廣播節目主持人、《The Big Issue》樂評、「StreetVoice」音樂頻道總監、「見證大團誕生系列」總策劃。

方向後，這張新作中的許多歌曲都可以被視為「自體反芻作用」後的產物；不管是開場的〈Who's Joe〉，或與〈60 Miles An Hour〉異曲同工的〈Hey Now What You Doing〉，還是標題曲〈Waiting For The Sirens' Call〉（背景的鍵盤合音猶如對1983年的〈Your Silence Face〉兼對Kraftwerk的〈Europa Endlos〉致敬）及後面的幾首曲目，都似乎在刻意找回或複製《Low-life》與《Brotherhood》時期的榮光，而且為了要更貫徹上述的「guitar-oriented」意識，電子鼓擊或聲響拼貼被迫淪為無關緊要的小擺設；Stephen的鼓擊顯得更圓滑柔和，Peter的招牌貝斯主奏仍然獨撐大局，Bernard的吉他單音solo依舊瘸腳，新加入替代Gillian的吉他兼鍵盤手Phil Cunningham似乎頂多只是讓某些歌曲多了些裝飾性的藍調吉他聲音，包括專輯最後那首很復古搖擺的〈Working Overtime〉。

若硬要說「新秩序」在「新專輯」中有什麼「新氣象」，我想只能說帶著Happy Mondays甚至Modern Talking氣味的電氣化雷鬼作品〈I Told You So〉和模仿Pink Floyd在《Dark Side of the moon》裡的心跳聲、硬幣撞擊聲取樣的「舞曲大帝國式」[3]house舞曲〈Guilt is a useless Emotion〉讓我得到一絲絲的趣味外，相較於前作《Get Ready》的豐富變化，實在是乏善可陳，更不用說以少男少女偷嘗禁果為MV內容的首發單曲〈Krafty〉和Scissors Sisters女主唱跨刀獻聲的單曲〈Jet Stream〉也只是「為新而新」的雞肋而已。

另一個值得一提的地方大概只有新專輯名稱所使用的單字數量超過以往任何一張的紀錄（高達五個！）；「Siren」乃希臘神話中用歌聲迷惑水手的女海妖，難道是樂團以此自況用老把戲迷惑死忠歌迷掏錢上勾（本人就是其中之一）嗎？或硬搞一些親民新花招吸引少年人？上述行為都可能只會讓New Order晚節不保，不如踏實

[3] 指本土「B版」唱片芮河音樂於1990年代浮濫生產之盜版CD合輯內的「浩室舞曲」。

一點，回歸過去所堅持的冷酷與低調吧（其實也是在說我自己）！

* 原文刊於《破報》復刊362號，2005年6月3日。

花草樹木樣樣齊

藝　　人：合輯（My Little Airport、The Marshmallow Kisses、Language of Flowers、
The Konik Duet）

專輯名稱：草地音樂合輯

發　　行：默契音樂[1]

　　國外樂團的「台壓版」合輯在二手店老闆或許多唱片愛好者眼中，往往是「雞肋」，但對我而言，卻是能觀察國外音樂輸入台灣之發展狀況的重要史料。撇開主流大廠所發行的電台（店頭）宣傳專用或促銷專案的合輯不談，像是早期由「波麗佳音」代理英國著名獨立廠牌Mute（後來由魔岩接手代理）所發行的合輯就是一個很好的例子。年少無知的我，便是藉由這類合輯，重溫了Depeche Mode、Inspiral Carpets的精彩。

　　配合「草地音樂節」所發行的這張合輯，收錄了由協辦單位「默契音樂」旗下代理的五組樂團，雖然為活動宣傳的階段性任務已經達成，但仍舊是一道入口即化、清涼消暑的午茶甜品。不論是當紅炸子雞My Little Airport用玩具樂器演奏出的奇趣都會民謠，The Marshmallow Kisses的六〇年代復古Bassa Nova旋律，會讓人想起偉大「雙B」（Beatles、Beach Boys）之聲的Majestic，繼承自Felt、Belle & Sebastian清亮吉他主義的Language of Flowers，還有結合古典及電音元素的女子三人團體The Konik Duet（合輯內收錄的一首〈Cindy〉很有Inspiral Carpets的韻味），都符合了所謂「indie-pop」的一貫調

[1]　由台灣早期樂團「三角貓」主唱黃一晉，於2002年11月成立的獨立音樂廠牌，以清新電子音樂、民謠吉他創作等特色，掀起台灣「小清新」風潮之濫觴。

性：清新、歡愉、個人生活絮語，還有最重要的一點——童顏純真。

　　不知是否因為八〇年代的「Hair-Metal」還有九〇年代的Grunge造成一般民眾對搖滾樂及獨立音樂的種種誤解偏見或根深蒂固的刻板印象，讓這第一次的草地音樂節必須不斷強調自然清新、校園懷舊，如兒童般的純真意象來說服社會主流大眾及擴大參與面，亦或根本就是藉由舉辦這樣一個服務中產階級品味性質的「類樣板」來消弭上述主流大眾對獨立樂界的敬而遠之（即便不插電附近住家還是嫌吵）。只是，不管如何，沒有透過某種強而有力的宣傳系統，如傳媒，甚至是教育的力量，來改變社會大眾的觀念，獨立音樂在台灣的許多困境，依舊無法獲得解決，縱然是移植了來自國外甜美動人的奇花異草，仍舊無法生根茁壯，進而刺激或給予本土音樂創作環境一些改變。

　　如同CD內小冊的文案：「校長正在司令台上說：以後音樂課大家改唱搖滾樂，我們會給每個人發一把吉他，用你們的小手努力彈吧！」假如真有如此美好的一天來臨，只怕未來的主人翁會毫不領情，把吉他丟在一旁，繼續趴在草地上玩他的電動玩具（如唱片封面所示），還抱怨這樣一廂情願的「教育改革」政策剝奪了他沉迷於虛擬世界的快樂，只不過是老人家的自瀆；背著吉他上學比背著各學科「一綱多本」的課本更嫌負擔呢！

*　原文刊於《破報》復刊362號，2005年6月3日。

送你一顆「BB彈」

藝　　人：B. B. Bomb

專輯名稱：Three（EP）

發　　行：迦鎷文化音樂（Gamaa）

　　端午節晚上，看到日本音樂節目《Music Station》轉播一個叫「Zone」的少女偶像創作樂團的告別演出；主唱、吉他、貝斯，還有鼓手全都披著白色婚紗，如待嫁女兒含淚唱完最後一首歌，雖說是偶像團體，玩奏起樂器還是有模有樣；看到這幕景象，不禁讓我產生一連串可笑的問題：一直想不透，究竟是所謂「女子無才便是德」的中國腐敗傳統觀念讓台灣為數眾多的少女團體無須靠自己的音樂創作爭取支援，只需裝出清純可人的笑容，販賣年輕性感肉體及搞搞八卦緋聞就可以騙吃騙喝？還是本土的音樂市場真的不需要上述類型的商品，只需S.H.E在唱所謂的「快歌」時把電吉他背在「香肩」上裝模作樣地晃來晃去？但奇怪的是艾薇兒（Avril Lavigne）在台灣還是很紅啊！這到底是怎麼一回事呢？

　　吾人對所謂的「暴女團」（riot grrrl）一直感到肅然起敬，她們始終是一群堅定對抗上述主流商業父權價值的地下反抗軍。自九〇年代「瓢蟲」以降，暴女們的革命行動始終沒有停歇，只可惜往往因出版發行的作品不多，沒有留下可供廣為流傳的媒介，使得這股洶湧澎湃的逆流仍一直在地底流竄，無法爆發。

　　這也是為什麼，當我聽完這張來自台中的暴女們「B.B.Bomb」的EP後，感到興奮的原因了。舉一個可能有點怪的譬喻，若瓢蟲在1997年的首張同名專輯像羅大佑的《之乎者也》，混雜著民謠抒情與暴女硬蕊，那「B.B.Bomb」的這張EP就像Metallica的《Kill'em

all》,真正「為暴女而暴女」,十七分鐘六發子彈乾淨俐落,把你射得冷汗直冒,鮮血直流,一刻都不讓你喘息。

開場曲〈Sing along together〉流暢的三段式「Emo-core」唱出樂團終於找到一位女鼓手的興奮喜悅,這位女鼓手也毫不吝嗇地展現她氣勢凌人的鼓技;〈龐克女孩〉一針見血地調侃裝扮做作的假龐克,並積極鼓舞女孩們起義來歸;〈Don't Go〉則是用「Oi!」[1]曲式向其偶像日本暴女團Thug Murder致敬。

如果你是1976樂團的粉絲,聽到〈渾沌〉這首歌絕對能會心一笑;借用自1976名曲〈七〇年代〉的第一句歌詞「是大麻煙還是搖滾樂麻醉了你?」由B.B.Bomb唱起來可是一點都不軟,像拿著彈簧刀逼著那些腦袋不清楚的男人趕快醒過來振作一點;〈Say Oi!〉猶如花木蘭進行曲,挺起胸膛踢著正步向光明未來邁進,〈再見〉一曲毫不扭捏地用thrash hardcore向聽眾道別,簡潔有力。

「Oi!」和「Thug Murder」是這張EP中不斷出現的字眼,就題材而言稍嫌偏限,但就整張唱片的音樂流暢度來說,仍算是不錯的。期待B.B.Bomb能在歌詞方面更加用心,畢竟好的「Oi」不只是喊給自己爽,更要能引起共鳴,加油吧!Oi!

* 原文刊於《破報》復刊365號,2005年6月24日。

[1] 1970年代末英國龐克音樂支流,歌曲及意識形態較接近「光頭族」(skinhead)勞工階級與足球流氓。

春光已再現，男兒不流淚

藝　　　人：The Tears
專輯名稱：Here Come The Tears
發　　　行：福茂唱片／V2[1]

　　吾人認為世上最悲哀的事情莫過於一廂情願地深愛著一個永遠不可能有結果的對象而無法自拔。我多麼希望妳是我今生的唯一，相約逗陣去淡水海邊看滿天華麗燦爛的流星雨，無奈妳總是對我說，我們不適合在一起；那年冬天，妳送給我一片Suede的《Singles》精選集，這份生日禮物的背後意義已經不言而喻「See you in the next life.」，妳學著Brett Anderson的口氣，冷酷而堅定。

　　是啊，「See you in the next life.」多麼浪漫又令人心碎的一句話，2003年的12月，妳的離去與Suede的宣告解散，讓我渡過了這個世紀最悽涼的冬天。經過一年半載，悲傷已經止步，連爺爺也去了大陸，你我仍舊像最熟悉的陌生人；怎料前Suede的兩位靈魂人物，效法連宋兩位主席大和解的精神，共組了一個名為The Tears的新團，言歸舊好，再續前緣，真是作夢也想不到。

　　當以「The」開頭「s」結尾的團名氾濫成災之際，兩位老人家竟還願意陪著一眾「為賦新詞強出頭」的少年家攪和，是象徵另起爐灶的新招牌？還是這其實是Suede成軍之初想用卻不敢用的團名，深怕樂評馬上將他倆套上「新Morrissey」和「新Johnny Marr」

[1]　英國「維珍集團」（Virgin）老闆Richard Branson於1992年將Virgin唱片賣給EMI後，於1996年再度成立獨立音樂廠牌「V2」；台灣福茂唱片曾於2005年代理，目前「V2」已改由台灣「最愛音樂」（Love Da Music Taiwan）代理發行。

的大帽子會令他們備感壓力，然後硬說他們是衝著填補The Smiths的空缺而來，不得而知。

衝著那令人發噱的中譯團名「飆淚樂團」，將唱片放進CD player裡，看看會不會真的讓我噴出淚來。結果〈Refugees〉前奏一出來我就笑了，這不是〈Trash〉嗎？難道Anderson找Butler回來的目的只是想做一張有Butler參與的《Coming Up》嗎？〈Autography〉一曲開頭逗趣的汽車喇叭聲加上和董事長樂團最近強力主打的〈找一個新世界〉相當神似的分散和絃又讓我忍俊不禁，究竟是誰學誰呢？

〈Co-Star〉有如〈Saturday Night〉般優雅深情，Suede註冊商標的「馬啼」式合聲再現江湖；〈Imperfection〉是一首很Beach Boys的美麗歌曲，告訴我們真正的美麗來自於缺陷；〈The Ghost Of You〉猶如慢板的〈Lonely Girl〉與〈Break Down〉合體，層層堆疊的思念在最後一刻終於潰決爆發；〈Two Creatures〉和〈Lovers〉是很典型的Suede式的ballad；〈Fallen idol〉是首「4／4」拍的成人抒情搖滾，曲末吉他solo和口哨聲讓歌曲稍不落俗套。

〈Brave new century〉有意重拾〈We are the pigs〉的陰鬱，但怎麼也悲傷不起來，倒是〈Beautiful pain〉煽情地將《A new morning》裡的春日陽光加上催淚的弦樂伴奏與吉他推絃之聲，讓我心甘情願地接受這份美麗的傷痛，狂洩不已；〈The asylum〉裡充滿鄉愁的口琴，稍稍平復我激動的情緒；〈Apollo 13〉像是〈Pantomime horse〉的快樂版本，與愛侶攜手乘著阿波羅十三號奔向天際，邁向未來；最後的〈A love as strong as death〉則是〈Two of us〉這首經典鋼琴ballad的孿生兄弟。

聽完整張專輯，淚還是有飆，但更多時候我是被那份延續自《A new morning》的春風美景給拯救了。春天已經再現，陽光已經看見，有The Tears的陪伴，沒有妳的現在，我也不會感覺孤單。

※ 謹以此文獻給 板橋 陳小姐。

* 原文刊於《破報》復刊366號，2005年7月1日。

不朽包裝裡的守成與創新

藝　　人：四分衛
專輯名稱：W
發　　行：角頭音樂

　　記得以前看過香港樂評前輩Cello Kan描述1984年念中學時的他與「史上最暢銷十二吋單曲」——New Order〈Blue Monday〉的相遇，設計大師Peter Saville[1]的經典之作，模仿「DOS」格式電腦磁片的特殊包裝，是處於CD普及化時代的我無法感同身受的趣味；然而透過四分衛新專輯《W》由蕭青陽設計的透明膠殼封套，似乎也讓我體會到了那種只屬於十二吋單曲時代所獨有的新鮮感。

　　打開封套，從裡面拿出四片印著歌詞與樂團成員側臉及正面所組成圖形的色彩斑斕，徹底貫徹了Andy Warhol遺志的透明膠片。然而，它們終究不能像X光片一樣，放在投光器上就可以看出專輯裡面究竟藏了什麼料，還是要將CD放入唱機，耳聽為憑。

　　先談《W》中「守成」的部分。你／妳依舊可以找到〈Missing〉和〈Far Away〉兩首四分衛註冊式的浪漫情歌，若嫌不夠煽情，〈假如我是真的〉三拍子圓舞曲加上末段虎神激昂的吉他solo，被拋棄的哀傷不過如此，孤單一人還是要隨之高唱〈起來〉；〈達利〉重現了〈項鍊〉一曲melo-core的熱血賁張，超現實的畫面裡透露了反戰的訊息；〈Cosmic Lady〉和〈罰球線起跳〉是阿山拿手的funky rap曲式。前者是哇哇器作響的太空漫遊，後者像是拿disco舞廳天花板上掛的閃亮亮鏡球當籃球，讓穿著喇叭褲的麥可喬丹奮

[1]　英國知名設計師，以工業元素、未來主義風格，形塑曼徹斯特獨立廠牌「Factory」旗下唱片包裝及視覺形象，聞名於世。

勇灌籃；〈胃痛〉則是用hard-rock力道表現折磨，令人無不會心一笑，感同身受。

再談「創新」的部分。開場的〈再十年以後〉釋放出迷幻電氣的威力，在太空吉他噴射機呼嘯似的音效中大聲呼喊著對音樂創作的堅持；〈焦糖瑪奇朵〉展現了拉丁式的熱情，腦海裡突然閃過的畫面是阿山在義大利某個小鎮的廣場上與Gloria Gaynor，隨著〈I Will Survive〉的旋律大跳迪斯可。〈盪鞦韆〉充滿Suede式的細膩柔情，動人的合聲和阿山的高音詮釋絕不輸給Brett Anderson；〈原來〉優雅的鋼琴ballad透露著為人父的幸福喜悅；〈Only Love〉用堅定的吉他刷弦、分散和絃和厚重的bass單音向U2致敬，宛若沐浴在充滿愛與希望的陽光下；〈雨呷呢大〉是阿山首次用台語填詞，雖然只有副歌部分簡單的幾句，但對不會說台語的他來說，是一次突破性的嘗試。

在現代主義冷調科技感的包裝下，並沒有來自於未來世界陌生的旋律，反而是一首首仍舊很「四分衛」的，溫暖而扣人心弦的常青流行曲。阿山跳躍充滿想像力的歌詞仍然將聽者帶入情境，體驗歡喜激情，也嚐盡失落苦澀；尤其專輯中十三首曲目在樂曲情緒「高、低、高、低」的氣氛起伏鋪排下，聽完就像洗了一次三溫暖，神清氣爽，通體舒暢，也對四分衛這張守成與創新兼備的新專輯感到欣慰；畢竟完全放棄自我特色的迎合往往是吃力不討好的，尤其對這樣一個資深的樂團來說。

* 本文曾投稿《破報》，因故未刊出，寫於2005年9月10日。

不說英文這麼難嗎？[1]

藝　　人：一隅之秋、追麻雀

專輯名稱：Fall Of This Corner Spilt Chasing Sparrow

發　　行：樂團獨立發行

　　吾人既非心向神州故土，欲一統山河的大中國主義者，也非只會用一支嘴建國，卻身懷綠卡置產美國的台獨份子；但一直不能諒解與理解的是，台灣既不是香港，也不是媚外成性的日本，更不是新加坡，為什麼一些樂團總是滿口英文，不知所云，卻還沾沾自喜？

　　當然這樣說也不是全然否定使用英語創作來進行「所謂國際化」的重要性，只是會覺得一個自稱「為所有社會適應不良，被排除／邊緣化的人們」而唱的樂團，用的是早已被異化的、浮濫的龐克語彙，要如何能深入民心，讓邊緣的人們感受到來自於你們的關懷？換言之只不過是一群西方龐克場景的消費者或同好們用來消遣發洩兼娛樂的派對背景音樂。

　　也許你／妳會覺得本人用如此嚴峻之態度批判檢視這張合輯像是一個惡婆婆虐待媳婦一樣可惡，但既然創作者使用「國際語言」創作，那就必須用「國際水準」加以審視，才能與眾國際樂團一較高下。

　　不可否認，一隅之秋的〈After School〉像My Chemical Romance

[1]　該篇文章為本人在《破報》所引爆的第一枚「炸彈」，針對當時小眾音樂圈喜好以英文歌詞創作的現象，針砭批判，但卻得罪無數「同道中人」，甚至在CD側標貼紙上針對此事件加以嘲諷，形成「茶壺內風暴」。

一樣美麗，〈18 Runaway Party〉與〈Summer Time Massacre〉不輸給 Hüsker Dü；找來「B.B.Bomb」成員保久乳合唱的一曲〈Frustration In Taipei City〉更展現了Pixies般的鐵漢柔情。而追麻雀在這張合輯中的四首歌曲，也像將所學一次繳械（樂團自言深受Modest Mouse、Built To Spill的影響）；〈Nirmamou（he's the murder,he's the killer）〉和〈Interview〉兩曲令人想起Modest Mouse首張專輯中的某些歌曲，〈Freeland〉和〈Sandwich Explosion〉自溺的唱腔和陰鬱狂躁兼具的曲式不難聽出追麻雀深受Sonic Youth以降各類型美國低傳真另類樂團的影響。只是這類型的聲音不管在「SST」[2]、「4AD」[3]或其他大大小小英美獨立廠牌旗下多如恆河沙，要如何才能突顯迥異於其他白人男女所組成樂團的特異之處？看來也只剩下黑眼珠與黃皮膚了。

　　獨立創作樂團在台灣至今已有十多年的歷史，卻還是有許多人以自認英文程度好或用英文唱起來比較順為藉口，不斷複製異國情調，還自以為是創作結晶，卻不知如此行徑只會使自我身影更加模糊而已。所謂搖滾創作的本土化不應該只是向刻板印象中的藍白拖、檳榔辣妹、七彩霓虹燈取經，但更不應該是淪為國外樂團的「同人誌」，喜歡某種樂風或某個樂團就近乎全盤照抄；貼近現狀的歌詞描寫會更容易得到回響共鳴。當然假如樂團願意像當年shoegazing風潮襲捲英國時，傳媒語帶嘲諷的說這些樂團是一群「自我讚美者」（The scene that celebrate itself），那我也沒法

[2]　1996年起，由「「水晶」唱片」代理進口的美國知名另類廠牌，以硬蕊龐克（harcore-punk）為其廠牌特色。

[3]　最初於1989年左右，由「「水晶」唱片」代理進口的英國知名另類廠牌，後於1996年改由「魔岩唱片」代理發行；2000年年底，「4AD」再授權由滾石子廠牌「風雲唱片」發行「台壓盤」。目前「4AD」從2006年起，由「映象唱片」接手代理發行權至今。

度了。

*原文刊於《破報》復刊373號，2005年8月19日。

天涯走闖十五冬，台客教主渡慈航

藝　　人：濁水溪公社
專輯名稱：天涯棄逃人
發　　行：角頭音樂

　　在得知伍佰被主流傳媒拱為台客「盟主」，並順勢舉辦「台客搖滾」演唱會斂財之際，本人除了對此行徑感到不齒（就像「阿輝伯」出來國民黨才敢喊台獨一樣），更為真正的台客教主──濁水溪公社叫屈，因為伍佰根本沒把正港的「老台客」（Lao3 Tai2 Ke4──簡稱「LTK」，通用拼音）放在眼裡。然而在主唱小柯於《誠品好讀》七月號發表「不管新舊，都是台客」的「新台客論」後，表現了一位真正領袖的恢弘胸襟與包容氣度，不但與一旁伍佰的囂張自負形成對比，更讓本人對「多元尊重，和而不同」的真意有所領悟，並為上述的口舌之快感到無地自容。

　　令人望穿秋水的成軍十五年第四張專輯終於發行，濁水溪公社（「LTK」）就像唱片封面上那片猶如村上春樹《世界末日與冷酷意境》裡所描述的青潭，深不可測，不斷吸收能量，製作出令人驚訝，卻又貼近土地的聲音。在Mojo張國璽、貝斯手江力平、鍵盤手蘇玠亙等新成員的加入，閃靈Freddy、妮波寺KK，還有大支的友情跨刀下，所產生的巨大化學變化，更是叫「阿輝伯」都會落下頷。

　　〈後搖籃曲〉的標題是否在向黑名單工作室致敬不得而知，但似乎有意在調侃伍佰的時尚未來主義──如映象唱片三分零五秒的chill-out試聽曲，在一陣機車發動聲後還是回到了穿藍白拖飆小五十的現實；〈寶島風情畫〉註冊的台客硬蕊芭樂引領我們體察風土民

情，品嘗道地名產小吃，曲末媲美〈Under The Bridge〉的童聲大合唱散播愛與關懷；〈歡喜渡慈航〉用Boo Radleys式的銅管合聲酬神謝天；〈迷魂陣〉裡，　小柯化身蘇慧倫穿上Baggy牛仔褲，緬懷歌詠九〇年代的繁華台北與中山北路的制服酒店。啊，真粉味！

　　時光倒回1990，實力派創作偶像新人　柯仁堅為我們帶來一首深情款款，字正腔圓的北京話「瞪鞋派」（shoegazing）流行曲〈蒼白的追憶（My Heart Is Broken）〉，不知是不是KK出的主意；〈娜魯灣〉疑似早期「工業實驗三部曲」（前兩首分別是〈U238〉和〈社會主義解放台灣〉）第三部的舊瓶新裝，前衛金屬重新混音兼閃靈新專輯置入性行銷，連Dream Theater也自嘆不如。

　　摸不著頭緒的Lo-Fi黎明式K歌〈無解〉似乎暗喻著主流商業音樂的明天，但〈笑虧世界〉裡灑狗血兼催淚的弦樂鋪排真的叫五月天直接切腹自殺算了；〈安定的笑容〉滿溢著Pet Shop Boys初出道時的純情浪漫，俗又有力的synth電子鼓擊連續過門，強顏歡笑中帶著不孝子後悔的眼淚，更唱出流浪教師無奈的心聲。

　　〈麻雀英雄〉的藍調老搖滾略顯疲態與刻意；〈牽亡歌〉則是融合〈雪中紅〉、超渡法會佛號誦唸、〈倒退嚕〉與迪斯可的標準「LTK」式「為人民服務」的中元節應景歌曲；〈新生活〉的rap-metal找來大支助陣，表面批判吸毒等社會亂象，但似乎又另有所指，意在言外。

　　濁水溪公社新專輯與以往最大的不同就是收斂起滿嘴沙豬髒話，消極尖酸的臭幹譙，改以一位宗教家的積極向善與濟世熱誠用美妙旋律渡化眾生（但也有可能是「鏡像」反話，詳見專輯歌詞內文），絕對比巨星式的未來主義宣言來的親切可愛許多。先到此為止了，我造的口業已快滿出來，連　小柯也渡不了我了。

※　謹以此文獻給　濁水溪公社及所有先烈，並懷念永遠的「左派」　蔡海恩先生。

※　應作者要求，上文提到「濁水溪公社」及相關團員前均挪抬一格，以示其敬意。

* 原文刊於《破報》復刊374號，2005年8月26日。

綠色蘇打，清新浪潮

藝　　人：蘇打綠

專輯名稱：蘇打綠

發　　行：林暐哲音樂社

　　老實說，已經很久沒看到如此懾人的樂團街頭演出了。主唱巧妙運用手提式擴音器製造人聲扭曲的科技感失真特效，隨後又能運用口琴的溫暖音色令全場聽眾如沐春風；而且，最重要的是，其嗓音之細膩高亢，美的難辨雌雄。貝斯手剛柔並濟的沉穩bass line展現安定的力量，木吉他手與電吉他手充滿默契地互相對話著，前者看似鄉土劇明星的淳樸外表下卻充滿搖滾的爆發能量，後者如偶像劇主角般的俊男型格卻恰如其分地保持著電氣化的內斂矜持。貌似穩重的鼓手奮力敲擊的鼓點飽滿中富含輕盈的跳躍感，更不用說帶動現場氣氛不遺餘力，全方位多功能的鍵盤兼中提琴手兼dancer，在沒有需要上述樂器伴奏的空檔，不吝惜的舞蹈煽動恐怕讓Happy Mondays的Bez[1]都甘拜下風。更令人感到訝異的是，如此一個有型有款，技藝精湛的「cult band」竟可以玩起搞笑行動劇而不失優雅，真教人很難不對他們的未來充滿想像與期待。

　　終於，蘇打綠發表了首張同名專輯，不但為他們一路走來的汗水與辛勞立下了里程碑，更可能將成為台灣獨立樂團發展史上一

[1]　1990年初，奠基於「快樂丸」（Ecstasy）的「瘋徹斯特」（Madchester）音樂場景在英國掀起了舞曲搖滾的革命狂潮，號稱「曼城三大元」的The Stone Roses、Inspiral Carpets與Happy Mondays為此風潮中的三大名團。其中又以Happy Mondays擁有舞者團員「Bez」（本名：Mark Berry，1964年生），時常在舞台上以怪異、扭曲、激烈的舞蹈動作，炒熱現場觀眾氣氛，最為特殊。

次重要標的，甚至是奇蹟。就如年初本人談論其live EP《Believe In Music》時提到「原來他們是一組精明睿智，卻又悶騷的樂團」和「當你正要脫口判生死的剎那，蘇打綠總會適時地給你驚奇」兩句話所描述的，在上述7月30日於台北捷運中山站旁舉行的街頭演唱會上，蘇打綠徹底展現出一股獨特的魅力，擄獲了在場觀眾的心，甚至讓許多原本不知情的路過民眾，願意停下腳步，向一旁正專注接受洗禮中的陌生人探詢：「他們是什麼樂團啊？」

　　回到專輯本身。為方便歸類介紹，妳／你可能會說蘇打綠是一隊走英式搖滾清新路線的art-rock樂團。然而，與台灣其他標榜所謂「Brit-pop風格」的樂團最大的不同是，所謂的「Brit-pop風格」對蘇打綠的歌曲來說只是畫龍點睛的裝飾，而非賣弄炫技的外衣，更非「西體中用」的強迫殖民；在厚實且富變化性的校園民歌式旋律中，專輯中多首歌曲裡所運用的New Order式的貝斯聲線或U2般的吉他刷絃，媲美Suede的行雲流水鋼琴伴奏加上chamber-pop的弦樂合音，都是為了去驅動歌曲，使之更具流行性格的工具；就像是林志玲身上的首飾配件，將原本就已經美麗的歌曲裝點得更加動人。更不用說像〈Oh Oh Oh Oh〉這樣充滿歐式情趣的New Wave作品，〈That Moment Is Over〉濃厚的北歐流行風味和〈頻率〉這首電台主打的浪漫激昂都是近年來獨立樂壇罕見的流行精品。

　　我想，已經不用再去羨慕別人了。台灣，終於有了屬於自己的蘇打綠。吾人開始相信「這樣美麗、激情、充滿靈魂的宣言，總讓我心頭微酸得一麻，耳朵彷彿聽到他們的音樂是新的世紀預告。每年都有無數新團誕生，但總要等上好幾年才有一個夠好的團，讓我們愛上好幾年。我確定是蘇。打。綠！」（以上文字盜用自資深唱片人姚謙先生力挺某團之推薦辭。特此聲明，並心懷感激。）

* 原文刊於《破報》復刊378號，2005年9月23日。

扣下鈑機，無聲出聲

藝　　人：鈑機

專輯名稱：鈑機（EP）

發　　行：樂團獨立發行

　　叛逆性格與熱血青春遭商業化收編的過程似乎是一直一種難以逃脫的宿命，淺碟式的流行浪潮一波未平一波又起。就像那片神聖海灘上，從遠處被搬來粉飾太平的沙子，在陽光，在舞台投射燈的映照下，反射出晶瑩耀眼的光芒；但終究敵不過沒有雙腳，沒有根基的先天性致命缺陷，隨著風，隨著海浪，隨著你我沒有空隙的運動鞋，無奈，也無力地，被帶走了。

　　很明顯的，享樂主義的迷人香氣終究取代了荷爾蒙分泌過剩的咆哮碎念。在今年的海灘上，努力尋找不正仔、潑猴、XL等團體留下的足印，竟早已難以辨識，模糊不清；真不禁叫人感嘆，這種見勢心喜，隨波逐流的台灣特有種短視性格究竟要到什麼時候才會有覺悟的一天。

　　幸好，還有鈑機。雖承襲濃厚的Rage Against The Machine音樂性格，鈑機能具備清晰的辨識度除了在於其官方網站上所表示「使用語言批判的同時，若沒有相當程度的自我反省是一件很危險的事」的自覺外，最重要的還是他們看透了表象形式模仿的虛偽與無用，學習到了其音樂導師真正的批判精神，用土地的語言，精準而堅定地說唱出對家園亂象的看法，而不是像一些同類型樂團毫無長進地只會對背叛的情人，父母師長的壓迫或生活的枝微末節發些垮褲式的牢騷。

　　〈R.O.C〉劈頭就拿這片不清不楚的土地上的因襲孽障開

刀，一針見血的歌詞令人肅然起敬，欺騙（cheating）、混亂（confusion）與腐敗（corruption）共和國似乎是咱注定的名字，無法正視歷史反省過去的態度即便是正名制憲也無啥路用；〈囉哩嗹〉和〈最好的時代也是最壞的時代，我們看不見過去也看不見未來〉實為異曲同工；前者重點放在年輕人對未來的焦慮迷惘，後者則著墨於金錢利益至上的社會價值觀。雖是一張只有短短十四分鐘的EP，卻已經清楚展現了鈑機一槍斃命的批判觀點和流暢的台語rapping。

封面上瑟縮於角落的存在主義與虛無主義孕育下的孤兒能否走出無聲的所在？肯定會的，因為鈑機已被扣下，起義的第一槍已經擊發；至於能否對肥厚的鮪魚肚與健壯的馬腿造成傷害，卻也只能聽天由命。

* 原文刊於《破報》復刊378號，2005年9月23日。

蘇格蘭舞棍的迷幻浪漫

藝　　人：Franz Ferdinand

專輯名稱：You Could Have It So Much Better

發　　行：Sony BMG[1]

　　已經忘記怎麼認識Franz Ferdinand，只記得在這個資訊貧乏又封閉的師資培育學校裡，拿出封面只寫著團名的深咖啡色首張同名專輯在社團裡播放，眾人奇異的表情與驚嘆：「這什麼啊？好俗（ㄙ ㄨㄥˊ）喔！」；沒錯，就是能讓妳穿著閃亮亮尖頭鞋跳舞用的「迪斯可俗芭樂」。當台灣的許多人後來才經由The Killers意識到這一切大概是怎麼一回事的時候，Franz Ferdinand早已經在英國被傳媒拱為一方霸主，紅透半邊天，而且打鐵趁熱發行了這張名字很長的第二張專輯：《You Could Have It So Much Better》。

　　對一個首次出擊就博得滿堂彩的樂團來說，第二張往往面臨風格延續或改弦易張的抉擇，也可以說是能否延續氣勢及檢驗支持者熱度的命運轉捩點。若如主唱Alex Kapranos在八月底《NME》上所說的：「這是我們的龐克專輯（It's our punk album.）。」言下之意似乎預告或暗示著《You Could Have It So Much Better》會較首張同名專輯在音樂態度上更為簡單粗糙，然而事實真的如此嗎？

　　相信許多人已經看過主打歌〈Do You Want To〉在電視上強力放送的MV，對現代藝術史有些概念的人多少會對它感到興致盎然，甚至玩起「眾裡尋他」：一個六〇年代的普普藝術展開幕酒會，樂團成員化身一群Teddy boys鬧場，抓起克萊因（Yves Kleins）的裸女

[1]　Sony BMG已於2009年更名為「索尼音樂」。

進行人體測量，韓森（Duane Hanson）的玻璃纖維擬真人像聽見旋律翩然起舞，一旁高談闊論的波依斯（Joseph Beuys）也來參一腳；Pink Floyd《Wish You Were Here》經典封面化成肉身，一個神似Brain Eno的行為藝術家想用果汁機當樂器演奏，卻被Franz們推開（如有疏誤，煩請指正）。

〈Do You Want To〉感覺就像上一張專輯中〈Tell Her Tonight〉的二部曲，只是更加強了口號式的副歌，一句句傻氣橫秋又不斷向你挑逗的「You are lucky, so lucky！lucky！lucky！」竟讓我想起了八〇年代Kylie Minogue的經典名曲〈I Will Be So Lucky〉，不禁莞爾。

再聽下去，一股六〇年代的氣息漸漸冒出來了，讓人直覺聯想到八〇年代許多新浪潮樂團與藝人向五、六〇年代音樂形象取經的手法，Franz Ferdinand也用上了，甚至覺得他們把自己設想成二十五年前就已出道的樂隊；不管像生猛老搖滾〈Evil And A Heathen〉還是充滿濃厚Beatles神韻，以鋼琴主導的〈Eleanor Put Your Boots On〉和〈Fade Together〉增添了迥異於首張專輯純以舞曲為主的迷幻柔情，算是突破性的嘗試；此外，當然還是少不了眾多復古矯飾派前輩們的影子，像〈You're The Reason I'm Leaving〉和〈I'm Your Villain〉這類Duran Duran般的經典八〇之聲，〈Walk Away〉甚至還讓我想到了Jarvis Cocker。

結果，這張《You Could Have It So Much Better》似乎少了上一張專輯的衝勁，更多了些迷離的氛圍。也許對一群舞棍來說，除了青春無敵活力四射，懂得浪漫溫存的醞釀營造，不也是一種成長嗎？

* 原文刊於《破報》復刊384號，2005年11月4日。

有青才敢大聲的活死人vs.本土化運動前的遺腹子

藝　　人：閃靈
專輯名稱：賽德克巴萊
發　　行：五四三音樂站

藝　　人：亥兒
專輯名稱：女兒紅
發　　行：典選音樂

　　在極限金屬的世界中，史詩神話塑造或邪異鬼魅的幻想似乎永遠是眾多樂團賴以維生的創作文本與意識形態；也似乎唯有以血脈賁張的的雄性沙文、暴烈、詛咒與毀滅般的地獄黑暗才得以讓父權的陽具與高難度的演奏技巧持續性地挺立，連戰不歇（跟某黨前主席無關！）。於是，當堅持速度與聲量的極端形成了約定俗成，金鎗不倒的創作框架，那每次所謂的「最新力作」也頂多是換穿裝飾著不同紋飾、釘扣的黑皮衣，除了配件的變化，很難讓腦波無法與之連線的「麻瓜」們接近、欣賞與理解。

　　也正由於上述的框架，黑死金屬往往只能不斷地向地獄的深處開挖，挖出被凌遲處死的亂臣賊子血肉模糊的腦漿骨髓，或如交響金屬數十人大型管絃樂團歌頌勇士屠龍救美大口吃肉的豪情壯志（這不是肯德基喔！）；還有哥德金屬想死死不了，不肯跳樓上吊吞毒藥還一直出唱片的哀怨，再不就二元對抗的簡單邏輯。在歐洲，尤其北歐，各類型極限金屬團之所以興盛，大概除了白山黑水的寒冬令人感到絕望以外，深厚的歷史土壤與挖掘不完的鄉野奇譚死人故事成為維繫創作生命的養分。

　　於是乎，在這片讓失根的蘭花不肯落土茁壯，淺根的綠草隨太陽旗、星條旗，現在又多了太極旗擺蕩的貧瘠土地上，要養活上述這類型樂團，若以閃靈與亥兒為例，除了《環珠格格》、《社會追

緝令》和《暗光鳥新聞》之外，不然就只好循著先總統　蔣公的遺志，神話「DIY」。

其實講了那麼多看似跟音樂與兩樂團本身無關的廢話，目的在於揭露兩者背後似有若無的意識形態；幾乎可以說，能夠讓閃靈和亥兒的創作活下去的理由，並不是來自於音樂本身，反倒是如厲鬼幽魂般，在這片無主的土地上，數十年糾葛不清，讓人民不得安寧的意識形態——統獨神話。

閃靈在台灣獨立樂團的地位與貢獻已經不需在此大書特書，自從1998年首張專輯《祖靈之流》以來，台獨基本教義派的鮮明立場讓每張專輯除了濃黑外更混雜了深綠；2000年的《靈魄之界》更被某些人認為是形象包裝強於音樂，為賦新辭強說愁。2002年在「水晶」發表的《永劫輪迴》專輯取材自台灣鄉野傳奇和前年配合商業恐怖電影《佛來迪大戰傑森》發行的單曲《極惡限戰》似乎有意朝向某種「務實」的新中間路線發展，以鬼怪傳奇淡化政治色彩。今年恰巧適逢霧社事件七十五週年，再度激起了閃靈的使命感，完成了以該事件為藍本的新作《賽德克巴萊》。

相較之下，目前只有去年（2004）在艾迴音樂副廠牌「Cutting Edge」所發行的獨立樂團合輯《電棒燙》中收錄單曲〈甍〉及11月發表EP《女兒紅》的亥兒似乎只是群初出茅廬的小夥子。然而成軍於2000年，以當年度為中國時辰天干地支代表文字「亥」為名的年輕樂團，玩的卻是與他們的年紀不甚相符，效法九〇年代唐朝等中國樂隊將重金屬與京劇唱腔旋律融合的「中國式搖滾」。設想國民黨仍持續一黨專政，解嚴不曾發生的話，亥兒現在說不定會成為國慶聯歡晚會上宣慰僑胞的焦點藝人。在經歷本土化運動後，「中國」成為許多人避之惟恐不及的髒字，亥兒此時的出現無疑是深具時代荒謬性的。雖然，樂團成員們不諱言對唐朝、竇唯及冷血動物等團的喜愛，但卻又不希望外界用「中國搖滾」來稱呼他們的音樂

（詳見《破報》復刊316期），似乎機巧地為將來的開脫轉向預埋伏筆；但是，曾參與統派團體所舉辦之音樂表演活動的亥兒，其立場仍不免令人感到好奇。

就音樂來說，閃靈走到現在已經無法再回到《祖靈之流》和《靈魄之界》時的「單純」，創作出像〈海息〉或〈母島解體‧登基〉一般較旋律化，可以讓人嚷嚷上口的單曲。在《賽德克巴萊》中，鞭擊金屬的猛烈鼓點與壓迫的吉他音牆是構成專輯的主體結構，Freddy獨特的黑死鬼腔悽厲依舊，混雜著漢語、賽德克語甚至日語的一人分飾多角對話讓每首曲子的戲劇效果增強，形成無法獨立運作的劇幕篇章。

省略了以往開場醞釀的序曲，〈岩木之子〉在一段賽德克語的開場白後如萬馬奔騰，高速前進；〈黥面饗〉美式鞭擊的兇猛搭配著吉他與鍵盤高亢的怒吼，註冊的哀怨二胡在曲末終於露面，但在〈大出草〉與〈泣神〉中是幽怨悲鳴的偉大主角，象徵著賽德克族人慘烈對抗的英靈；堪稱專輯中最壯烈感人的兩首歌曲。〈叢屍繫冥河〉將〈幽遊冥河〉的旋律資源回收，超渡著遭到滅族之禍的不幸犧牲者；〈半屍‧橫棄山林〉猶如告慰英靈的安魂曲，在陳珊妮的合聲中奔向虹橋的彼端。在陳珊妮的跨刀下，使本來只屬陪襯性質的合聲增色不少，甚至讓專輯更加的「哥德化」，是與以往最不同之處。

亥兒《女兒紅》中收錄了三首歌曲。〈良宵花弄月〉與〈美人記〉在Nu-Metal的骨架下拼貼了柔情小調、京劇唱腔及吹打橋段（當然，也有二胡），述說著對古代怡紅院與唐太宗後宮佳麗三千的美妙幻想，然而最後一曲〈迷失〉在古箏的獨奏開場後竟轉成一首很Skid Row式的metal-ballad，而且最教人噴淚狂洩不已的是中段在古箏垂淚哀嘆後宛如電影《末代皇帝》主題曲旋律的吉他solo，真不知是否在借題發揮，發出「商女不知亡國恨，隔江猶唱後庭花」

的感慨。

　　統獨基本教義派對其信仰，也就是來世願景，一個完整或獨立自主美麗國家的死硬與堅持，永不妥協的態度在這兩個樂團的身上具體而微的呈現了。也許有人認為音樂不必要牽扯到政治，甚至認為吾人只因為對其音樂取材的過分解讀，就泛政治化地將「統／獨派」的大帽子套在他們身上是不必要的事情。然而，對一個音樂場景的觀察者而言，提出音樂之外的延伸閱讀不但能幫助閱聽者更深入的比較與思考，更是對創作者的提醒與忠告。即使不能接受也沒關係，因為我只是個自以為是的「麻瓜」，無法與各位虔誠敬拜的神作出心領神會的連結。

* 　原文刊於《破報》復刊389號，2005年12月9日。

已經不是「第一次」，還是會緊張

藝　　　人：My Little Airport

專輯名稱：只因當時太緊張

發　　　行：默契音樂

　　「妳知道我在等妳嗎？妳如果真的在乎我……」與張洪量無關，只是對好久不見（與「5566」無關）的妳作出謙卑的問候。曾經一直傻傻地以為，妳喜歡的是「她」而不是「他」，只因為去年夏天在走廊上不巧瞥見妳和她的纏綿；霎時，我整個心都碎了。這也就罷了，如果妳願意坦白地跟我說，我絕對能夠諒解，默默地承受，結果……結果……妳現在竟然跟隔壁的阿榮（沒錯，就是愛打電話回家叫他老母寄鐵牛運功散來寶貝他的LP的那個阿榮）給我躺在床上，聽電腦裡風野舞子跟男優的淫聲浪語……「說什麼愛情，結果是要聞那個臭味，凡爾賽宮的火勢越燒越大，哇哩……×妳娘×××！」（僅以此段文字向　柯仁堅先生致敬）

　　想不到我送妳的那台小卡西歐（Casio）SA-5玩具電子琴這次比較不再獨撐大局，還真懷念妳上次在唱〈Coka, I'm Fine〉的時候令我驚為天人的笨笨鼓機結拍和奇趣古怪的waw waw音效；早知如此我小時候就應該把鋼琴學好，即使當不成周杰倫，還可以效法製作人陳建寧跟妳組個足以幹掉飛兒樂團的Synth-pop二人組，然後取名叫「我的松山機場」。更令我訝異的是還不知道妳也有學過吉他，這下連那個多出來的吉他手（好像叫什麼阿沁的）也用不著了。

　　我知道妳從國中就恨透玉女偶像，喜歡聽〈The Queen Is Dead〉，所以這次故意用暴女腔唱〈GiGi Leung Is Dead〉嗎？說妳不喜歡玉女也不能怪妳，因為妳根本就是個人盡可夫的浪女！要看

A片偷偷看就好，還給我大聲唱什麼「我很乾，我很乾。我喜歡看穿制服的男孩女孩（歌詞直接中譯）。」，如果妳真的「〈I Don't Know How To Download Good AV Like Iris Does〉」，就上「後宮電影院」去抓啊！有碼無碼，應有盡有。這樣也就算了，然後又給我裝清純唱〈只因當時太緊張〉，請問妳真的有緊張過嗎？

聽到〈就當我是張如城〉的時候，我驚訝地快崩潰了！妳不但找來一個早洩的狗男人（只有一分四十九秒）幫妳唱歌，還想學洋人electro白色噪音復古風，真懷疑妳是德國泡菜吃太多？還是Andy Warhol的地下絲絨大香蕉「用」太多？〈白田購物中心〉更令我絕倒，妳是想向Visage的〈Fade To Gray〉致敬，秀一下去補習班苦練多時的法文嗎？〈妳的微笑像朵花〉又更不可思議了，好像看到了露叔和「哥哥」在天堂相視而笑，於花海中翻雲覆雨，妳雖對我無情，卻對妳生長的母土有如此深情的關照！真是意想不到。〈春天在車廂裡〉的甜蜜吉他與〈My Little Fish〉的夢幻呢喃終於讓我對妳投降，再怎麼故作堅強的男人也會被妳穿著水手服的可愛模樣給融化，就像我每次在看風野舞子，會「忍不住」一樣。

該說的我都說完了，因為妳就像惡魔，我永遠都逃不出妳的手掌心，這也是我永遠不能跟妳做普通朋友的原因，因為妳的美實在太誘人，就算是穿著衣服也包不住風情萬種。雖然「馬伯伯」推動松山機場直航香港的案子被「扁叔叔」硬擋下來不給過[1]，但相信總有一天，我一定會漂洋過海去看妳，我親愛的小機場。

* 原文刊於《破報》復刊390號，2005年12月16日。

[1] 指2005年，時任台北市長的馬英九與總統陳水扁，就松山機場開放與中國直航問題的交鋒。

辛勤收割拷秋勤，唸歌不是瘋唸字

藝　　人：拷秋勤

專輯名稱：復刻

發　　行：樂團獨立發行

　　說到rap這個字，用old school的說法叫「饒舌」，以對岸的說法叫「說唱」；現在又多了一種，瀰漫著夜市蚵仔煎與客家小炒香氣的說法，叫「唸歌」。相較於「饒舌」一詞有如「鸚鵡學舌」般，僅限於行為技術面的指涉，甚至帶有點輕蔑歧視的意味。中國方面翻譯成「說唱」雖較「饒舌」傳神，但終究是用「數來寶」的舞台表演術語概念套在rap上；反觀「唸歌」在台語中自古就表示日常生活中「歌唱」的概念（不僅只有舞台表演的），再加上台語歌曲中常有的串場情境口白運用與〈倒退嚕〉式的宗教音樂誦唸傳統，讓「唸歌」與rap根植於生活的背後意義更為契合。

　　再談「拷秋勤」這個常被人誤以為是某種髒話諧音的團名，其實背後蘊含了深厚的國學素養。所謂的「拷」意指農夫拿鐮刀收割的動作，而「秋勤」則來自於古代四季農耕法則的「春耕、夏耘、秋勤（收）、冬藏」；所以「拷秋勤」乃秋收時節辛勤收割之意。今天的張宗榮《說文解字台語傳真》就先介紹到這裡。

　　對任何一張rap唱片來說，上面這樣的intro似乎又臭又長。然而拷秋勤之所以特別，就在於他們珍惜重視上述看似包袱，實為根柢的傳統，並不厭其煩地予以「復刻」融會，發揚光大，師紐約之法行薪傳之目的，自許能達成「復興本土文化，邁向世界大同」的願景。

　　俗語說「本人一定比電視帥，現場一定比唱片讚」；在這次「2005硬地音樂展」的演出中，范姜與FishLin天衣無縫的搭檔默契

在中影「古城」[1]佛寺廟埕的小舞台上表露無疑；縱然在天公不作美，人群稀稀落落，成員之一DJ J.Little又缺席的情況下，仍發揮不服輸的「硬頸」精神，「就地取材」找來Digihai的代打鼓手幫忙，讓三人（還有嗩吶手阿雞）單薄的聲勢突然「硬蕊」了起來；再加上臨場free style的急智反應唸白，不由得在寒風刺骨中跟隨著一波波震耳的切分拍熱血地用力搖擺。於是，《復刻》其實只保存了拷秋勤某一時段的最佳狀況，或說是歌曲的參考樣本；因為free style的可貴之處即在於那不能重演的當下，現場即性的詮釋往往比唱片中精彩。於是乎，硬地現場范姜用童聲唱著「媽媽，我要買一隻小叮噹」的逗趣便無法在唱片版本的〈丟丟思想起〉中聽見了。

除了〈丟丟思想起〉懷想美好童年，類似West coast派的放克快樂旋律外，如〈起乩〉、〈好嘴鬥〉和〈汝介名，叫做台灣人〉無疑活用了東岸的硬派批判作風，用沉重的節奏搭配北管旋律取樣，針砭社會亂象；尤其〈汝介名，叫做台灣人〉一曲，其深層內涵與編曲豐富更超越了之前大支紅遍選舉場的〈台灣頌〉。

之前某鞋商[2]舉辦的國外塗鴉藝術展在《破報》刊登的廣告文案如是說：「（塗鴉）該是言之有物的時候了。」其實這道理許多人都知道，只是「知易行難」，有能力的人寧願選擇安穩有錢撈的路子走；但相信拷秋勤絕非其中的一丘之貉。套句之前參加某展覽所發表的感言：「嘻哈就是黑人的台客，混搭的文化本來就不是學院，台北的街頭從來就不是紐約！」與拷秋勤共勉。

* 原文刊於《破報》復刊392號，2005年12月16日。

[1]　即位於臺北士林外雙溪至善路的「中影文化城」。
[2]　知名澳洲運動鞋品牌Royal Elastic於2005年起，以嘻哈塗鴉為主題，所舉辦相關展覽活動；舉辦兩屆，後因潮流轉向，不了了之。

2006

在台灣，另類成人搖滾或獨立流行樂團總是扮演一個尷尬的角色，問題往往不是因為音樂所造成，而是所在的大環境和市場機制，讓這類樂團既無法得到「主流大眾」關愛的眼神，又被「小眾人士」抱怨過於大眾口味，兩面不討好；這問題就好像假如被周杰倫漆成粉紅色的不是「賓士280SE」而是「裕隆青鳥」，「主流大眾」會怎麼看待呢？啥？不知道「青鳥」是啥？去問恁老爸啦！

魚，國家憂鬱

The National

Alligator

Beggars Banquet / 風雲[1]

齊不景氣與合約到期之賜，風雲唱片釋出了大量4AD、
rs Banquet等獨立名廠的代理盤存貨，相信許多發燒友早
大連鎖唱片行的「花車」上享受過一頓「乞丐的盛宴」，
滿嘴是油，買得不亦樂乎，一點也聽不見唱片業者心底
，甘苦到我」的悲情幹譙「O.S.」。當然，一向後知後
也在花車碟海的翻找過程中，意外地發現了這片名列
[2]雜誌2005年度五十大最佳專輯第五名，The National樂團
專輯《Alligator》，真像是在沼澤中捕獲了大鱷魚，迫不
足回家，剝了皮烤來吃。

《Alligator》裡的幾首曲子總會讓人先入為主地認為The
英國樂團，就如同聽到了My Morning Jacket的專輯《Z》所
會一般；其實他們和Interpol一樣，也是個將英倫後龐克低
以精製提煉的紐約樂隊。但不同的是，The National並非紐
，而是五個來自俄亥俄州（Ohio）的青年於九〇年代末期
戈，因此早先在2001年於Brassland廠牌下所發表的首張同名
3年的《Sad Songs for Dirty Lovers》專輯及2004年的《Cherry

eggars Banquet」集團旗下樂團，皆由「映象唱片」接手代理
今。
》為一本綜合搖滾音樂、CD、DVD、電影影評及書評的雜
7年創刊於英國。

切

Tree》EP裡的音樂揉合了Wilco式的另類鄉村，Leonard Cohen、Nick Cave的自省式民謠吟唱與American Music Club、Red House Painters式的「傷心樂派」（Sad-Core）元素，而非如Interpol一般只是單純針對八〇年代後龐克舞曲的形式復古；簡單來說，他們不是把不到妹的鬱卒型男舞棍，而是繁華大都市裡的粗獷文藝「下港人」。

其實所謂的「先入為主」乃來自於《Uncut》雜誌所附贈合輯CD中收錄的〈Lit Up〉，冷冽但明亮的反饋吉他音牆、龐克式的鼓擊與主唱Matt Berninger不慍不火的嗓音構成了一片猶如冬日陽光射入暗室後的風景，而且不知不覺想起Moby去年那張毀譽參半的專輯《Hotel》裡的單曲〈Lift Me Up〉；只不過〈Lift Me Up〉相較之下顯得實在太過華麗而矯情。其他如〈Karen〉和〈Mr. November〉像是The Smiths的美式草根版本，曲調清新舒暢卻又講著傷心內疚的小故事。延續Joy Division優良傳統（也可以說與Interpol類似）的歌曲則集中在專輯後半段，如〈All The Wine〉、〈Abel〉和〈The Geese Of Beverly Road〉，特別是〈Abel〉與1982年Modern English的經典新浪漫名曲〈I Melt With You〉竟有如異曲同工，只不過〈Abel〉背景叫囂的人聲與Matt Berninger情緒激昂的唱腔讓歌曲顯得憤怒許多。於是，當聽完《Alligator》，不禁回憶起一件往事——我其實是透過American Music Club的《The Restless Stranger》才認識Joy Division，只不過Matt Berninger和前兩者的主唱比較起來，詮釋的方式似乎是更為內斂的。

就如主唱Matt Berninger所說的，專輯之所以命名為「Alligator」是想表達一種潛藏的危機感，如躲在河底下看不見的鱷魚，並對布希統治下的美國社會氛圍有所批評指涉。不過，單就音樂來說，已經足夠成為又一帖Sad-Core沈溺上癮者寒冬中必備的安慰劑了。

* 原文刊於《破報》復刊393號，2005年1月6日。

窈窕淑女，君子好述

藝　　人：Ladytron

專輯名稱：Witching Hour

發　　行：環球音樂[1]

　　如果說所謂的「時尚」所指涉的是一種集合了冷感，低調與神秘的美感經驗，那黑色絲絨襯著冰冷金屬散發出的白色光澤似乎就是永遠不會退燒的「流行」（畢竟要燒也燒不起來）；再加上所謂的「時尚流行」往往也只是利用人們喜新厭舊的心態與失憶症不斷地將舊的元素翻炒改造，複製拼貼。於是，自言假如早生個二十年會是一隊最「摩登」（modern之音譯，很懷念吧！）有型「組合」（又是一個老詞！）的Ladytron，似乎放在回歸畫濃眼線燙小捲髮又搭配大耳環的現在，也不嫌過時。

　　若說2000年的《604》專輯扮演了開啟electro-pop／synth-pop復古風潮的先鋒角色，2002年第二張專輯《Light & Magic》乘勝追擊，帶來了多首完美融會八〇年代未來主義、新浪漫（New Romanticism）與Synth-Pop元素的熱門單曲，如〈Seventeen〉、〈Blue Jeans〉和〈Evil〉等等。其中的〈Blue Jeans〉宛若對新專輯《Witching Hour》的音樂走向做出預告，techno-rock的冷硬節拍、迷幻空靈的旋律線以及兩位女主唱Helen Marine與Mira Aroyo甜美卻略帶邪氣的唱腔像Orbital遇上了My Bloody Valentine，軟中帶硬，甜而不膩，就像包了花生牛軋糖的七七乳加巧克力。

　　其實，在《Witching Hour》發表之前，2003年的《Softcore

[1]　環球音樂，正式名稱為「環球國際唱片股份有限公司」，世界知名唱片大廠。原址位於台北市松山區民生東路民生東路三段2號3樓之「國泰人壽民生建國大樓」，已於2013年底拆除，預計改建為廿層商辦大樓。

Jukebox 》單曲混音專輯收錄多首影響他們音樂養成的團體的著名單曲及Ladytron作品的重新混音版本，第一首歌就是My Bloody Valentine的〈Soon〉已透露端倪；此外，在2004年9月份《MCB音樂殖民地》雜誌因應他們的中國巡迴演出所做的一篇專訪裡，成員之一的Daniel Hunt亦談到新專輯裡的聲音將是「更巨大而精力充沛的搖滾，回到New Wave時代混雜著電子卻有搖滾的動態；一如Neu!、早期Stereolab以及MBV式的東西。」然而，由於合約問題，這張新作卻遲至去年年底才得以發行。

於是，《Witching Hour》開場曲〈High Rise〉的電吉他反饋音響、白色音牆與有如火車行進時車輪經過鐵軌間伸縮縫所發出聲響的機械化單調鼓擊如同用時光列車將聽者帶回了1972年德國的Düsseldorf，〈Soft Power〉亦展現同樣冷酷的情調，只是曲末哥德化的唱腔更讓我聯想到《Felt Mountain》時的Goldfrapp；此外〈International Dateline〉和〈CMYK〉亦像是在對祖師爺Kraftwerk獻上致敬的美麗花環，特別是〈CMYK〉一曲間奏猶如金光布袋戲串場電子琴的solo旋律配上德國式的打鐵節奏讓人會心一笑，更對黃俊雄先生早在數十年前就已經具備的國際視野讚嘆不已。

除了上述這類較接近Kraut-Rock的聲音，亦不乏多首較synth-pop旋律化，如〈Destroy Everything〉、〈Weekend〉這類Depeche Mode、New Order式的青春憂鬱或宛若電氣化後的shoegazing樂團作品，除了〈AMTV〉像是被通了電的「MBV」外，最令人驚艷的莫過於〈The Last One Standing〉一曲讓已經逝去的Lush又復活了！因此，對許多自翊走在時尚尖端的人士來說，《Witching Hour》可能是個下一波流行——九〇風潮再起的預告。

* 原文刊於《破報》復刊394號，2006年1月13日。

黑色摩托斂叛逆，回歸鄉野傳福音

藝　　人：Black Rebel Motorcycle Club

專輯名稱：You Could Have It So Much Better

發　　行：Sony BMG

　　「啟示」是指「顯明」或「揭開」，在宗教意義上，是指神對人所顯明的知識，是上帝在歷史中對人的自我揭露——揭露其本性、目的、與旨意，是一種禮物，具有轉換被啟示者之作用。（以上文字引用自真理大學蔡維民教授，〈卡爾巴特（Karl Barth）對於「啟示」的理解〉）

啟示一：假如你／妳手邊正好有已經絕版的台灣版《MCB音樂殖民地》[1]第18期（我們的「聖經」），不妨翻開到第十二頁。沒錯，正是這篇啟示，一篇不起眼的新人介紹，是祂讓我們開始認識「黑色叛逆摩托車俱樂部」（BRMC）的。來自舊金山的BRMC仍是以一個「英式白色噪音迷幻復興樂隊」的姿態出道，縱然也提到了Johnny Cash，但大家還是覺得他們比較像Jesus And Mary Chain，對吧！再翻到第三十頁，Spiritualized專題介紹，是不是有說靈魂人物Jason Pierce在1995年和1997年兩張經典專輯幹了些什麼好

[1] 由香港資深樂評人袁智聰，於1994年10月21日創刊的西洋音樂雙周刊，以介紹歐美等國另類搖滾、電子舞曲、實驗音樂為主，曾在2000年5月15日至2002年4月15日，以月刊形式發行台灣版《音樂殖民地酷樂刊》，由資深DJ樂評林哲儀（a.k.a. DJ Mykal）擔任台灣總編輯，共計發行廿二期。香港《MCB音樂殖民地》則在力撐十年之後，於2004年10月29日，紙本發行畫下句點，共計發行兩百五十二期；後在2005年至2012年間，改以音樂資訊交流網站方式呈現。

事——將藍調、靈魂、福音的音樂根源揭露或與太空迷幻融合，對吧！然後再翻到第三十四頁，談到白色噪音同掛的Ride，1994年因第三張專輯六〇草根迷幻的轉型失敗，於發完第四張後解散的悲劇，對吧！

啟示二：假如你／妳手邊正好有已經絕版的香港版《MCB音樂殖民地》第250期（我們的「聖經」），不妨翻開到第八頁。沒錯，又是BRMC，這回是他們的壞消息，他們不但自行跟Virgin（EMI）解約，鼓手Nick Jago又跟吉他手Peter Hayes發生口角，負氣離團，至此已經不敢想他們還會發第三張專輯，更不可能談新作是否能突破前兩張風格的問題了。請再翻到第十八頁，沒錯，又是新人介紹，一個叫22-20s的英國團，玩的卻是美式藍調，完全和BRMC呈現一種「鏡像」、「唱反調」的狀態，那首後來變成福斯T-4廣告曲的〈Devil In Me〉正是他們的作品。

啟示三：不管你／妳的摩托車是不是黑色的，有沒有穿皮衣皮褲加皮靴，去年八月六日凌晨在公館The Wall的地下洞窟中，各位堅持到最後的虔誠信徒終於得到了我們偉大的主：Black Rebel Motorcycle Club的救贖；在血色的聖光中，在震耳的聖樂包圍下，那三位一體的本尊，本人跟唱片一樣帥的國際級水準，所帶給我們永生難忘的感動。喔，讚美主！第三張也會有白色噪音嗎？阿們！

11月底，終於等到新專輯《Howl》的在台發行，所有本來認為理所當然的想像與疑問全在開場曲〈Shuffle Your Feet〉虔誠的「Time will save my soul」靈歌吟唱聲中豁然開朗，一開始真的以為在聽Grateful Dead的唱片；之後的標題曲〈Howl〉有如Beach Boys遇上Radiohead，悠遠的管風琴在定音鼓的引領下，貝斯手Robert Levon Been用獨特的鼻音將我們帶入天堂；〈Ain't No Easy Way〉鄉

村藍調硬派作風則像是對22-20s嗆聲。〈Devil's Waitin'〉和之後的〈Fault Line〉、〈Gospel Song〉等曲，幾乎應驗了上述啟示中的預言，走向如同Spiritualized般光明改革的大道；若想回味之前地下絲絨般的闇黑，〈Weight Of The World〉和〈The Line〉像是去掉了迷霧般的神聖原形，低調感人依舊。

　　這樣的轉變將是升天的契機亦或墮落的開端呢？主啊！請賜予我智慧！

* 原文刊於《破報》復刊395號，2006年1月20日。

電子衝擊超華麗，寵物男孩有後繼

藝　　　人：Fischerspooner
專輯名稱：Odyssey
發　　　行：EMI[1]

　　對Fischerspooner一直有一種「相見恨晚」的感覺。早在2002年，就曾經在美國著名的藝術期刊《Art News》上的一篇標題名為〈Art Rocks！〉，介紹搖滾樂正影響藝術創作的文章中讀過關於他們的報導；這篇文章開頭如是說：「在過去兩年內，Fischerspooner已經運用了結合音樂、華麗扮裝、影像以及豪華動感大舞群的精湛表演對藝術圈造成了衝擊。」無奈向來後知後覺的鄙人一直到最近才意會到所謂的「electroclash」風潮實乃美麗浪漫又性感的Synth-pop借屍還魂、東山再起之「二十一世紀男孩」大復活（雖然被點名帶帽或參與其中的人都極力撇清他們與「electroclash」的關係，深怕沾到如「上流美」一樣的香水味，如Ladytron）；不由得深深感嘆「扁政府」遲遲不肯開放三通的鎖國政策對台灣的經濟與文化創意產業所造成的衝擊。

　　若你曾經看過Fischerspooner，於2001年發表的熱門單曲〈Emerge〉的MV或2003年交由大廠Capitol（EMI）發行的首張專輯《＃1》裡所收錄的紀錄片，必定會對主唱Casey Spooner華美誇張的扮相與舞群的機械化舞蹈印象深刻。然而對英國自七〇年代glam-rock乃至八〇年代初New Romantics風潮瞭若指掌的人士必定能從這些形象中抓出David Bowie、Steve Strange、Adam Ants（〈Emerge〉中的扮相很明

[1]　台灣EMI公司原為成立於1990年的「科藝百代」，後於2008年被香港「金牌娛樂」公司併購改名「金牌大風」；2014年又再度被台灣環球音樂收購，成為環球音樂旗下子公司。

顯）乃至Gary Numan。不過叫人意外的是這個熟稔英式奇男扮裝傳統的組合是以紐約為基地，由九〇年代初在芝加哥藝術學院即結識的音樂創作者Warren Fischer和劇場表演者Casey Spooner所組的兩人組合，之後再因表演而擴充舞群及合聲形成一個龐大的表演團體。

本質上，Fischerspooner就像你我所熟知的眾多「八〇電音二男組」。若以台灣民眾最為熟悉的「寵物店男孩」為例，Casey Spooner就像Neil Tennant在台前負責演唱，而Warren Fischer則像是Chris Lowe，戴著墨鏡棒球帽躲在後面酷酷地伴奏著；只不過就扮相而言，Spooner實在比較像Soft Cell的Marc Almond，至於性向是否也雷同，就不得而知。

第二張專輯《Odyssey》回歸音樂本質，作出對傳媒抨擊他們過分著墨於舞台表演而忽略音樂性的回應。專輯以〈Just Let Go〉低調開場，宛若踏著處男單曲〈Emerge〉的步伐前進，但又讓人憶起《Please》時青澀的Pet Shop Boys；〈Cloud〉詭異奇趣的電子音效亦讓人想起《A Broken Frame》時的Depeche Mode。而個人認為專輯中最活潑動感且值得大力推薦的單曲莫過於〈Never Win〉：輕快的放克吉他刷弦搭配New Wave式的擊掌節拍，背景肥厚的貝斯像是緊身衣包也包不住的脂肪隨旋律喜感地抖動著，令人發噱的電子琴伴奏也在一旁助陣，假如用這首歌跳韻律舞，便能打通上承The Queen〈Another One Bites The Dust〉，下接Pet Shop Boys〈West End Girls〉的「『奇男』任督二脈」，保證讓您神輕氣爽，瑞氣千條。

除上述之外，〈We Need A War〉和猶如Madonna〈Music〉節奏鬼上身，由前Talkingheads主唱David Byrne填詞的〈Get Confused〉亦是兩首不容錯過的金曲；〈Get Confused〉曲末激情的唱腔絕對會令Neil Tennant感嘆後繼有人。

* 原文刊於《破報》復刊397號，2006年2月17日。

新人不聞濁水臭，濁水依舊臭新人

藝　　人：Legonic Trap、88顆芭樂籽、馬猴、表兒、Naff Off、Milk、花不拉屎、B.B
　　　　　彈、半導體、大吉祥、牛皮紙、主音與皓樂團、滅火器、非人物種、瓢蟲
專輯名稱：向濁水溪吐臭
發　　行：迦鎶文化音樂（Gamaa）

　　各位親愛的《破報》讀者，今天在這裡絕對不是來跟各位討論音樂的。相信「音樂不是重點，吃飯才是關鍵」與「台灣優先，惡搞第一」等信條的「農友」[1]們應該很清楚，現在買唱片就跟買「公仔」（引用Ouch[2]先生語）一樣，只有如鄙人一般喜歡在臥房裡囤積大量塑膠製品的「電車男」才會有的變態戀物行徑；佛家一向強調「有捨才有得」，無奈購買這張《向濁水溪吐臭》致敬大合輯又加重了鄙人的業障，更可能讓閱讀這篇文章的你一同被拉入萬劫不復的地獄深淵。

　　熟知獨立音樂唱片市場現況的各位都知道，「水晶」倒了，而且再也不會回來；「喜樂音」如此，「友善的狗」，更是如此，凡是沾到「LTK」的沒有一個有好下場（難道下一個會是⋯⋯）。於是那些曾經陪伴我們渡過無數個寂寞、空虛、無奈、又站不起來的深夜〈卡通手槍〉、〈借問〉、〈沾到黑油的肉鯽仔〉、〈農村出事情〉，還有〈強姦殺人〉、《台客的復仇》、《1998牛年春吶現場》，以及堪稱台灣音樂史上最重要的樂團紀錄片《爛頭殼》就此宣告「老人失蹤」。縱然你也可能像我這個「電車男」一樣，

[1]　濁水溪公社歌迷們相互稱呼的專用暱稱。
[2]　本名吳牧青，曾任破報記者、現為知名策展人。

老早就把濁水溪公社的所有週邊商品（不包括盜版光碟和「靴子腿」）收集齊全，這張《向濁水溪吐臭》有買沒買其實都無差。但想想您珍藏的LTK絕版CD可能有一天會被不識貨的爸爸媽媽不小心當成色情光碟丟掉；帶去郊遊的時候連同手提音響被海浪捲走，被暴漲的溪水（可能是濁水溪，也可能是八掌溪）淹沒；或者被識貨的雅賊或崇拜濁水溪公社卻買不到唱片，也下載不到〈人參加味姑嫂丸〉的「七年級後段班」小鬼給摸走；奉勸您為了保險起見，還是應該收藏一片。

說實在，在這個「搖滾樂跟滑板和飛機模型沒兩樣」（精神領袖　小柯語）的2006，卻還是有像台中老諾一樣傻的老闆，找來十五組來自各地的實力樂團，翻唱改編十五首濁水溪公社具代表性的懷念金曲，不但是保存台客文化史料，發揚台客精華屎尿的偉大貢獻，更是為濁水溪公社十五年來促進台灣獨立音樂文化發展的成就下了一個完美註解。

當然，音樂還是很重要的，要不然這張用DVD大塑膠盒包裝的致敬專輯就真的只是一隻「膨風」的大隻「公仔」了。由與　小柯同鄉的高雄樂團「Naff Off」改編的迪斯可龐克版〈借問〉讓人重新發現LTK也具備了如P.I.L、Gang Of Four般的舞池魅力；同樣也是來自高雄的馬猴樂團幹譙連珠砲版的〈強姦殺人〉除了用〈海波浪〉式的唯美鋼琴鋪陳當作減緩原曲侵略性的潤滑油，接下來拔山倒樹般的「三字經」A Cappella和聲絕對能把The Futureheads轟到一邊去；而日本樂團Legonic Trap與「在台美人」樂團Milk分別翻唱〈卡通手槍〉和〈現在的社會〉更為這張合輯帶來一些「阿Q式的國際化」安慰；無魚蝦也好，對否？元老樂團「瓢蟲」翻唱〈農村出事情〉和「B.B」彈帶來的混搭改編曲〈先生，給我浪女姑嫂丸〉亦展現了女性復仇的兇猛狠勁。

都2006了，你還在聽濁水溪幹嘛？媽的！我就是愛聽，無你是

要安怎？

* 原文刊於《破報》復刊398號，2006年3月5日。

「裕隆青鳥」，新裝上市

藝　　人：NoKey Band

專輯名稱：雜調之樂EP

發　　行：典選音樂

　　當「切分拍」（碎拍）鼓點從九〇年代初左右開始成為我們日常生活中大量氾濫的一種背景聲響後，似乎不曾有人質疑過它所處在歌曲當中的必要性與存在之合理性，好像「切分拍」早已成為一種約定俗成的主流價值，一種敵我辨識的認同，甚至是一種飛黃騰達的保證；君不見從古早的L.A. Boyz以降，到陶喆而後王力宏、周杰倫的發揚光大，讓這種扭扭捏捏，不乾不脆，支吾其詞的節拍取得了國語主流市場的正統。讓曾經象徵著現代主義的進步與秩序，一塵不染的玻璃帷幕陽具與明快直接，衝勁十足的「4／4拍」頓時成了如國統綱領（國統會）般的笑話，一種不合時宜的老廢物。

　　「這麼說來，你是在為「4／4拍」、在為《國統綱領》、在為東方快車合唱團辯護囉！你這個保守反動的老廢物！」一個激動的「七年級後段生」如是說。

　　其實不是，會出現上面那麼一大段的老人絮語完全只因為我聽到NoKey Band這張收錄三首歌的EP《雜調之樂》的第一首歌〈微風〉時，開頭一陣秋風掃落葉的切分拍鼓擊以及隨之而後的重金屬吉他刷弦（簡言之，這兩種元素結合起來通稱作Nu-Metal；應該是吧！）所引發的生理反應，當你正為如此雄性激素十足，男性氣魄賁張，猶如寫作中的「呼告法」感動莫名，或是倒足胃口，亦或揣測著如此氣魄的開場是否只為了刻意製造與歌名〈微風〉之「能指」的反差或叛逆時，果不期然，一個帶有點原住民腔調的女聲開

始唱著:「看著無邊的盡頭,想著未來的時空,算不清終點能撐多久……」。

果不期然,此話怎說?還記得蘇芮嗎?有聽過〈鹿港小鎮〉嗎?先說蘇芮的部份好了。成名曲〈一樣的月光〉開場用了一段「主流」時興的,帶有Deep Purple味道的金屬鼓擊與吉他solo開場,後面主歌的部分就不那麼「重」了;同理,在羅大佑〈鹿港小鎮〉裡,開場一陣激昂的「演歌電吉他」solo後,是羅大佑遊子感懷,深情款款的一句「假如你先生來自鹿港小鎮……」。

於是,〈微風〉一曲聽起來就像上述八〇年代許多以硬式搖滾、重金屬做為開場橋段的「後民歌時期」國語流行曲一樣,在一段合乎時代潮流與風格的陽剛開場後,竟是一段神似蘇芮經典名曲〈跟著感覺走〉般的輕快旋律;接下來的〈手擁世界〉亦是一首態度正面積極,唱腔不慍不火的抒情中板「AOR」,諄諄告誡著緊握拳頭固執而偏激的你必須適時懂得放手;〈旋轉時鐘〉不知是否巧合,開場的旋律與跳動的放克貝斯令人憶起九〇年代「jam-bands」名團Spin Doctor的神采。

在台灣,另類成人搖滾或獨立流行樂團總是扮演一個尷尬的角色,問題往往不是因為音樂所造成,而是所在的大環境和市場機制,讓這類樂團既無法得到「主流大眾」關愛的眼神,又被「小眾人士」抱怨過於大眾口味,兩面不討好;這問題就好像假如被周杰倫漆成粉紅色的不是「賓士280SE」而是「裕隆青鳥」,「主流大眾」會怎麼看待呢?啥?不知道「青鳥」是啥?去問恁老爸啦!

* 原文刊於《破報》復刊400號,2006年3月10日。

歡欣擊掌，低調喊聲

藝　　　人：Clap Your Hands Say Yeah
專輯名稱：Clap Your Hands Say Yeah
發　　　行：Wichita[1]

　　也許是科技發展的宿命性必然，網際網路發達後造成的人際疏離與冷感，讓有些人敢躲在螢幕後面放肆激昂地嗆聲，但真正要走出來面對人群公開發言的時候卻連個屁也不敢放一聲；原本在房間裡會隨著耳機中的MP3格式手舞足蹈的人，在看樂團現場表演的時候卻只是呆若木雞地佇著，連個手也不願意拍一下。

　　成也網路，敗也網路。來自紐約布魯克林的art-punk五人樂團Clap Your Hands Say Yeah即透過部落格建立口碑，紅到了大西洋的對岸，讓這張自製自發的處男同名專輯，甫發行就創下超過四萬張的銷售佳績，並獲得獨立廠牌Wichita的簽約再版發行，絕對是Talking Heads在二十多年前無法想像的事情。

　　也許妳／你或會覺得奇怪，為何會特別提到Talking Heads呢？年紀輕的各位大概從未聽過Talking Heads的任何一張專輯，但一定聽過Radiohead的經典名盤《OK Computer》（畢竟這是屬於「你們」網路世代的必修教材兼警世宣言），而且更知道Radiohead其團名的由來典故，正是Talking Heads於1986年發行的《True Stories》專輯裡的一首同名歌曲。

　　也許妳／你又要質問，說了那麼多廢話，Clap Your Hands Say

[1]　創辦人Mark Bowen曾於掀起「Britpop」狂潮的九〇年代英國知名獨立廠牌「Creation Records」工作，在「Creation Records」解散後，於1999年成立的獨立廠牌。

Yeah（以下簡稱為CYHSY）跟Talking Heads究竟有什麼關係呢？老實說，關係不大；除了主唱Alec Ounsworth猶如躁鬱症發作的神經質唱腔和Talking Heads的David Byrne十分神似不分軒輊外，大多數的歌曲像極了尚未從Ian Curtis自殺陰影中走出陰霾的New Order《Movement》、《Power、Corruption＆Lies》時期的歌曲，只是主唱換了人。不過國外相關的資料與報導都喜歡把CYHSY與Talking Heads相提並論，除了Alec Ounsworth的詮釋方式是一個顯著的標的，大概因為他們的歌詞中也充滿了對政治或社會現象的質疑嘲弄與譏諷，加上亦是個玩art-rock，又摻了點八〇New Wave、college-pop血液的美國團，不然與Talking Heads眾多歌曲中活潑的非洲鼓節拍、靈魂或放客曲式相較（縱然也有些極限主義式的低吟唸唱），CYHSY無疑是較接近後龐克式的冷靜與強悍。

　　開場曲〈Clap Your Hands!〉的管風琴與擴音器呼告宣言令人懷疑是從Pink Floyd的〈Waiting For The Worms〉裡借來的招式，只不過把內容從重振法西斯的光榮置換成對聽眾活力的召喚；〈Let the Cool Goddess Rust Away〉和〈Over and Over Again (Lost and Found)〉就像是前述David Byrne唱〈Movement〉裡的狀況，只不過後者更像是The Cure的Robert Smith，而且意有所指的在調侃一些模仿David Bowie的「Media Hype」，但CYHSY亦會被認為是David Byrne的仿效。〈Is This Love?〉不是1987年Whitesnake的那首冠軍芭樂情歌，而是一首disco-punk舞曲；下一首〈Heavy Metal〉玩笑開了更大了，是一首清新風味ska-punk；專輯最後的〈Upon This Tidal Wave of Young Blood〉亦是一首新世代的宣言，猶如New Order〈Your Silence Face〉的旋律聲線下，揭示了用搖滾反戰態度與對體制的質疑，算是給予專輯最後一個有力的句點。

* 原文刊於《破報》復刊402號，2006年3月24日。

阿姊啊！我被妳害死了！

藝　　　人：Tizzy Bac
專輯名稱：我想你會變成這樣都是我害的
發　　　行：彎的音樂

　　若說陳冠蒨1994年發行的首張專輯《關於愛的二三事》裡的那首電台放送超級金曲〈你若是愛我請你說出口〉啟迪了吾人對「都會女子（那時還沒有「熟女」這個借自日本A片刻板角色分類方式的曖昧漢字名詞！）成人抒情搖滾」的少男懷春浪漫與想像投射，那Tizzy Bac在2006年四月天發表的這張最新專輯《我想你會變成這樣都是我害的》是否又將會讓笨湖（也就是本人）的心頭如挪威的森林裡平靜的湖水再起漣漪及陳哲男遭收押與第一家庭捲入SOGO疑雲後的台灣政局再掀起什麼波瀾嗎？

　　細碎的黑膠炒豆聲開啟了獨角戲的布簾，不再為了討好你繼續用荒謬裝點，就用這首〈Sideshow Bob〉紀念你我曾經共度的春天；〈我不小心〉能否成為另一首〈浪人情歌〉不得而知，但催人熱淚的副歌不斷唱著「我早就不想去面對，愛都愛了還能怎樣更改；要是我一不小心想離去，心太碎了，再找不回來」以及曲末的管風琴狂飆卻令恰巧在7-11裡聽見此曲的笨湖（也就是本人）心頭一軟，兩腿一癱，站不起來，不禁讚嘆：「What a fucking real R&B！Full of "Soul"！」，順便叫一旁正在買三支三十元關東煮的Alicia Keys滾出去！

　　〈田納西恰恰〉開場激昂的鼓擊，衝動的吉他和鋼琴速彈與弦樂伴奏，宣告了Tizzy Bac的搖滾變身，夢裡迴旋的女人（與許曉丹無關）踏著椎名林檎式的舞步，在四拍轉三拍的旋律中飢渴地

乞求掙脫命運的鎖鏈，卻是無效的淒美；〈瘋狂的豬〉和〈安東尼〉延續以往的爵士流行風格，熱鬧有餘，歡欣鼓舞；〈我又再度依戀上昨天〉和〈查理布朗與露西〉用柔美鋼琴的呢喃讓愛得到喘息。

專輯中最令人感到刺激的莫過於〈七年〉和〈Bad Dream, Holy Tears〉的雙拼串聯；前者暗藏了post-rock式的緩飆雜訊與戲劇化的編曲鋪排，後者脈動的dub bass貫穿全曲加上接近曲末的一陣天空爆炸，讓獨立實驗透過入口及化的方式置入性行銷。〈Tissue Time〉在迪士尼的銅管歡樂中讓Tizzy Bac「rap」起來（在此「rap」作形容詞用），而且透過拼貼任天堂電玩聲響暗喻了過去；〈鞋貓夫人，Madame！！！〉宛若「女兒當自強」的宣言，讓人忍不住換上牛仔長裙套上白色運動鞋，踏著New Wave的節奏由椰林大道向介壽路廣場大步邁進；終曲〈You'll See〉正是給1994年的陳冠蒨（或陳珊妮）小姐一個最美的回應。

三年了，再度回到形而上學的高中走廊上，雖然1979的依帕內瑪姑娘早已遠離，辛勞誰人之的鼓手也換人代替；在豐沛的資源挹注（拍了四支MV！Hit Fm強力播歌！）與根留台灣的勇敢投資下，整張專輯呈現出一份重乳酪蛋糕式的細緻華麗與圍繞著愛情的牽絆與失落感的頹美概念式專輯。假如Pink Floyd 1973年的《Dark Side Of The Moon》是屬於西方的標的，那Tizzy Bac的《我想你會變成這樣都是我害的》終於建立起屬於我們的「台北101」。而且這種以強化精緻本我特色，而非委屈求全式的媚俗討好，甚至精釀介入反攻的糖衣毒藥，絕對不是1994年的伍佰或2001年的《范特西》可以做到的；特別是針對後者，我想那位仁兄如果聽了這張專輯，乾脆駕著《頭文字D》裡的那台Toyota Sprinter AE86，模仿Tizzy Bac新作封面上頹坐地面的男主角，一頭撞死算了。

※　謹以此文紀念二阿姨。

* 原文刊於《破報》復刊406號，2006年4月21日。

流行本是牆頭草，不敵潑猴一根毛

藝　　　人：Arctic Monkeys

專輯名稱：Whatever People Say I Am, That's What I'm Not

發　　　行：EMI

　　「台客演唱會」終於順利地「被舉行」且「圓滿落幕」，除了那些利用台客趁機發財的資本家、主流傳媒、商品偶像及統派政客眉開眼笑，口袋飽飽外，真實的聲音還是無法透過這樣大拜拜式的皮相聚會與奇觀展售被認真地對待，相反地更殘酷地揭露了台客文化在追求認同的十多年鬥爭當中毫無長進；猶有甚者，甚至敗光了九〇年代初「新台語歌運動」所留下的遺產。

　　看看自己，想想別人；也許你／妳會覺得上面這段廢話只是鄙人用來說嘴兼騙稿費用的，但諸君不見人家英國《NME》[1]每年都在「製造」新團，為大英帝國光榮的流行音樂全球殖民攻城掠地，為增進國家的外匯存底勞心勞力之際，我們還在那裡猛推老屁股，賣皮賣笑賣肉彈，怎不叫人感嘆，怎不叫人傷悲啊！

　　於是，今年人家的media hype兼幸運兒終於輪到這群來自英格蘭北方，八〇年代專門出產電子流行樂團（Human League、ABC，以及工業舞曲先驅Cabaret Voltaire）的一群猴囝仔，他們被台灣EMI翻譯成「北極潑猴」（Arctic Monkeys，唱片公司還很細心的為他們的中文團名設計了與英文團名字型一致的「CIS識別系統」，好屌！）。他們的傳奇是在這張名字很長的處男專輯《Whatever People Say I Am, That's What I'm Not》於英國正式發行當天就已經創下了接近十二萬張的銷售量，狠

[1]　*New Musical Express*《新音樂快遞》的縮寫簡稱，創刊於1952年的英國知名搖滾音樂刊物，以週報方式出刊。

狠超越了1994年Oasis發行《Definitely Maybe》時的紀錄。不但是利用創意產業擴大內需的最佳範本，更令身在台灣的我們不經好奇地想一探Arctic Monkeys的虛實。

開場的〈View From The Afternoon〉和〈Dancing Shoes〉明顯受到Gang of Four式的punk-funk影響，〈I Bet You Look Good On The Dance floor〉是否向瑪丹娜的《Confessions on a Dance Floor》挑釁不得而知，但歌詞中「Dancing to electro-pop like a robot from 1984」卻不是歌曲所要再現的；〈Fake Tales Of San Francisco〉以六〇年代的搖擺旋律混搭龐克咆哮喊著「Get off the bandwagon and put down the handbook」則像是對著搶搭順風車的傢夥嗆聲（難道他們自己不是嗎？）。

之後像是〈You Probably Couldn't See For The Lights But You Were Staring Straight At Me〉和〈Still Take You Home〉等曲表現了The Jam式的摩登洗練，在〈Riot Van〉短暫慢板ballad的休息過後，接下來的〈Red Light Indicates Doors Are Secure〉、〈From The Ritz To The Rubble〉還有終曲〈A Certain Romance〉的慢板ska抒情則展現了承襲自The Clash的青春。

其實，自The Stroke與The Libertines在2000年初開啟的復古龐克旋風至今仍舊沒有衰退的跡象，很大的部分端賴媒體不斷的炒作，尤其Arctic Monkeys更可以說是「前人種樹，後人乘涼」，堪稱波段高點的獲利者；在被潑猴們奉為圭臬的The Jams、The Clash，甚至The Smiths（其實聽不太出來）的陰影下，Arctic Monkeys的聲音其實只能被稱作一種「平凡」；不是平凡到可以舉著打火機大合唱的濫情，卻是平凡到可以做為一種叫「復古龐克聲響」的商品然後很好賣的地步。真的啦，不信自己去買一張吧！

* 原文刊於《破報》復刊407號，2006年4月28日。

屁股一個洞，真愛算什麼

藝　　　人：SM大樂隊

專輯名稱：小菊花EP

發　　　行：索斯巴克斯唱片[1]

　　位在台北公館某小巷中的「索斯巴克斯唱片行」（Saucebox Records）自2004年成立以來，一直以引進美國西岸及荷蘭的pop-punk獨立廠牌唱片和販售龐克相關服飾週邊商品為主。這張SM大樂隊內收錄五首歌的單曲唱片《小菊花》算是「索斯巴克斯唱片行」終於願意為國內的「快樂龐克」們搭建發聲舞台的一次嘗試；說真的，大家都想「愛愛」，都想「嘿咻」（其實都是同一件事），都想用力唱出對白衣天使、隔壁班女生、麻辣女老師還有「AV女優」的白嫩大腿與神秘三角地帶的少男浪漫幻想，等到現在終於可以不用在「何嘉仁」或「芝麻街」的教室裡唱英文。

　　相信許多人應該在很早以前的華視《台灣ROC》[2]節目中看過SM大樂隊，處男單曲〈小菊花〉先用〈草螟仔弄雞公〉的吉他solo作為故鄉台南的簽名檔，輕快愉悅的ska-punk旋律裡講的卻是單純的小時候被自以為「很懂大人事」的同學們取綽號愚弄的故事，聽不出抱怨與自憐自哀，反而用阿Q式的口吻自我解嘲，加上三部熱血副歌大合唱令人留下深刻印象。

　　將《小菊花》EP放入唱機內，〈搖滾女孩〉開頭的一段廣播雜訊拼貼讓人以為是不小心錯按到了功能選項鍵，緊接著用「doo-

[1]　2004年曾經於台北市新生南路三段68號之二開設實體店鋪。

[2]　於2005至2006年短暫於華視頻道播出的電視節目，以樂團現場表演為主，曾將演出精華片段，發行集結DVD。

wop」合聲紀念1997年吳宗憲籌組的男孩組合「啾比嘟嘩」兼向「甜心教主」王心凌的〈愛妳〉致敬，用反拍的吉他刷絃稱讚著妳震動的小腳步，甜蜜跳倫巴；下一首〈大姨媽〉宛若替被衛生棉條廠商所利用的「Hot Pink」[3]出口氣，莽撞的男孩們竟懂得替女生每月的神聖任務著想，跟女性主義無關，只想說聲「您真內行！」；〈白衣天使〉偷了貝多芬〈快樂頌〉的旋律，大聲唱出對隔壁診所新來護士的幻想（為什麼她的名字叫Angle，不叫Cindy呢？）；〈龐克生活〉比起上述的曲子更有鐵骨熱血，「SM大樂隊」終於穿起了黑皮衣：嗡嗡作響的吉他，赤子的吶喊，還有不針對特定對象攻擊的發洩式吶喊，與其說是龐克宣言，不如說像能讓辦公室女郎換上暴女裝，跑到樓頂平台高歌的Airwave超涼無糖口香糖，提神醒腦效果好。

縱然SM大樂隊的《小菊花》EP不能再為兩年前發生於台南市金華路三段「高島健康生活館」前的「綠色奇蹟」提供什麼關鍵性的「大露出」，但這一切都不重要，只要能夠在白T恤上別著你們首批限量附贈的黑色胸章，持續保持下半身的堅硬挺立，在總長十七分五十五秒的快樂旋律激勵下，擺脫看荻原舞、長瀨愛、美竹涼子（沒想到你們也愛看！）打手槍，發了片也沒有女朋友可以感謝的日子，就夠了。

*原文刊於《破報》復刊408號，2006年5月5日。

[3]　2003年，以十七歲「稚齡」，參加第四屆貢寮海洋音樂祭的女子龐克三人樂團，並入圍「第三屆海洋音樂大賞」；「Hot Pink」的參賽奮鬥過程，收錄在由導演陳龍男所拍攝之紀錄片《海洋熱》當中。

「聽到狗聲，想到狗標」
——台灣唱片封面設計簡史

　　「聽到狗聲，想到狗標」這是一句很古早以前，大約是五〇年代左右一家男仕西服的電台放送廣播文案；雖然已超過將近五十年的歲月，母親仍會把它當作如諺語般的句子脫口而出，可見優秀的廣告設計或文案給人極深的印象，往往是一輩子的。

　　相信對英美流行或搖滾樂「很了」的妳／你隨口就能說出不少已成為「聖像圖騰」的經典專輯封面案例：不管是Andy Warhol替Velvet Underground設計的「大香蕉」，還是Beatles《Sgt. Pepper's Lonely Hearts Club Band》的「名人排排站」；甚至聽見Sex Pistol的〈God Save The Queen〉腦海中便會浮現出一張被粗暴地斯去了眼睛與嘴巴的英國女王伊麗莎白二世玉照，還有Pub、唱片行最愛張貼在店門口自我標榜或招攬客人的The Clash《London Calling》封面，那張貝斯手Paul Simonon岔開雙腿，狠砸愛琴的激情黑白照片……實在太多，不勝枚舉。可是在被問到「你／妳印象最深刻的台灣唱片封面設計？」的時候，往往是啞口無言，說不出所以然的。

設計真空的二十年（1950至1970年代）

　　其實，以四件式編制的搖滾樂團表演形式早在貓王Elvis Presley在美國大紅大紫的時候就已經隨美軍駐台傳入台灣，並被當時的人們稱之為「熱門音樂」；在台灣的文化脈絡中，這個詞指的多半是西洋的，特別是「美國的」，受到年輕人所歡迎的音樂。搖滾樂的最初接觸者與在台灣落土生根之處大多是在眷村，從楊德昌的電影

《牯嶺街少年殺人事件》就呈現了五〇年代的時代氛圍—眷村青年組成的樂團翻唱「貓王」的歌曲。

　　搖滾樂到了六〇、甚至七〇年代的民歌時期仍舊以餐廳駐唱與翻唱當紅西洋流行樂曲為主，並未有創作樂團出現，沒有發片，自然沒有唱片設計可言。而一般流行歌手的唱片封面製作則都採取這樣的模式：「台灣早期沒有所謂的唱片設計這件事，大都是唱片公司老闆帶著即將發片的歌手到重慶北路拍宣傳照，然後拿照片到印刷廠告訴老闆歌手的名字和曲目，叫他們排一排版就大功告成了。」曾幫羅大佑、伍佰、陳昇、趙傳、李宗盛等滾石唱片旗下歌手作封面設計的李明道表示，台灣正式開始有唱片設計這個行業是在七〇末、八〇年代初的民歌後期才出現。因為當時台灣經濟起飛，國民消費水準提高，唱片公司願意花多一點預算作更精緻，能吸引消費者目光與刺激購買慾的包裝，「不過，一開始並沒有設計師或專門做唱片設計的人，一般就交給廣告公司，如國華廣告。」於是，千篇一律的歌手大頭照加上俗麗顏色的手工美術字成為這個時期唯一的風格。

純情的木吉他校園風格（1970年代）

　　民歌在七〇年代末打入主流社會，新格唱片的「金韻獎」合輯成為校園民歌手發表創作的舞台；當時的合輯封面往往只標註負責設計製作的廣告公司名稱而未標明設計者，以新格唱片「金韻獎」合輯為例，形式風格大多是用手繪插圖抱著木吉他的男女大學生，偶爾則使用藍天白雲的風景照綴以手繪字體，再不就是當時流行的現代主義極簡線條風格。後來民歌漸漸成為商業音樂的一種商品形式，許多公司紛紛以「民歌偶像」、「文藝青年」、「校園美女」的形象為旗下歌手包裝；於是，綠草如茵的操場、紅磚斑剝的校舍

古牆、陽光沙灘仙人掌成了歌手拍攝全身或半身照最好的唱片封面背景。以潘安邦名作《外婆的澎湖灣》為例，封面潘安邦趴在草地上手裡拿著類似書信的紙張露出燦爛笑容，封底則是擺出畫家在卵石遍佈的河邊寫生的姿態。

　　後來八〇年代初的一些著名專輯封面依舊沿襲民歌時代的手繪插圖風格，如張艾嘉的《童年》與花草插圖搭配歌手照片的羅大佑《青春舞曲》專輯。

黑白酷勁與硬漢重金屬（1980年代）

　　當「清純自然」的形象大量地被製造與使用之際，原本民謠扮演的「校園／知識份子代言人」角色同時也宣告了邁向死亡。但在1982年，突然有一個本來應該穿上白袍的醫學院學生，用一身黑色勁裝的形象與搖滾樂，像用炸彈一般的震醒了保守沈睡的台灣社會，這個人就是羅大佑。1982的首張專輯《之乎者也》讓台灣終於出現了第一張歌手不再以「賣笑」討好消費者的「低調」唱片封面。由杜達雄設計、鄭康生攝影的《之乎者也》，用紅、黑、白傳統上具有「革命感」的顏色為基調：紅色的「之乎者也」剛硬的宋體字表現出對大時代的熱血批判與沉重抗議，黑色背景前穿黑皮衣一頭長捲髮的羅大佑露出的左臉上面無表情，白色的「羅大佑」字樣如鋼印般烙在封面的右下角。對當時戒嚴的社會氣氛來說，這樣的形象已經夠叛逆了，甚至「可怕」，但把歌手名字和專輯名稱直接擺在上面的方式，仍「酷」的不夠。

　　之後杜達雄替滾石與飛碟唱片製作了很大部分的專輯封面，大量應用了現代主義式的簡潔流利直線硬邊和方塊三角圖形編排與黑白對比、單一色調攝影照片。雖然杜達雄先生在專訪中表示，喜歡用上述元素只是個人風格偏好，而且在照相製版的時代，手工製

作起來比較方便；但參照國外同時期的平面設計與服裝流行風格來說，去性別（中性）與隱藏個性是八〇年代顯著的特色，穿著黑皮衣的男性重金屬樂手留著一頭長髮，電子樂手畫起濃妝，女性削短頭髮穿起大墊肩倒三角式的套裝遮蓋身體曲線，高腰牛仔褲與碎花長裙下踩著白色籃球運動鞋；冰冷無個性的玻璃帷幕大樓拔地而起，毫無流線型的硬邊「霹靂車」滿街橫行；鏗鏘有力的電子合成旋律與鼓打下去還會有回音的硬漢重金屬是這年代的時興，不知不覺的，「酷」成了八〇年代的代名詞。

「我印象中第一個唱片設計師的名字大概是杜達雄，再來就是陳偉彬，然後是楊立德。」蕭青陽說，早期的唱片設計師往往就是幫藝人拍宣傳照的攝影師，封面設計、造型、拍照都一手包辦，像杜達雄做潘越雲在滾石全盛時期的專輯，張艾嘉的《忙與盲》與羅大佑的早期作品；楊立德幫蔡琴、蘇芮拍的封面；陳偉彬設計的黑白色調蘇芮《搭錯車》電影原聲帶，都是令蕭青陽印象深刻的設計師代表作。

此後，滾石與飛碟成為形塑台灣唱片封面美學的田圃搖籃。「滾石李明道」與「飛碟杜達雄」是最響亮的兩個名字，幾乎包辦了八〇年代台灣唱片的百分之九十以上的封面設計，直到1986年「水晶」唱片[1]成立，引進另一套西方另類獨立廠牌美學觀點之前，主流唱片公司大都還是繞著歌手的照片打轉。

值得一提的是，八〇年代除了「丘丘合唱團」、「紅螞蟻」、「薛岳與幻眼樂團」等發片而為人熟知外，1986年6月，由賈敏恕、吳旭文、張乃仁等六人組成的「青年」樂團，史無前例地在西門町新聲戲院買下巨幅看板，來勢洶洶地宣告發片；不幸地，由於專輯內十首歌曲送審未過關，僅有一首單曲〈蹉跎〉可公開播

[1] 「水晶」唱片創立於1986年，台灣最偉大的獨立唱片公司，前無古人，後無來者，老闆為韓國華僑任將達。

放。發片兩個月後,唱片銷量奇慘,廣告看板遭撤,「青年」在次年(1987)因團員入伍,宣告解散。然而,同名專輯由發掘「紅螞蟻」樂團的製作人方龍泉所攝影與設計的三島由紀夫式黑白肌肉男寫真封面,卻展現了不同於前述三個樂團以成員照片為專輯封面的創意,更為青年樂團悲壯的歷史留下見證。

1988年,「水晶」唱片創業作出版趙一豪擔任主唱的「Double X」樂團的處男作《白癡的謊言》算是預告九〇年代「另類」大行其道,比六年前《之乎者也》「拒絕」得更徹底的黑色里程碑,設計者不詳的全黑色封面只印著團名與專輯名稱。對當時的主流公司來說,這種低調,「大拒絕」式的陰暗晦澀風格無疑是自擋財路。然而「水晶」自創業即以引進、代理與推廣美國硬蕊龐克名廠SST,英國八〇年代的三大獨立名廠Factory、Rough Trade及4AD為業務,順勢將國外「另類」廠牌的設計美學引進台灣。此外,1989年,李明道幫黑名單工作室《抓狂歌》設計的土藥商標封面及之後再版的「紅螞蟻」同名專輯封面上的綠底橘紅色螞蟻圖形均為往後唱片封面設計的轉向與多元開放預埋伏筆。

反攻主流的另類思潮(1990年代)

1991年,趙一豪單飛專輯《把我自己掏出來》因歌詞大膽露骨成為解嚴後唯一「榮獲」新聞局「有違社會善良風俗」認證而遭查禁的專輯;黑白色調,被肢解四散的趙一豪相片讓設計師劉開成為九〇年代第一代台灣獨立廠牌的化妝師;在杜達雄口中,劉開是一位個人風格強烈的設計師,以設計「文藝圈」人士的案子為主,參與的廠牌除「水晶」外,代表作即真言社和波麗佳音合作時所發行的Baboo樂團同名專輯、林強《春風少年兄》和《少年ㄟ,安啦!》電影原聲帶。

受到喜以混亂拼貼挪用的後現代主義思潮與「新表現主義」繪畫諧擬權充的模仿再製風格影響，八〇年代冷酷陽剛、一塵不染、簡潔明快的現代主義風格就此被打垮；強調性別自主，強調手工率性，強調「只要我喜歡，有什麼不可以」的個人主義擡頭氣氛隨著解嚴後的開放民主，街頭不斷的示威遊行全面爆發。於是，這時期的台灣唱片包裝除了港星入侵或偶像藝人仍舊以攝影師導向的唯美照片作號召外，「水晶」、真言社及「友善的狗」旗下的創作藝人及樂團都紛紛展現了手繪與「「DIY」」拼貼的「純藝術風格」；較具代表性的有1993年「友善的狗」旗下刺客樂團《你家是個動物園》、1994年發行的《台灣地下音樂檔案Ⅰ》與同年發行的陳珊妮《華盛頓砍倒櫻桃樹》親手繪製的封面，以畫家李明中畫作為封面的林強《娛樂世界》專輯、1995年陳珊妮《乘噴射機離去》等等。

　　1994年以後，唱片包裝開始有大量朝向作紙殼特殊設計傾向。一開始可能只是獨立廠牌如「友善的狗」設計師與創作音樂人的創意發揮，如黃韻玲的《黃韻玲的黃韻玲》專輯，或單純展現對黑膠時代紙殼封套質感的懷舊情緒；後來唱片公司發現特殊包裝具有吸引消費者購買收藏的效果，開始大規模採用，甚至影響主流大唱片公司後來用附贈海報、「VCD」等贈品的大型紙盒作偶像藝人的包裝，演變至今造成「音樂內容不重要，華麗包裝人人愛」的怪像。

　　其後，扮演「另類藝人偶像化」推手的魔岩唱片[2]於1995年成立，第一張發行的唱片《伍佰的Live》讓另類「毒藥」透過商業「糖衣」包裝反攻主流；由李明道設計的封面將電腦拼貼影像的效果徹底發揮，此後這種炫麗的電腦影像處理畫面成為李明道為人津

[2]　傳奇廠牌魔岩唱片為滾石唱片子公司，創辦者為張培仁，於1992年至2001年的盛世中，提攜後進，厚植培育華人兩岸三地「另類」音樂創作者無數；魔岩唱片結束後，張培仁於2004年成立「中子創新」，以「Simple Life 簡單生活節」創造巨額利潤與名聲。

津樂道的設計風格；此外，後來入圍2005年葛萊美唱片設計獎的蕭青陽也在魔岩的歷練中逐漸嶄露頭角。同年，骨肉皮與濁水溪公社的處男作也由「友善的狗」以「一九九五台灣地下音樂系列」的名義發行，均是以白色為底，搭配由電腦影像處理的簡單插圖。

1995年3月兩個美國青年在墾丁舉辦了「春天吶喊」音樂會，共有二十多組地下樂團參與演出；同年由多所北區大專院校「熱音社」學生組成的「北區大專搖滾聯盟」正式成立，並於翌年舉辦了首次「野台開唱」演唱會，展現了搖滾樂在大學生族群中受到的歡迎程度與學生樂團積極爭取發聲管道的行動。此間發行收錄陳綺貞早年樂團「防曬油」歌曲的《牛年春天吶喊1997》合輯與集結濁水溪公社前期名曲的《1997濁水溪公社牛年春吶現場》成為此間獨立音樂唱片設計的代表作。

1997年底亂彈、廢五金、糯米團等原本的「地下樂團」紛紛由主流唱片公司發片；此外，台灣第一個女子創作樂團「瓢蟲」也發表自製同名專輯，封面貝斯手小寶畫的蠟筆畫開啟往後「女子樂團素人風」封面的濫觴。1998年，某英國鞋商在台北大安森林公園舉辦「赤聲搖滾」演唱會並發行以四個裸體小男孩持電吉他為封面，收錄濁水溪公社、骨肉皮、夾子、四分衛等團作品的合輯，至此成立於九〇年代的各地下樂團首度同台聯合演出，部分樂團開始長期在北市師大路的「地下社會」演唱。「角頭音樂」在同年成立，發表了收錄多個知名地下樂團的合輯《ㄞ國歌曲》，封面上仿金紙木刻的「三仙老人標」即由五月天主唱阿信繪製。

1998年還有一個重大的事件，就是伍佰《樹枝孤鳥》專輯的發行。《樹枝孤鳥》因為採用台語歌曲的復古曲調，配上如詩般典雅，卻能「嚷嚷」上口的歌詞，成為一張兼顧藝術與市場性的搖滾唱片，將來可能成為台灣音樂史上百大前五名的經典專輯；而在李明道鮮明清爽封面設計下，更讓台語歌唱片的封面展現出前所未有

的輕鬆自信與「時尚感」，從此一掃台語歌音樂與視覺形象上長期受酒店俗艷與黑道江湖文化影響下的沉重悲情。

1999年魔岩發行的「乩童秩序」《愛會死》也許在《樹枝孤鳥》前一年的光環下遭到忽視埋沒，但〈我愛世紀末〉這首描述男同志情慾出櫃的單曲，大膽直接的歌詞不但還給1991年趙一豪的《把我自己掏出來》一個遲來的公道，在千禧年「世界末日」傳說的陰影下，由蕭青陽所設計亮銀黑色高反差搭配口紅般櫻桃色「愛繪死」字樣的封面更讓晚了將近四分之一世紀才現身台灣的「絲絨金礦（Velvet Goldmine）二十世紀男孩」展現了比「紐約娃娃」（New York Dolls）還細膩的本土男色風情。

1999年，1976樂團和五月天分別透過自助發行與滾石唱片發表了首張同名專輯，清新的民謠搖滾及英式吉他曲風，有別於以往主流或非主流樂團慣用的硬式搖滾或重金屬曲式的美國路線，果然獲得了高中學生為主的聽眾的熱烈迴響，五月天還打敗了同時期發片的另一樂團「脫拉庫」，代表了原來的地下樂團站上主流樂壇，展現與伍佰分庭抗禮的群眾基礎；1976樂團在商業成績上不敵五月天，但堅持首作《1976-1》「限量一千張」的傳奇為人津津樂道，更讓1976成為2000年後走「英式文藝腔」路線的獨立樂團音樂與唱片設計風格上的啟蒙導師。

從此九〇年代初期被主流社會忽視的搖滾聲音終於逐漸取得了唱片市場的聲音與視覺的發言權。反倒是主流唱片公司逐漸陷入靠與音樂無關的贈品、如廉價塑膠玩具般的怪異包裝和預購加值、慶功改版拉抬買氣的迷思中，永遠沉淪了。

無法無天的極限（2000年代）

　　2000年金曲獎的勝利後讓搖滾樂團成為一個新的市場，除了獲得主流公司「賞識」的五月天、董事長、脫拉庫順利發片，在貢寮的第一屆海洋音樂季順利舉行，「水晶」、角頭等獨立廠牌紛紛幫「地下」搖滾樂團發片，形成2000年至2001間的樂團發片高峰榮景，設計方式的百無禁忌與電腦軟體的使用方便，讓更多新生代設計師或音樂人本身加入封面設計，也讓唱片設計更能接近樂團音樂創作。

　　除了角頭唱片大部分唱片均交由蕭青陽操刀，呈現出一種很「台灣味」的懷舊鄉土情懷與海洋般自在坦蕩的情調，前者以夾子電動大樂隊成名作《轉吧！七彩霓虹燈》為代表，而後者則以陳建年的《海洋》為標的。「水晶」唱片走的則是都會文藝青年路線，不管是音樂或設計都不經意給人淡淡哀愁與懷才不遇的鬱悶感，大概是創作者總希望能在灰暗的台北天空中看見曼徹斯特的彩虹吧！優秀封面代表作有2000年1976《方向感》、「無政府」樂團同名專輯、《快樂玩band參》合輯，2001有1976《愛的鼓勵》、台灣後搖滾先驅「甜梅號」的同名專輯等等。此外，2001年四分衛在Sony公司旗下副牌動能音樂發表的第二張專輯《Deep Blue》與風雲唱片發行的「Editec電輯器樂團」首作《Freeway》都在主流大廠雄厚資金的挹注下嘗試了彩色特殊外殼的包裝設計。

　　兩年間令人印象深刻的傳奇大概還有魔岩讓MC Hot Dog竄起的「EP奇蹟」2001年前後發行的首張EP封面的塗鴉「tag」與第二張《犬》封面的老屋牆上大型畫作均是出自塗鴉大師呂學淵之手的作品。現在這張大型畫作仍被「晾」在台北市民大道台鐵的鐵路機廠附近，成為一個聖壇圖騰，亦像是預言2002年之後「嘻哈混搖滾」大熱潮的「聖告圖」（announcement）。2003年，樂團的「泡沫經

濟」時代提前來臨，一些被炒作起來的Nu-Metal樂團封面設計像是他們的音樂一樣了無新意，「紐約學院派」的塗鴉風格只能算是當紅炸子雞，冷了就油膩走味，令人難以下嚥，而且嘻哈風至今仍是件「很好賣」的商品。

2004年之後，隨著MP3的興起、唱片業的不景氣及「水晶」與魔岩的相繼結束營業，許多曾經或是不曾在上述這兩家工作的唱片從業人員紛紛成立了新的獨立廠牌。因廠牌經營者特殊偏好的緣故，封面設計呈現出強烈的品牌辨識度與經營者語言；不管是林暐哲音樂社走回類似民歌時期「校園偶像」的單一色調人像，五四三音樂站將林盟山的攝影、可樂王的插圖與林小乙的包裝作結合製成如「LV」[3]小錢包般「優雅帶著走」的「音樂精品」時尚路線；黑死金屬早已成為「TRA」的註冊商標，默契音樂的清新搖滾與電子音樂，還有小白兔橘子承襲自「水晶」九〇年代的低調另類、粗獷手工與後搖滾花草風及台中老諾永遠的十八歲之中台灣陽光硬蕊熱血龐克，他們都期待能利用更具廠牌或設計師特色的語彙，拉住早已習慣下載音樂的新生代的目光。這些獨立廠牌的唱片封面作品都將成為這一代人視覺連結音樂的記憶，而且這歷史至今仍不斷地在持續發展中。

都2006了，你還在買唱片幹嘛？我不只愛聽，更愛「看」唱片！

※　特別感謝蕭青陽先生、李明道先生、杜達雄先生，口述史料與指正。

*原文刊於《ELVIS數位音樂誌》[4]，第11期，2006年6月1日。

3　LV即法國名牌精品LOUIS VUITTON之縮寫。
4　滾石唱片於2005年創刊，2006年12月休刊，總編輯為滾石董事長段鐘沂之女段書珮小姐。

設計始終來自音樂，獨立與流行的跨界
——蕭青陽專訪

曖曖內含光

　　「萬坪公園正對面，捷運景觀第一排」這不是房地產廣告文案，卻是來到蕭青陽工作室所在地後給人的第一印象；藏身在捷運永安市場站後方一棟俗麗的九〇年代台式二丁掛配大理石，極可能會被建商命名為「永安・巴黎」的住宅大樓中。乘電梯上去，映入眼簾的是四分衛、張韶涵、兩張陳綺貞《華麗的冒險》大海報（不分名次，由左至右排列）。助理打開門，鋪著深褐色木頭地板客廳，書架上擺滿了參與過設計的唱片、公仔、書籍和其他大大小小的收藏品；一套七〇年代的沙發椅與茶几，小桌上還有一台先鋒牌（Pioneer）的車用匣帶播放機。突然有種錯覺，好像來到了同樣也位在永和的世界宗教博物館；一樣的大隱於市，一樣的「曖曖內含光」，一樣因收藏品形成的歷史感與神秘氛圍。

《Silence》的始作俑者

　　相信許多人開始認識蕭青陽是因為2005年他入圍葛萊美唱片設計獎後媒體的大幅報導與今年年初出版《原來，我的時代現在才開始》後的目光聚焦；其實早在1998年，在台北市東郊山區的某一所高中裡，就有一個苦悶的高三學生透過蕭青陽替《Silence》專輯設計，黑色皮沙發襯著僅著蕾絲細肩帶小背心的嬌嫩白皙，軟中帶硬

的楊乃文唱片封面，在陰暗潮濕的廁所中得到慰藉，在競爭壓力的教室裡得到真理，真酷！（那年代還不流行說「好屌！」）翻到後面，出現設計者：「蕭青陽」三個字至此深烙心海；怎沒料到將近八年後的今天，迎面走來這位頭戴棒球帽的中年男子，正是當年啟迪這名高中生開始認識魔岩唱片及其音樂的推手；剎那間，就像電影《成名在望》裡專訪Lester Bangs[1]的小記者，不知不覺講話結巴，手足無措；然而在蕭青陽開口後，一股帶著泥土味的親切感馬上化解了尷尬與生疏。

上格的年輕歲月

蕭青陽復興美工畢業後，從報紙的分類廣告找到「上格唱片」（即現在「S.H.E」所屬「華研國際音樂」的前身）[2]唱片設計的工作，當年他才十九歲。「因為很想進入唱片設計這個行業，所以花了很多時間研究杜達雄、李明道這些前輩的作品。」而蕭青陽的處男作，就是幫上格旗下唯一的歌手高勝美的處女專輯《聲聲慢》設計封面，彷彿是命中注定，蕭青陽從此和眾多原住民歌手的專輯封

[1] 本名Leslie Conway Bangs（1948－1982），美國最知名搖滾樂評人與音樂記者，以獨特的「剛左」（Gonzo）寫作風格聞名，由芝加哥音樂記者Jim Derogatis所著傳記《剛左搖滾》（*Let It Blurt: The Life and Times of Lester Bangs, America's Greatest Rock Critic*），完整呈現了他三十三年短暫、瘋狂但十分璀璨的搖滾人生。

[2] 1986年於台北市成立，當年上格唱片僅由老闆呂燕清、蕭青陽與一名企劃三人組成，旗下第一位歌手是高勝美；1992年11月，呂燕清將上格唱片、上格影視、子廠牌「華星唱片」整併為「上華唱片」（What's Music）與子公司「東方唱片」，合稱為「上華東方」；1999年，呂燕清再將上華唱片賣給環球唱片，另外成立「宇宙國際音樂」。2000年12月6日，上華正式與台灣環球音樂合併，成為環球唱片旗下子公司。2001年10月，「宇宙國際音樂」正式改名為「華研國際音樂」。2012年「華研國際音樂」成為台灣第一家上櫃的「文創產業」公司。

面設計脫離不了關係。

與電腦奮鬥的「日光」

　　對正在閱讀這篇文字，而且是「第三波」（電腦革命）後出生的妳／你來說，大概很難想像在個人電腦尚未發明的時代，排版完稿均是靠照相與手工完成。在「上格」唱片做了兩年去當兵，回來以後正是業界全面電腦化的1986年，蕭青陽說：「用了四五年的手工完稿已經完全派不上用場；對我們這一代的人來說，傳真機與電腦的發明就像現在有手機一樣的神奇。」驚覺到照相打字行一家一家的關門消失，原本從事平面設計的同學一個一個轉行開畫室收學生，「（電腦）就像梯子，你搆不到就別想往上爬。」不想放棄這個既結合聽音樂的興趣，能發揮設計專長又能接觸「流行」的工作，蕭青陽找來會電腦的年輕助理在工作中邊做邊學，「做案子的時候，我和助理兩個人擠一台Apple前面，還滿搞笑的！」然而，蕭青陽終究克服了技術轉型的危機，學會了「Photoshop」和「Illustrator」軟體，佐以手工勞作。在與王智弘合作的「日光（即蕭青陽）＆王子工作室」時期，完成了許多件開始有個人風格的作品。

「友善的狗」裡的「怪腳」化妝師

　　其實，所謂的「設計師風格」對九〇年代初的蕭青陽來說還不算是一種自覺，往往是被動的告知或歸類，才開始讓蕭青陽意識到自己的「與眾不同」，「那時候公司（「友善的狗」）都會丟給我做一些不算主打的創作歌手的包裝，像是「CHYNA」樂團單飛的女主唱崔元妹，創作歌手張小雯，還有陳珊妮。」蕭青陽用鐵絲折

成陳珊妮《乘噴射機離去》的「陳珊妮」字體，崔元妹的訂書針紙盒包裝，都令人側目，「後來大家都知道，那些『怪怪的』、『不賣的』就丟給蕭青陽做！」至此，蕭青陽的唱片設計與創作型藝人與樂團更脫離不了關係。

真言、魔岩、獨立宣言

在業界漸漸打出名號，蕭青陽卻始終不認為自己是在「主流」，而且漸漸感覺「做創作型藝人的封面對自己是種鼓勵，因為做他們的案子比較不會被公司關心或規定，能自由發揮。」1992年，真言社正式成立，蕭青陽說：「真言社像是把以前『水晶』唱片的創作藝人偶像化，研究如何把他們變成『可以賣的』。」秉著對創作樂手的偏愛，蕭青陽在真言社的第一次獻給了素有「台客搖頭祖師爺」之稱的羅百吉首張專輯《歐巴桑》以及稍後豬頭皮的《外好汝甘知》。

1995年，滾石唱片成立子公司「魔岩」，繼續把真言社「將「水晶」藝人偶像化」的路線發揚光大。魔岩的成立，堪稱是蕭青陽設計生涯的「決定性關鍵」，蕭青陽回憶：「那時候魔岩有三組企劃部，每組企劃就只針對一個藝人，研究他要用什麼方式進入市場最好，研究音樂與包裝設計間的關係，用一整年的時間不斷利用試聽與問卷做調查分析，結果當然會大賣！」迥異於一般主流大公司認為唱片外包裝與銷量關係不大，甚至銷售量突破原先預估數字還會「慶功改版」，蕭青陽的「魔岩經驗」除了為後來在角頭「設計師品牌」的風格建立預埋伏筆，更令他深深地相信「做唱片是可以用研究的，賣的好絕對與運氣無關。」蕭青陽又舉例，像後來魔岩解散後從中分出的獨立廠牌，如野火樂集、風和日麗唱片行、本色、林暐哲音樂社等等，因為主事者也受過同樣的教育訓練，銷售

量往往超出其他廠牌一半以上。

從「隨便做」裡找到自己

　　在學生時代就很愛聽「OMD」等八〇年代英國synth-pop 樂團的蕭青陽，在魔岩的第一件作品就是替號稱「本土版」Depeche Mode，由李雨寰、蘇婭與楊乃文組成的電子合成器流行樂團「DMDM」做封面設計；「超興奮的！因為做到一個台灣版的！」但後來讓他能為角頭唱片製作設計的敲門磚仍是一張原住民專輯──郭英男的《生命之環》。「我帶著《生命之環》去找張四十三，大概我是最便宜的設計師（笑），算是緣分啦！」蕭青陽又開玩笑說，大概角頭沒什麼錢又賺不了錢，也就不會對他過度干涉，於是他放膽隨性而為；「常常是把主流公司的東西先趕完，明天就要交稿了再隨便弄一弄！」但這種「隨便」的態度反而讓他的作品因意外與隨機所產生特別的效果替角頭塑造出別樹一格的「另類」形象。

彩色「水晶」，娛樂角頭

　　蕭青陽認為，角頭唱片成立後，唱片設計才被許多人認真地看待；「因為紐約有私人藝廊找上角頭才意識到這也是一門藝術，而前輩設計師的作品卻很少被報導與注意。」蕭青陽接這又說：「以前聽主流大公司的人講，你們（獨立廠牌）的封面和音樂都是『黑白』的！」不知是否因劉開替「水晶」唱片趙一豪在當時引起新聞局查禁風波的《把我自己掏出來》設計的黑白封面深植人心的刻板印象，蕭青陽聽了以後下定決心要破除這種「迷信」。「我覺得角頭的風格像是在『把「水晶」彩色化』。」假如說魔岩時的訓

練養成讓蕭青陽學會將多一點商業色彩與元素注入「水晶」的風格中，那角頭時則是「創意多一點，商業少一點」；若用最簡單的一句話形容角頭唱片的風格，蕭青陽說，大概是「有娛樂感的本土氣味」；不過相較於主流音樂包裝的過度娛樂化，「自己（角頭）還算是冷門的！」

兩千年的鼓勵

2000年金曲獎對許多獨立音樂圈人都是永恆的鄉愁，除了因為亂彈阿翔在台上最經典的一句「樂團的時代來臨了！」之外，創作型藝人、原住民歌手的大獲全勝讓主流公司的保守勢力終於意識到另一股真正以音樂為出發的力量與危機感。雖然金曲獎至今仍未有跟唱片美術設計相關的獎項，但對蕭青陽來說，能親眼看到自己參與設計的藝人在金曲舞台或唱片市場上獲得佳績，自己亦感到餘有榮焉；「那年是陳建年、紀曉君獲得金曲歌王與歌后，連同他們在內，我參與設計的十三張唱片全中！就站起來大力地為自己鼓掌（笑）！因為這等於我走的這條路線被間接肯定，雖然沒有唱片設計獎。」有了2000年的鼓勵，蕭青陽對台灣主流市場的風格走向更不去在意，更專注地走自己的路，並常留意國外優秀設計師或廠牌作品，使自己的設計風格也能跟上國際潮流，並駕齊驅。

一顆蛋的秘密

說到這裡，蕭青陽透露一個令人心酸的小秘密，當葛萊美唱片設計獎頒給美國另類樂團Wilco的《A Ghost Is Born》的時候，他當時看到封面上那顆白淨無暇的蛋時，整個心都碎了；「因為我還在魔岩做『誕生前夕』後隔年的『Monster Live』演唱會海報的時候，

就曾提案過『魔鬼的誕生』這個概念，而且封面就是用點陣圖一小格一小格拼貼起來形成一顆『數位化』的蛋！但被公司給否決。」是天意？是命運？是前世累劫因緣巧合？還是萬般不幸事後諸葛？「都過去了，要怪只能怪自己當時不夠堅持。」蕭青陽笑著說：「要不是那時候因為風潮的美國分公司用王雁盟的《漂浮手風琴》替我報名葛萊美獎，要不然我會挑自己覺得更好的作品。」有了「一顆蛋」的遺憾，為了不讓自己再度流下「後悔的目屎」，蕭青陽計畫將以前另一個在魔岩被否決的案子「變身大復活」：1998年Monster Live的「小女孩」將利用角頭暑假將發行的「女搖滾」合輯重出江湖。

我不是偶像，只是提醒者

葛萊美獎的光環加持，使蕭青陽的曝光率和知名度大增，不但明年蘋果電腦會幫他出一本作品集，介紹台灣的音樂與唱片設計；文建會最近也找他當主角拍攝國家形象廣告。重回蘭嶼等唱片封面現場，對著鏡頭微笑說：「嗨！大家好，我是蕭青陽。」從替人作嫁到站到台前，儼然成為國家或設計界的形象代言人，甚至被塑造成像「台灣阿誠」一樣的「勵志偶像」。蕭青陽面對這樣一百八十度的轉變，苦笑說：「媒體把我搞得好『勵志』！一開始很不喜歡，但『勵志』現在真的是一種社會需要，我只是順勢而為；其實把幕後人員神格化是件很奇怪的事，所以我在書裡都戴著帽子，讓人認不出來。」不過，因為意識到角色的轉變與給社會帶來的正面影響，「我會善用現在的資源，更努力把工作做到最好，才有能力去『提醒』別人。」

格式是國際共通語言

　　說到「提醒」這個字，身為一位有使命感與影響力的設計師，自然對台灣唱片工業包裝設計的現況，有獨到的看法見解；像現在主流公司很喜歡把只有音樂內容的商品（CD）用裝影像商品（DVD）的大塑膠盒包裝，蕭青陽認為：「這對消費者是一種欺騙！作設計的人要有責任感，用什麼樣的規格，就要有說法，有相符合的內容支援，不然會心虛；因為你把他拿到峇里島去，人家看到殼子也會說那是DVD不是CD，這是錯誤導向，更是落伍的語言。」因為對國際通用格式的理解與認知，從美國回來後，蕭青陽更把這套「格式哲學」運用在自己的作品上；像替胡德夫《匆匆》專輯及野火樂集旗下設計的所有音樂產品包裝，都採用與聖經一樣大小的尺寸，「因為野火樂集的每一張唱片都有很豐富的人文歷史背景跟故事，不是像一般流行唱片用一張紙就說得完的；而且做成書的形式，聽眾會更容易進入到他們的音樂裡頭。」蕭青陽說。

　　除了野火樂集的「聖經格式」，蕭青陽幫風和日麗唱片行的929樂團，或彎的音樂旗下，去年勇奪貢寮海洋音樂祭大賞的圖騰樂團所做的「七吋黑膠格式」，

　　靈感是來自英國Blur樂團2003年專輯《Think Tank》限量單曲的紙殼包裝，「你把929和圖騰的專輯拿到拿到國外唱片行的架上擺，老外也能一眼認出裡面裝的是音樂，因為全世界對音樂產品約定俗成的格式就是四方形的，假如自以為是的惡搞，拿DVD的盒子裝CD，或自創格式，只會鬧笑話！」這樣對創意會不會是一種設限呢？蕭青陽又義正辭嚴地說：「不管商業設計怎麼玩，仍要能夠被全世界看得懂。」因此，將既有的出版品規格靈活運用，在世界共通的格式語言中玩弄創意，是蕭青陽永遠遵守的「職業道德」，更是責任。

設計從音樂出發，要獨立也要流行

　　其實，從幫角頭唱片做封套設計，蕭青陽的中型黑膠封套格式，早已成為角頭讓人津津樂道的圖騰兼簽名檔；雖然也曾被消費者抱怨收藏不易，被迫修改成一款CD格式的包裝，但後來證明，蕭青陽的堅持是正確的：「因為唱片一出來，人家就會認定你的封面，把它跟音樂連結在一起，「慶功改版」是很嚴重的危機。」就像角頭、野火樂集、風和日麗唱片行，蕭青陽用不同的規格使每家公司都具有鮮明的個性，容易在唱片架上被辨識。

　　提到音樂與唱片設計的關係，蕭青陽說黑膠唱片在美國之所以有市場且繼續被生產，很大的因素是「年輕人把最近很愛聽的樂團唱片擺在客廳，就像是一件裝飾品，讓來訪的客人一眼就能認出，產生社交聊天的話題。」但到了現在台灣唱片封套很多仍舊繞著人像、上半身打轉，能準確地運用圖像或意象表現音樂的設計實在不多，蕭青陽說得直接：「台灣的音樂還不到那種用『意象』就可以表達的境界；基本上，唱片這個行業，還是在做明星。」雖然現實如此，但蕭青陽還是找到一條「中間路線」，他說：「很多唱片公司都是把藝人的照片叫攝影師拍好，在丟給設計師貼一貼字交差，我從魔岩時代就會跟藝人相處在一起一段時間，瞭解他們的個性和對音樂的看法，互相討論提意見，然後去「教育」公司，間接影響他們，改變傳統由上而下的決策方式。」用這樣的方法，讓包裝貼近音樂。

　　以圖騰樂團的新專輯為例，蕭青陽說因為唱片公司想把他們做成「偶像樂團」，自己也不希望大眾用原住民音樂的刻板印象來看待圖騰，「所以我就讓人出來，不搞得太『另類』。」他幻想圖騰樂團五個人站在巨石搭成的舞台上大聲唱歌，就帶他們到東北角海邊的巨石岩窟拍照，搭配用圓形、方形、三角形構成的符號化字

體，呈現一種「好萊塢」式的懷舊科幻感，既保有獨立音樂的創意，又兼具流行市場的視覺語彙，「越被認定就越想反抗，希望能透過這樣的方式來改變一些事情。」蕭青陽說。

現在，蕭青陽早已獨當一面，成為眾多獨立廠牌的化妝師，依舊喜歡陪藝人上山下海，看他們錄音與現場表演。蕭青陽堅信，只要音樂本身品質夠好，就會大賣，受到歡迎，包裝只是一種輔助，所以他鼓勵新生代樂團自己做設計，因為不少創作者都有美術或設計背景，「DIY」塑造樂團獨特的形象。

向年輕人學習

二十二年的設計生涯，隨時保持對流行的敏感度和瞭解年輕人的想法是必做的功課，除了剛才提到跟助理學電腦的往事，蕭青陽現在跟兒子睡覺前都要講「火影忍者」的故事，研究一下5566、楊丞琳為何會受小朋友歡迎外，最常做的大概就是上美國的非主流嘻哈網站觀摩，因為玩了那麼久設計，嘻哈風格是還沒嘗試過的，而目前自己部落格的版面和MC HOT DOG的《Wake Up》專輯封面算是成果發表。

蕭青陽說，台灣唱片設計長期以來嚴重受到日本那種「很白、很精緻、沒眼袋」的風格影響，設計師淪為只是幫藝人遮醜的「修片師」，他更直接地說：「受不了周華健臉修得跟范逸臣一樣，分不清誰是誰！」因此，他很喜歡美國那些非主流嘻哈藝人的影像或照片刻意突顯毛細孔，黑而油亮的肌膚的生猛自然，希望能把這類視覺經驗運用在往後原住民歌手的設計案上。

整整一個下午的對話，在蕭青陽帶著太太小孩全家趕赴國家劇院欣賞雲門舞集的節目而結束，雖然窗外大雨依舊下不停，猶如

獨立音樂在台灣的處境，但令人欣慰的是，「日光」已經在我們身邊，終有一天會撥雲見日。

*原文刊於《ELVIS數位音樂誌》，第11期，2006年6月1日。

暴女不羈非我願，夢醒時分耶耶耶

藝　　　人：Yeah Yeah Yeahs

專輯名稱：Show Your Bones

發　　　行：環球音樂

　　老師又來了！好的老師直接帶你住「套房」，不好的老師能夠讓你進「牢房」[1]；今天老師在這裡不是教各位坐輪椅拿禮券，也不是教各位買豪宅炒內線。今天老師要分析的，更不是名人的人氣指數，而是想跟各位分享（你真的沒聽錯！是「分享」！）龐克少（暴）女Karen（與莫文蔚無關）O（她真正的姓氏竟是Orzalek，真是「Orz」敗給妳！）身體實踐後龐克低調內斂過程，真實而感人的故事。

　　話說Yeah Yeah Yeahs在2003年發行那張兼顧了女性生理吶喊兼情緒宣洩（樂評前輩Ricardo語）的經典處女作《Fever to Tell》後，先是《NME》雜誌將妳的裙底風光刊登在封面的事件與後來一次摔落舞台的意外讓妳與團員間的合作狀況產生了危機，之後在2004年，妳移居洛杉磯，逃避在東岸因為狂烈暴女形象、因為「假戲成真」所帶來的壓力。雖然妳覺得在加州的生活仍是重新建立自信與重整自我的挑戰，並且開始了個人單飛專輯的製作，但Yeah Yeah Yeahs終究沒有被擊垮，依舊交出了這張全新專輯《Show Your Bones》。

　　誠然如某位洛杉磯音樂電台節目製作人Lisa Worden所說，Karen O是新世代的PJ Harvey。但不代表這張《Show Your Bones》會成為另一張從黑皮衣暴女轉向大紅連身洋裝淑女的《To Bring You

[1] 借用自當年電視綜藝模仿節目《全民大悶鍋》裡，模仿股票分析師張國志之口白。

My Love》；從開場曲〈Gold Lion〉沉重緩慢，猶如〈We Will Rock You〉一般的鼓擊節奏中，妳引領著〈小孩的謝肉祭〉（〈Le Petit Carnaval〉）裡的獅子現身，一句句「Gold lion's gonna tell me where the light is」朝向未知勇敢邁進，並再現了Bono在《Joshua Tree》裡的美式滄桑氣質，一聲聲拔高的尖聲吶喊仍無法做為曾經放浪的掩飾。假如想聽見過去的Karen O，第八首〈Mysteries〉是不錯的選擇，但似乎少了些什麼。

〈Way Out〉和下一曲〈Fancy〉用標準後龐克曲式昭告了躁動後的失落；前者用錚錚吉他聲尋找出口，U2式的旋律是唯一的解脫，後者沉鬱的哥德式鼓聲山雨欲來，除了Siouxsie Sioux外大概沒有人可以救得了妳。說到U2，當然專輯最後的〈Turn Into〉很難不讓人想到妳想做女生版的Coldplay，聽到〈Dudley〉更覺得妳連New Order的飯碗也要搶，然後〈Cheated Heart〉又想回鄉在The Stroke的車庫裡玩草根版的Euro-disco，順便用〈The Sweets〉傷神三拍子藍調小曲和〈Warrior〉的九〇「現代搖滾」式ballad分別向PJ Harvey與The Breeders兩位前輩致敬。

《Show Your Bones》專輯中讓「老師」最有感覺且最想跟各位會員「分享」的兩曲分別是〈Phenomena〉和〈Honey bear〉；前者切分拍鼓擊開場像是種離開紐約後的鄉愁告解，Punk-funk曲式裡暗藏猶如Korn般的鬼哭神嚎與吉他riff，曲末「車用防盜警鈴聲」劃破了Grandmaster Flash帶領一眾old-school百鬼夜行，橫行街頭的八〇夜空，後者從Gang of Four借來的招式裡卻出現了猶如八〇年代《神雕俠侶》連續劇主題曲旋律，俗又美麗兼萬馬奔騰的synth-riff，不禁莞爾。

今天先談到這裡，什麼人來電有優惠？就是你有被人家嫌說話太衝、太敢、太龐克，後來為了讓爸爸媽媽不擔心，男女朋友更愛妳／你，被迫改變形象，重新做人，感覺滿腹委屈不知如何解套的

人，趕快打電話進來！我們下週見。

*原文刊於《破報》復刊412號，2006年6月2日。

草莓搖滾滋味好，果醬青春志氣高

藝　　人：合輯（建中熱音、中正熱音、中山炫音、北一熱音、成功音創、大同熱音、附
　　　　　中樂研、內湖熱音、南湖熱音）

專輯名稱：Senior Rock Lesson One

發　　行：喜瑪拉雅

　　切分拍是必要，放克是必要，因為「哇哇器」的鬼叫是看見迷
你裙時吹出的口哨，雖然糯米糰在唱〈蒼蠅女郎〉時你們可能才剛
念小學，但現在終於懂得用電吉他刷出和絃；「小白兔（橘子）」
是必要，英文歌詞是必要，因為你們的故鄉是瑞典，除了ABBA之
外，街角還有一間「八號俱樂部（Club 8）」，用英文唱才能紅遍
全世界。一點點的爵士加Bassa Nova是必要，一點點雨天的少女愁
緒是必要，因為從摩斯漢堡的玻璃窗望出去，一定會看見蘇格蘭的
格拉斯哥那裡有一座「前衛花園」。

　　周杰倫是「很」必要，發揚「Z.I.P發射樂團」（按：2002年
發表首張同名專輯，首批限量附贈「3M無痕膠條」體驗包，曾以
〈星空〉一曲紅極一時）的「遺願」（主唱孫靖說，〈星空〉是在
美國的時候寫的，那時候看著山上的星星，躺在大草原上面，想起
1998年看的第一場流星雨，和陪我看的那個人）是「絕對」必要，
因為「節奏藍調」永遠不嫌多；當然滑板褲掛鐵鍊加上一頂嘻哈風
的棒球帽也是很不錯的，但蓋在新生北路高架橋下的水泥滑板坡卻
從來沒有人用。

　　粉多的日本味，是十七、八歲的非常必要喲！如同睫毛夾、塑
膠髮箍、彩繪指甲、挑染小捲髮，還有金色絲質短版小罩衫搭上蕾
絲露肩小可愛都是「粉」必要，當然穿著白衣黑裙耍龐克學著艾薇

兒（Avril Lavigne）畫著黑眼影眼也很不錯喲！還有用力甩著像「赤西仁」一樣的中長髮，學「金屬製品（Metallica）」大聲嘶吼加solo（真感動，終於出現一首4／4衝衝衝的歌了！）的你們也很屌，但是要讓陳水扁請辭下台還是應該唱台語，雖然他是你們拼死拼活想進的那間學校畢業的，但是英文不好。

為了不得罪可能參加過《我愛黑澀會》，露出細白美腿穿著蘇格蘭裙，黃色漆皮高跟鞋，指甲閃亮亮的妳，也不想得罪隨i-Pod裡Linkin Park旋律搖頭晃腦，穿著黑色運動外套、內搭連帽白色T恤，加上大一號白色K-Swiss球鞋的你，在政局混亂之際挑弄新舊世代差異，造成族群分裂危機，被扣上打壓年輕人的罵名，先為你們這群高中生的勇氣（與光良、梁靜茹無關）與技巧拍拍手。也許專輯所得提撥「十趴」捐贈家扶基金會，還是沒有比「趙建銘・看守所2260鄙視T」收入全捐兒福聯盟「阿莎力」，但就怕這罐「草莓果醬」被擺錯了位置，賣不出去。

*原文刊於《破報》復刊413號，2006年6月9日。

嗆辣放克日已遠，紅椒回首向藍天

藝　　　人：Red Hot Chili Peppers

專輯名稱：Stadium Arcadium

發　　　行：華納音樂

在談Red Hot Chili Peppers新專輯《Stadium Arcadium》之前，先模仿即將在本週關門大吉的「玫瑰唱片」峨嵋店裡拿到的「嗆辣紅椒星戰競技場」DM裡林暐哲、何欣穗等人的名人背書推薦，提一下RHCP是如何闖入鄙人的心中小小世界的。

2002年7月30日傍晚，在已經倒閉的台北捷運東區地下街裡的「大地之音」唱片行，以新台幣參佰零捌元整的特價，買到了《By The Way》這張帶有英式吉他低調流行情懷的作品，讓鄙人開始進入RHCP的音樂裡。就跟許多初接觸西洋搖滾樂的新鮮人一樣，總會想將有興趣瞭解的樂隊作品收集齊全，在資訊不發達的情況下，天真地認為新作應是RHCP一貫風格的延續，雖有微調但不遠矣；沒想到回聽《Blood Sugar Sex Magik》和《One Hot Minute》等專輯卻感到驚訝與失望。也許後者本來就是RHCP的失誤之作，但驚訝的是RHCP早期的風格會被2002年夏天一掛Nu-Metal毛頭小子奉為祖師爺果然當之無愧，而且相形見絀；而失望的是在那被Nu-Metal肆虐的夏天，RHCP過去的聲音絕不會讓我喜歡上他們，甚至覺得《By The Way》只不過是一張無力老團討好市場的投機之作。

歷史的遞變往往就發生在常人不會留意的當下，四年前的《By The Way》只不過讓在八年前的《Californication》中已被確立的流行化旋律走向清晰，令RHCP擺脫年輕氣盛的黑暗暴戾，漸漸脫胎換骨成為一隊成熟穩重的「AOR（成人抒情搖滾）樂隊」；一來是真

的年紀漸長與生活安定的必然，二來是深具民謠搖滾底蘊的第二任吉他手John Frusciante的推波助瀾。

宛如「阿輝伯」改變了國民黨的一生，在這張封面取材自七〇年代P-funk名團Parliament（George Clinton）式太空迷幻放克美學，收錄多達二十八首曲目亦像是在跟七〇年代前衛搖滾概念雙唱片專輯「拚大支」，盒裝限量版還送你陀螺、團員手稿加玻璃彈珠及DVD的超華麗新專輯中，John Frusciante包辦了一半以上的歌曲旋律創作，讓《Stadium Arcadium》無可避免地呈現集七〇年代經典流行之大成的傾向。於是在同名單曲〈Stadium Arcadium〉間奏可以聽見John用吉他再現了David Gilmour般的前衛柔情，而〈She's Only 18〉和〈Strip My Mind〉則又像回到「齊柏林飛船」時代激情的硬式芭樂，其他諸如〈Snow（Hey Oh）〉、〈Slow Cheetah〉、〈Desecration Smile〉和〈She Looks To Me〉等曲目則延續了《By The Way》時的低調清新，回首向藍天般的美妙吉他流行曲。

當然rap和funk屬於RHCP的拿手好戲是絕對少不了的，不過令鄙人特別注意到的是〈Tell Me Baby〉和〈21st Century〉兩曲，兩者像是將P-funk去蕪存菁後的清燉精華，少了浮誇奢靡的銅管弦樂閃耀助陣，讓跳動的旋律自然呈現活力；而〈Torture Me〉則像是被The Mars Volta上身，〈C'mon Girl〉與〈Animal Bar〉裡躲藏的Kraut-rock貝斯脈動都令人為之驚豔；整體而言，《Stadium Arcadium》雖稱不上「概念專輯」，但在個別曲目的表現上卻呈現出RHCP之前專輯少有的「概念」。

*原文刊於《破報》復刊415號，2006年6月23日。

音樂二手大寶庫，東區狂街傳教士
——駱克唱片

音樂圖書館，狂街傳教士

　　推開張貼著李安《斷背山》電影大海報的玻璃門，戴著眼鏡，留著鬍子很有「個性」的老闆丁先生正和一位看似古典爵士「發燒友」的客人愉快地討論著二手黑膠唱片的版本差異；突然間竟讓我彷彿有種像看見了1953年「台灣前衛繪畫之父」李仲生在咖啡廳裡和學生討論藝術的錯覺；李仲生以「咖啡室傳道者」著稱，行事低調，為傳播現代藝術思潮奉獻一生，駱克唱片隱身在東區喧囂鬧街小巷裡，推廣好音樂不遺餘力，大概也可以用「狂街傳教士」（沒錯，就是那個Manic Street Preachers）來形容吧！

　　丁先生大學時唸的是統計系，因為熱愛音樂，尤其是古典樂與爵士樂，大學的時候便加入合唱團，至今仍在「台北世紀合唱團」擔任男低音，時常參與排練及演出。大學畢業後，丁先生曾做過企畫專員、汽車推銷員，在1994年的夏天，和同為汽車公司的同事王先生（個性長髮熟男，駱克專職櫃檯，進門一定會見到他）騎著機車找到了今天的店址所在，和其他幾位同樣熱愛音樂的股東成立了駱克。

　　丁先生說，唸音樂系的人不一定會喜歡音樂，著名的指揮家可能會用怕聽了別人的演奏版本影響自己的「創作」當藉口，不肯買CD只肯看總譜；像他自己雖不是音樂科班出身，卻對音樂十分熱愛，希望能將好音樂推薦介紹給其他愛樂者，所以一開始成立駱克

唱片，為的就是能讓駱克成為一座「音樂圖書館」。

　　雖然偏好古典與爵士，但丁先生認為，既然是「音樂圖書館」，又是營利的唱片行，就應該讓各類型音樂相容並蓄，店內通常會撥放的則是介於流行與古典間的爵士樂；客人除了古典與爵士的愛好者，他們的親友及駱克附近的鄰居一定會有流行音樂的需求，此外，光靠賣新片絕對無法生存，加上客人需要的唱片往往不是絕版就是很難在新片市場中找到，所以就開始了二手CD及黑膠的經營。

　　丁先生又說，流行音樂雖然是偶像當道，但本土獨立樂團或創作歌手更值得被鼓勵，像伍佰就是從「水晶」唱片竄紅起來的，所以駱克唱片會特別支援與照顧那些不會被大型連鎖唱片行進貨的非主流藝人；此外，即使現在各類型的音樂靠網路上曝光的機會非常多，有人甚至提供「MP3」下載，但不管在音質上或實體的擁有上，仍舊是網站無法取代的，而駱克唱片提供了消費者認識好音樂的機會。「別人賣的最好的可能是蔡依林，我們店可以把張懸衝到第一名！」丁先生笑著說。

網路是唱片行的活路

　　網路的發達似乎對駱克唱片並不構成威脅，反而有相輔相成的作用。丁先生說：「駱克唱片的網站就像是個唱片資料庫，大概四萬多筆資料，雖然因為沒有經費能提供試聽服務，但客人如果有想找的唱片，只要駱克曾經進過貨，新舊唱片的曲目、價格和發行公司都可以在我們的網站上查到。」因為官方網站內容充實，貨品價格及庫存量標示明白清楚，讓遠在日本、中國和東南亞的客戶也能輕輕鬆鬆利用網路訂貨交易，生意自然能做到海外。丁先生很自豪地表示：「當別人還認為唱片行網站的功能只是在告知商店所在位

置的時候，我已經開始讓全台灣及世界各地的客戶能夠過網站找到他們在一般唱片連鎖店找不到的東西；大型網路唱片行在泡沫化之後，許多業者才暸解到要在網路上賣什麼會有效果。駱克早就知道小眾、分眾市場是網路主要的消費族群，而且客戶的忠誠度最高，只要能滿足他們的需要，貨一上網馬上就能賣出；你在網路上賣張學友是沒用的，像蔡依林大唱片行隨便賣一天就有幾十張，但一張特殊的經典爵士唱片我也能賣到幾十張，卻是他們做不到的！」

隨著網路拍賣的個人交易與網路購物的盛行，還是帶來一定程度的影響。丁先生表示，以目前的趨勢來看，台北市的唱片行數量將急速的減少中，因為最現實的問題就是店租不斷上漲，未來朝向分眾與專門音樂類型的專業唱片行會越來越多，唱片行也會紛紛往二、三樓向上發展，但因為這類唱片行畢竟不能靠門市店面與逛街人潮維繫生意，所以網路店面的經營變得非常重要，他說：「如果這樣下去，駱克有可能專心只作網站生意，但要選擇作哪一種音樂，還是個問題，很難取捨；畢竟不是家財萬貫，光靠理想也不是辦法。」

二手片是駱克的必殺技

駱克唱片的店舖前半段架上擺的是新發行的唱片，後半部則是擺滿二手CD與黑膠的「尋寶區」，但由於收藏量太豐富，前半段的地板仍舊被這些「風漬片」給塞滿；好奇為何會有那麼多源源不斷，平均兩週就會更新一次的貨源，丁先生笑說：「只要固定跟幾家廣播電台等媒體接洽，宣傳片就會收不完了，假如更努力一點跟台北所有的媒體都有聯繫的話，絕對會兩家店面都擺不下！其次就是隨緣跟客人收購，台北市住家空間小，很多人會把家裡擺不下或不想聽的唱片拿出來賣，唯一有進口的二手貨是國外的爵士和古典

黑膠，因為貨源比較難找。」

　　更值得一提的是這些二手CD的價格，以一般的西洋搖滾或國語流行唱片為例，駱克的標價通常在一百八十到兩百二十元之間，即使是所謂的「經典盤」，最貴也不會超過兩百五十元，比起目前台北市許多專營二手的唱片行甚至網路拍賣商品都還低廉，可謂「俗又大碗」。好奇老闆是如何能夠將價格壓低，丁先生說：「收貨進來就是要能夠盡快賣出。駱克是一家小店，沒辦法像奇摩或e bay一樣有高瀏覽率，如果價格訂太高又沒人買只會讓貨不斷囤積。」

　　於是，訂定價格是一門學問，丁先生說：「客人只要拿片子來，我們都會收，收進來的片子，如果是罕見稀有或市場詢問度高的，出售價格才會訂的比較高。一般經典搖滾團體或爵士古典片絕對不會變成死貨，只有流行片變數較大；但我們絕不會像別的二手店一樣用過低的收購價或以品相不佳等理由來刁難客人，這樣反而讓客人討厭，收不到好片。」認為自己不是商人個性，懷抱「用音樂服務人群」理想的丁先生又說：「麻煩事都交給我們！為了服務客人收藏與尋寶的心態，我們還會把收來品相不佳，有刮傷的CD再用機器拋光修片，我們應該是台北第一家提供修片服務的店。來駱克買二手唱片的，大都是真心愛音樂，想把CD帶回家珍藏的人，從服務客人中得到的快樂，絕不是用多賺一點錢可以得到。」

　　不過，好人難免吃悶虧。因為駱克賣的二手CD物美價廉，曾有熟客發現有其他「不肖客人」將從駱克買到的CD放在拍賣網站上用高價出售，多賺一手，丁先生謙虛地笑說：「假如客人跑了，只能說我們的收藏不夠豐富，因為最大的競爭者還是自己！」

沒駱克，很不「樂」

　　愛逛街「血拚」的妳／你一定聽過台北市東區著名的216巷吧！東區粉圓、ATT服飾店和金石堂書店分別代表東區「逛街四樂」──「食、衣、育、樂」前三項的著名地標；而駱克唱片就藏身在ATT服飾店與金石堂書店所在大樓後方與忠孝東路平行的巷子裡，假如少了駱克唱片，那216巷關於「樂」的部分絕對會大形失色，小朋友注意喔！「樂」是「音樂」的「ㄩㄝˋ」，不是「娛樂」的「ㄌㄜˋ」喔！駱克唱片豐富的二手音樂收藏，絕對能滿足妳／你收藏與尋寶的「樂（ㄩㄝˋ）」趣！

【駱克唱片】
電　　話：（02）27117807
地　　址：台北市忠孝東路四段216巷11弄18號
營業時間：11:00~22:00
網站專線：（02）27782711
網址：www.rkrecord.com.tw

*原文刊於《ELVIS數位音樂誌》，第13期，2006年8月1日。

歐森早餐三明治，八〇陽光好點子

藝　　人：Orson
專輯名稱：Bright Idea
發　　行：環球音樂

　　在談今天的主角Orson樂團之前，先提一下看似不相干的楊培安。嗯，你真的沒聽錯！就是那個僅次於「當代顯學」吳董事長「先研究不傷身體，再講究效果」受到球迷熱烈歡迎與愛戴的台灣啤酒廣告歌〈我相信〉的演唱人。說真的，最近每當鄙人聽見〈我相信〉裡錚錚作響的power-chord與精神抖擻的吉他solo，還有浪漫催情的仿弦樂伴奏，就會彷彿回到那個飛碟唱片還稱霸樂壇，張雨生也還活著，某個陽光普照的星期天早晨突然聽見中廣流行網放出〈我的未來不是夢〉的童年；一股積極正面向上的熱流忽然湧上心頭，特別是背景那叮叮咚咚的鋼琴聲，簡直就像是「台灣淹腳目」時代東區「統領百貨」（現已倒閉）塞滿現金的收銀機裡錢幣的撞擊聲，還有那「我相信我就是我，我相信明天……我相信自由自在，我相信希望」的高亢嗓音又不禁讓年幼無知浪費在伍思凱「愛到最高點，心中有國旗」的熱淚再度落下……（喂！死老猴，你醒醒吧！現在的總統叫陳水扁耶！）

　　所以，當鄙人聽見這個很無厘頭地用以著名演員Orson Welles命名的三明治當團名，跑到英國把英國妹的美國加州樂團的處男專輯《Bright Idea》的開場同名曲〈Bright Idea〉和第二首〈No Tomorrow〉的時候，腦中浮現的就是上面那一片「八〇陽光美式FM」好風景。也不知道是英國時常陰霾的天空或民族性中的保守壓抑非常需要這種在被美國人殖民至今近六十年的台灣早已見怪不怪的白人靈魂或

Power-Pop所拯救，聽起來根本就像小時候在收音機裡聽見還不知演唱者是誰的〈Kiss On The List〉、〈Every Time You Go Away〉和Orson自己在本月《Q》雜誌[1]八〇名曲翻唱大合輯致敬的那首〈I Can't Go For That（No Can Do）〉一樣，看來Orson的主唱Jason Pebworth真的很喜歡Hall & Oates，而且毫不迴避地用美妙歌聲展現他對Hall & Oates這類白人靈魂、soft-rock音樂根源的熱愛。

　　也許是深受美式電台AOR薰陶的緣故吧！〈No Tomorrow〉之後一路聽下來就像是開著敞篷車奔馳在加州公路上暢快無比，歌詞也是非常美式YA片的簡單愛情。於是，〈Happiness〉開場的靈魂歌聲與隨之而來的吉他riff與副歌讓人不得不聯想主唱Jason（不是那個「東區唐不挑」）戴著那頂黑色中折紳士帽是想學席維斯史特龍在《洛基》裡的扮相唱著電影主題曲Survivor的〈Eye of the Tiger〉，當然這頂帽子在〈So Ahead Of Me〉裡又變成The Specials在演《007》之類的七〇諜報片了。老實說，〈Look Around〉是專輯裡面最奇怪的一首歌，做好你的加州香吉士柳橙汁就好，何必學著Coldplay耍心碎彈鋼琴呢？

　　所以，假如妳／你真的非常喜歡Orson，而且看了這篇文章覺得亂寫非常生氣想找鄙人幹一架的話，隨時奉陪；不過推薦妳／你可以先去聽聽Journey的「AOR」經典《Escape》、REO Speedwagon的《Hi Infidelity》、Survivor《Eye of the Tiger》和Foreigner的《4》專輯，當然別忘了還有George Michel和Boy George喔！然後請順便帶著楊培安的專輯《午夜兩點半的我》在午夜兩點半的時候來找我，我請你吃麵，順便幫妳／你簽名。

* 原文刊於《破報》復刊425號，2006年9月1日。

[1]　創立於1986年創刊的英國音樂雜誌，以英美主流樂團與藝人報導為主；2012年5月起，《Q》雜誌於中國發行國際簡體中文版，名為《Q娛樂世界》。

解開摩登少年的密碼
──1976專訪

藝　　人：1976

專輯名稱：耳機裡的新浪潮

發　　行：Hitoradio.com

　　「如果本質都一樣／為什麼西雅圖會讓我產生好多的幻想？」
是啊，為什麼？假如「你」真的問我的話，我只會叫「你」回去
問你媽！我不是「你」，但我其實也是「你」，甚至好想變成
「你」！只不過西雅圖的針葉林對我來說太遙遠，對敦化南路的行
道樹又沒什麼感覺（因為太熟悉了，我是從小看著樹長大的！），
我好奇的反而是曼徹斯特的音樂工廠和羅斯福路的文藝圈之間到底
有什麼關聯，於是我不小心闖進「海邊的卡夫卡」裡一探究竟，點
了一杯不加糖的咖啡，讓對面台電大樓射進來的八〇年代「現代主
義」銳利光線，攪動著被牛奶與咖啡混成一氣的灰色腦袋，在颱
風外圍環流影響下的一片渾沌虛空裡，弄清楚了每一件事，關於
「你」。

＊　1976四缺一，吉他手大麻缺席。中坡不孝生＝坡、主唱阿凱＝凱、鼓手大師
　　兄＝兄、貝斯手子喬＝喬。

十年前你在哪？

　　也許你是因為今年七月二十日發表的最新專輯《耳機裡的新
浪潮》才認識1976，或者跟我一樣，是因為那兩張由已經倒閉的

「水晶」唱片所發行，早已宣告絕版的《方向感》與《愛的鼓勵》專輯，在2001年五月二十三日夜裡的師大路「地下社會」才跟1976有了第一次親密接觸；也許妳／你是一位先知，早在1996年的淡江大學校園裡就看過他們的表演，甚至還在1999年八月買了那一片跟Velvet Underground的「大香蕉」一樣傳奇，自製自發，限量一千張的《1976-1》，然後每個買到的人後來都組了樂團，或是成為社會上的中堅份子，始終迷戀著1976，依舊喜歡著搖滾樂；只是手臂或肚子上的贅肉不斷提醒著你已不再年輕，然後在內湖科學園區的辦公室裡看著這篇由一個在1999年的時候只知道五月天，後來變成誓死力挺1976，非常自以為是的爛人告訴妳／你所不知道的1976。

1976的「足夠之演出教育」

坡：1976的歌迷們總是喜歡在你們的歌詞裡找尋「密碼」，阿凱你究竟怎麼看寫歌詞這件事呢？特別是台灣樂團用英文寫歌詞這件事……

凱：76的歌詞寫的就是「大家」。可能跟「你」有關，因為跟「我」有關；我們吃一樣的東西，搭一樣的捷運……我的歌詞總寫景象，總寫當下。你可能會希望76不要那麼「英倫八〇」，能發展出一套屬於自己的形式，我們可能不會生氣，但我們還是會很「英倫八〇」！你唱一段英文詞，或是一首英文歌，人家聽不是很懂，站在台上唱就會有一種「安全感」；像在唱〈The 2nd Secret〉的時候，別人不知道你在幹嘛，也不知道歌詞背景是什麼，也許他買了CD他會研究歌詞，但百分之九十的人是不會管你的！這是選擇的問題。假如你今天是要表達一件事，一個訴求，歌詞卻要透過翻譯，那就是創作者的問題，你可能要透過別的，比方說「形式」、化妝、藝術表演；

像「閃靈」是唱中文或台語詞，但其實在台下也沒人知道他們在唱什麼，每個樂團有一定的形式和媒體表達，那是天份和操作。總之，在〈The 2nd Secret〉這首歌當中，唱英文是種「安全感」，關於我認識的人跟歌詞裡的故事。

坡：我知道〈安全感〉是「夢露」（現已改名為「阿霈樂團」）的一首歌啦！啊後來是為什麼又特別跑去中國北京錄音呢？

兄：很多人以為我們是去北京找錄音師，其實是去找製作人。

凱：顏仲坤（Paul）製作過寶唯的專輯，錄過唐朝、超載和魔岩「中國火」系列，還有陳珊妮的《後來我們都哭了》，很早就到北京工作，會錄音也會製作，在之前「FNAC」書店出的合輯裡的那首〈80年代〉就合作過。我們錄的很快，做的很好，也一起聊了很多關於八〇年代的事。當面在談「強力」（錄音室）的價錢，本來以為是天價，結果他可以幫忙的真的很多，因為他是「強力」的總錄音師，幫我們設想到很多設備跟系統的問題。他就像Beatles的製作人兼錄音師George Martin一樣傳奇。而且錄音師兼製作人最大的好處是，因為我們有很多錄音介面，通常要描摹一個聲音很難一次達成，你每錄完一首歌的時候其實並不「宏觀」，有時候一首歌滿意了，下一首滿意了，但整張專輯聽起來不是很好，裡面會有很多技術問題。

坡：所以簡單說起來，叫「單曲好辦事」？

凱：對專輯的宏觀不容易做到，如果是發單曲就好辦了。我們以後假如有機會就自己幹，自己發，但要集合起來錄專輯的時候，就要「宏觀」，重新錄過，讓整張專輯成為一個product。多去思考，會比較接近真正的狀態。

坡：節奏是舞曲的靈魂，特別在這張新專輯裡的鼓聲讓人很想跟著跳舞，每次現場都看大師兄躲在後面「埋頭苦幹」，可以談一談學鼓的經過嗎？

兄：大學念台北醫學院，大一的時候學打鼓。一開始只是學好玩
　　的，沒有特別練習，也沒組團，就一直去阿帕上課繳學費，像
　　去上才藝班（笑）；到大四才組第一個團，覺得玩團好像滿好
　　玩的，就去考一下研究所，不然就不能繼續玩下去了（笑）！
　　在學校功課其實很爛，家裡其實大一就有買鼓了，但也沒有在
　　練，到日本唸書才又花錢去練。我應該是表演前最緊張的人，
　　我最欣賞的鼓手通常是最簡單或最醜的，像Ringo Starr，我真
　　的認為他是很有個人特色的鼓手。Grunge是音樂的啟蒙，但不
　　久就聽膩了；後來聽jazz和「ECM」[1]的東西，才又回聽rock。
　　其實不會刻意去模仿誰，有自己的主見後反而很少去聽鼓的部
　　分，所以你說我其實是對鼓很不用功的人，鼓對我來說其實像
　　一種心情的反應，錄音的時候東西都定了；創作時反而頭痛，
　　難在抓到一個舒服的感覺，但成功就在一瞬間。

十年新歌加精選

坡：新專輯有特別想要呈現的主題嗎？像上一張《愛的鼓勵》和
　　2003年阿凱跟前鍵盤手阿光合組side-project「Stardust」的單曲
　　EP《夢露夢露》已透露出想做跳舞音樂端倪，風格是怎麼從
　　《方向感》的民謠敘事詩轉變成舞曲搖滾呢？是共識嗎？還是
　　阿凱決定的？
凱：其實只有簡單的討論吧！我們一直都在接觸八〇的音樂，你
　　也看過我以前寫介紹Depech Mode的文章，但其實我們一點也
　　不像The Smiths，也沒有像New Order，那是別人寫歌的方式，

[1]　ECM，德國唱片廠牌，由畢業於柏林音樂學院的Manfred Eicher於1969
　　年創立。廠牌名稱為「Edition of Contemporary Music」的縮寫，以專
　　門發行爵士、民族音樂、古典樂及實驗音樂而聞名。

可是有一些人喜歡像你這樣的音樂……像子喬的律動感覺是很年輕的，甚至像國外的新團，雖然他也很喜歡76以前的歌，但是子喬寫的旋律也不會像我們以前的歌，這樣很好！因為我們是一個樂團，不是只有我來做全部的事，即使〈Star〉是我寫的，也會跟之前的歌不像了，我相信一定會有交互的影響。而且像〈摩登少年〉和〈Johnny's Bear〉的主旋律都是子喬寫的，他先用吉他寫了這些歌的節奏部分，我們再一起去完成。只有〈Star〉、〈Dear Friend〉和〈C.K.M.〉是詞曲一起出來的，比較像以前的歌；但是像〈80年代〉和〈完美的演員〉是同時期寫的，〈80年代〉在試錄的時候，用的是鼓機，聽起來像是另一首歌；我寫曲通常先寫副歌，比較好表達。

坡：子喬是如何創作的呢？還有為什麼會加入1976？

兄：我不練琴，所以我創作！

喬：對，就是這樣！

兄：他不練琴得時候才會有點靈感。（笑）他的琴都丟在「地社」[2]，然後「地社」的人每次都會打電話來說子喬的琴從星期三表演完就一直丟著會生鏽啦！（笑）

喬：一開始進師大附中吉他社先學民謠吉他，學貝斯是因為喜歡貝斯的聲音。在家裡寫歌就用吉他，因為貝斯帶來帶去很重。加入76是因為認識阿凱……

凱：之前做Stardust的時候bass沒辦法單獨抽出來做live，所以找子喬來彈。

喬：加入76因為聽的音樂類似，之前的團大家聽的東西不一樣，玩起來比較沒有一個方向，加入76後比較積極。

坡：新專輯命名為《耳機裡的新浪潮》是刻意要重現八〇年代嗎？

2　傳奇搖滾酒吧「地下社會」之簡稱，位於台北市師大路45號地下室，因居民抗議施壓與法規相關問題，被迫於2013年6月15日結束營業。

在錄音的時候有特別去聽八〇年代的音樂嗎？

凱：先不要說這個。其實錄《方向感》的時候我們在聽Japan（註一），覺得Japan的音樂很好玩，主唱David Sylvian的歌聲很特別。《方向感》其實一點都不Brit-pop！阿熾（1976前任貝斯手，現旅居馬來西亞從事船務工作）很喜歡Japan[3]的貝斯手[4]；有一件事情很特別，幫我們錄音的是Nice Vice[5]的主唱韓志儀（Ardigoo）與吉他手（許世晃）。我們跟他們提到Japan，結果Ardigoo竟然說他有，而且是黑膠，你能想像兩個留長髮聽heavy metal的人……（笑）。後來出現的聲音是很統一的，這個部分很有趣，是一個啟發。若真要說八〇是不同階段的八〇，但《愛的鼓勵》就沒有特定的年代。

坡：所以代誌（事情）不是憨人想的那麼簡單囉？

凱：像《愛的鼓勵》是阿熾製作主導。我認為歌的變化沒有真的太大，但編曲是有一定的變化；因為那個時候有想做多一點的事情，可能跟我們再往回頭聽有一點點關係，像T-Rex、以前的David Bowie，都是很單純、很簡單的流行音樂，就覺得可以做很多事情，才會大提琴、小提琴通通都上了！某種程度超越了我們的能力，其實不是真的掌握的很好；即使我不是個很好的鼓手，還是硬要打，超出我們的掌握，聲音太多、頻率太多……

坡：覺得自不量力嗎？那新專輯在聲音上還有做特別的嘗試嗎？

凱：老實說是這樣，但我覺得有一天還是想做這樣的嘗試。因為《愛的鼓勵》不只在樂風上，樂器上的嘗試也很多，並不只

[3] Japan為八〇年代英國著名的Art-rock／New Romantic樂團，代表作品為《Gentlemen Take Polaroids》和《TinDrum》，1982年解散。

[4] Nick Karn，出生於賽普勒斯，Japan解散後發表過多張個人專輯。

[5] Nice Vice是台灣九〇年代早期重要樂團，曾與刺客一起同台幫美國知名樂團Bon Jovi的台北演唱會暖場，後來更名為「火舞」。

像九〇年代的Brit-pop只是音牆和合聲那麼簡單，因為那很standard，就今天的「midi」看來很容易達成。在《耳機裡的新浪潮》裡我們當然希望多加一點現場表演不能達成的聲音，反正是做專輯嘛！可是製作人會跟我們討論很多，而且他的角色很重要；像子喬的bass聲音在新專輯裡很明顯，要怎麼控制跟掌握，其實Paul都有完整的想法，可能跟我們想像中相去不多，但不只如此；像〈嫉妒還是喜歡〉裡Paul在後面作出像DJ那樣的聲音就很華麗啊，我們現場再去模擬錄音時做的音效，我覺得滿好玩的。

世界末日就是明天？

坡：今年是1976成軍十年，有什麼感想？有沒有特別想感謝的人？

凱：沒有玩到現在，沒有任將達和林志堅，那一千張《1976-1》就沒有意義；如果志堅今天要做，他可以靠安排商業演出賺到錢，林志堅很愛護我們，他做了太多！可是那時候我們不懂事，對他有過多的期許。他去籌錢，找任將達談發片，在「Vibe」[6]裡放我們的歌，幫我們接表演，想表演企劃；他是個DJ，熱愛音樂，我們以前都在「Vibe」聽他放歌。在還沒有經濟規模的2000年，他已經做了很多示範，一個經紀人該做的所有事。其實像現在不講錄音著作的話，樂團要靠表演維持營運不會很難，只是買房子買車子不可能；所以「水晶」、角頭、林志堅和Freddy真的付出很多，那時候沒有場景（scene）硬搞場景出來；場景

6　原址位於台北市愛國東路71號的地下室，由1970年代曾於復興及中廣主持「熱門音樂節目」的資深電台播音員凌威於1997年創立，設有DJ檯、表演區，以及「「水晶」唱片」的門市部，是早期台灣樂團與獨立樂迷互動交流的音樂重鎮；而後改名「Roxy Vibe」並歷經多次搬遷，已於2009年結束營業；現址已改為「肥頭音樂」練團室。

創立，聽的人變多了，當然還有「五月天效應」。

坡：有受到你們影響或特別喜歡的年輕樂團嗎？你怎麼看現在的獨立音樂場景？

凱：蘇打綠是一個很好的流行樂團，有自己的風格，青峰是一個很好的歌手，還有Echo的柏蒼；我認識他們的時候，他們就已經有在寫歌了，雖然我知道他們兩個都很喜歡1976前兩張專輯的歌，但我們並沒有像濁水溪公社跟表兒有直接的關係。其他不錯的樂團還有像「The Enters」、「仙樂隊」、「Riot」，政大「金弦獎」上看到的「全民公敵」、「Lucky Pie」。現在的樂團比較像「社團」，也沒什麼不好，你說有人像是在模仿Linkin Park，如果有完全像的，就屌翻了啊！但好像也沒有。假如你問我的話，能當Morrissey也很好啊！他是意見領袖，總是很聰明，說的話可以影響其他人，可是我也不是啊！一定是有些事情卡住了，我覺得自己離那個階段還有很大的距離，他能很年輕就達到了，這是天份問題吧！但想這些也沒有用，每個人有每個人的問題，只是盡量不要像個「社團」，要像個樂團！

坡：你所謂「社團」的定義？

凱：社團就是期中考期末考那週停止，寒暑假就辦個寒暑訓而已啊！沒去也沒關係，社費記得要交，畢業了去當兵就結束了，再回學校學弟妹也不認識你了；好像一點也不重要，在你的青春有留下一些回憶，可能不錯，可能認識了你的第一個女朋友，或者換了第一次女朋友，然後沒什麼差啊！不玩爸媽可能會更高興，不是很多人都這樣嗎？也不需要對自己有什麼了不起的交代。

坡：有歌迷認為《耳機裡的新浪潮》像是對過去的緬懷，相較於過去的專輯，比較少談到未來的東西，還有〈態度〉這首歌；你

是個比較活在當下的人嗎?

凱:沒有一首歌、一張專輯是有「未來」的,連〈明天〉都是現在。

坡:可是1976不知不覺還是玩了十年啊!一定有很強的信念支援著你吧!

凱:《傳道書》,舊約聖經裡的一個很奇妙的章節,它很抽象,一開始就說「虛空的虛空,凡事都是虛空。」它跟所有聖經的其他經典不同,很像佛教經典。裡面有句話:「早晨要撒你的種,晚上也不要歇你的手,因為你不知道哪一樣發旺;或是早撒的,或是晚撒的,或是兩樣都好。」所以你不管怎樣,都要撒種,不然就什麼都沒有。除非是不喜歡,我覺得不喜歡的事情就不要隱忍,現在不對,就是不對了啊!我不會為忍受現在不對的事,只為了換取以後的結果,那通常是不可能的!因為你會有不對的情緒,那以後就通通都不對了,我覺得就是這樣。

訪問結束,早已過了南瓜馬車的午夜,面對著漆黑的羅斯福路,我只能一個人聽著「威豹合唱團」(Def Leppard)的濫情芭樂老歌〈Too Late For Love〉騎著單車回家;伴著激昂的電吉他solo與一聲聲直搗心扉的電鼓重擊,留著淚大聲唱著"Too late, too late, too late, too late for love!";我其實是一個沒有長髮也沒有長日的假面可脫的「八〇重金屬」狂人,就像阿凱說的,一定有什麼事情卡住了,讓我一直感受不到「There is a light that never goes out」,長夜沒有盡頭;於是,我只能癡癡地向虛空中乞求,1976的〈夜〉裡面說的,「我們如此快樂安全/在這個夜/在彼此身邊」這件事是有可能實現的,雖然說我早已沒有了夢。

* 原文刊於《ELVIS數位音樂誌》,第14期,2006年9月1日。

新曲反芻舊浪漫，電音才子心不甘

藝　　　人：李雨寰
專輯名稱：新浪潮（混音精選＋新歌）
發　　　行：五四三音樂站

　　聽過紀宏仁嗎？年輕的妳恐怕連紀政是何方神聖都不曉得了，不可能指望妳會知道在那古早的1986年，一首青春有勁，熱情洋溢的〈午夜電話〉會令我全身發顫，電流直冒，以為自己正和遠在倫敦的Pet Shop Boys越洋連線，卻發現自己根本不會跳舞。

　　於是，從小學習古典音樂的我學會了「midi」。我其實從高中開始就一直在寫東西，1994年和楊乃文、蘇婭合組了「DMDM」，讓台灣喜歡聽Pet Shop Boys、OMD，甚至New Order的朋友們得到如久旱甘霖般的慰藉；後來「DMDM」解散，而大家總是只記得那首被乃文給唱紅的〈愛上你只是我的錯〉，卻不知道它其實是我的傑作，好悶！

　　實在不甘心自己的才華就此被埋沒；2000年夏天先發了《認識李雨寰》EP，在林暐哲老師「也許天才總是不為時代瞭解」的背書下，緊接著就發了當時宣傳文案號稱「台灣第一張電子音樂專輯」的《Techno Love》。其實它跟techno一點關係也沒有，是一張充滿了歐陸浪漫風情的disco-house專輯，然而在那個rave風潮剛入侵台灣的二十一世紀初，卻被某些樂評嫌我太俗，甚至酸我說什麼：「根本不是techno還硬坳，加入vocal的芭樂作法令人失望搖頭……」；其實真正「搖頭」的人管你是house、techno還是trance，「4／4拍」絕對是天然的上好！「4／4拍」才是舞曲的王道！

　　魔岩倒了以後，熬了整整六年，當初對disco-house的堅持果真

證明我是有遠見的天才！八〇復古風潮席捲全球，不唱歌的電音反而成了明日黃花！於是，在這張雙CD的《新浪潮（混音精選＋新歌）》裡，CD1裡收錄都是「有唱歌的」，從開場的新曲〈Disco Forever 2006〉、〈熱戀Cocktail〉和〈愈夜愈美麗〉，向黃韻玲致敬的〈口紅的表情〉，舊曲重混的〈Techno Love (Disco Love Remix)〉和〈Tribal Butterfly〉，都在在展現我巧妙運用disco-house、French-house、progressive-house以及 tribal-house的拿手功力；CD2則是證明我對「不唱歌的電音」也是用心良苦，不但有將舊曲「trance化」的〈Techno Love (Translovers Mix)〉和〈春意蕩漾 (Experimental Eurobeat Mix)〉，techno的〈Binladen〉和〈All She Want Is E〉，還有向東西電音祖師爺Kraftwerk、YMO致意的〈Robot Song〉。尤其藉著〈Robot Song〉，想告訴大家除了追求前衛，更要懂得飲水思源！

只是我心裡還是有一些話憋了很久的話想對妳說；我明明就是一個很容易被煽情卻規律的disco節拍所制約的人，我多麼希望藉著深情的歌聲，旋律的鋪陳與鼓擊的堆疊來表達我對妳的愛，為何妳始終不願意付出，只願意站在一旁冷笑，袖手旁觀，看著我漸漸被頂好超市裡一片69元的「新世紀電音搖頭趴踢」或「新點子舞曲大帝國」這類爛貨給吞噬？為什麼？我既沒得罪妳，也沒得罪阿扁啊！究竟是為……什……麼……？（聲音漸弱，直到發電機的柴油燃燒殆盡……。）

* 原文刊於《破報》復刊426號，2006年9月8日。

奇男本色不減，威豹振作思源

藝　　人：Def Leppard

專輯名稱：Yeah！

發　　行：環球音樂

　　回想起在唸高中的時候，耳機裡跟數學老師對抗的其實一直都是重金屬音樂。口袋裡沒什麼零用錢的我總喜歡趁著週末補習後，偷偷跑去位在大安路二段132巷裡的「瀚江」，買一捲70元的盜版錄音帶填補心靈的空虛，用激昂的吶喊與吉他solo發洩升學的苦悶；據說那時「瀚江」賣得最好的是Metallica和Helloween，但我還是著迷於相較於Iron Maiden芭樂，卻又比Bon Jovi多了點glam味的Def Leppard；沒錯，正是「威豹合唱團」！你一定無法感同身受，在那個單純卻又壓抑的1989年，擠在公車上聽Def Leppard是件多麼前衛又帥氣的事情！獨臂鼓王Rick Allen拼了老命的電子鼓重擊，主唱Joe Elliot磁性的嗓音，還有好漢相挺的副歌大合唱，溫暖了一向孤鳥慣了的我，甚至顧不得異性戀者的枷鎖，在褲檔中升起了「國旗」……。

　　十七年很快地過去，「瀚江」的現址早已改為「聖心文理補習班」，在裡面的死小孩大概也只知道Linkin Park或Slipknot這類毫無靈魂而且不配稱得上是金屬的東西。然而自1992年的《Adrenalize》開始乃至2002年非常「Bon Jovi」的《X》，一張比一張「柔順好聽」的作品讓我再也找不到繼續支援他們的理由，只能靠著卡帶已經快聽爛的《Pyromania》和精選集《Vault》重溫舊夢。

　　所以，看到這張「AMG」頒給四顆半星的《Yeah！》真是有點懷疑「AMG」是不是被Def Leppard砸下重金給收買了，因為

《Yeah！》似乎是威豹藉由翻唱眾多影響他們的70年代hard-rock及glam-rock藝人樂團的歌曲，一張假致敬之名行撈錢之實的口水歌專輯，竟會莫名其妙的比自己寫的歌曲專輯評價還高，那Placebo在2003年發表的《Sleeping With Ghost》雙CD特別盤裡附贈的「covers」似乎也能獨立成專輯了。

就拿兩張唱片裡都有收錄「奇男國歌」，T. Rex的〈20th Century Boy〉來說好了，Placebo的版本只是將龐克的骨髓植入了〈20th Century Boy〉的老骨頭裡，讓它成為一首聽得出屬於Placebo自己味道的曲子；而Def Leppard在這張專輯中所做的則像是讓自己回到創團之初的處男之身，用盡力地召喚出〈20th Century Boy〉裡應該有的烈火青春。甚至在翻唱David Bowie三拍子的情歌〈Drive-in Saturday〉時，也比原曲多投入了一點感情（當然你也可以說是濫情）；翻唱自Free的〈Little Bit Of Love〉和翻唱Mott the Hoop的〈The Golden Age Of Rock 'N' Roll〉則像是讓Def Leppard找回了自《Pyromania》時代的〈Photograph〉和〈Rock Of Ages〉以後消失已久的熱血活力，忍不住鼓掌叫好，並且讚嘆與領悟到原來翻唱這招不但是讓一個已經成軍快三十年的「恐龍樂團」延續生命的超強力回春劑，Def Leppard從上述幾首歌中寶刀未老的表現亦讓「AMG」給的四顆半星也不會被懷疑可能是收買與「老美」的同情而已。

* 原文刊於《破報》復刊427號，2006年9月15日。

舒適靠得住，感覺好自在

藝　　　人：The Feeling

專輯名稱：Twelve Stops And Home

發　　　行：環球音樂

　　從最近英國《Q》雜誌和美國《Spin》雜誌不約而同地將原本讓許多自認為有「搖滾精神」的人嗤之以鼻或堅持「另類不死」的文藝青年不屑嘔吐的ELO、Hall & Oates這類「軟式搖滾」予以重新平反肯定、大力推薦的專題報導出現後，2000年初所謂「新民謠運動」的行銷模式彷彿再次重演：一樣訴求「簡單卻動人」，一樣訴求通俗的旋律，一樣「除了好聽還是好聽」；於是 The Feeling成為「不信市場買氣換不回，大膽發片衝衝衝」的環球唱片公司另一顆閃耀主打星。

　　其實「軟式搖滾」的存在就跟「軟式棒球」的存在道理是一樣的。隔壁唸國小的阿民想學王建民投伸卡球，卻又怕失控打到頭很痛，用「軟球」既可和同伴享受歡樂又不怕受傷害。The Feeling的音樂正是在七〇年代pomp-rock、soft-rock乃至「MOR」（英國稱呼「成人抒情搖滾」為「MOR」，Middle of the road）的「安全」中遊戲著，輕鬆搖滾無負擔。

　　開場的〈I Want You Now〉和〈Never Be Lonely〉光看歌名就知道不用想太多，輕快跳躍的鼓點進場，配上連綿不斷的七〇年代「glam」味美妙「耶～耶～耶～」大合聲絕對是〈I Want You Now〉必須帶給聽眾鄰家男孩們的親切第一好印象；〈Never Be Lonely〉陽光早晨的高調旋律，大合聲依舊，再配上一段電吉他solo旋律，就跟吃火鍋烤肉的時候一定要沾「牛頭牌沙茶醬」，搖滾嘛，不

solo一下怎麼行呢？當然在〈Fill My Little World〉用上一點點雷鬼搖擺，陣陣鋼琴堆疊也是很重要的啦，不然怎麼跟得上流行呢？

　　情緒一直很高昂好像說不過去，葉啟田先生不是曾經帶給我們這樣的教誨嗎：「人生就親像海上的波浪，有時起有時落。」總要給它傷心一下，悲情一下，低調一下，高潮才會再來啊！就在這個時候，抒情鋼琴芭樂〈Kettle's On〉就來了，然後第五首〈Sewn〉先是跟「城市琴人丹尼爾」（Daniel Powter）挑釁，第七首〈Strange〉又跟「上尉詩人詹姆士布朗特」（James blunt）嗆聲，擺明瞭就是要跟華納過不去，然後〈Rose〉似乎也想跟EMI旗下一哥「酷玩樂團」分一杯魷魚羹，但副歌的部分卻是Pink Floyd式的心碎料理做法，當然不用說下一曲〈Same Old Stuff〉還是露出了七〇前衛搖滾煽情的老屁股。

　　讓鄙人覺得比較印象深刻的反而是〈Anyone〉和〈Love It When You Call〉，因為在一片MOR中他們是比較奇怪的美式「AOR」的存在，前者像Tom Petty and The Heartbreakers的南方搖滾風味，後者則像是在中西部的公路上奔馳，但時速都沒有超過「60 miles an hour」。

　　聽完整張《Twelve Stops And Home》專輯，剎那間頓悟了一句話「沒有個性，最受歡迎」；就像路邊的「熱炒九九」什麼都有，也像林志玲的百變造型，更像陳水扁的前言不對後語，然而他們都深受全民的愛戴，你說民粹嗎？那太沉重了，如果不想聽，就躺回你的衣櫃吧！

* 　原文刊於《破報》復刊430號，2006年10月6日。

疏離冷語望虛空，打綠超脫小宇宙

藝　　　人：蘇打綠

專輯名稱：小宇宙

發　　　行：林暐哲音樂社

Dear蘇：

　　你以為我真心愛著「打綠」嗎？老實說，自從去年七月三十日那場在台北捷運中山站旁舉行的街頭演唱會之後，我再也沒有看過任何一場他們的現場演出了；不是我不願意，而是因為我真的沒錢，一場門票錢可以給我活一個星期再加兩瓶大罐ㄟ維士比；而且門票真的太搶手了，我還是發揮愛心把門票留給那些真正需要被「打綠」所拯救的人們吧！

　　然而，我還是買了「打綠」的新專輯《小宇宙》（預購還加贈〈小情歌〉單曲EP喔！）；你知道嗎？好久沒聽蘇打綠，就像幾百年沒聞到你誘人的狐臭味一樣；超懷念你以前總是將我的頭夾在你的腋下，有如變態般的性愉虐快感！

　　說到快感，忍不住要提一下《小宇宙》開場曲〈You are, You will〉的「蘇格蘭風笛聲」（後來我才知道那是口風琴）與輕快的鋼琴旋律，簡直就像是聽見「強叔」（Elton John）站在黃磚路上對我唱情歌，心花怒放！這還不夠，真正讓我有「撿肥皂」衝動的是〈符號〉這首歌，節尾青峰的「oh oh」聲，性感程度已經超越了上一張的〈Oh Oh Oh Oh〉！不知不覺就開始將褲襠的拉鍊給往下拉……。

　　再談談主打歌〈小宇宙〉吧！一幅台灣現狀的浮世繪：木吉他與青峰叨絮的唸白清唱之後，憤怒的切分拍鼓擊與電吉他突然闖

了進來，替混亂失序的現世火上加油；之後一陣鋼琴的清流將我們帶離塵囂，迎向天邊一朵雲；後半段的電吉他solo接續輕快的歌聲；究竟是升天？是和解？還是妥協呢？我真的有點給他疑惑了！就像這幾天有人在網路上說〈小宇宙〉的MV是抄Radiohead〈Street Spirit〉的橋段；奇怪，摔椅子不行嗎？濁水溪公社也有摔椅子啊！為什麼摔椅子就一定說是英國仔ㄟ專利呢？真是「人紅是非多」！搞不好哪天又有像中坡不孝生一樣的瘋狗出來亂咬，硬說他在〈是我的海〉裡面聽見了神似Cyndi Lauper〈True Colors〉的旋律云云，我呸！

　　〈小情歌〉雖然是一首用狗血灑出來的鋼琴芭樂，但卻濫情的非常「蘇打綠」！裡面阿龔的小提琴害我飆出淚來，就噴在你留在我衣櫃裡的那件滿溢著你狐臭味的白襯衫上，唉！害我又想起你腋下的溫暖懷抱；〈暫時失控〉裡吉他刷chord輕快與暴躁的交錯讓我憶起我們高中時代一起聽Placebo的歲月；〈已經〉跳躍的旋律線和〈吵〉一曲接近尾聲的弦樂伴奏似乎重現了八〇年代New Wave般的美麗氛圍。又是鋼琴芭樂的〈背著你〉似乎是獻給我倆最心痛的分手主題曲，〈墜落〉清涼的Bassa Nova情調像多年前在金山海邊牽手漫步沙灘的悠閒；專輯最後的靈歌〈無言歌〉難道是代替我用英文向上帝告解這「無言的結局」？

　　顯然是時機夕夕，六個才華洋溢，在上一張專輯中笑容燦爛的綠色年輕人竟然穿起了龐克黑衫，耍起低調冷感了！然而我始終相信你的「大計畫」一定會帶給我「大溫暖」的，就像你後面那朵我始終思慕的「春天的花蕊」同款。最後，我只想問你一句：貞昌，你還愛我嗎？

*原文刊於《破報》復刊434號，2006年11月3日。

有夢最美，純真相隨

藝　　人：伍佰and China Blue
專輯名稱：純真年代
發　　行：艾迴

　　俗話說的好：「落雨是愛情的幻滅，心碎是成長的開始。」回想起高中聽見《白鴿》時，伍佰在我心目中的崇高地位就像當時的阿扁是許多「主流派」年輕人的偶像，怎料後來的伍佰一張比一張「芭樂」，一張比一張「妥協」；究竟是我年紀越大對他的要求越多，還是誠如伍佰在最新專輯《純真年代》附贈的DVD裡所說的：「構成浪漫的因素是建立在一直循環的希望與絕望之中。」

　　經過多年的經驗，伍佰總會先用一張「芭樂」撈些「安家費」，才敢放膽作實驗；有了《淚橋》的前車之鑑，加上預購贈品所謂「限量純真時空收納包」又只不過是一個小學生用來裝鉛筆橡皮擦的塑膠套，我實在不敢對《純真年代》有過多的期望；只不過身為一個基本教義派，縱然疑點重重，還是先把鈔票投給了伍佰。

　　畢竟我不是陳瑞仁，無法明察秋毫；也許是伍佰已經靠之前台語專輯《雙面人》及其混音盤與《2005厲害演唱會全紀錄》早就吃飽飽順便又摸索出「芭樂」與「實驗」間的最佳平衡；《純真年代》封面看似〈飛在風中的小雨〉式的台客黑傘苦情男，在聽完主打歌〈純真年代〉以後，反而出現了伍佰偶像David Sylvian在《Gentlemen Take Polaroids》封面上的身影，只差沒有閃電、眼線、口紅與脂粉；彷彿〈祕戀〉這首歌的詭異氛圍亦像是在對Japan行精神上的注目禮。

伍佰並非一開始就以「拿著電吉他的周杰倫」之姿閃耀歌壇，他的青春是從New Wave開始的，所以不管是開場的〈我只要〉、標題曲〈純真年代〉還是〈Cherry Lover〉，都是伍佰回歸〈愛上別人是快樂的事〉時的坦率活力；其中〈Cherry Lover〉雖然有點像是把〈白鴿〉從餐桌上拿回來「反芻加料」，換上Aztec Camera般的清新外皮，但後半段大貓隨性的爵士鍵琴solo仍替歌曲增添了屬於伍佰的味道。

提到solo，就不得不提Dino。這次Dino的鼓相較於前面幾張專輯，投入了更多感情，而非僅只是工具化的敲擊；〈我只要〉接近尾聲處一派輕鬆自在的鼓技連Dino自己都忍不住笑開懷；〈兩個寂寞〉彷彿七〇年代早期前衛搖滾氣勢磅礴的開場橋段（其實連曲子本身也非常「prog-ballad」！）及曲末收尾部分，Dino的鼓擊頗具有畫龍點睛之效；甚至在第八首〈不過是愛上妳〉縱然「依舊是藍調」的非常Gary Moore，但Dino開場的連續過門卻讓這首聽似「老梗」的曲子產生了催情的生命力，雖然我不知道聽周杰倫的死小孩們還知不知道什麼是「藍調」。

講到「老梗」，〈一個夢〉就像是〈世界第一等〉的平裝版，〈冰雨〉則是〈與妳到永久〉的華麗版，並意圖重現七〇年代國語電影主題曲般的小調風情；王傑式的情歌〈一千萬個理由〉，還有專輯末曲〈翻白〉，都像是為中國市場量身訂做的商品（這難道也跟Japan的《Tin Drum》影響有關？），但都還好沒有重蹈〈再度重相逢〉的強裝鳳飛飛的覆轍；只不過，為了前進中國，像〈敵人〉這樣幽默而立場堅定的小品在《純真年代》中卻自動缺席了。

不過，伍佰還是藉著〈妳是我的花朵〉維護了台客的尊嚴！開場流暢的電子琴「synth-riff」串起了從ABBA的〈Gimme！Gimme！Gimme！〉到高凌風〈惱人的秋風〉再到Madonna〈Hang Up〉迪斯可俗大回歸的超級大輪迴，爽啦！可惜，這一切的「反璞歸真」，

卻再也無法像《白鴿》專輯一樣，帶給我與台灣希望了。

* 原文刊於《破報》復刊435號，2006年11月10日。

敢暴性感中國情，炎黃子孫得第一

藝　　人：亥兒樂隊

專輯名稱：炎黃子孫

發　　行：典選音樂

　　對不起，我錯了！若我還是堅持用意識形態治國，雞蛋裡挑骨頭，就無法跟各位鄉親報告，以就音樂論音樂的角度來分享聽完亥兒熱血沸騰的處男專輯《炎黃子孫》裡激情投入的「敢暴（camp）」金屬漢家男兒之聲後，「公正」而「客觀」地「評論」了。

　　死囝仔，啊不是很早就跟你講過，只要一聽到這種有solo更有soul的重金屬情歌，我就會硬的像士林大香腸一樣！就像開場曲〈春夢〉先來一段標題名為〈月光下〉中國風味的靈魂小調吟唱序曲，接下來劈頭就是京劇嗩吶和吉他riff反覆十二小節的武戲開場，「姑娘是我夢裡的女人，美的像支花朵……」歌聲激昂，接下來平劇唱腔與二胡聲取代騷靈歌聲與提琴弦樂，三分鐘一氣呵成；除了八〇年代的王傑和九〇年代的刺客，當然還有對岸的黑豹跟唐朝，已經很久沒有這樣的聲音能讓我的「香腸」硬了，你竟然還相信這世界上有什麼「公正客觀」之事？

　　標題曲〈炎黃子孫〉用古箏和吹打橋段為Metallica式的威嚴鋪陳，但用的是京劇唱腔，控訴數典忘祖的子孫；下一曲〈盲劍客〉rap-metal用古箏撥彈與電吉他solo隱喻著正邪兩極的對決，接近曲末的梆笛聲暗示著揮刀解決敵人的瀟灑。一路下來硬派陽剛的樂曲在〈貪夜旋律〉開頭的分散和絃出現後，過往許多metal-ballad的甜美回憶頓時湧上心頭，而且神似的旋律竟讓我憶起無政府樂團關懷

鄉土保護環境的經典名曲〈白鷺鷥〉，甚至還出現很「伍佰」氣味藍調吉他solo，差別只在於〈黍夜旋律〉添加了陰柔婉約的二胡與glam異常的大合聲，真的如歌詞說的「我的心已成淚……無盡的美」！

　　〈我的夢〉和〈訴說〉兩曲顯得較為平凡乏味，還好後者在即將結束的段落安排了聲音斷訊與拼貼廣播人聲雜訊的特效，亦為之後的〈回來〉預做很好的鋪陳。〈回來〉開場濃黑陰沉的氣氛有如早期的Alice In Chain，之後與高調的副歌交相激盪，末段煽情如Linkin Park一般的歌聲再搭上情感氾濫的電吉他solo與二胡助陣下，令人不禁讚嘆亥兒極至的催淚功力。

　　接近專輯尾聲的〈我胡說〉也是其中有趣的一曲，先用輕快的放克吉他開場，之後仍舊是標準rap-metal，但好玩的是中段穿插了一段「數來寶」的橋段，算是針對有人一直覺得只要用華語rap就是「不正統」，或是對「數來寶」感到不屑的幽默反擊，也呼應了亥兒樂隊以炎黃子孫為標榜的驕傲。

　　其實亥兒在這個時代的出現，就像九〇年代初的Manic Street Preachers對於英國、The Black Crowes對於美國，甚至「刺客」對於台灣的意義，一種與當下潮流的不共時狀態產生的奇異美感趣味；尤其，相對於前幾年Nu-Metal海灘到現在還不見起色的前浪來說，亥兒樂隊無疑地找到一條可以穿的新褲子。

* 原文刊於《破報》復刊438號，2006年12月1日。

冷熱相容並蓄，女爵乃文繼續

藝　　人：楊乃文

專輯名稱：女爵

發　　行：亞神音樂[1]

　　幸好，等待楊乃文並沒有像期待陳淑樺再度復出歌壇般難耐；在今年即將邁入尾聲之際，楊乃文終於順利地發表了新作《女爵》，再度以「王者之姿」與硬派的歌聲重出江湖，除了企圖溶化比冬天還寒冷的唱片市場，更是對眾多「從小」聽她的歌聲長大，如今已成為台灣成人音樂市場主要支持者期待已久的溫暖。

　　猶記楊乃文在1999年推出《Silence》專輯之時，第五十三期Pass雜誌的一篇專訪中曾如此說過：「許多人說楊乃文的演唱方式開創了國內女歌手的另類市場，所以近來唱腔較狂放的女歌手像林曉培、江美琪及劉虹樺都是跟著她的方式走……」的確，楊乃文「個性十足」的態度與歌唱方式確實為當時的主流歌壇帶來一翻新氣象；然而在2001年發表的《應該》專輯裡，楊乃文的歌聲與裝扮卻變得「溫柔」許多，甚至還登上流行雜誌封面與成為化妝品代言人，著實讓習慣楊乃文「應該是什麼樣子」的歌迷非常不習慣。

　　也許是思念激化了對《女爵》專輯的高度期待，當這首由蘇打綠主唱青峰詞曲創作，頗有楊乃文金曲〈我給的愛〉風味的同名主打歌〈女爵〉的錄音室版本從音響裡傳出時，感覺卻沒有像聽見之前在網路上捕獲的一隻今年三月「2006台客搖滾嘉年華」的靴腿裡，楊乃文與蘇打綠同台合唱上述兩曲粗糙的現場錄音來的有爆發

[1]　2006年7月成立，由華納唱片前任大中華區總裁周建輝創辦，楊乃文為該公司首位加盟歌手。

力，究竟是我耳朵太挑剔？還是〈女爵〉被打磨的太光滑亮麗？

〈我離開我自己〉乾淨的鋼琴ballad與陳珊妮創作的Chamber-Pop作品〈今天清晨〉延續了《應該》裡不慍不火的冷靜告白與淡淡哀傷。慢板抒情曲〈分開〉與〈微笑著揮手〉裡的木吉他是由名家董運昌操刀，前者逐步醞釀鋪陳的弦樂讓不捨之情在最後一刻決堤，卻不濫情；後者同樣由陳珊妮創作的詞曲以冷靜的口吻敘述著分離後的思念，卻不沈溺，令人不禁想起〈你就是吃定我〉裡相同的故事場景。

當然《女爵》中還是有那些很熟悉且振奮人心的「乃文式」guitar-pop，以及如同《Silence》專輯裡翻唱花兒樂隊的〈靜止〉和Depeche Mode的〈Somebody〉啟迪了無數少男少女投身搖滾的經典名曲，前者像是〈懂還是不懂〉輕快的英倫曲調與秀秀電吉他美妙的solo和〈之前〉裡一派輕鬆的吉他刷絃與切分鼓擊；後者則有翻唱自中國樂隊「便利商店」的〈電視機〉和由李雨寰作曲的〈沙塵暴〉，兩首帶有強烈New Order風味的曲子說不定會成為這一代玩團青年踏上音樂征途的啟蒙導師。

專輯尾聲的〈繼續〉是由楊乃文作詞與林暐哲作曲的情歌，聊備一格，就跟那些無聊媒體老是不斷提起的那宗陳年八卦般乏味；倒是由楊乃文詞曲創作的trip-hop作品〈Be In Love〉與隱藏曲〈女爵〉的trip-hop版本為這張睽違五年的專輯做了一個意猶未盡的完美結局。

* 原文刊於《破報》復刊440號，2006年12月15日。

精選寓玄機，絮叨話U2

藝　　人：U2
專輯名稱：18 Singles
發　　行：環球音樂

　　這張《18 Singles》絕對不是為了聽U2長大，現在已經逐漸邁向中年的五年級生而發行的，當然更不只為了滿足U2分佈在任何一個年齡層的基本教義派歌迷的收藏癖；最重要的原因就是唱片公司為了撈錢，而且看準了歲末迎新熱錢滾滾的唱片市場，藉由U2跟Green Day合作，為遭受卡崔納颶風重創的美國紐奧良募款，重唱八〇年代蘇格蘭龐克團The Skids的名曲〈The Saints Are Coming〉，以及另一首延續自2000年《All That You Can't Leave Behind》靈魂美聲氣味的新作〈Window In The Skies〉，讓舊雨新知心甘情願地掏出錢來；而且還用錄音室地點及那張仿自披頭四《Abbey Road》專輯封面的「四人行」照片，自行宣告他們的地位已經有如Beatles般偉大。

　　說到照片，有人說這張《18 Singles》的精裝版其實是一本「U2寫真集」或是一本「Anton Corbijn作品集」；的確，早期拍攝過Joy Division、Magazine、PIL等後龐克英雄的名攝影家Anton Corbijn自1981年與U2合作以來，陰鬱低調、風格強烈的黑白攝影風格已經隨著U2的音樂深植人心；這種「視覺影響聽覺」的奇妙制約作用在The Killers今年發表的新專輯《Sam's Town》產生了最好的驗證：The Killers請來Anton Corbijn為他們拍攝的頹廢中西部公路牛仔風格封面，不用聽音樂就會讓人聯想到The Killers也想做一張屬於自己的《Joshua Tree》。

但真正吸引鄙人購買這張精選集，將身處八〇冷戰時期的緊張對峙與北愛爾蘭問題造成的疏離冷感氣氛中，自信堅定依舊的年輕U2身影展現的恰到好處的封面照，卻不是Anton Corbijn的作品，而是一位元元名叫David Corio的攝影師的傑作。

　　精選集當中沒有任何一首選自《Zooropa》跟《Pop》裡頭的歌曲，這也許透露出U2對那兩張九〇年代毀譽參半的專輯感到「羞恥」；即使〈Numb〉、〈Zooropa〉和〈Lemon〉這些電的吱吱叫的代表作或像〈Discothèque〉這首比現在迪斯可流行風潮衝得快的曲子其實都還不錯聽，但《18 Singles》終究還是要告訴新一代的歌迷哪些才叫做U2的「國歌」：《War》專輯裡紀念愛爾蘭血腥暴動的〈Sunday Bloody Sunday〉，用情歌影射政治，獻給波蘭「團結工聯」的〈New Year's Day〉；超級經典專輯《Joshua Tree》裡那三首廣播電台百播不爛的〈With Or Without You〉、〈I Still Haven't Found What I'm Looking For〉和〈Where The Streets Have No Name〉以及2000年回勇之作《All That You Can't Leave Behind》裡的四首成人抒情單曲，還有Bono在1998年U2第一張的精選集《The Best Of 1980-1990》裡重新灌錄，據說是1987年在製作《Joshua Tree》專輯時，因為忘記妻子生日，為賠罪而寫的〈Sweetest Thing〉。至於其他沒有提到的歌曲，不是因為它們不夠具代表性，而是個人品味問題；另外順帶一題的是，限量版附贈長約一小時的DVD是2005年他們在米蘭舉辦的演唱會精華；片尾Bono在演唱時穿上了印有倫敦地鐵標誌的T恤，紀念在演唱會舉辦前一星期死於地鐵爆炸案的犧牲者。

*原文刊於《破報》復刊441號，2006年12月22日。

藉古諷今混逗陣，真的假的真趣味

藝　　人：董事長樂團
專輯名稱：真的假的！？
發　　行：典選音樂

「讓我們首先試想，若我們正處於西元2000年，而華人流行音樂圈內冒出一個流行樂團，而他們所採納的音樂元素包括羅大佑、林強、陳明章、校園民歌、陳昇、「丘丘合唱團」、伍佰、薛岳……等，甚至高凌風的〈燃燒吧！火鳥〉、陳小雲的〈舞女〉、劉文正的〈熱線你和我〉、張俐敏〈再看我一眼〉，以至鄧麗君的小調。上述元素經過消化反芻再加入自己的創意，對所有本土的樂迷而言將具有多麼驚人的吸引力！尤有甚者，連歌詞裡都可以嗅到各式當代青年學子主流思潮顯學，再加上對現世幽默的反諷，那麼這個樂團將引起多大的旋風？」

老實說，這段文字是「偷」來的，好聽一點叫「取樣」，它是來自於1995年11月號的《Pass》[1]音樂雜誌，黃瀚民先生介紹Blur新專輯《The Great Escape》的引言，而且2000年的時候，上述這個神通廣大樂團也還沒有出現；即使是當時的夾子，還有後來的旺福，也都不算符合上述的條件；因為夾子跟旺福雖然復古，但還是少了一點什麼。

[1] 台灣「淘兒唱片」（Tower Records）於1994年創刊之免費音樂月刊，內容扎實豐富，以當月發行之西洋流行、搖滾、古典、爵士、藍調，甚至冷門的世界民族音樂與實驗音樂均有介紹；2002年後改以八開傳單方式印製，文字品質驟降，並於2003年底因Tower Records撤出台灣停刊。

這少掉的部分，似乎在董事長樂團的新專輯《真的假的！？》裡被找到了！先不談音樂跟旋律，光看專輯歌詞本內頁「假假」的搞笑角色扮演混雜了「真真」的置入性行銷，就不得不佩服董事長們果然是有經驗的老江湖；專輯概念精準且一語道破了台灣文化的精髓亦或劣根性：「以假亂真，以真亂假」，用不帶髒字的幽默諷喻與社會寫實鄉土劇的筆法表達了對台灣現況的關懷與情感，而且大量使用旋律橋段的拼貼取樣彰顯出台客的真諦；相較於夾子與旺福偏向情境表象懷舊與個人抒情敘事的手法，董事長的《真的假的！？》顯然清楚且大氣許多。

老一輩的人都說，不會彈「投機者樂團」（The Ventures）的「管路」（〈Pipeline〉）就不會彈吉他！於是，開場曲兼主打歌〈愛在發燒〉就先「借」來一段〈Pipeline〉，開宗明義暢快無比讓你回到圍坐大同電視收看「威廉波特少棒賽」與《檀島警騎》電視影集的七〇年代，縱然你可能連黃俊雄布袋戲都沒看過！〈出外的黑人〉用一連串俗艷華麗的電子鼓連續過門召喚鄉親們不分先來後到南北差異一起跳一段充滿南洋風情的恰恰，並藉此關心來自越南、泰國與菲律賓等地的「新台灣人」；〈可愛的車〉激勵人心的輕快旋律不只當作計程車廣告曲，拿來當「中華得力卡」甚至「三洋維士比」主題曲也不錯！

說到廣告歌，〈黑風寨〉一曲「真的」是為董事長團員在台北市市民大道經營的主題餐廳而寫，〈台灣之光〉和〈追追追〉也「真的」是為了台灣的國球與驕傲所做的奉獻，前者用英倫迪斯可龐克曲風彰顯王建民沉穩內斂的個性；後者猶如任賢齊的〈再出發〉般令人朗朗上口，成為最新鮮的棒球加油歌。

說到加油，因為阿吉很加油，生了可愛的下一代，也才生出〈搖嬰仔歌〉和〈妻奴〉兩首別出心裁、幸福美滿又闔家觀賞的「新好男人」主題曲，並因此突顯出歌詞向文夏致敬，曲調神似

李翊君翻唱自近藤真彥〈夕燒けの歌〉的超級芭樂金曲〈風中的承諾〉的〈新男性的復仇〉裡「舊男人復仇」的荒謬趣味，再加上〈燃燒吧！小鳥〉裡「比吉斯」（Bee Gees）式的迪斯可假聲合音，喚醒了那個雖然甘苦卻始終「莊敬自強」的時代精神。

* 原文刊於《破報》復刊442號，2006年12月29日。

故事是老的，但一直繼續

This story is old, I KNOW, but it goes on.

——The Smiths,〈Last Night I Dreamt That
Somebody Loved Me〉, 1987

今天，《ELVIS》去世了。也許是昨天，我不能確定。我接到辦公室傳來的簡訊說：「《ELVIS》去世。期待來世。深表哀悼。」沒有別的說明，或許就是昨天。

辦公室在光復南路，離國父紀念館五百公尺，要是搭捷運，國父紀念館站二號出口沿著廢鐵道停車場步行五分鐘即可到達。一進門，我向老闆問了《ELVIS》的死因，她沒有多說，只是面露無奈地表示：「這不能怪我。」我想是我太直接，太「白目」（閩南語，不識相之意）了；後來，相信她看到我帶了孝，應該會感受到我的誠意吧！此刻，倒有點像《ELVIS》還沒死。

回到家，走進黑暗的房間，拿出The Smiths在1987年解散前最後一張專輯《Strangeways, Here We Come》（「崎路，我們來了」很七〇年代的中譯「俗」吧！），打開音響，把曲目調到〈Last Night I Dreamt That Somebody Loved Me〉，重複且大聲地播放著輓歌；再拿出中華民國六十六年（1977年）9月1日出刊的第22期《滾石雜誌》，看著雜誌封面上演唱會中激動落淚的貓王（Elvis Presley）相片，不禁也跟著落下一串男兒淚，開始說起鬼故事。

「艾維斯‧普里斯萊在八月十六日下午死於孟裴斯的家『葛里斯蘭』大廈中。」拗口陳舊的翻譯文句，可能讓看到這裡的你還是一頭霧水，貓王、《ELVIS》跟這本三十年前的《滾石雜誌》究竟有什麼關係？其實，這本《滾石雜誌》就是現在《ELVIS數位音樂

誌》的前身，也是奠定目前台灣國語唱片業龍頭——滾石唱片公司基礎的開山創業之作。雜誌於1975年4月17日創刊，當時零售價一本十五元，每期都厚達一百多頁，不但將當時最新的西洋流行音樂與搖滾樂資訊介紹給台灣的青少年讀者，見證了校園民歌時代的興衰，後來更成為帶領形塑國語流行音樂發展樣貌的先驅。

可惜美好的時光往往曇花一現，興衰輪替的故事也不斷重演。《ELVIS》最終只持續一年半，發行了十七期，而《滾石雜誌》則歷時了四年才在1979年停刊。打開「編輯室報告」除了報導貓王去世的消息，比較吸引我注意的就是「搖滾入門」介紹當時剛興起的龐克音樂的報導，以及當時國語流行歌曲面臨的問題。

不斷重演的老故事我稱之為「鬼故事」，文章裡頭的句子現在看來也還是老問題：「我們現有的國語流行歌曲，是用中國字（你我都易於接受的語言）來描寫我們感情的詞曲，是否最受歡迎呢？然而就是人人聽得懂的緣故，它又被受批評，詞太俚俗，伴奏結構不夠密實，不講究聲律……我們該正視現實方面的問題，像唱片公司為了銷路，限制創作者的收良；審查上的困擾……等。」現在除了之前黃立行因為指名道姓罵立委被告上法院，在解嚴之後，早已沒有所謂歌曲審查的問題，反而是唱片業者甚至創作者畫地自限；不管是瓢竊抄襲國外名曲的旋律，唱片公司對創作者的干涉，沒歌唱實力的偶像光靠曝光打歌就會紅；有人寧願用唱英文來掩飾搪塞自己歌詞創作能力的不足，或者市場上千篇一律的情歌、嘻哈、R&B，在看完這篇〈流行歌曲問題〉以後，我反而釋懷許多，因為問題終究不曾被解決；鄧麗君死了、「作風日漸狂熱的」高凌風也老了，三十年過去，台灣在某種程度上，依舊原地踏步，甚至退步。

也許「浪人搖滾」（punk rock）會帶給我們一些新希望（跟伍佰的〈浪人情歌〉無關，更不是「爛人搖滾」）！相信《滾石雜

誌》這篇報導可能是台灣最早的龐克報導；延續自第21期關龐克服飾的專題（以筆名「白絲木」發表該文的作者，將punk翻譯為「爆炸」，介紹了紐約「CBGB」[1]一掛的祖師樂團與非常早期但後來被「性手槍」光芒所掩蓋的英國龐克團穿著裝扮），這期將重心放回音樂與其風潮本身。於是，我們看到了「強尼‧壞蛋（Johnny Rotten）」模糊的黑白身影與所謂「punk的暴力只是唱著玩的」的宣言，將「punk rock」翻譯為「浪人搖滾」詳盡的樂團與音樂介紹；只是這些很「爆炸」的資訊究竟有沒有給當時剛被美國卡特政府宣佈承認中共而斷交，在風雨飄搖中高呼「莊敬自強」的台灣，蔣介石去世後繼任總統的嚴家淦，以及組「合唱團」在飯店西餐廳駐唱，翻奏「熱門西洋金曲」的熱血青年們帶來反叛的啟蒙與刺激，就不得而知了。

上一期《ELVIS》的主題是「電影‧音樂」，三十年前也有，好萊塢巨星馬龍白蘭度（Marlon Brando）年輕的你不知是否認識？曾經有讀者來信建議《ELVIS》能夠隨書附贈試聽CD，其實現在mp3那麼方便，自己上網抓就好了嘛！就像這本雜誌在你們心目中的地位，好像也沒有網路或《蘋果日報》來的重要；可是三十年前《滾石雜誌》可真的有附贈「七吋示範小唱片一張」，收錄當時很紅的美國女子重金屬團The Runaways[2]主唱Cherie Currie的單飛作品，歌曲聽起來怎麼樣我不知道，因為我沒有LP（不是那個「LP」）唱盤，我只知道The Runaways解散後Cherie Currie分別在1978和1998出過兩張專輯沒有紅過；倒是吉他手Joan Jett後來成為和「龐克教母」Patti Smith齊名的女性搖滾先驅，到現在依舊「一尾活鳳」。

[1] 1973年成立的紐約傳奇搖滾酒吧，是八〇年代眾多英美龐克與新浪潮樂團的發源地，已於2011年結束營業。

[2] 成軍於1975年的龐克、硬式搖滾女子樂團，該團的興衰史已於2010年拍成同名傳記電影《翹家女聲》。

鬼故事終於說完了，對還期待《ELVIS》有一天能像耶穌一樣復活的讀者請誠心祈禱；不然就跟我一樣，抱著這本最後一期的《ELVIS》，關在房間裡聽The Smiths的〈Last Night I Dreamt That Somebody Loved Me〉哀悼吧！因為我聽說Morrissey也是深愛著貓王的！

*　原文刊於《ELVIS數位音樂誌》休刊號，第17期，2006年12月1日。

2007

王傑，一個承載著所有男人刻板形象（孤獨、憤怒、粗獷、流浪、菸酒、飆車……當然還有「現代主義」）的符號，終於隨著大敘事、冷戰、八〇年代的結束與後現代主義的興起而瓦解，乃至被遺忘。而我，一個出生於八〇年代之初（1981年），來不及將我的青春丟進這段黃金歲月的浪漫主義者，只能透過這樣的方式，在這個沒有典範可依靠、沒有威權可打倒的年代，藉由「王傑」這個符號，找回父權的幽靈，流浪的根源，還有一面看的見自己倒影的玻璃帷幕牆。

2006台灣唱片暨音樂場景年終大回顧

　　說實在，「你們」（在此特指看到『中坡不孝生』五字就會起疹過敏，肝火上升，口臭嘔吐，心神喪失的患者）平常就對我的品味不敢苟同，所以接下來這篇關於過往一年的反芻，「你們」也就不用再看下去了！還是去看「你們」尊敬的《誠品好讀》，「你們」支援的《大聲誌》和「你們」熱愛的知名文青與電台DJ推薦的年度百大吧！對啦，就是「你們」！袖手旁觀，只會抱怨《破報》水準一代不如一代的「死老猴」，假如你自認具備「充滿了生命力與野性」的寫作能力，就不要躲在後面哭夭！你根本不知道這種自掏腰包為音樂代言，還被誤認為指南針的工作，是吃力不討好，心瘁做功德；要不是我有比你這隻「死老猴」更強韌的野性與生命力，是根本不可能堅持下去的！

　　南港某福德宮籤詩有云：「台客盛會冷無味，老人回春半為鬼。官逼海洋分兩邊，民粹利字擺中間。硬地聲勢不如前，大港高雄尋春天。簡單生活很消費，萬難之首皆為錢。」今年與音樂相關的大型活動，不管成敗，錢主宰了一切；政治紛擾造成的不景氣因素已經不用贅述，從這幾句言簡意賅的籤詩裡，即道出了2006年台灣音樂場景整體態勢，而以下是鄙人的解籤：

　　「台客盛會冷無味」，指的是從去年年中主流媒體開始炒作的「台客風潮」，到了今年年初終於在MC Hot Dog一曲〈我愛台妹〉的登高一呼下正式引爆！並順勢在台中舉辦了盛大的「台客搖滾嘉年華」，促進了台中市觀光產業的內需。由於演唱會只不過是將魔岩時代的遺產加以回收包裝再利用，伍佰、陳昇、張震嶽、陳綺貞，乃至五月天的唱片我高中的時候都買過了，〈愛拚才會贏〉、〈愛你一萬年〉盡是些老梗，而且這場嘉年華舉辦以後，文夏、洪

一峰、蔡振南與濁水溪公社的歷史地位並沒有因此在少年朋友的心目中有所提昇，起而傚尤，反倒一些芭樂偶像，見「台」心喜，喊喊口號，消費台客而不認同，為此鄙人感到心寒。

「老人回春半為鬼」可做兩解，其一即上述「台客搖滾嘉年華」之情形，魔岩時代的老人玩不出新把戲，發了新專輯是舊風格的延續；其二是指今年春天吶喊在MC Hot Dog〈我愛台妹〉效應的帶動下，成為許多以往不曾涉足六福山莊的比基尼辣妹（亦有人稱「台妹」）與舞客的新天堂樂園，讓一些老搖滾客回到春天吶喊後，覺得自己就像鬼一樣的落寞心情。

「官逼海洋分兩邊，民粹利字擺中間」，貢寮海洋音樂祭因為主辦權問題硬生生被拆散成兩個活動，成為互爭正統的局面；到後來因為颱風問題甚至犧牲了「角頭音樂」所主辦的「海洋人民音樂季」，取而代之的卻是深綠媒體請來黑豹、唐朝兩個中國老團，台電龍門施工處旗高掛，台北縣政府各局處攤位服務您與小松小柏電視新秀選秀大賽節目《成名一瞬間》所構成荒謬的場景；不過啤酒香腸烤魷魚與福隆便當的生意，並沒有因此受到影響。

「硬地聲勢不如前，大港高雄尋春天」，你一定覺得奇怪，講完海洋，為什麼不提野台呢？親愛的客倌，野台開唱除了門票越來越貴，讓「有人」不得不冒著被「鬼王Freddy」砍頭的危險，逃票潛入，基本上品質還是維持了與往年一樣的品質與水準；一樣的月光，一樣的兒童樂園，一樣的歐美日本知名紅星，當然還有一樣的黑死腔；在基業宏大穩固的情況下，野台化身大港前（錢）進高雄港，不但促進了高雄市的繁榮，更促成了陳菊的當選！相較之下，從前年開始的「硬地音樂展」今年回到華山舉辦，宣傳不足，聲勢不如預期。

「簡單生活很消費，萬難之首皆為錢」，說到華山，同一個場地在12月初舉辦的「簡單生活節」，濕寒的天氣卻吸引了上萬人

潮，滿足了都會雅痞對「簡單生活」與韓國草皮的遐想；而且主辦單位與演出藝人跟年初在台中的「台客搖滾嘉年華」還是同一夥人！「簡單生活怎麼過？錢買就OK了嘛！」這是黎智英叔叔教我的，把《蘋果日報》折成紙飛機，即可抵單日門票一百元；不過我還是沒去，因為我沒有錢。

所謂「沒錢就沒品味」；在面對偉大的誠品企業架上很有「品味」的國外獨立廠牌CD，我寧願去樓下的檳榔攤多買幾罐大罐ㄟ維士比灌醉自己，然後趁著知名「托辣斯」玫瑰唱片天母店、峨嵋店與站前店（依今年的倒店順序排列）結束營業之際，用低於「品味」的價錢在塑膠垃圾堆中搶救出自認為很有「品味」又物超所值的「品味」，還有二手店及網拍中那些不曾或來不及參與的回憶，最後才把剩下的錢拿來支援自己欣賞的國內音樂創作人。

於是，在全球消費者信心指數調查中列居倒數第五的2006，我以行動支援了下列十件台灣的音樂作品，因為我的品味，他們被選中了。假如親愛的讀者覺得心有戚戚，表示我們是心有靈犀；假如不同意，那也沒辦法，就像市議會裡的椅子也只給那幾個屁股坐，而DJ偏偏就是我（以下排列依專輯發行時間順序）。

1. 藝人：MC HotDog 專輯名稱：《Wake Up》
發行：滾石

贊曰：開春第一砲！革命第一槍！沒有你的槍聲跟嗆聲，就沒有今年一「脫拉庫」的人搶搭台客順風車，強劫順風婦產科！連開「脫拉庫」的司機運匠也愛聽〈我愛台妹〉，連五分埔的老闆也賣印有「我愛台妹」的T恤！順便扶了失意腿斷的張震嶽一把！夠義氣！

2. 藝人：胡椒貓 專輯名稱：《我看見幽浮》
發行：火星人音樂／喜瑪拉雅

贊曰：可愛系不是只有楊丞琳的撲粉假面！胡椒貓的〈大頭貼〉

曲風輕快灑脫，雖得罪不少處女座人士，但卻讓人輕易感受到女子樂團坦率自在的氣質。

3. 藝人：Tizzy Bac　　專輯名稱：《我想你會變成這樣都是我害的》　　發行：彎的音樂

贊曰：「牢騷系」極至！精釀介入反攻的糖衣毒藥！一張呈現重乳酪蛋糕式的細緻華麗與圍繞著愛情的牽絆與失落感的頹美概念式專輯！已經太多形容詞了，但都不足以解釋這張名字超級長的專輯裡的美麗；尤其在野台開唱的「舞台劇」之後，對於哥德或視覺系還存有性幻想的鄉親們，可以改試試這味欸！

4. 藝人：圖騰　　專輯名稱：《我在那邊唱》　　發行：彎的音樂

贊曰：不只雷鬼，不只R&B，不只原住民；〈父親的話〉見證並串聯了英美搖滾薰陶下，台灣搖滾旋律的兩極，令人耳目一新；〈都市山胞〉、〈呀呀〉保留了為人稱道的現場活力，特別在今年海洋音樂祭鬧雙包慘案發生後，聽著《我在那邊唱》，那些來自過去貢寮單純而美好的回憶，將會像海浪一樣，重新湧進心海裡。

5. 藝人：1976　　專輯名稱：《耳機裡的新浪潮》
發行：Hitoradio.com

贊曰：〈摩登少年〉、〈80年代〉和〈Johnny's Bear〉，三首讓詩人變成舞棍的動感英倫龐克舞曲，用迪斯可鏡球追悼三十而立，用鼓機般的節奏、陰魂不散的貝斯低鳴與隆隆的吉他音牆追逐著莫名歡愉；青春，我們來了！

6. 藝人：李雨寰　　專輯名稱：《新浪潮（混音精選＋新歌）》
發行：五四三音樂站

贊曰：默默的發行，卻記錄了承襲自歐陸風範的低調優美弦樂四四拍迪斯可浩室王道！雖然是新歌加精選的，但舊歌也重新改頭換面；真的是太低調了，李雨寰想成為下一位林強嗎？

7. 藝人：亥兒樂隊　　專輯名稱：炎黃子孫　　發行：典選音樂

贊曰：相見恨晚的重金屬，脫掉你的臭垮褲！看過黑豹、唐朝、刺客的表演之後，你會發現，眾裡尋「金」千百度，驀然回首，正港八〇金屬，就在燈火闌珊處。

8. 藝人：蘇打綠　　專輯名稱：小宇宙　　發行：林暐哲音樂社

贊曰：好像我不選這張十分民粹的第二張專輯，會被打死。其實蘇打綠應該還有進步的空間；國內的評論不見忠言逆耳，倒是對岸給予了不客氣的批評。其實，在MTV台的洗腦下，〈小宇宙〉、〈小情歌〉和〈背著你〉的旋律線已經儼然成為衡量台灣樂團經濟規模與進軍主流市場可能性的一把尺。

9. 藝人：楊乃文　　專輯名稱：女爵　　發行：亞神音樂

贊曰：其實這張也是，不選我也會被打死，即使〈女爵〉還是蘇打綠寫的，〈沙塵暴〉也是李雨寰的傑作，〈電視機〉想重演〈靜止〉的風潮；當時間的距離加深了對妳的期待，不變的風格反而成為找尋回憶的起點。

10. 藝人：董事長　　專輯名稱：真的假的！？　　發行：典選音樂

贊曰：不用多說，〈出外的黑人〉開場的連續電鼓過門與〈愛在發燒〉七〇年代影集《檀島警騎》的風情已經做出理直氣壯的宣告，誠實面對自己，並為2006「台客元年」劃下完美句點！

　　你一定會問，張懸咧？還有其他無數努力不懈的音樂人呢？歹勢，那些不是我的菜，我的節目只賣我愛呷又保證有效ㄟ藥仔，「先求不傷身體，再求效果」，要買別款的歡迎親洽全國各大藥房參觀選購，感恩啦！

* 原文刊於《破報》復刊443號，2007年1月5日。

蛻變是野望的開始，脫（包）皮是男人的傢儷？

藝　　　人：八十八顆芭樂籽

專輯名稱：男人終於扒掉了一層皮EP

發　　　行：樂團獨立發行

　　絕對！絕對！絕對不要對我唱〈忘了你忘了我〉！對啦！就是八歲時的偶像巨星王傑的那一首，人家可是像志玲姐姐一樣「才不會忘記你呢！」。講到志玲，就想到女人！講到王傑，就想到男人！馬上把書架上從去年暑假沾灰塵到今天已經半年的八十八顆芭樂籽《男人終於扒掉了一層皮》EP拿出來放，在寒冬中安慰自己！可惡！王傑跟志玲攏嘛有紅過！阿強！阿強！阿強你為什麼不會紅？

　　小朋友！看到這裡妳／你一定還是不知道我在寫啥小朋友！只因為小朋友妳／你那時候一定還在唸幼稚園！沒跟我一起見證奇蹟！古早的2001年七月十四日的福隆海邊，下午四點，先有一個本來叫「Bee 3」，現在改名叫「六甲」的三個龐克猴团仔團幫他們「暖場」，緊接著就有一個比這三隻「猴」更「猴犀利」的吉他手滿地打滾，就是阿強！躺在台上邊「布魯斯solo」邊吼著「天語」般的奇異歌詞！那首歌叫〈參絞刑〉，彷彿預言了海珊的末日！這時候我已經不敢稱呼阿強是「吉他手」！是「祂」！祂是三太子下凡！最後還抱走第一屆海洋音樂大賞！可是沒有紅！命邪？運邪？還是《曹豹的野望》錄音真的太爛？阿強！你是故意的嗎？可是聽完了《男人終於扒掉了一層皮》EP，覺得你還是做得到嘛！

　　至少翻唱〈快樂的工人〉沒有讓文夏失望！因為是你最拿手的

「布魯斯龐克」,而且害某位路過聽見該曲的歐巴桑以為是羅大佑翻唱的!真不知道是對你的稱讚還是侮辱?因為羅大佑早就被帶上了紅帽子!就像侯德建!不純了!不純了!因為我放棄不了猴子!也放棄不了吃拉麵!終於,你用抒情軟調吉他純情曲〈花椰菜之歌〉替我唱出了心聲!

香蕉!香蕉!種瓠仔生菜瓜,種芭樂籽也會生香蕉!在〈說教的人〉裡,我聽見了Velvet Underground「大香蕉」專輯的呢喃!性慾旺盛的查埔人絕對不要忘記,若沒有投入真情,七分二十八秒的纏綿也是地獄!老師在唱你有沒有在聽!〈說教的人〉已經唱給你聽了嘛!

Loop!真是一個好loop!幹恁F4老雞巴周杰倫老母葉惠美的流星雨!在諾言根本不值錢的時代,還站在河邊看流星雨一定會被隕石打死!〈森林火災〉是唱在嘴裡爽在心裡的假R&B,卻是真理!對啦!強打者都會娶到漂亮老婆!對啦!陳金峰、鈴木一朗都嘛如此!對啦!女人都愛棒子!管你是男人還是女人,只要你有棒子,只要你是強打者!對啦!就會有女人愛上你!很沙豬啦!baby!

在一段一分三十一秒的空拍假警報後,又是一個好「loop」!又是假R&B!還有很便宜的弦樂四重奏喔!不用陳志遠[1](八〇年代台灣樂壇最有名的編曲家,不是那個打棒球的陳致遠喔!)的keyboard伴奏,電腦就可以取樣啦!你小提琴跟貝斯是哪裡偷來的?跟「潑猴」借的喔?難怪這首開吉他手玩笑的〈打妳妹妹〉跟〈秉嘉末世錄〉頗異曲同工!阿強!不要在聽我亂放屁了啦!爽啦!

*原文刊於《破報》復刊445號,2007年1月19日。

[1]　流行音樂大師陳志遠先生已於2011年仙逝,曾獲得2008年第十九屆金曲獎「終生成就獎」肯定之殊榮。

我是王，誰是主？

藝　　人：拾參樂團

專輯名稱：你是王嗎？

發　　行：典選音樂

　　去年（2006年）12月15日的晚上，你曾經在台北公館The Wall裡面看見一個穿著綠色短袖上衣，長的很像Coldplay主唱Chris Martin的「老外」嗎？那個「阿凸仔」就是我啦！我來自Beatles的故鄉Liverpool，從小就對我們大英帝國所輸出的搖滾樂感到喜愛與驕傲；在台灣朋友的介紹下，第一次見識到台灣樂團的現場表演。當我看見主唱兼吉他手留了一個「披頭」的拾參樂團的時候，心想他們應該也是英國音樂的愛好者吧！

　　果不期然，開場曲〈I'm A Liar〉不但曲名是英文，連副歌的部分也是不斷重複「I'm a liar」，輕快的曲風讓我忍不住跟著合唱，而且馬上想起在1990年Brit-pop浪潮興起的前夕，曾經有一個叫做「The La's」的樂團靠著一首帶有六〇年代風味的〈There She Goes〉紅遍大街小巷，但發了一張專輯後就消聲匿跡。

　　好奇他們是不是都玩這類的歌曲，朋友說「拾參」曾經在2001年透過主流大廠「環球音樂」發過一張商業成績不甚理想的同名專輯，因為當時有一個號稱要做「台灣披頭四」的偶像團體在這小島上大受歡迎；於是唱片公司有意將拾參樂團塑造成另一個「披頭四」與之抗衡，結果卻是慘敗。這讓我想起所謂六〇年代「Beat」或「Merseybeat」的歷史乃至「British Invasion」的現象；當The Beatles和Rolling Stones紅遍大西洋兩岸的時候，玩著和上述兩大樂團相似曲風的樂團有如過江之鯽，當然包括後來有意復興

「Merseybeat」的The La's，但最後卻都只剩下一兩首單曲偶爾才會被人們提起。所以後來Oasis會紅算是他們選對了進場時機吧！

接下來的〈It's A Shame〉的副歌也是我可以跟著唱和的，迷幻的吉他音牆加結實的碎拍讓我想起九〇年代Primal Scream帶起的風潮，卻沒有見到現場的觀眾能跟我一樣地隨音樂搖擺！這大概就是文化差異吧！台灣人真的很害羞！主打歌（因為開演前一直在重複播放著）〈Free Now〉的旋律天真樂觀依舊，而且我總算在吉他的solo裡聽見了一點台灣味！〈九號夢〉聽主唱說是要獻給John Lennon，果然旋律非常「披頭四」，清新有餘，而且副歌還是我可以跟著唱的「No. 9 dream」。再接下來的一曲在分散和絃的開場下略顯哀傷，聽朋友說這首歌叫〈灰燈籠〉，歌詞大意是關於失戀，男主角想逃避逝去的愛，卻無法忘懷；果真旋律與愛情永遠是不分國界的，一聽就知道這是一首很慘的傷心情歌，而且也讓我聯想到以前有個叫做Mansun的樂團首張專輯就叫《Attack Of The Grey Lantern》，不知拾參樂團取此歌名的目的是否也在對Mansun致敬呢？

說到Mansun，當時有人將他們歸類為「新前衛」（new-prog），而且他們後來也出了一張叫《Six》的前衛概念專輯。表演結束之後，我順手買了一張拾參的新專輯《你是王嗎？》，看見封面彷彿六〇前衛迷幻搖滾的華麗手繪風格（轉輪盤的設計概念不知是不是從Led Zeppelin的《Ⅲ》借來的？），裡面的音樂並沒有想像中艱深與實驗性，反倒像是將我們英國流行音樂（Brit-pop）的精華做一次統整與融會，聽完專輯只能祝福他們不要成為"Another brick in the wall"！

* 原文刊於《破報》復刊446號，2007年1月26日。

戒不掉的卡帶鄉愁，帶不走的八〇執著

藝　　　人：Project Early

專輯名稱：I Sa Shou EP

發　　　行：學學文創志業[1]

「I Sa Shou，尖端科技的結晶。一台人性化的萬能電腦隨身聽，出現在我們這個無奇不有的世界，刀槍不入，無所不能。Project Early二人組，充滿正義感，兩個英勇的自由鬥士，以無比的勇氣，超人的智慧，打擊盜版，拯救善良無助的愛樂者。」假如你能立刻想起上面這段slogan是從哪裡偷來的，保證你也跟我一樣是活在同一個時空裡的人。是啊，美好的八〇年代，人人都聽錄音帶！

透過格式進化的強迫性篩選機制，讓許多過去的聲音不知不覺喪失了發聲權；黑膠也好，錄音帶也罷，CD的末日不是沒有可能，而這種格式進化的篩選跟聲音本身是無關的。當人們盲目追隨載體的進化，卻忽略了音樂本質，於是，由自然捲奇哥與糯米團主唱馬念先化身的Project Early，基於上述的理念，挪用自當年Sony Walkman入侵美國，進而改變人類音樂聆聽習慣與產業結構的歷史符號——錄音帶（隨身聽），裝入外包裝諧擬自i-Pod造型的香菸盒，用三首八〇情懷十分嚴重的歌曲，嘲弄了流行音樂與硬體設備之間的關係。雖然在包裝上玩弄類似花招的，Project Early也並非先例；早在1999年，陳珊妮的〈我從來不是幽默的女生〉就將三吋小CD的包裝盒化身為任天堂的Game Boy掌上遊樂器，然而，馬念先與奇哥如此充滿巧思與幽默感的表現方式，依舊獲得近來在藝文圈

[1]　2006年底由知名作家詹偉雄創辦的「學學文創志業」贊助發行。

內頗受到注目的「學學文創志業」的青睞與贊助發行。

　　想想最近一次能夠將最新發行的正版流行音樂卡帶A面放入卡匣，已經是高中的事情，錄音機傳出的不是陌生的旋律，而是古老的歌曲；開場的〈I Sa Shou〉就是一首兼具八〇年代冷冽摩登性感風格與未來主義的synth-pop 舞曲，〈Modern French Woman〉用電子琴與電子鼓再現了白人靈魂的大流行，乍聽之下誤以為是George Michael的未發行單曲；最後的〈Write Me A Love Song（寫一首情歌給我）〉則是Boy George式的ska舞曲，輕快有餘，熱情洋溢。再將卡帶翻至B面，則是馬念先與奇哥一搭一唱地講述這張卡帶EP的製作過程，如相聲般親切有趣。

　　「Project Early」在網站上這樣說：「身處在全世界科技代工翹楚的台灣，我們可以很驕傲的說，裝在全世界i-Pod的重要元件有一半以上來自台灣，那裝在i-Pod裡的音樂及想法呢？」身為一個嗜古主義者，自然不會對這捲卡帶裡非常「代工」的音樂予以苛責，畢竟在這個project當中，「雙G」式的音樂是所謂的「重要元件」；但若真要用這三首精緻小曲承載住上面這段豪情壯語，卻又顯得太過沉重。

*　原文刊於《破報》復刊447號，2007年2月2日。

渴望溺愛真無奈，轉型正義煙硝起

藝　　　人：Echo
專輯名稱：無奈／被溺愛的渴望EP、煙硝EP
發　　　行：樂團獨立發行

　　所有在台灣玩所謂「英式搖滾」的獨立樂團最不能避免也最不能忍受的一件事情就是他們苦心創作出來的音樂總是被消費者或可惡的所謂「樂評」之流（如鄙人）拿來跟啟迪他們創作動機與遙望傾慕的白種巨人們作斷層掃描般的比較，這真的是一件非常無奈的事情。如同Echo樂團在去年秋天發表的單曲〈無奈〉末段唱出的心聲：「每七天必須面對的輪遞／必須接受的輪遞」；的確，用吉他分散和絃鋪陳開來的輕快旋律聲線，加上律動感十足的大鼓切分節奏與貝斯搭建而成的「ODM」宿命結構體，無可避免地會被某些極右派暴民不分青紅皂白直接拆毀丟入專門處理不列顛大吉他主義餘孽的焚化爐裡，然而柏蒼性感的嗓音與詩意的中文歌詞意外地成為如同梁朝偉在電影《悲情城市》中那句「我，台灣人」般，救了自己一命。

　　在蘇打綠走紅以前，柏蒼戲劇化的唱腔應該是台灣樂團中獨樹一幟且最能勾起「奇男」們遐想的聲音，沒想到卻是由後起之秀的青峰開發出主流市場的可能性，真令人感到惋惜，在〈被溺愛的渴望〉當中，由鋼琴與弦樂襯底的柔情旋律勾勒出希望，渴望的恐怕不只是情人、歌迷的溺愛，不知是否亦渴望著為該單曲混音與後製的名製作人林暐哲也能對Echo投以如蘇打綠一般關愛的眼神？

　　相較於去年《無奈／被溺愛的渴望》EP裡被動消極的旋律，今年年初推出的《煙硝》單曲裡三首充滿龐克動能的歌曲一如文宣

所言：「搖滾樂不只是瑰麗的詠嘆，而是更真實有力的吶喊」；走出哀怨自溺的象牙塔，開場的〈煙硝〉在副歌不斷唱著「Your trial balloon」，除了嘲諷以假民調假消息煽動無知民眾盲目跟從的政客與商人，難道也是對這張回歸《感官駕馭》時期帶有點grunge氣息的「市場風向球」單曲自我解嘲一番？第二首〈警察先生〉的吉他前奏令人想起Elastica式的聲音，柏蒼的聲音在vocoder的作用下替歌曲增色不少；〈Go Go Go〉有著如「衝衝衝」般趣味的歌名，然而連綿不絕的切分鼓擊與狂暴的吉他音牆堆疊以及不明所以的英文歌詞交織成一座屬於文藝青年的躁鬱絕境。另一件值得一提的是《煙硝》的封面設計十分搶眼，型板噴漆的手法想必是受到Blur《Think Tank》的啟發，可惜它並非如鄙人預期的出自號稱「台灣Banksy[1]」的「BBrother」[2]先生之手，平白喪失了製造話題的機會。

　　Muse的來台演唱應該是今年度最令文藝青年們感到欣喜若狂的一件事情，因為他們終於有機會見識到正港的白種巨人，只可惜包括Echo在內沒有任何一個玩「英式搖滾」的台灣樂團能夠獲邀同台共襄盛舉，想必這絕對是怎麼轉型也無法實現的正義。

※　謹以此文獻給在二二八事件中死難的文藝青年們。

* 原文刊於《破報》復刊449號，2007年3月2日。

[1] 神秘的英國塗鴉藝術家，以結合社會運動與相關議題的模板塗鴉創作聞名。

[2] 本名張碩伊，2005年就讀國立政治大學期間成立塗鴉組織「上山打游擊」，以廢墟占領、積極參與社運活動於藝文圈紅極一時；2008年出版塗鴉作品集《一起活在牆上！一切從塗鴉開始，Bbrother》，現居倫敦。

無間藍與黑，絲絨夜淒美

藝　　　人：藍絲絨（Bluevelvets）

專輯名稱：Drop

發　　　行：樂團獨立發行

　　一直在煩惱台灣究竟存不存在「哥德」（Goth）這回事？為了這個問題，我確實困擾了好久。因為曾有個想紅卻一直不紅了的樂團主唱對我說他受不了現實的折磨想要自殺，卻找不到台灣有一張如Ian Curtis上吊時聽的《The Idiot》般令人絕望的搖滾專輯當背景音樂；也有人跟我說他在情緒低潮時既不想再用葉啟田的〈愛拚才會贏〉麻醉自己，又不想聽會讓自己更容易去自殺的音樂時，我真的困惑了⋯⋯直到我發現了「藍絲絨」。

　　當妳聽了藍絲絨的首張專輯《Drop》的開場曲〈Star〉時會隱約感受到日本視覺系的氣味，那句不斷反覆的歌詞「It's a real sun⋯a real sun, I am waiting for」所表現出在過度期待與極度失落間的煎熬與掙扎，孤鳴的電吉他solo突顯出一種被遺棄於人世間的荒謬與悽涼，女主唱「伶」媲美Annie Lennox戲劇感十足的厚實中高音唱腔會讓妳留下深刻的第一印象。也許妳會質疑我《Drop》到底跟哥德有啥鳥關係？這還不算什麼，下一曲〈水鳥一號〉會更令妳產生未審先判的成見，啊不就是把F.I.R.飛兒樂團那種激勵人心的仿日系芭樂曲罩上一件黑紗而已嗎？這並不會讓一個視黑色衣服為第二層皮膚的人有更多的期待。

　　別忘了，視覺系正是被哥德的奶水餵養長大的異種，所以我才會不由自主地跪下來請妳從專輯的第三首歌〈Glorious〉開始聽起，只為了保留一點被妳處死前的尊嚴；在Placebo式的張力運作

下，我真如〈Glorious〉的歌詞所述，被困在夢裡面了。〈東區晃遊者〉以New Order早期慢板作品般的心酸陰鬱分散和絃貫穿全曲，歌詞有如法國詩人波特萊爾在十九世紀揭示的巴黎「浪遊者」（flâneur）概念，自省的冷靜筆調像是「總想讓自己變得美／卻不瞭解是為誰」和「人群不斷擡頭望／並不是真的就有夢想」以及「有一點錢就想要飛／不知道天在哪邊」，刀刀見骨般地劃開了總喜歡在東區誠品前用華麗舞衣與高談闊論掩飾內心空洞的文藝青年的虛偽假面。

其實〈那個男人〉才是哥德的開始，也是我用力推薦妳在帶著心愛的「i-Pod」從對面辦公大樓頂端一躍而下時聽的歌曲，驚悚的情境與幽暗的曲調不比Nick Cave遜色；如果妳喜歡〈那個男人〉，那麼〈路〉更絕對是在妳告別式上不可不強力放送的輓歌，一句一句拔高的「Slice me」唱得我心如刀割。〈天使〉用標準後龐克強力曲式控訴著人性的貪婪，歌曲中段流暢的鍵琴solo與伶的歌聲讓人有種Tizzy Bac硬起來的錯覺，午夜鋼琴獨白式的終曲〈Good night, Mr.〉會讓妳更加深這種錯覺，只不過藍絲絨更黑。

差點忘了〈樂園〉這首非常充滿藝術搖滾氣息的曲子，巧妙運用口白營造情境，敘述某人欲尋訪複製畫中桃花源未得的悲慘故事，非常值得妳搭配樂團自拍的MV細細品嘗。工商服務：最近有人是一首單曲就賣新台幣155元，藍絲絨則是十首歌當EP在賣！最後一句話！人家旺福說他們小時候都去Spin，啊我小時候是去上「迷幻幼稚園」[1]，才會變成現在這個樣子……殺了我吧！！

* 原文刊於《破報》復刊454號，2007年4月6日。

[1]　指於2002年成立，為台灣第一個以哥德樂風為主的「迷幻幼稚園」樂團。

少年不革命，老大徒幹譙

藝　　人：潑猴

專輯名稱：革命

發　　行：喜瑪拉雅

　　你讀過歷史學家黃仁宇的《萬曆十五年》嗎？開場白一句「表面看來雖似末端小節，但實質上卻是大事發生前的癥結，就是將在以後掀起波瀾的機緣。」正是鄙人最近在重溫於台北公館「茉莉二手書店」裡撿到的一張2003年8月由MTV音樂台與「Mod's Hair」[1]贊助發行的《Mod's Rock搖滾能量》合輯時多麼痛的領悟；該合輯集結了當年度海洋音樂季入圍的優秀團體作品：還叫「不正仔」的六甲、XL，今天要介紹的潑猴，以及Mango Runs（該團主唱正是單飛後大紅的張懸）。四年過去了，不用鄙人明言，你大概也能感受到那種令人莫可奈何的「癥結」與「機緣」；沒錯！上述四大天王中最後能攀上主流排行榜枝頭變鳳凰的竟不是上述的任何一掛硬蕊男子漢，而是「軟炮系」（soft-core）小女子張懸！（你說呂秀蓮會因此出線嗎？嘿嘿嘿……天命難測，天機難料啊！）

　　因為張懸，因為蘇打綠，你竟開始自暴自棄！沒辦法嘛，你也知道，現在還會跑去唱片行買唱片的就是一些國中生死小孩，而他們偏偏都是在爛學校爛媒體的填鴨教育下愛上那些沒「LP」（與Linkin Park無關）假「LP」（與陳唐山秘書長有關）的東西；什麼「棒棒堂男孩」啦！「黑澀會美眉」啦！再加上一些用木吉他清唱「小情歌」的死文藝青年，更不用說一些連名字都叫不出來的娘炮

[1]　1968年，由一對髮型師兄弟Frederic與Guillaume於巴黎創立，成為世界性連鎖髮廊知名品牌。

軟屌R＆B偶像明星了！「一群人就只會鬼吼加yoyo，音樂好吵好吵，一點都不口愛，又愛罵髒話，是不會有人愛上泥們滴>_<！」（以上轉述自某位小我十二歲的表妹）

　　我知道他們之前都逼你跟你的兄弟們耍猴戲，所以你就一連寫了〈猴子抓狂〉、〈K.O〉、〈地下烏龜〉和〈革命〉四部曲幹譙又臭又小的台灣娛樂圈；可是怎麼幹，娛樂圈還是他媽的爛！因為出錢的都是一些沒屁眼的大老闆，你罵他，他就告死你！（以上文字向郭董台銘致敬）所以你又寫了一首〈紅色頭版〉，我不知道你除了聽Nu-Metal還聽不聽龐克（也有人叫「叛客」，因為那樣好像比較「叛」！），假如你有在聽，你應該知道Sex Pistol三十年前也曾寫過一首幹譙他們前東家EMI的同名歌曲，其實我猜想〈K.O〉是想罵那家忘恩負義又剝削你們的小日本人開的艾迴唱片，而〈紅色頭版〉就是賭爛吃《蘋果》還狂吸受難者鮮血的《蘋果日報》兼《壹週刊》；音樂讓我像在聽Korn一樣爽是沒錯，偏偏歌詞還是不夠狠。

　　都已經出來混了還怕什麼？都已經解散了還怕什麼？隱藏曲〈就此告別〉唱完了難道就要投降嗎？聽你說過當初公司（就是艾迴）希望你們多寫一些旋律性強的歌曲你們好像不太願意，但老實說，你們上一張專輯裡的〈虛假〉、〈偽裝自己〉、〈沈〉還有〈我知道〉都很不錯啊！尤其是〈虛假〉這首歌我超愛的！這次《革命》專輯裡面類似的中慢板歌曲如〈不顧一切〉、〈Life〉和〈失敗者〉也都很有力啊！千萬不要放棄！雖然那些死小孩一定會覺得花錢買台灣不紅的「地下樂團」唱片還不如去買Linkin Park的最新專輯《Minutes To Midnight》，但我一定會反覆聽著你有力的嘶吼，絕望地對著我再也喚不回的青春歲月大聲怒吼！

* 原文刊於《破報》復刊458號，2007年5月4日。

心遠地自偏，歡喜吃早點

藝　　　人：盧廣仲

專輯名稱：淵明EP、早安晨之美EP

發　　　行：風和日麗唱片行[1]

　　深夜裡，寂寞男子「大仲」與「小仲」分別在台北盆地東端的四獸山腳下與北邊靠近淡水河出海口的山上，透過MSN聯絡感情。

　　大仲：「你們淡江最近『粉』紅嘞！」小仲：「對阿。對阿。」大仲：「因為有一個『粉紅妹』[2]在你們體育館的廁所裡跟她的男友玩『四腳獸』又搞自拍，結果把你的鋒芒都給搶走了！」小仲：「對阿。對阿。」大仲：「說真的，你應該比這對小情侶更應該要紅才對！就像發掘你的知名樂手兼製作人鍾成虎的親密愛人陳綺貞推薦你的那句話：『有些人要愛、要自由（例如：淡江粉紅妹與開南台客男），要別人的尊重（例如：中坡不孝生）；他（盧廣仲）只要他的眼鏡和一隻吉他，就什麼都有了。』小仲：『對阿。對阿。』」

　　大仲：「所以我可以說你在去年十月底發行的處男單曲EP《淵明》裡的同名單曲裡表現出一種巧妙融合了陶喆式的R&B情調與王力宏式的豁達呢？」小仲：「對阿。對阿。」大仲：「那〈It's like…〉和《早安晨之美》裡的〈boring〉化名『老鼠公司』用像是『湯姆貓與傑利鼠』（Tom and Jerry）的聲音唱歌，只是因為你小

[1]　成立於2003年的台灣獨立唱片廠牌，先期以代理歐美唱片為主，後以幫陳綺貞、盧廣仲、自然捲、929、黃玠、黃小楨、何欣穗等一眾「小清新」創作人發行單曲與專輯而聞名。

[2]　2007年，一名淡江大學一年級女學生，與其男友在校園廁所內，裸體自拍，聲名大噪，因其第二性徵之特色，被網友暱稱為「粉紅妹」。

時候美國卡通看太多嗎？」小仲：「對阿。對阿。」大仲：「那你知道在〈早安晨之美〉裡幫你彈bass的郭宗韶是八〇年代非常有名的華語芭樂金曲伴奏樂師，幫你打鼓的李守信曾是林暐哲音樂社老闆在1992年所組的『Baboo』樂團的鼓手嗎？」小仲：「對阿。對阿。」大仲：「小虎那麼挺你，希望你也能像張懸一樣靠著一把吉他跟一支動人的嘴就能衝向主流市場，壓力不會很大嗎？」小仲：「對阿。對阿。」

大仲：「而且你這首兼具費城之聲與rockabilly復古氣息的〈早安晨之美〉從三月中推出以來，在佳佳唱片行排行榜上的排名還幹掉過『棒棒堂男孩』、Tank、曹格、張紹涵等等芭樂偶像爛藝人，很爽吧！」小仲：「對阿。對阿。」大仲：「有一天你一定會從『小眾』變『大眾』！」小仲：「對阿。對阿。」大仲：「因為你壓力太大根本睡不著，才會想到去早餐店開演唱會？」小仲：「對阿。對阿。」大仲：「所以你在淡江一定會比李雙澤、林生祥、雷光夏、鍾成虎、陳瑞凱、『旺福』小民還有粉紅妹還要紅囉！？」小仲：「對阿。對阿。」大仲：「除了『對阿。對阿。』和西班牙文，你還會講什麼？」小仲：「對阿…就…酷阿！！！」

* 原文刊於《破報》復刊460號，2007年5月18日。

他。媽。的，我的出口到底在哪裡？

藝　　　人：合輯（Telephone Booth、蘇打綠、辰伶、阿霈樂團、Echo、陳建騏、林暐

　　　　　哲、拾參樂團、929）

專輯名稱：《六號出口》電影原聲帶

發　　　行：林暐哲音樂社

親愛的葉雲平[1]前輩：

　　已經好久沒有利用破報樂評版寫公開信給我尊敬的前輩了（上次是約莫兩年前寫給「BiBi姊」趙之璧，但那封信大概很傷她的心，所以沒得到回應，唉！），趁著在這打混兩年半的地方第一次也可能是最後一次寫電影原聲帶介紹的機會，與您分享鄙人對《六號出口》電影本身與原聲帶的一些想法；直言之處，煩請見諒。

　　我想，您一定聽過《七匹狼》這部電影吧！也許它對當時已在就讀大學的你，甚至你們那個世代的文藝青年眼中只不過是一部微不足道的「B級商業垃圾片」，就跟另一位前輩Ricardo也不願意承認《七匹狼》是台灣第一部「搖滾電影」一樣！然而，不管你們怎麼說，這部電影的內容與主題曲卻深深地影響了我往後的人生觀與音樂品味，沒錯！正是〈永遠不回頭〉！歌是這樣唱的：「永遠不回頭！不管路有多長！黑暗試探我，烈火燃燒我，都要去接受…永遠不回頭！」而且片尾一群人把加油站炸掉沒被警察抓還可以舉辦萬人演唱會！爽！這才是搖滾！

　　如今的《六號出口》也在蘇打綠百萬金曲〈小情歌〉的帶領

[1] 洪範出版社少東，曾擔任《PASS》音樂雜誌總編輯，與其弟葉雲甫於1990年代起持續關注台灣獨立音樂場景，撰寫大量音樂評論與相關報導，曾擔任金曲獎、金音創作獎等評審，現為台灣音樂環境推動者聯盟理事長、洪範書店主編。

下，儼然將成為這一個年輕世代的共同記憶與生命價值的主旋律；除了〈小情歌〉，從開場曲Telephone Booth的〈Stop Envying〉與第八首〈If No Wind〉IDM囈語呢喃，女主角之一辰伶創作的兩首西班牙文慢板抒情曲〈痕跡〉與〈我們〉以及Echo樂團的〈巴士底之日〉，是一連串唱著異國語言的陌生旋律；然後拾參樂團的〈九號夢〉和929〈渺小〉兩首吉他民謠曲在〈小情歌〉的陰影下也只不過像是聊勝於無的陪襯。整張原聲帶中最令人感受到年輕活力的大概也只有阿霈樂團的〈減肥歌〉，淺白口語化的歌詞加上輕快跳躍的旋律是提醒人們「這是一部『YA片』」！的唯一霓虹燈；於是，一堆軟綿綿的音樂加上電影片尾的自殺意象，《六號出口》帶給這世代的再也不是陽剛、熱情與衝勁，而是陰柔、消極與逃避！

此外，電影中看似真實在地的場景卻是拼貼搭接的虛擬境外（現在有人會用 "kiosk" 那麼文藝的名字在西門町賣「A書」嗎？連「男來店，女來電」者都快沒生意了！），同樣也有賣「A書」情節的國產搖滾電影，2002年的《愛情靈藥》還間雜了嘻哈（MC Hot Dog、張震嶽），《六號出口》原聲帶中的選曲口味彷彿是要對目前在西門町仍舊氾濫到噁心的嘻哈聲響做出一廂情願的拒絕！也許目的是想創造出新的音樂品味市場先佔先贏，做法卻跟電影一樣虛幻超脫地過於刻意。

說了那麼多廢話，您一定覺得這些話到底跟您有什麼關係？要抱怨應該要去找林暐哲或導演林育賢啊！沒辦法，誰叫您要在側標貼紙上面掛名推薦呢？黃子佼已經沒救了，找您訴苦只想告訴你一件事：千萬不要用上一代的眼光理解下一代的事情，更不要用上一代的品味說服下一代接受！不然您就會像我一樣，哈！

* 原文刊於《破報》復刊461號，2007年5月25日。

愛情沒開始，哪裡有盡頭？

藝　　　人：伍佰and China Blue

專輯名稱：愛情的盡頭

發　　　行：魔岩唱片

　　回顧伍佰歷年來的國語專輯，對鄙人卑微的一生產生最大的刺激與衝擊者，莫過於1996年夏天發表的《愛情的盡頭》；然而，1996年的我，還是一個尚未建立自我音樂品味，任由廣播電視放送出來的「靡靡之音」（與王菲無關）從耳邊飄過，正被升學壓力給荼毒的國三學生。

　　直到1999年，一首〈牽掛〉抓住了我的耳朵，距離收錄該曲的另一張國語經典專輯《浪人情歌》的發表已經五年，在高中所在地山腳下的一間小唱片行裡，先買了《浪人情歌》卡帶，幾天之後又用皮夾裡剛好剩下的一百二十元把《愛情的盡頭》帶回家。聽了一陣子之後，才悟出一個可能是很多「前輩級」伍佰迷們早就知道的道理，《愛情的盡頭》其實是《浪人情歌》的「成熟升級加值進化版」。

　　先來談〈愛情的盡頭〉這首同名單曲吧！開場的電吉他就像是科幻片中太空船起飛前的引擎聲，劃破了孤單的台北夜空！鼓手Dino穩重的R＆B節拍像是安全索，讓妳／你在開始失去地心引力之際不至於漂流外太空；這時，伍佰就如同星艦艦長一般，運用他極具特色的「起始加重」唱腔，將歌詞中的每一個國字用力地往妳／你戴著氧氣面罩的臉上砸！伍佰是這樣唱的：「早知結果如此何必當初曾相逢，相逢之後何須再問分手的理由；沒有月的星空，是我自己的星空，我飛也可以，跳也可以，不感到寂寞，有流星陪伴

我。」

　　後來，有一個被〈愛情的盡頭〉旋律給沖昏頭的高中生，也在1999年寫下了一首為他高中的「文藝青年」生涯劃下完美句點的一首詩。詩是這樣唸的（亦可套用〈愛情的盡頭〉旋律演唱）：「沒有理由相信如此真實的承諾，真實不會成為承諾實現的理由；遊戲到了最後，只剩下空頭的承諾，我哭也不是，笑也不是，誰叫我只是，被你們擺弄的棋子。」

　　很抱歉，礙於篇幅必須直接跳過〈Last Dance〉、〈青春〉、〈人生一場夢〉等幾首裡頭大貓的keyboard彈奏媲美六〇年代搖滾傳奇名團The Doors鍵琴手Ray Manzarek的悠揚迷幻歌曲，直接來到了〈挪威的森林〉！說真的，如果我不是男人，早就會因為〈挪威的森林〉前奏那段電吉他solo而幻想要嫁給伍佰！雖然我們都知道，伍佰會把這首歌取名為〈挪威的森林〉與村上春樹的小說以及披頭四1965年的歌曲同名，免不了跟台灣人總喜歡刻意要做出「與國際接軌」的行徑脫離不了關係，但伍佰的solo與咬字的方式卻讓「挪威」充滿了「台味」！（「台味」一詞在此文中表「高度肯定讚嘆」之意，非藐視貶低之意！）光是那段前後呼應的電吉他獨奏和後半段兩聲痛撤心扉的吶喊是不夠的，在〈挪威的森林〉裡第五十秒與五十一秒交接之處，那句「是否依然為我『ㄕㄕ』（絲絲）牽掛……」才是經典之所在！鄉親啊！「斯斯」有兩種，但只有把「ㄙㄙ」唱成「ㄕㄕ」，才是正港ㄟ愛台灣啊！

* 　原文刊於《双河灣》月刊「還在聽卡帶」專欄，第6期，2007年8月1日。

借問眾鄉民，太太妳是誰？

藝　　　人：這位太太
專輯名稱：是誰
發　　　行：喜瑪拉雅

　　這位太太，物價狂漲，薪水不漲；沒有幫妳（們）先生省錢也就算了，竟然還跑去跟公司老闆要求發片附贈預購小禮物！雖然我知道，為了反制中國方面的廉價勞力與粗製濫造的傾銷商品，妳（們）付出了螳臂擋車的勞力與心血，讓每位預購《是誰》的熱情歌迷，都能夠拿到充滿妳（們）誠意的小布袋和曬衣夾。

　　說到這兩支木製曬衣夾，這位太太，在很久很久以前，以〈轉吧！七彩霓虹燈〉轟動搖滾武（舞）林，驚動台灣萬教的夾子電動大樂隊，也曾經用過這款木製曬衣夾當作贈品，只因為，他們就叫做「夾子」！年紀看來很輕的妳（們），恐怕不知道吧！不過也沒關係，至少我從這張《是誰》裡頭，找回了我的青春小鳥，一首可能將成為繼〈轉吧！七彩霓虹燈〉之後名留青史的「超勁動感舞曲」；妳（們）知道我在說什麼嗎？沒錯，正是〈而我〉！

　　說到〈而我〉，這位太太，妳（們）真的超貼心的！〈而我〉竟然還有兩個版本，「眼已垂落」版之前收錄在早已經絕版的《家庭手工零零壹EP》當中，該版本亦曾經被「破報名嘴」中坡不孝生讚譽為「復古笨拙的『midi』電鼓聲開場令人想起Joy Division〈She's Lost Control〉的節奏，但旋律本身再現了新浪漫年代的小調古風，足以媲美初道的黃韻玲、陳冠蒨曾設下的標準。」至於第七首的「耳已閉鎖」版則讓〈而我〉「舞曲搖滾」了起來，在funky的吉他刷弦聲、彈跳貝斯裝飾音、迪斯可式的鼓點與吉他solo交錯

中，以及低調優雅的電子琴助陣之下，毫不費力地喚醒了依舊沈溺在「丘丘合唱團」與黃韻玲濃烈八〇情懷裡的妳（們）的爸媽與公婆；這位太太，果然貼心，真是好女兒，好媳婦啊！

說到八〇年代和中坡不孝生，這位太太，我相信早在2005年的夏天，妳（們）剛透過默契音樂發表《開始！》合輯之時，中坡不孝生早就已經躲在角落虎視眈眈，想要大力的給妳（們）「推」一下了！（但卻被妳們排除在感謝名單之外，唉！）他曾經如此描述過同樣也收錄在《是誰》裡的曲子：「〈走進店裡〉讓人想起Kate Bush、Blondie的『New Wave』之聲，〈不是不想念〉輕快的吉他刷弦勾起了對Saint Etienne的回憶。」中坡不孝生更用「年輕的王菲與Cardigans的初次見面」來形容阿牧的甜美聲音。而且，收錄在《是誰》的〈走進店裡〉，在各種特殊音效的作用下，更具巧思！接下來的〈我看到很多人〉以honky-tonk鋼琴與慵懶唱腔作出完美的情境延續。這位太太，「少婦懷春」果真是挑逗又性感啊！

再談中坡不孝生，一個曾經以〈不說英文這麼難嗎？〉一文搏得台北文藝圈惡評如潮的「文化流氓」，在聽見了專輯裡歌名彷彿與之作對的〈I Force Myself To Think In English〉之後，究竟是作何感想呢？根據消息人士轉述，他只有酷酷地說出下面這一段話：「說實在的，究竟為什麼要強迫自己用英文思考呢？因為她就是想當孫燕姿！難道你不覺得這首歌在快要結束之際，主唱的唱腔與歌曲的旋律線很新加坡嗎？」這位太太，您興奮了嗎？（與陳珊妮無關，請不要打我！）

* 原文刊於《破報》復刊472號，2007年8月10日。

王傑、唱片、我
——關於八〇年代一廂情願的「後設」說法

楔子

　　在談王傑以前，先提一個看似不相關的李祖原吧！大家都知道，李祖原是設計近兩年因傲世高度與施放跨年煙火而聞名的台北101大樓的建築師。從早期大量使用後現代主義語彙的建國南路大安國宅、敦化南路宏國大樓，乃至關渡台北藝術大學校舍到近期台北101大樓（全棟玻璃帷幕）與建成圓環兩件毀譽參半的晚期現代主義作品，我們不難從李祖原風格的演變裡轉變嗅出了「八〇現代主義復興」的微妙氣息。

　　不只建築風格，從髮型、服裝設計乃至流行音樂，從2001年左右開始，這是一股輪廓越來越清晰的文化現象，而且在傳媒與商業機制的推波助瀾下，有越演越烈的趨勢（當然也有人認為已略顯疲態）。當八〇末、九〇年代的後現代主義風潮打垮了講求理性與秩序，或者說十分「男性」（中性、去性別）的現代主義風格時，同時也宣告了「現代主義」本身亦成為可供拼貼在利用的風格文本；其實諧擬現代主義風格的文本作品在九〇年代裡不是沒有出現過，只不過因為距離（八〇年代）太近，形象反而模糊，甚至被認為是食古不化而打入冷宮。

　　曾幾何時，九〇年代的混雜、曖昧與雙關語境已成明日黃花，於八〇年代後出生的一代開始取得了發言權，免不了在創作風格的使用與偏好上，擷取了八〇年代風格的精髓，加以翻新利用；就如

同九〇年代的藥物迷幻與後現代文本拼貼風格實則來自於六〇年代的嬉皮花草與七〇年代的龐克破壞解構。造成這種風格的再現與典範追尋的愛好，很大因素是一種不由自主的懷舊心態，在面對惱人現世時，製造可提供回憶、逃避與依靠的，充滿兒時安全感的情境；這是我對「八〇現代主義復興」現象部份成因的解釋，也是我選擇以八〇年代華語樂壇偶像王傑的音樂錄影帶與相關影像設計作為題材，探究視覺與社會間關係的最大原因。

風格

「每件藝術品都是它那個時代的孩子，也是我們感覺的母親。」這是康丁斯基在《藝術的精神性》一書中引言裡的第一句話，他接著說：「藝術是這個時代的孩子，但這樣的藝術只能藝術地重複當時氣氛裡的東西；這種沒有遠景的藝術，只能夠是時代的孩子，而不能成為未來的母親，它是被閹割的藝術。它只有短暫的生命，當它自己所製造的情勢轉變時，它就會道德地死亡。」

對康丁斯基這位開啟了抽象藝術乃至深刻影響了未來主義與絕對主義美學觀的現代主義精神導師而言，「未來」是一種「絕對」的信仰；在他的觀念中，似乎唯有帶給人類「未來」者才是真正的藝術，而這種不斷「向前走」的想法也型塑了現代主義與下列形容詞的不可分割：直線的、目的性的、偉大的、超越的、陽具的與冷酷的個人主義。

唱片

去年（2006年）五月，因為接了滾石唱片《ELVIS數位音樂誌》關於「台灣唱片設計史」的案子，有機會採訪三位唱片設計

師：蕭青陽、李明道以及杜達雄。蕭青陽與李明道是雜誌社指派採訪，因為他們的個人風格較強，而杜達雄是我自己特別請求採訪的，除了我認為他的設計風格非常符合八〇年代現代主義的「當代性格」，最重要的是在那個唱片設計十分不受重視的年代，杜達雄的作品具有非常高的辨識度；而且「滾石李明道」與「飛碟杜達雄」是當時稱霸唱片業界兩個非常響亮名字，我認為必須要訪問他，才能完整呈現「台灣唱片設計史」的全貌。

在此之前我對杜達雄印象最深刻的作品大概是潘越雲1981年的專輯《再見離別》的封面，簡潔流暢的硬邊線條、都市／工業化背景與鮮明的色彩相當符合八〇年代對「未來」的想像：中性的、冷硬的極簡風格，推測杜達雄應該或多或少也受到當時國外設計潮流的影響。然而，當我訪問杜達雄時，他否認。杜達雄說：「之後我給潘越雲的專輯都有一個主色調……做了八、九張都只有一種顏色，沒受什麼國外流行影響，純粹只是設計師品味，想營造一種簡潔感；另外一個很重要的因素就是在過去手工製版的年代，直線在趕工時比較方便操作與製作。」

不過，之後的談話才讓我意識到在杜達雄面前提「受國外風格影響」是一件十分冒犯的事，甚至可以說是他「胸口永遠的痛」；因為八〇年代中期以後，唱片的製作與藝人的形象包裝逐漸開始由廣告企劃人員強勢主導，埋下了今日包裝重於音樂，做唱片只是在做宣傳廣告的禍根。這些企劃人員往往直接「參考」外國作品，強迫設計師加以變造讓杜達雄背了不少黑鍋，也違背了「設計」的精神，令他有志難伸；訪談中他列舉甄妮與伊能靜等人的例子，當然，還有這篇文章的主角──王傑。

「王傑的第一張專輯《一場遊戲一場夢》，那時候他們要我學一張西洋小牌歌手的封面，把王傑的臉弄成一樣的高反差陰陽臉；只是字體成紅色，我後來就不把自己名字打出來，只掛攝影師的名

字，後來華納就把這張西洋小牌歌手的唱片擋下來，不讓它進口到台灣，怕被消費者抓包。」杜達雄如是說。

王傑

「王傑，1962年10月20日生於台北縣永和市，三歲時隨家人移居香港。十二歲時父母離婚，寄宿於教會學校，十七歲獨自回到台灣工作，曾做過快遞員、特技替身、酒吧侍者與計程車司機。1988年，與台灣著名音樂製作人李壽全合作推出首張大碟《一場遊戲一場夢》，以乾淨渾厚的聲音崛起於歌壇，該碟在東南亞銷量超過一百萬張；1989年進軍香港樂壇，加盟華納唱片，以他聲嘶力竭的獨特唱腔一鳴驚人，憑〈幾分傷心幾分癡〉、〈可能〉、〈故事的角色〉等粵語歌曲席捲香港樂壇，崛起快速得人意外。後來的《誰明浪子心》使他更上一層樓，但他在拍過數部電影後又將發展基地移回台灣，使這股王傑旋風未能延續。王傑除了專長於演繹悲情歌曲外，亦擅作曲，較為人熟悉的有〈忘了你，忘了我〉及〈安妮〉等等。除了發展歌唱及電影事業外，王傑亦有參與文字創作。1990年代後期移民加拿大，一度淡出樂壇。1993年4月27日與第二任妻子莫綺雯結婚，生下兒子王城元。2000年1月再度回歸香港樂壇，加盟英皇娛樂，推出大碟《Giving》。同年8月復出台灣樂壇，推出大碟《從今開始》，目前仍繼續演唱事業中。」這是我在《維基百科》網站上查詢到的王傑生平資料，原作者可能是香港人士，所以我將其中一些用字加以修改，成為較「本土化」的版本。

「王傑，1962年10月20日出生，生肖屬虎，O型天秤座，篤信佛教，身高一百七十三公分，體重六十四公斤，嗜好是玩車、種花草、畫畫、作曲、養狗……等等。最高學歷是香港的Sum UK College (差一年畢業)，擅長的樂器有吉他、鋼琴、Bass和鼓，曾經

騎機車飛躍障礙最高記錄八台汽車，汽車最高行駛時速兩百一十公里，最喜歡的水果有芒果、木瓜、西瓜和釋迦，最喜歡的蔬菜是菠菜，最喜歡的食物有豆腐乳炒空心菜、西洋菜湯和牛肉麵，最喜歡的零食是話梅，最喜歡的飲品是熱咖啡和啤酒，最喜歡抽Marlboro Light，最怕吃的東西有蘆筍、蔥和杏仁，最討厭的東西是蘆筍（看了就想吐），最喜歡的日子是新年，解決煩惱的方法是看大樓玻璃帷幕裡的倒影。」這是我在王傑的歌友會「台灣傑迷網」網站上查到的資料。就跟任何一個偶像明星一樣，藉由一些略施小惠的個人品味透露，像普通的吃食飲料與平凡嗜好等等資料拉近與「普羅大眾」的距離，雖然保持神秘感是偶像賴以維生的唯一且必要手段，但在不暴露「本尊」內心狀態與人格缺陷的情況下，上述這些平凡無奇的瑣碎資料，也是唯一能夠瞭解與掌握「王傑」這個「人」的輪廓線。

於是，在這些碎形裡，我發現了一句「解決煩惱的方法是看大樓玻璃帷幕裡的倒影」，也許你會想到布希亞（Baudrillard）最有名的「擬像」（similacrum），因為「王傑」這兩個字本身就是，縱然王傑曾經在1990年由吳淡如撰寫，書名為《他，一個人》的半自傳裡透露了不少他的成長經歷與刻骨銘心的愛情故事，提供不少造成他滄桑、壓抑、憂鬱與愛好孤獨的人格特質與外在形象的合理解釋，甚至為他往後第二次婚姻的失敗與選擇暫別歌壇（2004年）、離群索居預埋伏筆，但這些都不比上述這句「解決煩惱的方法是看大樓玻璃帷幕裡的倒影」更令我感到雀躍，因為不管王傑是否真的看見了「自己」，這句話完完全全呈現出一個人或一個社會，在經歷現代主義洗禮後一股悵然若失的情緒；如同1984年2月18日，當麥當勞從民生東路正式登陸台灣，藉由窗明几淨的裝潢、動線規劃、出餐效率與員工組織使台灣的現代性初露端倪，然而異化的飲食、家庭與社交型態（當然還有高血脂與心臟病）卻為往後的台

灣社會帶來苦果；此外，現代主義象徵的玻璃帷幕反射出的「鏡像」，更預告了往後九〇年代「虛擬」時代的到來──雖然這一切都可能只是我一廂情願的幻想，如同王傑所謂「解決煩惱的方法」可能也只是逃避的藉口（最重要的是他應該不可能像我這樣去解讀所有「理所當然」的事物），只有激進的浪漫主義才是治療疏離與孤獨等現代主義徵候的唯一藥方，當然一定程度的自戀也是。

浪子

　　這是一個自身定位始終不明的島國，加上島上人民的祖先大部分也都是從各地流浪而來，縱然沒有廣大的國土或與鄰國接壤方便人民四處漂泊，然而孤懸海角一隅的人們心中始終居無定所，極度渴望安定卻缺乏安全感。於是，在1994年伍佰的《浪人情歌》專輯透過情歌隱喻將這股「始終的流浪感」明白揭露以前，王傑是台灣流行文化中最夠資格被稱做浪子的「原型」（早兩年出道的齊秦不算，因為他只是「性格上的流浪」，不夠深刻）；不管是幼時父母離婚寄居育幼院的傷痕，台港兩地顛沛流離的生活，底層工作的經驗，未婚生子的年輕父親與為人賣命的無名替身演員，厚實刻苦的歷練讓「流浪」真真實實地深植於他的生命中。

　　於是，他最受好評的前三張專輯：《一場遊戲一場夢》、《忘了你忘了我》與《是否我真的一無所有》像是一系列精心設計的「浪人三部曲」，藉由失望、遺忘與落空取得了廣大民眾的支援。有趣的是，專輯名稱越是失望、絕望與遺忘，越受到注目，越是傷心、憤怒與自暴自棄，越受到關愛。於是結論就是：專輯名稱的自我放棄意涵與偶像人氣指數乃至唱片資金收益狀況恰巧成極度反比，台灣人其實是渴望被愛的，流浪是求愛的唯一手段。這是八〇年代的狀況，現在好像行不通，消費者寧願選擇討好的、甜美的，

也不願再去面對另一個苦澀的自己。

結語

　　進入九〇年代，王傑的聲勢大不如前；從1989年8月11日發行的《孤星》與1990年1月7日的《向太陽怒吼》的同名主打歌MV裡，更為破碎且粗製濫造的後現代影像（特別是〈向太陽怒吼〉）早已露出疲態，尤其王傑在1990年連出三張專輯並主演電影，其製作品質可想而知。

　　於是，王傑，一個承載著所有男人刻板形象（孤獨、憤怒、粗獷、流浪、菸酒、飆車……當然還有「現代主義」）的符號，終於隨著大敘事、冷戰、八〇年代的結束與後現代主義的興起而瓦解，乃至被遺忘。而我，一個出生於八〇年代之初（1981年），來不及將我的青春丟進這段黃金歲月的浪漫主義者，只能透過這樣的方式，在這個沒有典範可依靠、沒有威權可打倒的年代，藉由「王傑」這個符號，找回父權的幽靈，流浪的根源，還有一面看的見自己倒影的玻璃帷幕牆。

* 原文刊於《幼獅文藝》，第645期，2007年9月1日。

國境之南有太陽，生命太陽蔡振南

藝　　人：蔡振南

專輯名稱：生命的太陽

發　　行：華納飛碟[1]

　　小時候，當我第一次聽見蔡秋鳳唱〈金包銀〉的時候，只覺得她獨特的「鼻音」（特此聲明：是「鼻音」，不是「嗓音」喔！）跟我由於過敏體質的關係，每到台北陰雨綿綿的冬令時節，鼻塞發作後講話的聲音十分類似之外，年幼的我並不知道，原來寫出這首〈金包銀〉的人，跟我十多年後上了大學，因苦於一直交不到女朋友，感情不順時常酌酒，酒後最愛放聲高唱那首讓沈文程一炮而紅的成名曲〈心事誰人知〉，以及我的偶像之一，阿吉仔的代表作〈流星我問你〉、〈何必為著伊〉等等這些「酒後的心聲」（抱歉，江蕙這首同名單曲並非他的傑作）的詞曲原創者竟然都是同一個人；這位幕後的「黑手」（在年輕時他也真的曾經在馬達工廠當過『黑手』），不是別人，正是出身嘉義新港的「南哥」──蔡振南。

　　說真的，當1995年蔡振南終於發表了他的個人首張專輯《生命的太陽》之時，我也不過只是一個「男孩」；什麼叫做「男人」，尤其是「歷經滄桑的男人」，真的對我來說太遙遠了。依稀只記得，在不分年代都只有八卦存在的報紙影劇版上，讀到了蔡振南因為吸毒被判刑，趕在即將入監服刑之際，於距離我家不遠的台北世貿中心國際會議廳舉辦他的第一次個人演唱會，然後就暫別

[1]　1996年，美商華納音樂正式收購飛碟唱片，接收飛碟旗下藝人作品發行權。

歌壇。

直到蔡振南隔年出版他的第二張專輯《南歌》，榮獲當年度金曲獎最佳流行音樂演唱唱片、製作人、方言男歌手三項殊榮，並重返幕前主持有線電視歌唱節目，參與電影演出；記憶中的模糊身影，才又逐漸清晰起來。而且隨著年紀與挫折的不斷增加，並透過其自傳回溯他大起大落的人生後，我也逐漸「成熟」到可以從《生命的太陽》專輯及上述〈金包銀〉、〈心事誰人知〉等等膾炙人口的歌曲中找到孤單時的依靠、悲傷時的慰藉以及「堅強的理由」（與伍佰、莫文蔚無關）。

一來因為即將入獄，二來因為客串演出電影，再加上毒癮影響創作力，《生命的太陽》裡只有〈攑頭一嚇看〉、〈一直搖頭〉和〈黑陰天〉三首歌曲是出自蔡振南的手筆，其他多是翻唱台語老歌或日語譯曲。縱然如此，專輯在南哥深情投入的詮釋下，還是能展現出屬於蔡振南的獨特的氣質，尤其許多歌曲在「台灣電吉他聖手」倪方來的助陣下，那些激昂卻不濫情，拿捏十分恰到好處的藍調、演歌電吉他solo，彷彿象徵男兒為掙脫宿命輪迴而發出的懺悔悲鳴，令人不勝唏噓。

〈母親的名叫台灣〉大概是《生命的太陽》裡最令大家耳熟能詳的歌曲，它是南哥與導演吳念真在當時所謂的「地下電台」主持節目時，聽眾「call in」演唱的創作曲。硬要不去談它與目前執政黨的某些訴求與濃厚的政治意識形態其實是一件十分困難的事，因為〈母親的名叫台灣〉歌詞中所陳述在歷史上台灣人所遭受的壓迫磨難，無法勇敢地喊出祖國之名的確是不爭的事實。然而，在極具悲情煽動性的旋律與後段磅礡的「大團結」式合唱聲中，卻也提供了所有住在這塊土地上的人們一個深思反省的機會，究竟要用什麼方式，才是真正的「愛台灣」？

唯有面對過去的陰影，才能迎接陽光的到來。不用羨慕美國有

Johnny Cash，我們也有一位心向太陽的「黑衣男」，蔡。振。南。

* 原文刊於《双河灣》月刊「還在聽卡帶」專欄，第7期，2007年9月1日。

害羞踢蘋果，「美眉」請愛我

艺　　人：害羞踢蘋果（Shy Kick Apple）
專輯名稱：99.9 EP
發　　行：喜瑪拉雅

　　小～姐～！沒錯，我就是在給妳叫啦！妳也來看野台啊，是喔，從高雄來的唷！難怪穿著品味就是要比台北女孩更自信開放又大膽，衣服少少，兩顆霜淇淋自然「ㄅㄨㄞˋ、ㄅㄨㄞˋ欲出」，又加上緊身小短褲，害我在「精蟲衝腦欠思考」的狀況下就跟妳買了檳榔兩粒一百塊；什麼？怎麼賣一百二？啊不是一百塊嗎！？可是這張EP的封面上面怎麼標「99.9」咧！是歌名喔！妳也不知道為什麼叫「99.9」喔！是喔，是我歐洲待太久，小數點都給它直接進位了喔！看在這個樂團名字那麼奇怪的份上，我就只好可憐他們贊助妳一下啦！因為「害羞踢蘋果」團員這八大金剛裡，搞不好有一個就是妳的「鎚仔」！到時候我沒被Freddy給打死，也被妳的「鎚仔」搥死！只是把賣唱片搞得像賣檳榔，也真夠「在地」的啦！

　　於是，十分識相又風度翩翩的我，只好一個人唱著王傑的〈忘了你忘了我〉，隨人群從足球場走向兒童樂園，心理盤算著在今天晚上九點的「火舞台」，看還有沒有辦法，一親妳的芳澤；這一切都是因為「害羞踢蘋果」！好不容易忍到了九點，一堆拿著「傢俬」大支小支的大漢們，硬是把小小的舞台給填的滿滿滿。

　　果真是標準的「掛羊頭賣狗肉，掛檳榔賣牛肉」，才在CD小冊裡跟我說什麼不談情說愛，同名開場曲〈99.9〉就給我來一段害人家很想「大船入港」的銅管大樂隊；接下來鼓也進來了，果真是充滿陽光朝氣的高雄子弟，主唱佾傑熱切的歌聲彷彿讓黑夜燃燒起

來！輕快的反拍吉他與power-chord交錯是ska-punk的必備工作，兩支小喇叭、長笛加上薩克斯風扮演好歡樂的火車頭，直直衝衝衝！「期待哪天我們再擦身而過，轉過頭就能看見彼此笑容」侑傑在台上唱著，然而，台下的我就是遍尋不著高雄妹的甜美笑容，肯定張國璽老先生也會為我難過！

接下來的〈New Life〉，侑傑高聲唱著「嘿嘿～我們很勇敢……」才開始沒多久就想對我心戰喊話！接下來長笛與電吉他競飆，小喇叭也不甘勢弱加入戰局，主副歌間的快慢轉換牽動了在場每一個人的情緒，期待著歌曲由慢轉快的瞬間能夠用力起跳！與身旁的人們激烈的碰撞肉搏！最後一曲〈家〉怎麼給我有種「Déja Vu」的感動，彷彿像是回到小時候某個週末的下午，看見電視裡開著紅色雷諾汽車，暢快奔馳公路的周華健在唱〈心的方向〉！舒服討喜的旋律線，小喇叭完美裝點，又有「喔喔喔喔～」的熱血男兒大合唱，還有舒暢的長笛solo，讓我瞬間就忘掉了那個「心愛的無緣的人」！於是，手裡拿著一罐三十元，酒精7%的菲律賓紅馬啤酒，走出兒童樂園，飆著我心愛的「大兜風100」，直奔溫暖的家！

現在，我也不怪你們一張EP只有三首歌，畢竟一般龐克團三支嘴九十九，害羞踢蘋果有八張嘴要養，賣一百二不為過啦！縱然「妹（奶）仔」沒有「虧」到，但你們的音樂，還是徹徹底底地讓我爽到了！讚！

* 原文刊於《破報》復刊476號，2007年9月7日。

就在今夜丘丘夜，河堤傻瓜娃娃曲

藝　　人：丘丘合唱團

專輯名稱：娃娃成名曲

發　　行：新格唱片[1]／滾石唱片

　　週末夜，不羈夜。五、六個無聊男子在這場畢業歡送派對在場的女士們都先行離去的寂寞深夜裡，飲酒狂歡，在一座廢棄的教職員宿舍裡開了一場不是「同志轟趴」的「純愛宅男趴」！於是，酒酣耳熱之際，有一位學長高聲大叫：「很無聊へ！放點音樂吧！」於是，身為小弟的鄙人十分恭敬地獻上了我的「DJ包」，內有數十片CD任君享用；雖然對現在的少年朋友來說，MP3才是王道，外接喇叭就好，還會隨身帶著CD甚至是卡式錄音機的人，簡直就是不配活在這個年代的怪物！然而，對我們這些「七年級前段班」的「老人」，甚至是「六年級後段班」的學長們來說，「沒有卡帶寒澈骨，哪來CD撲鼻香」；尤其這片又是鄙人珍藏已久的超值大片，更值得此時要好東西與好朋友分享！

　　「就在今～夜，就在今～夜！耶……」前奏才剛響起，一堆男人就已經陷入瘋狂跟著討喜又歡欣鼓舞的旋律大聲唱和！到了副歌的時候，人人突然都變成了Bee Gees三兄弟或是「週末的狂熱」裡的約翰屈伏塔，伸出食指，隨著節奏比上比下！「就在今夜，我要離去！就在今夜，一樣想你！雖然心中難過，但面對你的冷漠，只有輕輕留下一句，我～想～你！」對啊，到底想誰呢？每個人其實

[1] 新格唱片於1976年成立，以「金韻獎」校園民歌創作者作品為發行大宗，後於1993年由滾石唱片收購。

各懷鬼胎，在這個沒有女人的夜裡。

接下來〈陌生的人〉前奏響起，一陣急促的小鼓聲令人心驚「哇！他們那個時候就已經在玩New Wave了耶！」某學長脫口而出。「其實你太小看他們了，除了這首〈陌生的人〉，接下來的〈綠色的水滴〉、〈星空TEL〉和〈心中的秘密〉都很跟得上時代啊！不管是旋律或是節奏，甚至是裝飾用的電子聲效，都能跟當時的世界潮流同步，與國際接軌的呢！」「我還以為他們是八〇末、九〇年代初的團咧，真是超先進的啦！」曾參加過熱音社，超迷戀Nirvana的一位老學長說。

「唉，真是台灣人悲哀啊！這麼好的東西竟然沒有傳承下來，你們就只能對西洋搖滾藝人如數家珍，卻不知道二十多年前早就已經有比grunge更有勁又細膩的東西在這片土地上存在了！」我心裡嘀咕著。但這不能怪他，一來是搖滾樂在台灣一直是流行娛樂圈的附庸與道具，二來是至今它還沒有被徹底的本土化；再加上「丘丘合唱團」剛好身處在七〇年代末、八〇年代初民歌的轉型階段，於是，許多人耳熟能詳的往往是〈為何夢見他〉、〈河堤上的傻瓜〉以及稍後「娃娃」單飛專輯中，由台灣電子流行樂先鋒紀宏仁昨詞作曲的〈飛鳥〉這一類的「慢歌」，上述被一竿子打為「快歌」，見證八〇年代現代主義興起的New Wave或synth-pop歌曲，反而從未獲得應有的肯定與重視。

「我還想再聽一次〈搖搖搖〉這首歌！」另一位學長叫著。〈搖搖搖〉是我模糊的童年記憶，卻是他難忘的鄉愁，因為它曾經是某知名廠牌飲料的電視廣告曲，「再給我一段年少時代，讓我把孤獨忘懷；再給我一段音樂搖擺，讓我把屬於昨日的憂鬱都拋開……就像那年少時代；大書包曾經擁有我，我擁有Rock'n Roll」

在輕快的旋律中，不只是娃娃老了，我們也老了。

* 原文刊於《双河灣》月刊「還在聽卡帶」專欄，第8期，2007年10月
1日。

美麗無需與倫比，打綠不能說秘密

藝　　人：蘇打綠

專輯名稱：無與倫比的美麗

發　　行：林暐哲音樂社

　　時光荏苒，春去冬來。蘇打綠終於成為第一個站上台北小巨蛋開唱的台灣獨立樂團！再回首看那句被姚謙鬼上身，猶如高潮之際，失態吶喊出的「這樣美麗、激情、充滿靈魂的宣言，總讓我心頭微酸得一麻，耳朵彷彿聽到他們的音樂是新的世紀預告。每年都有無數新團誕生，但總要等上好幾年才有一個夠好的團，讓我們愛上好幾年。我確定是蘇。打。綠！」不禁啞然失笑。

　　必須承認，蘇打綠這樣的聲音在兩三年前可能是鄙人急欲扶植上前線，打垮「藍、綠」獨占市場的「第三勢力」特種部隊；怎料第二張專輯《小宇宙》一發行，單曲〈小情歌〉已不再是文藝青年們口袋裡的秘密，倒是成為如「清宮秘戲圖」一般的「guilty pleasure」。於是乎，鄙人把對於《小宇宙》的「變節」與蘇打綠有可能即將淪落為另一個「亞洲天團」的悲劇預言，甚至是對主唱吳青峰的愛恨情愫，師法「史密斯樂團」（The Smiths）經典的〈Hand In Glove〉手法，深埋於〈疏離冷語望虛空，打綠超脫小宇宙〉這篇「警告」當中。

　　請各位親愛的讀者不要覺得鄙人又在騙稿費，告訴各位那麼多本來「不能說的秘密」，無非是想給予蘇打綠這張《無與倫比的美麗》最積極正面的肯定！也許對能夠知道除了Queen與Muse以外恆河沙數億萬名字的「前衛搖滾發燒友」老前輩，這張《無與倫比的美麗》其實像極了七〇年代那些拿著古典樂當令箭的「pomp-

rock」；你們的收藏裡根本不差這一張台灣樂團搞出來的「B級華麗餐廳秀」；但是，你們絕對因此錯過了這一代台灣年輕人的「美麗」。

其次，針對眾多不曾認真關注過華語音樂的「不列顛拍譜鄉民」來說，這張《無與倫比的美麗》會更值得你們吐口水、說酸話。是啊，〈花茶〉不就是The Verve的〈Bittersweet Symphony〉嗎？〈遊樂〉？啊不就New Wave嗎？八〇年代隨便一個Blondie、The B-52's甚至電子合成器名團ABC都比他們強啦！〈四季狂想〉用的loop也嘛老梗，不用講The Stone Roses在1989的那首〈Waterfall〉，人家Beatles在1966年早就已經唱〈Tomorrow Never Knows〉了啦 要聽〈左邊〉？還不如去聽張惠妹唱的〈藍天〉！人家〈藍天〉還有薩克斯風咧！

於是，再被少數台灣人如此不疼惜的幹譙下去，吳青峰有一天也會跑去當牛仔、拍電影（但絕對不會是《斷背山》第二集！），然後……周杰倫就混不下去了！

* 原文刊於《破報》復刊490號，2007年12月14日。

2008

「我們不要一個被科學遊戲,污染的天空!我們不要一個被現實生活,超越的時空!我們不要一個越來越遠,模糊的水平線!我們不要一個越來越近,沈默的春天!」看到這裡,已經夠膽顫心驚了吧!二十四年前的預言,早已惡夢成真,但接下來的更猛:「我們不要被你們發明變成電腦兒童!我們不要被你們忘懷變成鑰匙兒童!」

親愛的長輩們,縱然你們可以被宅男腐女們宣判無罪,但是否應該要為上述藉口發展經濟的過度開發所造成的環境破壞下跪道歉呢!「別以為我們的孩子們太小他們什麼都不懂,我聽到無言的抗議在他們悄悄的睡夢中……」

聽見沒有?罵完你們這些老賊混蛋,腦海裡只有響起羅大佑無奈的聲音:「當未來的世界充滿了一些陌生的旋律,你或許會想起現在這首古老的歌曲。」實在是恐怖喔!恐怖到了極點喔!

火異鄉人，搖滾演唱舞青春

羅大佑

青春舞曲

滾石唱片

一個台灣歌手演唱會還沒有「搖滾區」的年代，更是一
天子、金融弊案、政治人物與社會亂象開玩笑都會被當局
甚至有身家危險的年代；在1984年的最後一天（會特別
開演唱會，可能與喬治‧歐威爾（George Orwell）的同名
這一定是故意的）在肅殺、冷冽的戒嚴寒夜，在漆黑簡
館內（平常是拿來打籃球的），「羅大佑，放棄醫生的傻
憤怒的『抗議歌手』，出現在我們這個無奇不有的世界；
，無所不能。羅大佑，充滿正義感，一個英勇的搖滾詩
化的勇氣，超人的智慧，打擊威權，拯救善良無助的台灣
段如妳／你小時候也有看《霹靂遊俠》的話，一定會知道
話是從哪裡偷來的。

說，在我寫出最前面那段文字時，是矯情十足的。1984
三歲，一個連《余光音樂雜誌》與《時報週刊》都還傻傻
而且還會把它們撕個粉碎的年紀，怎麼可能像當時都已
一年級的馬世芳先生一樣，親眼目睹舞台上一身黑衣勁
墨鏡，頂著一頭黑人「迪斯可」電棒燙爆炸頭，腳踏白色
，手裡拿著如衝鋒槍般的一台白色的指揮鍵盤，噠噠地
一群保守、懦弱、害羞、虛偽的人們掃射，讓現場觀眾
之餘，亦留下懺悔的淚。

在此敬告親愛的讀者，尤其妳／你是所謂的「四、五、

切

六年級生」，而且目前正在服用藥物的心臟病或高血壓患者，甚至當年就跟馬世芳一起，「乖巧」地坐在台下隨著「台灣鼓王」黃瑞豐的節奏，努力興奮地叫喊、唱和與拍手，卻死也不肯把屁股離開座位，踢開折疊椅，叛逆且用力地隨著〈青春舞曲〉、〈草蜢弄雞公〉、〈盲聾〉與〈現象〉的強力搖滾節奏狂舞的前輩們，請不要再相信我的鬼話連篇，因為羅大佑早就唱給你們聽了嘛！「我再不須要他們說的諾言，我再不相信他們編的謊言；我再不介意人們要的流言，我知道我們不懂甜言蜜語……」接下來，一段絲絲入扣的電吉他solo劃破了我的胸口，終於讓我頓悟了〈穿過妳的黑髮的我的手〉，以及體會一個如此「前衛」的音樂創作人，在面對社會大眾對他的感情世界說三道四、傳播媒體流言蜚語的痛苦。

說到「前衛」，下一曲〈未來的主人翁〉大概是我大學四年級才買了這張台灣第一張搖滾樂演唱會現場唱片之後，反覆聆聽次數最多的一曲；雖然，〈未來的主人翁〉在發表當時被一些戴著厚重古典學院派眼鏡的「樂評」之輩，抨擊該曲是抄襲自六〇年代英國前衛搖滾樂團Moody Blues 1970年的作品〈Melancholy Man〉，但其實根本是胡扯！〈未來的主人翁〉開場鋼琴、電吉他與沉重的貝斯和鼓聲交織出冷戰年代對「未來」的懷疑與不安，羅大佑厚實的嗓音彷彿預言家，諄諄地告誡著「你們」以及「我們」這些已經身處「未來」的「主人翁」們，先知他的恐懼與憂慮。

緊接著，就像法師舞弄魔術棒般的一陣「魔音電子琴」solo之後，先是如遊魂般無神地呢喃著「飄來飄去……飄來飄去」，剎那間，一股像是美蘇核子彈頭被引爆時的力量，所有鬱積的情緒都在吶喊中爆發出來：「我們不要一個被科學遊戲，污染的天空！我們不要一個被現實生活，超越的時空！我們不要一個越來越遠，模糊的水平線！我們不要一個越來越近，沈默的春天！」看到這裡，已經夠膽顫心驚了吧！二十四年前的預言，早已惡夢成真，但接下來

的更猛：「我們不要被你們發明變成電腦兒童！我們不要被你們忘懷變成鑰匙兒童！」親愛的長輩們，縱然你們可以被宅男腐女們宣判無罪，但是否應該要為上述藉口發展經濟的過度開發所造成的環境破壞下跪道歉呢！「別以為我們的孩子們太小他們什麼都不懂，我聽到無言的抗議在他們悄悄的睡夢中……」聽見沒有？罵完你們這些老賊混蛋，腦海裡只有響起羅大佑無奈的聲音：「當未來的世界充滿了一些陌生的旋律，你或許會想起現在這首古老的歌曲。」實在是恐怖喔！恐怖到了極點喔！

* 原文刊於《双河灣》月刊「還在聽卡帶」專欄，第11期，2008年1月1日。

過錯挽不回，曉培變大賠

藝　　　人：林曉培
專輯名稱：Shino林曉培
發　　　行：友善的狗[1]

　　2007年6月6日清晨五點，宏恩醫院護士林淑娟騎機車出門上班，在行經台北市南京東路和東興路口時，正好被剛從東區某PUB喝酒出來，準備返家的知名歌手林曉培酒醉駕駛的轎車給撞上，被撞的林姓女護士因而身受重傷，頭顱破碎，搶救後傷重不治；事後酒測，林曉培酒測值高達1.1，而且還是無照駕駛！

　　這場酒宴是同車男性友人「阿潘」潘昌錦邀約的，阿潘和林曉培認識多年，在墾丁經營pub和啤酒屋，兩人曾經交往，但失聯已久。出事前一晚阿潘主動找她投資在墾丁開pub，在座都是他的朋友，林曉培沒預料會喝酒，才駕車外出，不料兩人後來都喝醉；據悉，阿潘當時搶著要開車，但林曉培擺出大姊姿態說：「車是我的，我開！」，以為吃完涼麵後很快就會返家，不料卻撞毀兩個家庭。

　　以上的三百字，絕不是在向王育誠的《社會追緝令》致敬，而是心痛的警惕！林曉培在這場車禍中撞毀的不只是兩個家庭，同時更撞碎了我的心！記得1998年夏天，第一次在我爸冷氣不強的福特全壘打上聽見〈煩〉的時候，根本不知道陳珊妮是何許人也，更不

[1]　1986年由「紅螞蟻」樂團鼓手沈光遠與主唱羅紘武成立的音樂製作公司，八、九〇年代全盛時期曾發行無數膾炙人口的唱片，發掘新秀亦慧眼獨到；2000年停止唱片發行，2006年起轉型為墾丁「春浪音樂節」主辦單位。

知道早在1991年，就有一個「骯髒又油膩」（grunge），鼎鼎大名叫做Kurt Cobain的美國仔，寫了一首讓陳珊妮那一輩「六年級生」著實high翻整個十年的「聞起來親像少年仔」（〈Smells Like Teen Spirit〉）；該曲的精髓概念經由陳珊妮「本土化」的「學以致用」後，成為林曉培所唱紅的〈煩〉的基本骨架與概念導師！不但成就了她順利承接之前（1997年）楊乃文開創出的「power女聲」風潮，更讓林曉培與東家「友善的狗」享受到勝利的甜美果實。

不過，以上的三百字，全都是為了調查這宗刑案而做的「現場重建」！在1998年聽過這首〈煩〉之後，我再也沒有注意過林曉培了，直到2005年7月20日星期三的下午，趁著颱風過後的好天氣，先騎車到台北市立美術館看了一些很不好看的展覽，再騎到當時尚未倒店的玫瑰唱片天母分店，在塞滿特價塑膠垃圾的「花車」裡，發現了一片只要六十九的《Shino林曉培》同名專輯！一來它是高中年少時的回憶，二來它的價錢要比一塊士林夜市豪大香雞排配上一杯700cc的五十嵐珍珠奶茶還要便宜，得到的享受又多更多！沒有多想，就給它「催落」！

想不到，把這張專輯買回家，卻是惡夢的開始！2005年8月22日星期一炎熱的上午，接到破報丘主編打來的電話，說我寫的〈不說英文這麼難嗎？〉文章出事了！不但惹惱了「被」上述該文「介紹」的兩個樂團的成員們，更激怒了千千萬萬耽溺於異國夢境的「文藝青年」，換來幹譙連連！而且到後來還撞毀了這兩個樂團！於是，從那天開始，我就把自己關在沒有冷氣，只有電風扇可吹的臥房裡，像發了狂似地把《Shino林曉培》反覆給它大聲播放！整整聽了兩個星期！

於是，除了那首越聽越煩的〈煩〉我直接給它跳過之外，開場由知名製作人李士先譜曲的九〇年代華語techno-rock經典〈盲目的Cinderella〉以及接下來的〈那又如何〉與〈搶先一步〉兩首深情

ballad給了我極大的安慰！第四首翻唱自日本創作歌手「UA」的藍調曲〈悲傷Johnny〉更令我忍不住隨著歌詞吶喊到：「想哭就大聲的哭，忘掉顫抖的冷酷；砍斷所有的束縛，能有所領悟，就這樣結束，是你背叛我而不顧不在乎，冷眼地看我向孤獨屈服。」

雖然，俗話說的好：「個人造業個人擔，沒事不要亂牽拖」；然而，鐵錚錚的事實，就在眼前！此外，老師（就是本人）依姓名學的觀點，對照後來事態發展的種種巧合，讓人不得不相信，「一切都是天意，一切都是命運，終究已註定」；不是在幫劉德華老先生打老歌，而是由衷的期待，林曉培與中坡不孝生「血（寫）的教訓」，能喚醒所有台灣人民，「自由誠可貴，生命價更高」的真正意涵；善哉，善哉！「深夜問題多，平安回家最好」，我是王育誠，《社會追緝令》咱們下期見！

* 原文刊於《双河灣》月刊「還在聽卡帶」專欄，第14期，2008年4月1日。

人間四月天，愛恨五月天

藝　　人：五月天
專輯名稱：五月天第一張創作專輯
發　　行：滾石

　　「非常感謝評審老師們的賞識，讓一個既不會寫天真浪漫少男少女式思春情詩，也沒有什麼國學素養的十八歲沈默灰色少年也有在這裡發表得獎感言的機會，為高中三年畫下一個美好的句點。」自古以來，愛情與其週邊商品，從來就不是我的強項；於是乎，當2000年5月，因為寫了四首與愛情無關的小詩，很不小心拿到一筆校園文學獎的獎金時，我幾乎是興奮到躺在地上打滾！尤其，當時正好是描寫大文豪徐志摩情史的連續劇《人間四月天》爆紅的年代；因此，這也證明了一點：文藝創作者，不一定要靠寫廉價又媚俗的愛情小說，也能賺到錢！

　　所以，我是很討厭五月天的。因為他們不但靠著轟動全台的連霸冠軍KTV俱樂部台語男女對唱金曲〈志明與春嬌〉，開場經典分散和絃令人忍不住「起雞母皮」的同志情歌〈擁抱〉，還有〈透露〉、〈愛情的模樣〉裡純情吉他社社長的愛戀告白；總而言之，幾乎都是「愛愛愛」！真的是愛到天荒地老不死人不罷休，愛到山窮水盡後有斷橋無路可退！而且，在這張發表於1999年七月天的處男專輯大賣二十萬張以後（創下台灣史上樂團首張專輯最高銷售量！），五月天又在隔年的七月天，趁勢推出了標題擺明就是要跟我這種「異鄉人」（L'Étranger，卡謬Camus的同名小說）嗆聲，不囉唆就叫做《愛情萬歲》的第二張專輯！而且我十分相信，他們取這個名字絕對不是在向那些死文藝腔的導師，蔡明亮1994年的同名

電影致敬！擺明了就是想靠「愛情」撈錢而已。

　　您一定會覺得奇怪，既然我那麼討厭五月天，為什麼還能對其歌曲如數家珍，又買了他們的專輯呢？這不得不從「既不會寫天真浪漫少男少女式思春情詩，也沒有什麼國學素養的十八歲沈默灰色少年」這句話從頭說起。話說高二升高三的暑期輔導期間，還躲在教室角落用卡式錄音機聽伍佰的《樹枝孤鳥》，一邊讀著存在主義經典《異鄉人》的鄙人，無意間發現一種可怕傳染病，從曾經參加過吉他社的同學那裡迅速蔓延到整個班上；當時自卑又自閉的我，只能明查暗訪，聽見那些「主流派年輕人」（以下簡稱為『他們』）言談中頻頻出現「五月天」這個密碼。於是，那一陣子老師在台上講課時，「他們」常常有人戴著耳機偷聽CD隨身聽，一邊默念背誦歌詞，順便用小刀、立可白刻寫在書桌上（作弊都沒那麼認真！）；甚至，「他們」其中還有人把〈透露〉的歌詞，抄寫在計算紙上，跟坐在我前面的那位白淨好女孩表白。

　　夏天結束前夕，我好像也被這種可怕的病菌給感染了。某日放學，跑到山腳下那間之前我總是購買伍佰專輯的小唱片行，買了這捲也是姓「ㄨˇ」的卡帶，一開學就把它帶到學校，也想如法炮製，想跟坐在我前面的那位白淨好女孩表白；然而，畢竟我是個害羞的處男，心動卻始終不敢行動，終究只能在一邊聽著專輯中的「披頭四贗品」開場曲〈瘋狂世界〉，五月天的草莽最經典〈軋車〉，一針見血描述我這種「小卒仔假老大」心態的〈Hosee〉，以及在還不知道什麼叫「綠洲合唱團」（Oasis）之前，覺得很順暢勇猛的「台語英搖」（Taiwanese-Britpop）名曲〈黑白講〉，一邊拿著午餐便當附贈的免洗筷，隨著節奏敲著「air-drum」！不但自以為帥，而且越敲越大力；陶醉忘我的神態，把「他們」都給嚇的半死！

　　「哇，怪人竟然也會打鼓耶！」「哈哈，真是想不到，還有

模有樣的咧！」陶醉在五月天浪漫旋律中的我，冷眼看著那些男男女女表情猥瑣的竊竊私語，覺得他們接下來一定又要作弄我；果不期然，「大姐頭」走了過來，用誇張又帶著調侃的語氣跟我說：「哇！好~帥~喔，你會打鼓耶！你在聽什麼？什麼！？在聽五月天喔！」聽完我冷酷的回答，她的那隻賤嘴就像看見了士林大香腸一樣裂的大開；接著，竟不如我預期的嘲笑，反倒是很「熱心」的跟我說：「喂，坐你前面那個女生好像對你有意思耶，她也有聽五月天喔！」單純又天真的我，不知道這就是「他們」精心設下的陷阱，竟然傻傻地跳了下去，很認真地寫了一封信跟那位「白淨好女孩」表白！下場當然很慘，原來她跟那些人是一夥的；於是，憤怒的我，被迫在畢業前夕使出「台客的復仇」，從此跟「他們」與五月天決裂了！

* 原文刊於《双河灣》月刊「還在聽卡帶」專欄，第15期，2008年5月
 1日。

華仔依舊在，謝謝你的愛

藝　　人：劉德華

專輯名稱：謝謝你的愛

發　　行：寶麗金（環球）

　　年少輕狂時，總固執地認定，偶像就是「嘔吐的對象」，是國際五大唱片（詐騙）集團[1]擄拐少男少女們寂寞芳心，荼毒涉世未深純潔靈魂的「黑心商品」；是資本主義社會「異化」（alienation），造成「單向度的人」（One Dimensional Man）的邪惡罪行。沒想到，每逢夜闌人靜，身不由己躺在單調柳營鐵床上，一段熟悉的旋律總在我腦海中響起；而且還像壞掉的MP3一樣，不斷地重複播放，搞得我心神不寧，王子徹夜未眠。

　　磅礴的大提琴與電鼓如雷響起，一陣清脆的電子琴如春雨般落下，萬民擁戴的香港「四大天王」之尊如神諭般，用他低沉、磁性，略帶哭腔的嗓音佈道著：「不要問我，一生曾經愛過多少人，你不懂我傷有多深……」沒錯，就是這樣，就是這樣！（壓抑而爆發的加強語氣）原來，劉德華跟我一樣！他不是神，他也是一個曾經為愛受傷的人。

　　「不喜歡孤獨，卻又害怕兩個人相處，這分明是一種痛苦……」我在槍口下默默吟誦著這段歌詞時，完全憑直覺！連以前唸高中時在背劉禹錫的《陋室銘》都沒那麼流暢！由此可見〈謝謝

[1] 2005年以前，一般所謂的「國際五大唱片集團」為環球（Universal Music Group）、新力（Sony）、博德曼（BMG）、科藝百代（EMI）、華納（Warner Music），後因唱片業不景氣，造成公司之間併購或消滅，此用法已極少被提及。

你的愛〉的歌詞創作者林秋離在千年後也將成為下一個「老嫗能解」的白居易，新樂府運動的倡導者！只不過，千年後的高中生究竟還需不需要背誦像〈謝謝你的愛〉這樣雋永的「樂府」呢？搞不好在他們呱呱墜地的那一刻，就被獨裁政府在腦袋中植入晶片，一勞永逸解決了人類需要靠背誦來傳承知識的問題。

歹勢！親愛的讀者，我忘了自己是在談劉德華，而不是在談倪匡！平平都是「港仔」，華仔《謝謝你的愛》專輯對我的影響絕對遠遠大於「衛斯理傳奇」！除了同名單曲〈謝謝你的愛〉，由知名製作人殷文琦作曲的開場曲，帶著濃濃Phil Collins式成人抒情搖滾風味的〈記不住你的容顏〉亦是如陳年威士忌般的經典。除了上述的這兩曲，第六首〈舊情人〉更完全像是為飽受情傷的我，在酩酊大醉後提供一個「嘔吐的對象」（就是所謂的「抓兔仔」啦！）。

柔情的薩克斯風勾起心弦，華仔娓娓道來：「淚水擋住了視線，再也看不清你的歡顏，所有的依戀，靜候時間的變遷；春去秋來又一年，再見你卻已滄海桑田，昨天的纏綿，今天相對的淚眼」，無奈的獨白之後是兩句振作面對，鼓起勇氣的質問：「舊情人，何苦眷戀？舊情人，何必情牽？」接下來是〈舊情人〉最經典的一幕，在煽情弦樂、紮實鼓擊與電吉他solo的助陣下，所有的悲情，「就在這個moment，要爆啦！」（奇怪？「醬爆」什麼時候跑進來的？）

「不怨蒼天不怨人，只怪你我緣淺，濃情消逝在這重逢以前；說不出的誓言，想不完的思念，隨風飄落埋藏在你我之間」於是，在劉德華堅定的吶喊聲中，我找到了隱藏在偶像中的搖滾真理！不禁好姨上身，大叫：「這芭樂（ballad），真是太好吃啦！（回音）我怎麼會流淚呢？」史提芬：「是搖滾，我在裡面放了搖滾。」

* 原文刊於《双河灣》月刊「還在聽卡帶」專欄，第18期，2008年8月1日。

告別娛樂酒肉林，另類男兒當自強

藝　　人：林強

專輯名稱：娛樂世界

發　　行：滾石

　　無論你們要給這張專輯貼上以下那一個廉價又臭酸的標籤——「地下」、「非主流」、「獨立」、「噪音」，甚至是最難堪的「垃圾」，都不能減損這張「不賣的」林強第三張專輯《娛樂世界》在我心目中的評價！因為，對林強來說，1994年發表的《娛樂世界》是他決心「遁入空門」，與主流大眾徹底決裂、自我覺醒的出口，更是年幼無知的鄙人於1998年，以新台幣十元鎳幣當作鑰匙，打開通往「另類」（alternative）世界的入口！

　　真的！全新未拆原廠正版CD一片只要十元！《娛樂世界》是我在九〇年代末泡沫經濟後，從大道路天橋邊一家小唱片行倒閉前夕的塑膠垃圾堆裡給搶救出來的。被香港四大天王、蘇永康、游鴻明、徐懷鈺等芭樂俗爛偶像統治迫害的1998年，我的耳朵在《娛樂世界》的領導下得到解放！雖然，解放之路並非菩提樹下的立即頓悟，而是先從〈愛情研究院〉這首並非由林強創作的「安全」台語抒情曲踩穩了邁向「地底」（underground）冒險的腳步。

　　開場曲〈盒子內的時間〉與嚴厲批判俗爛綜藝節目的專輯同名曲〈娛樂世界〉，以及為全台灣男人的憤怒根源代言的〈當兵好〉，是引領我在長大後為了靠寫「樂評」騙吃騙喝才不得不熟記「電子搖滾」（techno-rock）、工業搖滾（industrial-rock）等專有名詞的「東方三博士」。〈綠卡〉用甜美三拍子圓舞曲包藏著歇斯底里的噪音電吉他的尖叫吶喊，是一粒調侃「ABC」出身背景的酸葡

萄，亦表述始終困擾著某些島內人士（特別是從政者）的原罪。

在〈暗藏〉旋律媲美收錄於驚世開山之作《向前走》裡的〈平凡老百姓〉之後，〈看錄影帶〉與〈生命共同體〉又是兩首讓我能夠在五年後（2003年）開始接觸英國八〇年代最著名的獨立廠牌「4AD」時不至於頭暈目眩的啟蒙導師。〈看錄影帶〉裡融合Bauhaus的陰鬱情調與Xmal Deutschland的鬼魅舞蹈，它使我領會了「哥德」（Goth）之美；〈生命共同體〉則帶我進入了由The Wolfgang Press構築的另類舞場，也預示了林強後來走向電子舞曲發展的必然。

說到4AD，就不得不提到Cocteau Twins這個歌曲被王菲翻唱後才廣為人知的樂團；〈無影無隻〉找來Cocteau Twins的吉他手伴奏，歌詞表達對地球眾生的關懷，感嘆人類的渺小。〈無影無隻〉以及下一曲〈就這樣〉的編曲則一如Cocteau Twins般飄邈浪漫。

《娛樂世界》的尾聲曲目〈Happy Birthday〉與〈逃脫〉就像專輯封面與內頁，畫家李民中所描繪混合冷熱兩極的極端世界；前者以硬蕊吉他舞曲激勵著身陷囹圄的友人，後者則像是服藥之後的一趟迷幻之旅，將我帶往西方極樂之境，最後在電吉他爆裂聲與林強用台語大喊著「裂開！裂開！」之後，得到解脫。

於是，我救了《娛樂世界》，而林強也救了我。

* 原文刊於《双河灣》月刊「還在聽卡帶」專欄，第19期，2008年9月1日。

暢快維士比，淋漓董事長

藝　　人：董事長樂團

專輯名稱：董事長樂團

發　　行：宇宙國際音樂[1]

　　資深樂評前輩葉雲平先生在絕版的台灣版《MCB音樂殖民地》月刊創刊號（2000年五月）曾經如此描述甫發片的董事長樂團與他們的音樂：「我覺得『董事長』和『維士比』流淌的是相同一股生猛味道的感受，關於這音樂聽起來就像當兵時和三五袍澤窩在營舍裡，同喝『維士比＋伯朗咖啡』一般酣暢淋漓的感受。」

　　結果，等自己當了兵，卻沒有遇到任何一位與董事長們熟識的同好！當我正為了在中山室矮櫃裡找到的一張燒錄片，劈頭第一首就是〈假漂泊的人〉而興奮不已時，學長脫口一句：「這是伍佰嗎？」卻打壞了我利用該曲拼貼取樣的雨中即景，大鈞渾厚的貝斯律動，冠宇內省的告白以及全團義氣相挺的大合唱治療情愛傷痛、團體生活不適應的興致；當下雖然生氣，卻無法為董事長討回公道。

　　所謂的學長，只不過是比自己早進籠幾個月的雞；年紀輕輕，自然不識董事長樂團之泰山！第二曲〈你袂瞭解〉正好喊出了心內話：「你袂（不會）瞭解，袂瞭解我的悲哀，你袂瞭解，袂瞭解我的心情；你袂瞭解，袂瞭解我的痛苦！你袂瞭解……」唱到這裡，任何一個內行人都會回我一句：「哭餓啊！你無講我哪會瞭解！」。俏皮的電吉他反覆樂句貫穿全曲，「快中慢」三段式的情境鋪陳，由孤獨男子的嘆息吶喊進入到內省自責，再來又是兄弟情

[1]　該唱片公司沿革，詳本書第102頁，註釋2。

義大聲唱和著：「好朋友你嘜鬱卒，查埔子（男孩子）是袂凍哭！若是凍袂住，就吞落腹肚內，若是欲買醉，阮挺你夠夠！查某人（女人）攔找就有，像你這緣投（英俊），免驚推無炮！啦……茫酥酥，啦……茫酥酥，你嘜想這多……」。

年輕時的董事長們就是那麼直接！本來以為學長聽到「推無炮」這樣的字眼會引起他的興趣；結果，這死小孩故作高尚地丟了句「好『台』喔！」，就閃了，只留下我這個「憤怒中年」孤芳自賞，孤曲自鳴，隨著〈B.G.〉和〈塞車〉輕快的hard-rock舞曲搖擺著。接下來戲謔又輕佻的〈袂見笑〉完全撫慰了我這個「母豬賽貂蟬」的兵仔，因為〈袂見笑〉揭露了全天下男人不能說的秘密：誰不曾對朋友的女友幻想過？特別是他去當兵的時候！聽到「伊人在外島，拜託我甲照顧；顧來顧去，煞顧到眠床頂去」這句歌詞時，只能慶幸入伍之前我孤單依舊。

男人的私密情事，社會的批判寫實，都在這張初生之犢不畏虎的董事長同名專輯裡，而其中最令人心痛的，莫過於主唱冠宇的早逝與〈最後一杯酒〉彷彿薛岳〈如果還有明天〉般的死亡預告，因為他還來不及參與這張專輯的宣傳活動，就在2000年的9月因血癌病逝；催淚的rock-ballad曲式在鋼琴與藍調電吉他的伴奏下，冠宇的情緒逐漸從低沉而激昂，直到嘶聲吶喊出最後一句「我無甘乎伊乾啦！」痛撤心扉的一刻，也讓我從此對男人與酒，有了更深的體悟。

※　2003年9月，由「角頭音樂」發行的《冠宇最新專輯　單飛》，收錄主唱冠宇於角頭草創時期錄音的重新編曲版本，是瞭解董事長早期音樂風格的最好選擇。

* 原文刊於《双河灣》月刊「還在聽卡帶」專欄，第20期，2008年10月1日。

借問稻香何處有，回首愛情釀的酒

藝　　人：紅螞蟻合唱團

專輯名稱：紅螞蟻

發　　行：滾石

　　上一期，因為董事長樂團的〈最後一杯酒〉，讓我們開啟了「男人與酒」的話題。酒自古就是咱這款騷人墨客與男子漢的好朋友，偏偏卻有周杰倫這樣的「小孬孬」自以為是地唱著「我雖然是個牛仔，在酒吧只點牛奶；為什麼不喝啤酒？因為啤酒傷身體。」也難怪在不久前發表新歌〈稻香〉時會爆出該曲旋律抄襲自〈愛情釀的酒〉的八卦；不喝酒的人又想跟稻香料理米酒裝熟，也難怪會有報應！

　　從上面這段「醒世奇聞」可知，1985年由「紅螞蟻」樂團所發表之〈愛情釀的酒〉深植民心的威力，以致於任何帶有點藍調韻味的抒情芭樂曲（ballad）都會被好事者懷疑是〈愛情釀的酒〉的私生子；然而，搖滾樂與流行音樂最大的不同就是那旋律的美好，不是來自於穿鑿附會的八卦謊言或華而不實的包裝企宣。

　　〈愛情釀的酒〉的動聽感人，來自於樂團齊心協力地將愛情與酒的苦澀，透過主唱羅紘武充滿靈魂的歌聲，黎旭瀛（Ray）電吉他的藍色啜泣，鼓手沈光遠與貝斯手魏茂煌平實堅定的節奏組，再加上鐘興民適時點綴的鍵盤，將原本應該會粗糙刺人的藍調纖維，編織成一條柔軟的巾，為失意的你擦去淚水。

　　台語俗諺說：「講一個影，生一個子」，若好事者能把〈愛情釀的酒〉和周杰倫的〈稻香〉牽拖作伙，不知他是否也能從開場曲〈從現在開始〉聽見了英國龐克經典樂團Sex Pistol的經典國歌

〈God Save The Queen〉？〈從現在開始〉裡充滿青春衝勁與厚實質感的電吉他與貝斯反覆樂句，是八〇年代punk與New Wave的標準配備，副歌不斷吶喊的「讓我告訴你，Just go for it！」，催促著當時「裕隆青鳥」汽車滿街跑的台灣，逐步邁向「亞洲四小龍」的經濟奇蹟。

說到經濟奇蹟，任何開發中國家產業的興起與建立，都是從「OEM」代工開始的；於是，不能免俗的，「紅螞蟻」樂團中的〈躑躅〉正是這種政策下的產物。〈躑躅〉一曲改編自丹麥樂團Gasolin'於1975年所發表，他們生涯中最成功的專輯《Gas 5》裡的〈Masser Af Succes〉。三拍子的憂傷藍調，在羅紘武詮釋著關於人生的悲歡離合及曲末連綿糾結的電吉他solo下，感傷的喟嘆，更勝原曲的平淡。

接下來標準硬式搖滾曲風的〈奔走〉像是突然闖入酒吧的牛仔，讓人在還沒擺脫〈躑躅〉裡的憂鬱，卻又被激出了六〇年代的狂放不羈；於是，專輯末與〈躑躅〉異曲同工的〈終曲〉成為一帖「反高潮」的安定劑，再度將你從荒野的奔馬上給硬生生地拉下來，關進藍色的密室中，隨著悽涼的電吉他，不斷迴旋。

可惜的是，人們終究只記得〈愛情釀的酒〉；尤其透過近年來歌唱選秀節目新秀們的不斷傳唱下，早已模糊了「紅螞蟻」作為台灣樂團先驅的焦點。相較於「丘丘合唱團」還間雜了民歌的餘韻，「紅螞蟻」首張同名專輯裡是堅定的搖滾樂團之聲（band sound），特別他們還是來自於南台灣的高雄；在歐美流行樂壇掀起滾滾「新浪潮」（New Wave）的八〇年代，因為「紅螞蟻」樂團，台灣才可以自豪且大聲地告訴全世界，我們並沒有缺席。

* 原文刊於《双河灣》月刊「還在聽卡帶」專欄，第21期，2008年11月1日。

擡頭仰角四十五，堅固柔情羅紘武

藝　　　人：羅紘武

專輯名稱：堅固柔情

發　　　行：滾石

　　在趙建銘先生尚未用擡頭四十五度的仰角建立自己的傳奇以前[1]，由知名唱片設計師李明道操刀的羅紘武《堅固柔情》專輯封面，大概是台灣搖滾樂史上最富傳奇性的四十五度的仰角！不論就視覺或者是音樂方面，《堅固柔情》是少數能被稱為「聖像」（icon）的一張專輯；而且，正因為《堅固柔情》曾經一度絕版，更加強了這張專輯的神秘色彩。

　　與其重複說明它與「紅螞蟻」樂團在歷史上的諸多關聯，我寧願將篇幅拿來描述《堅固柔情》在唱片市場中復活現身的過程，因為對於眾多被單曲〈堅固柔情〉所感召的信徒們來說，猶如耶穌復活的奇蹟，絕對比在1988年，只是作為一個已解散的知名樂團主唱的單飛商品現身，更引人入勝。

　　翻開1999年由商周出版的樂評專書《聽見2000分之100》的第兩百二十一頁，陳珊妮曾經如此描述：「八首歌當中以商業角度來衡量實在找不到一首比較像主打味道的作品；無論是專輯同名歌曲〈堅固柔情〉的藍調曲風，〈發亮女生〉的雷鬼節奏，也從來不是台灣唱片市場的主流……不只是這張專輯已經在市面上絕版，專輯中的獨特情調與小孩的動人歌聲，都將難以輕易重現。」大約也是

[1]　2006年7月18日，陳水扁女婿趙建銘因涉及「台開公司內線交易案」出庭，在面對媒體採訪時，刻意將下巴抬高，被大眾解讀為高傲與蔑視的姿態。

在1999年，某日從廣播中首次聽見〈堅固柔情〉裡「紅螞蟻」吉他手黎旭瀛的電吉他絲絲入扣的悲鳴，剎那間才讓當時只知道伍佰式藍調的我，感受到另一種震撼；而且，更令我震撼的，是它在二手市場上的價格，無論是CD、黑膠，亦或卡帶。

　　當然，「MP3」格式的普及化，在當時尚未落實；於是，我只能繼續透過如今在台灣已經結束營業的傳奇連鎖唱片行Tower Records出版的《Pass》月刊裡，一篇由五月天吉他手「怪獸」提供的感言，往事只能回味：「唱片封面上那位長髮披肩，眼神好像總是在看遠方空氣中某一點的那個人，光長相就很有說服力的感覺，呵呵！仔細聽整張專輯，如詩般的歌詞配上羅紘武高亢清亮，偶爾飆到高音處還會有如天空裂開般嘶吼（有人說快破音了，我到覺得那才是精髓之所在啊！）再加上無孔不入，好像打開水龍頭水就嘩啦嘩啦流不停的流暢電／木吉他藍調solo，可說是接近完美的狀態了！」除此之外，怪獸還特別強調：「即使在十年後的今天拿來聽，也絲毫不會覺得不合時宜，若是能再配上青春期的苦澀一起咀嚼，那味道是再棒也不過的了。」沒錯！即使再過個五年十年，〈堅固柔情〉仍舊是超強單曲！

　　於是，恰巧在今年秋天，五月天發表了他們的第七張專輯《後青春期的詩》，而我也終於在2005年的9月15日於台北的誠品敦南音樂館買到了《堅固柔情》（根據店長吳武璋[2]的表示，這張《堅固柔情》是從滾石倉庫裡挖到的庫存品！不過稍後也在台北一些小唱片行裡出現它的蹤跡！），總算一償夙願，就此擺脫了由2001年12月前廢五金樂團主唱趙之璧以及2002年9月旅法返台發片的女歌

[2]　公館傳奇唱片行「宇宙城」店長及現任「誠品音樂館」館長，持續從事唱片銷售工作超過四分之一世紀，在台灣剛解嚴初期，大量引進歐美各類音樂，為年輕人開啟國際視野，是樂迷們心中的「唱片之神」。

手Lisa翻唱的〈堅固柔情〉撫慰的狀況，擺脫了青春期的苦澀，進入更「堅固柔情」的「後青春期」！

* 原文刊於《双河灣》月刊「還在聽卡帶」專欄，第22期，2008年12月1日。

2009

也許您會問我，既然要肯定「庾澄慶同志」對黑人音樂本土化做出的偉大貢獻，為何一點都不提華人音樂史上第一首rap歌曲〈報告班長〉以及放客靈魂（Soul-Funk）曲式的〈整晚的音樂〉，還有與〈報告班長〉一起搭配同名軍教電影的金屬勁曲〈我知道我已經長大〉呢？抱歉，我只能引述「庾同志」在〈我知道我已經長大〉裡的呼嚎，為您演唱：「不要說，你已無法讓我感動；不要說，這世界已沒有愛！」

北方大漠一匹狼，南方搖滾憶家鄉

藝　　人：齊秦

專輯名稱：黃金十年（1981－1990）China Tour Live精選集

發　　行：上華東方[1]

　　嘆曰：「漫漫銀河天上行，誰是閃耀一顆星？命運流轉造悲喜，勝敗升隕天注定。」本山人在此專欄的短短一年半載，已回顧了不少巨星，本月之星正巧輪到1960年1月12日誕生的齊秦。如今在台灣提起齊秦這個名字，相信令大家記憶猶新的，除了他與影星王祖賢轟轟烈烈的愛情宣言終告破局外，再來就是2006跨年之際的那場悲劇：2005年12月三十一日在北京首都體育館，是齊秦「黃金二十週年」演唱會的最後一場，伴奏樂團「虹樂團」第三代貝斯手不浪·尤幹不慎墜落舞台身亡，樂壇因此少了一顆星，痛失友人的齊秦也為這場意外失魂落魄了好一陣子；於是，這張1994年發行的《黃金十年（1981－1990）China Tour Live精選集》似乎就像「死亡筆記本」一樣，成為不祥預兆的起點。

　　「他，應該是一匹生長在北國的狼（歡呼聲）……但是，他卻來自遙遠的南方」司儀用這句話揭開了演唱會的序幕。不久，祖籍遼寧省東寧縣的齊秦以一句「北京的朋友們大家好！」現身，開場曲〈九個太陽〉以重搖滾的旋律，讓追日的夸父借屍還魂，也讓中國北方大漠的黃沙風暴，迫入耳內。秉持北方漢子的豪邁直率，緊接著就是代表作〈垭口〉，彷彿重金屬宗師Black Sabbath名曲「鋼鐵人」〈Iron Man〉般的反覆樂句，搭配充滿原始雄性荷爾蒙的鼓

[1]　該唱片公司沿革，詳本書第102頁，註釋2。

擊與電吉他solo，齊秦在副歌自白著：「他們說我原是一匹狼，曾在不安的歲月中迷失」；漂泊的浪子總是惹人疼愛，但「狼牽到北京還是狼」！齊秦的「獸性」在〈垭口〉的末段忍不住爆發，唱完「那裡是，那裡是，風的故鄉」後，齊秦出奇不意地發出了一聲嘶吼，讓全場的觀眾都陷入了瘋狂。

縱然〈自己的心情自己感受〉至今仍是廣播電台週末假日必放的「AOR」金曲，〈外面的世界〉現場版收錄了一段長度約四十秒的「北京的朋友大家好！」的客套問候，並且用鄉村搖滾必備的口琴伴奏撩起了眾人所投射的鄉愁，以及甘願淪為名曲〈大約在冬季〉前導警車的〈冬雨〉等三首聊備一格的八〇年代「慢歌」典型都非常傑出；然而為了延續「狼性」的火種，只好連續跳過「鐵漢柔情」，直接來到唱片的第七曲，也就是最能象徵齊秦個人的「簽名代表作」——〈狼〉。

〈狼〉之所以經典，在於齊秦對於中國北方大漠遼闊幻境的營造，絕對會引起對岸超過小島上二千三百萬人的共鳴，不僅歌詞中不斷被提起的「北方、狼、曠野」呼應了其姊齊豫〈橄欖樹〉的流浪意象，在重搖滾的旋律驅動下，更成為馳騁於遼闊古老黃土地上不羈男兒的最佳主題曲！緊接著的〈荒〉更是一首暢快無比的「狼的自白」，不只融會貫通了上述三個重要關鍵字，歌詞中不斷被刻意強調，毫無止境的荒涼冬季，更形成孕育出名曲〈大約在冬季〉的溫床。演唱會最後的〈大約在冬季〉是一首先讓綠島被管訓的「大哥」們痛哭流涕，後令神州歌迷齊聲唱和的哀傷情歌，也是齊秦帶給大眾印象最深刻的代表作之一。總而言之，齊秦的這張現場專輯除了彰顯出他北國邊疆的血緣，以及其意識形態的濃縮，更是氣溫與市況皆悽涼的這個冬季，最提神醒腦的一帖麻醉劑。

* 原文刊於《双河灣》月刊「還在聽卡帶」專欄，第23期，2009年1月1日。

傷心歌手想念你，讓我一次愛個夠

藝　　人：庾澄慶

專輯名稱：第1張精選輯（1987-1998）

發　　行：新力（SonyBMG）

　　很可惜，許多優秀的創作歌手在成功攻佔主流（更正確的稱呼，叫娛樂圈）以後，人們通常不再關注他們的創作是否具備打動人心的能力，往往聚焦在為了維持螢幕形象的服裝髮型與擴大社會參與面的花邊戀曲；尤其是後者，大眾執迷於八卦狗仔式的道聽塗說，如春藥般增強聆聽歌曲時的窺淫快感。弔詭的是，歌曲裡所謂的「真情告白」絕不代表創作者的真實自況，而是以一個情趣商品（譬如：跳蛋）的型態，取悅所有被寂寞佔據心靈的曠男怨女們。

　　庾澄慶在1989年發表的〈讓我一次愛個夠〉就是那麼一枚經典的「跳蛋」！帶點情慾影射卻又直接了當的歌名二十年來以一種持續性的震動挑逗兼安慰著想要愛卻一直愛不到，亦或已經愛了卻還是愛不夠的「好男好女」（與伊能靜1995年主演的同名電影無關！真的！）。〈讓我一次愛個夠〉甚至因此觸發了一位女性藝術家黃立慧的靈感，創作出運用跳蛋探討女性情慾問題的同名行為藝術作品，該作還入圍2008年台北美術獎！總而言之，〈讓我一次愛個夠〉的影響力不容小覷，比市面上販售的任何同類型商品（不論是情歌，還是跳蛋），都要長效持久。

　　礙於篇幅，鄙人只能把似乎已成往事的「庾伊戀」留給那些下三爛的報紙雜誌，將口水留給〈讓我一次愛個夠〉。從1986年發表專輯同名曲〈傷心歌手〉開始，庾澄慶就是將黑人音樂本土化的先驅；像George Michael或Hall & Oates一類的「白人靈魂」（Blue-eyed

Soul）是八〇年代西洋流行樂壇的主旋律，庾澄慶與國際同步的〈讓我一次愛個夠〉正是一首絕對經典的「黃人靈魂」歌曲。客倌們若在You Tube網站上欣賞到〈讓我一次愛個夠〉的MV，就會知道鄙人不是無的放矢「抹黑」庾澄慶；穿著黑色長禮服，打著黑色蝴蝶結的庾澄慶，在放著乾冰的虛假歐式花園噴水池佈景裡，隨著節奏搖擺出很「黑」的律動，吶喊出很「黑」的情挑，只差沒有薩克斯風，不然恐怕連George Michael都要甘拜下風。

當然，1988年的〈想念你〉早已經為〈讓我一次愛個夠〉作出預告。〈想念你〉開場的柔情鍵盤與堅固鼓擊，加上假音唱腔，為始終「黑夜比白天多」的「宅院清純美少男」（簡稱宅男）的思春情懷作出最純情的代言，與〈讓我一次愛個夠〉收錄於同一張專輯的〈愛你的記憶〉也採取了跟〈想念你〉類似的手法，但〈愛你的記憶〉運用了五聲音階，讓〈愛你的記憶〉裡的靈魂曲調顯得很「中國」。

也許您會問我，既然要肯定「庾澄慶同志」對黑人音樂本土化做出的偉大貢獻，為何一點都不提華人音樂史上第一首rap歌曲〈報告班長〉以及放客靈魂（Soul-Funk）曲式的〈整晚的音樂〉，還有與〈報告班長〉一起搭配同名軍教電影的金屬勁曲〈我知道我已經長大〉呢？抱歉，我只能引述「庾同志」在〈我知道我已經長大〉裡的呼喊，為您演唱：「不要說，你已無法讓我感動；不要說，這世界已沒有愛！」

* 原文刊於《双河灣》月刊「還在聽卡帶」專欄，第24期，2009年3月1日。該文為與《双河灣》月刊合作終止，最後一次被《双河灣》刊出的文章。

2010

我們已經進入一個「後現代的輪迴」，

沒有新鮮事，只有重複等待。

冷洞仙樂，冷涼卡好

藝　　人：Cold Cave
專輯名稱：Love Comes Close
發　　行：映象唱片

　　音樂是虛，影像是實。在還不知道CD裡究竟「黑矸仔裝什麼豆油」之前，鄙人完全是藉由專輯《Love Comes Close》的封面設計來幻想Cold Cave的旋律與節拍。有如周潤發在電影《賭神》中那張經典到不行，瀟灑如1940年代「上海灘」黑幫老大的背影照片，《Love Comes Close》封面運用Bauhaus現代主義式簡潔明快的白底紅字秩序框架，鑲嵌了一枚金髮美女（Blondie）在類似Keith Haring塗鴉作品前攬鏡自照的相片，明確的八〇年代符號指涉著一樣令人感動落淚的身影，馬上挑起你我衝動的懷舊情緒，好想回到幼稚園。

　　說真的，鄙人煞費苦心，描述許多平面藝術的東西，甚至隨著《Love Comes Close》內的旋律，以麥可傑克森的「月球漫步」翩然起舞的原因，只因它是一張十足「準確」且應景的專輯。如果只能用一句話形容《Love Comes Close》，我想與台灣綜藝教父豬哥亮先生一齊異口同聲地表示：「冷涼卡好，這塊讚！」（「冷涼卡好」一定要用國語講，不然「NCC」會罰錢！）

　　老師（也就是鄙人）現在就以「冷涼卡好」這四字箴言來為各位做解盤分析：以電波雜訊開場，女聲獨白串場的〈Cebe And Me〉首先讓你聯想到Throbbing Gristle這樣一個令人不寒而慄的樂隊，真的好「冷」；接下來專輯由主唱Wesley Eisold演唱的同名單曲〈Love Comes Close〉卻又讓人心裡「涼」了一半，這該不會是New Order〈Ceremony〉的孿生作品吧？究竟在搞什麼鬼呢？幸好接下來神

似Human League早期作品的〈The Laurels Of Erotomania〉與Sisters Of Mercy化身的〈Heaven Was Full〉讓專輯徹底翻身，開出紅盤；接下來真正的重點，electro、synth-pop 強打雙響炮〈Youth And Lust〉和〈I.C.D.K.〉宛如卸妝過後的「女神卡卡」（Lady Gaga），沒有無聊的雙性人八卦，只有電力全開，讓老師忍不住大聲叫「好」！

　　Cold Cave的專輯，令人回想起2001年左右，紐約曇花一現的「electroclash」風潮，無論是The Rapture、LCD Soundsystem、甚至Fisherspooner，都在獨立或流行的電氣搖滾界留下傲人卻早夭的足跡；從一向以Pavement、Yo La Tengo、Mogwai這類型樂團標榜的Matador竟也簽下重發了《Love Comes Close》這樣的專輯，似乎龐克實驗的粗獷質感被時尚伸展台上的四四節拍給馴化，已經勢不可擋。在邁入2010年的此刻，除了慶幸有Cold Cave的陪伴，也想再次奉勸各位：「冷涼卡好，未來才可保」，太過熱情真的不好。

＊ 原文刊於《HINOTER映樂誌》增頁加歌特別號，第39期，2010年1月1日。

蕭青陽「我的八〇，我的歌」訪談錄

中興百貨的那一夜

　　1986年5月5日晚上，就讀復興美工三年級的蕭青陽，做了一件他生命中，外人聽來可能有點遺憾，如今回憶起來卻甘之如飴的「青春小事」。「蕭大俠」[1]說：「我覺得在我的青少年時期，自己較喜歡『氣質多一點』的八〇年代樂團。可能是因為自己的個性，我覺得那個年代的我，是熱情又害羞同時在進行的；就像後來我在做MC HotDog專輯的時候，他的企劃來找我聊天，我就把以前的卡帶都拿出來；然後我們就講到「夢幻學院」（Dream Academy）[2]，那時候我很喜歡的歌手，除了卡帶，連黑膠唱片都會一起買。『夢幻學院』當時在台灣是飛碟唱片發行的，連這個我都記得很清楚！對我來講，他們是很有氣質的樂團，包括團名。」

　　說到這，蕭青陽的眼裡放射出少男般的光芒，興奮地說：「當年我竟然會很在意『夢幻學院』發佈說會來台灣舉辦簽唱會的消

[1] 台灣唱片業與文化界，對蕭青陽的暱稱。2014年12月25日，蕭青陽曾在設計交流網站「大人物」的專訪中表示：「還是很不習慣別人叫他『老師』，反而更希望大家稱呼他為『蕭大俠』，比『老師』兩個字多了些自在，畢竟這年頭，公眾人物壓力已經很大，再加上『老師』兩個字，更像是套上『緊箍咒』，讓人渾身不自在。」

[2] 1980年代英國著名的「dream-pop」三人樂團，在1985年以一首緬懷英國鄉村田園生活的單曲〈Life In A Northern Town〉一炮而紅。後來，在1997年，因「世界音樂」潮流襲捲全球，英國舞曲團體Dario G以一首〈Sunchyme〉爆紅，該曲再度取樣了Dream Academy的〈Life In A Northern Town〉，並重新以Techno電子節奏搭配非洲式合聲編曲，讓原本其實是在緬懷小鎮田園生活的，硬是跑到非洲去了！

息！那時候台北就只有一場簽唱會，其實我更在意他們竟然沒有辦演唱會，怎麼會這樣！？我很難理解！所以那天晚上的簽唱會，中興百貨門口的燈很亮，他們就坐在一排長桌，在復興南路上，樂手在那邊要簽唱；那天我騎著機車，那個時候大概十八歲，高三吧！我就騎到中興百貨的對街看到他們……我覺得看到自己偶像好害羞喔！我就只是很害羞地站在對面，可是我已經心滿意足了。」

接著他又說：「當時我只是小歌迷，喜歡他們。在『隨身聽』裡放著他們的卡帶，然後在對面看見偶像，就很心滿意足，偶爾聽到電台播他們的歌。後來遇到『阿志』（MC HotDog的企劃）跟我講說，他那天也有去耶！但我沒很仔細聽，完全陷入自己的回憶裡；那天自己騎機車，冒著一點點的雨，就在對面看著偶像在簽名，那種懷念跟喜歡的感覺，很難跟很多人去分享；但我覺得這個說法，很多人都一模一樣。」

懷念的事物，就像老鼠般，總在你料想不到的時間或地點竄出，蕭青陽說：「像今年（2010）我到紐約，買了一個當地很有名的牌子的耳機，店員給我試聽的那隻耳機，裡面的音樂竟然就是『夢幻學院』！那種感覺很難跟人形容，讓我陷入八〇年代中興百貨簽唱會的回憶裡！」

介紹完最愛Dream Academy，蕭青陽又分享了一個「私房樂團」，還有當年的潮流：「像是『大鄉野』（Big Country）也是我自己很喜歡的樂團。但我同學們大部分比較迷『Culture Club』，那類男扮女裝、英式流行的曲風。我覺得八〇年代的流行音樂是很人性化、多樣化又很有衝勁；就像瑪丹娜（Madonna）啊！Cyndi Lauper啊！或Michael Jackson都是那時候出現的。當然八〇年代，也有很多是七〇年代或六〇年代留下來的經典樂團繼續發片的，我當時比較容易會去注意新的藝人或樂團，所以我哥哥、姐姐們愛聽的老團，真的比較沒有在聽。很年輕的時候，我追求的就是一種『新

聲音』的表現。」

流行電音的高潮

　　談到追求「新聲音的表現」，蕭老師「話匣子」大開，開始「考前總複習」起來！他說：「像是『Virgin』，就是我最崇拜的八〇電子『新浪潮』廠牌！像當時Virgin的電子樂合輯、藝人專輯，我幾乎是張張必買！就像人類聯盟（Human League）或『Yazoo』[3]那一種。」

　　「像我幾天前跟濁水溪公社主唱『小柯』聊天，當年台灣電子樂跟國外的潮流，接軌速度其實很快！黃韻玲就只用了一些些，但紀宏仁則是大量運用，而且他當時還算有跟英國樂團一樣有實驗的精神在裡面！年輕時可能因為『愛國情操』很支持紀宏仁，但長大後，卻又覺得紀宏仁的曲風、甚至他的唱片包裝設計，都跟『Yazoo』實在太像了！像紀宏仁後來也幫『丘丘合唱團』的前主唱金智娟做過一張《金智娟with-Box》。當然我覺得紀宏仁透過金智娟很走紅，能夠展現出他的電子能力，他也有英國式的實驗電子樂派的表現在裡面；可是我不喜歡後來的作品，後來竟然演變成把國語流行老歌〈我的心理只有你沒有他〉變成電子化！當然我覺得他們也是在實驗，但我比較喜歡的電子音樂，是在創作部分有『意境』，不管是節奏強烈的舞曲，或是詭異型的，有創作力的，開發無限的可能境界的。」蕭青陽笑著說。

[3]　Yazoo為1982年synth-pop樂團Depeche Mode前主唱Vince Clark與女歌手Alison Moyet合組之雙人團體，與知名入口網站，雅虎（Yahoo）無關，請不要誤會鄙人「手殘」打錯字。1992年，Yazoo最著名的抒情單曲〈Only You〉，曾由香港紅星譚詠麟以粵語翻唱為〈只有你〉；相隔十年，在2002年9月，又有台灣女歌手陳予新，翻唱由姚謙填詞的華語版〈只要你想起我〉。

「另外，喜歡音樂的人，心裡總有一些很『絕對』的部分；這沒辦法，有時我們也不會『太狠』故意拿出來講，只能自己跟自己分享。像我很愛的八〇年代英國電子音樂家，有一個叫Thomas Dolby；記得那是吳武璋還在公館『宇宙城唱片』當店長的時候。『宇宙城唱片』對面，還有一家叫『兄弟』的唱片行，但我不是跟這兩間其中一間買的（笑）！我是到附近另外一家更『奇怪的』，開在公寓二樓的唱片行裡找到的。這家店，專門進口台灣大廠牌根本還不會發行的唱片，是更有獨特風格的新浪潮音樂，像Thomas Dolby有種特別的實驗感和節奏性，我聽了好喜歡喔！」

「蕭大俠」又忍不住分享一位備受遺忘的「窖藏級」私房藝人「Taco」。Taco？一個與日文「章魚」的發音完全相同，卻跟2010年夏天，因準確預測「世界盃足球賽」總冠軍戰結果而風靡全球的「章魚哥保羅」看似毫無關係的藝人。然而，仔細深究Taco與「章魚哥保羅」以後，卻有著令人意想不到的「命運糾葛」。他們同樣發跡德國，享譽全球，但卻也都後繼無力，曇花一現。而且後來上網一查，當時Taco專輯封面的背面，也還真的使用了十八世紀日本浮世繪名家「葛飾北齋」的經典春宮圖作品，《蛸と海女（章魚與海女圖）》當作設計素材。

「Taco是我從一張合輯裡認識的，我覺得Taco的音樂，不會像英國『新浪潮』某些團那麼有實驗性，他反而很簡單、質樸，乍聽是交際舞曲的東西（蕭青陽一邊哼起〈Puttin' On The Ritz〉）。其實我覺得當時玩電子樂的樂團，也會想追隨五〇年代的復古風。瑪丹娜當時就有一部叫《上海大驚奇》（*Shanghai Surprise*）的電影，完全在追隨五〇年代偵探片的風格。」

孩子的教育不能等

原來，當年看似走在「流行尖端」的電子樂，也會回頭從流行樂中的「古典作品」裡尋找靈感，聊到這裡，也很就好奇蕭青陽老師音樂的「啟蒙教育」，是從那些「經典」開始的？

「從小我就是在麵包店裡長大的！賣麵包的小孩，其實很容易『偷』到零錢（大笑）！當然爸媽當時也滿縱容我的，我用這些錢，買了很多黑膠唱片、卡帶，甚至CD。」

「印象最深的啟蒙，大概就是前衛電子音樂大師『麥可歐菲爾德』（Mike Oldfield）吧！他出過的一、兩張專輯裡的單曲，都打進過流行榜，但我迷戀的還是他很有創意的音樂跟包裝風格。包括一棟大樓在一個海平面上，綠色的底色，後面有一個月亮[4]；或是一台飛機在雲層裡面飛行，打開翅膀很有美感的[5]；當年我在復興美工學設計時，甚至愛到我把那張專輯，送給跟我『畢業製作』同組的八個人，當作畢業禮物！同學們都覺得我很奇怪，怎麼送這樣的東西？（笑）但我已經根深蒂固的陷入電子音樂的情境！」

「回憶起來，我熱愛的八〇年代音樂，在當年的美國或英國，其實都是很紅很流行的東西！只是當時的台灣，還很『青春』，解嚴前有點半開放的狀態，所以當時我會覺得，那是有點奇怪、冷門的東西，會不好意思、不太敢跟我同學分享，其實並不盡然。不過，八〇年代除了音樂的意境、實驗性，當然最重要，還有唱片的美術包裝設計，讓我覺得很極致！因為正好在學習美術，看到唱片包裝，本身就是很棒的美術作品，只是不好意思把這些美術作品也等同是學校課本上的看待。」

「而且，這類英國電子音樂『大師級』的作品，它的意涵我沒

[4] 指1983年的《Crises》專輯。
[5] 指1982年的《Five Miles Out》專輯。

辦法真的搞懂，只能從欣賞『實驗音色』的角度，瘋狂去崇拜！當成個人化，但很難跟大多數人分享的音樂；不過，後來發現我也沒太孤獨，剛才講的那些，其實很多人都知道，不過有一些是真的只有我知道！」蕭青陽笑著說。

跟著蕭老師「懂此懂此」[6]

　　蕭青陽與Mike Oldfield的「緣分」，延續到入伍前，他說：「等待當兵前，騎機車到新店的山區，除了打籃球以外，我總是會戴著耳機，放著Mike Oldfield可能是非常冷門的純音樂專輯。你知道電子樂，它只有純音樂的時候，到底講什麼，就沒有人懂了；但我把它當成就是像我小時候，李泰祥的音樂。跟你聽交響樂、巴哈、蕭邦的古典音樂演奏一樣，電子樂也有一種奇幻的想像力，『意境』是很浪漫的，那種抽象感透過音色的變化，讓音樂家能變化出多種的想像力。」

　　「Mike Oldfield有一首曲子，常常被引用在『與大自然的挑戰』那樣的電視節目情境配樂！像騎腳踏車就是某一首、跑步就固定是另一首；一直到現在，如果是資深導演、配樂師，他就會很聰明拿『這些』來運用。這類語法，會讓我們那個年代的人『會心一笑』，心想：『哇！這個人真的懂耶！知道要把這個搬出來，一看就是個『勵志』的跑步！就是『勵志』要向大自然挑戰！或是準備要很『勵志』地騎腳踏車！』這些符號，都是在八〇年代開始被製造出來的；不過我想不出來，九〇年代或兩千年後，還有沒有人，製造什麼是適合『打乒乓球的』或是搭得上曲棍球、滑冰的配樂了。」

[6] 模擬「4／4」拍電子音樂節奏的狀聲詞。

因為聊到電音與「運動」的連結，「蕭大俠」又興奮地說：「像幫八〇年代很有名的電影《Chariots of Fire（火戰車）》做配樂的演奏家Vangille，他的作品幾乎是張張必買。甚至，我連跑步時心裡面都是《火戰車》電影原聲帶！從前我就是會戴著耳機玩樂的人，總覺得《火戰車》跟跑步時的節奏感，是可以和一起的！確實當時的音樂人，在這方面有特別琢磨；他們會用電子樂來表達了『不只是電子』的概念，還帶有一種運動家的情操。」

「除了《火戰車》，另一個就是把Kraftwerk的《Tour de France》用在騎腳踏車上。從以前到現在，運動或活動主題曲，很成功的音樂專輯，其實也不是那麼多；就「環法自行車」（《Tour de France》）跟《火戰車》這兩張吧！也奠定了兩個音樂家很重要的基礎。不過「環法自行車」那個離我的年代更早，但我對《Tour de France》會有印象，是後來看很多跟單車有關的影片，怎麼都是用這個音樂？就像為什麼大家跑步的時候，都用《火戰車》？然後打棒球就愛用〈We Will Rock You〉一樣。」蕭青陽笑著說。

「科技始終來自於人性」的奇音異想

聊完了1980年代，電子音樂與體育、電影之間，微妙的「三角戀」，筆者適時地拿出了電影《神通情人夢》（*Electric Dreams*）的原聲帶CD，蕭青陽開心大笑說：「哈哈！這是當年最紅的『時代產物』耶！因為電腦才剛要興起，但我沒有去看這部電影喔！當年我的個性是抗拒太流行的事物，不想去看……但慢慢這種個性，也有點改變了。這張就有Culture Club最紅的一首歌〈Love Is Love〉嘛！我覺得Culture Club很棒的地方是，主唱（Boy George，中文譯名為「喬治男孩」）喜歡喬裝成女性裝扮，綁黑人的辮子頭，然後喜歡把臉上塗得很白，嘴唇畫上大紅色，裝成日本藝妓，旁邊配個

黑人跟白人。像他們那麼『怪異』的團，卻能做出『通俗到很棒』的情歌，比美國人做的情歌更好聽，對比好強烈！」上述說法，有如庶民公認的「台客搖滾天王」伍佰，亦曾在2000年出版的《月光交響曲——伍佰大事紀寫真書》，與當時城邦出版集團董事長詹宏志的對談中，出現了這段耐人尋味話語：「像〈挪威的森林〉我本來是想模仿Boy George，但後來我彈得還是我。」伍佰所指的，即〈挪威的森林〉一開場那段令眾人飆淚的經典電吉他solo，其實是受到〈Love Is Love〉間奏裡那段電吉他solo的啟發，由此可見《神通情人夢》對「他們」那一代年輕人的影響力有多麼巨大。

蕭青陽又從《神通情人夢》，聊到電腦出現後，對人生的改變：「我覺得八〇年代阿，因為不停地追求『進步』跟『前衛性』，才能製造出那麼多，到現在還值得被珍藏的東西，也讓我們能記住，當時『電腦科技』真的是一股擋不住的潮流；當年幾乎所有的平面設計師，都要努力去追求，做出很有『電腦感』的風格，可是你現在再看，《神通情人夢》封面上畫的這台電腦，多遜！哈哈！」

「但這也反映了，八〇年代的人們，比較敢去追求『未來』的新事物；因為當年根本還沒有人想過『網路虛擬實境』，可是這部電影已經在講這件事了！就像我在退伍後的第一年，快要進入九〇年代了，才開始要學電腦。那時候，真的很辛苦！因為感覺跟時代脫節了！在當兵前，我能用五、六層描圖紙做出圖層，手工完稿做到能『出師』的程度，突然電腦來了，這些就等於零了！對我來講，我也可以改行做別的，就讓新時代來吧！等著被淘汰吧！沒有想到，我竟然還留在這個領域，利用電腦繼續工作；我真的慶幸那時候，下決心學好電腦，有用力那樣『跳一下，勾上來』（一邊比劃著「帶球上籃」的動作）。」

台灣音樂「電氣化」的始祖

冥冥之中，一個帥氣的「帶球上籃」，讓蕭青陽幸運地搭上了「電腦化」的「電車」；不但保住了原本最擅長且熱愛的唱片設計工作，也才有後來的二十年，更多更豐富精彩的故事。閒聊至此，再度回到訪談的正題：「八〇電音在台灣」；好奇「蕭大俠」當年對台灣流行音樂出現「第三波」[7]現象的觀察？

「就像剛剛講的，在聽覺上會喜歡有『電子（樂）』，因為它代表『新的東西』的出現，所以像劉清池[8]也很紅、『魔音琴』[9]也很紅。當時的台灣，劉清池算是出過最多唱片的電子琴演奏家；他演奏的日本昭和時期演歌或台語歌曲，是台灣人都應該非常熟悉。不過，他只算是八〇年代，電子音樂產業裡面的一個小環節；其實，不管是台語歌的編曲、當時的樂器設備，還是『電子花車』這個產業，其實都算是一直留存到現在的『八〇年代電子音樂』！不過，如果說電子音樂，都會想到是從八〇年代才開始，也不算正確；像喪家出殯請來的『孝女白琴』[10]會用『魔音琴』搭配她們的

7　借用1980年，美國未來學家艾文・托佛勒（Alvin Toffler）在其名著《第三波》（*The Third Wave*）中所提出的重要觀念：科技發達與「個人電腦」的出現，造成了「資訊革命」，對人類生活與社會型態所產生的巨變與影響。

8　1980年代起，將國、台、日語流行歌曲，以電子琴改編為純演奏形式，廣受庶民歡迎的編曲家與製作人。

9　台灣早期對電子合成器「Mellotron」的通稱，1948年由美國人Harry Chamberlin發明並商品化。Mellotron是運用已內建八秒鐘音效旋律的「循環式錄音帶盒」組成的音源庫，透過鍵盤所控制讀取頭，從音源庫的磁帶內，擷取音效發聲；1970年代英國前衛搖滾樂團The Moody Blues，曾在《Days Of Future Passed》專輯內，大量演奏「Mellotron」，模擬出接近小型管弦樂團的音響效果，成為當時「魔音琴」的經典示範作品。

10　源自《雲州大儒俠》中「孝女白瓊」的角色，後成為台灣人對喪禮中「職業哭喪女」的俗稱。

哭腔伴奏，就是從黃俊雄用『魔音琴』幫布袋戲做配樂開始的。」確實，經過「蕭大俠」的提點，才想到從七〇年代就被很多prog-rock樂團大量運用的「Mellotron」魔音琴，其實早已透過布袋戲、喪禮這些「另類」的管道，流傳在民間。特別是「魔音琴」的音色，往往帶著空靈幽怨、哀傷淒冷的感覺，也難怪會使1981年底誕生的筆者，對當年各式各樣的電子音樂，產生「冷涼卡好」、「白冰冰流目屎」[11]的刻板印象了！

「蕭大俠」繼續解惑：「那個年代電子樂的聲音，或許會讓你聽起來比較『冷』，或比較『俗』，但換個角度講，也有人能做出『空靈的意境』。以前鋼琴一彈下去，怎麼樣就是怎麼樣，但電子琴能可以把聲音拉長，轉換『魔音』，聲音變得可長可短，有律動，再用電腦切割編輯，混合成好幾種音色，『意境』就會產生。找格調高一點的例子，譬如喜多郎的那張《絲綢之路》[12]，就有把『空靈的意境』營造出來。」

八〇電「英」，「維」風陣陣

「我們還是繼續聊英國電子樂好了，比較有趣！」蕭青陽笑說：「我覺得八〇年代英國的電子音樂，不能用『國語、台語、西洋流行⋯⋯』，只用語言跟區域去把它劃分。純粹就音樂性來講，不管在曲風、前衛的想法，還有創作力，英國電音（synth-pop）都

[11] 此哏典故，源於1997年4月25日上午，白冰冰舉行記者會，聲淚俱下，呼籲全民協助拯救，慘遭陳進興、林春生、高天民三人綁架的女兒白曉燕，場面極度悲戚，令人動容。

[12] 喜多郎（きたろう），本名「高橋正則」，日本八〇年代最著名的「新世紀」（New Age）電子音樂創作人；1984年，喜多郎因為幫日本NHK電視台的紀錄片《絲綢之路》，製作主題曲及配樂；而後《絲綢之路》原聲帶全球銷量高達數百萬張，打響了他的國際知名度。

非常獨特的。我猜跟當時英國整個的氣氛非常有關係吧！不管流行或冷門一點的樂團、演奏家的作品，他們都非常努力地去實驗，找出電子音樂的各種表現方式。」

「當年，在沒有網路的世界裡，我們好像真的是『被強迫』只能看《余光音樂雜誌》、電視或MTV裡面有播的，那是『現有的資源』；但我還會去找一些『西霸』[13]之類的牌子，那種沒有版權的卡帶來聽；這類廠牌，它們會去代理或copy一些當時『國際五大唱片品牌』以外的東西，盜版『怪怪的』電子音樂。說真的，我相信製作『西霸』卡帶系列的這個人，後來應該也在唱片產業，是個重要人物！因為當時，很多去做『怪怪品牌』的人，後來都佔有一席之地。就像我會受『維京』[14]影響；就像那時候的『Virgin』[15]，其實是『上揚唱片』代理的。」一聽到「上揚」這兩個字，相信對於很多少年朋友來說，「上揚」的威名是來自於2008年11月，那場激烈的抗爭；陳雲林來台灣的時候，上揚唱片曾經扮演過激進的「基地台」，只因當年唱片行的某位員工，曾隨著店頭喇叭放送的〈台灣之歌〉旋律，在嗜血的電視媒體鏡頭與手持盾牌的警察們面前，跳著兼具挑釁與「自信」的舞步，成為抗議陳雲林來訪活動

[13] 根據「1111人力銀行」網站查到的公司相關資料，成立於1987年的「西霸」，早期確實是錄音帶工廠，而後轉型為替一般唱片、電玩或多媒體公司所發行的CD、DVD代工光碟包裝的工廠。

[14] 1999年起，當時台灣的「科藝百代」（EMI）旗下品牌「維京音樂」（Virgin Music），在知名音樂製作人姚謙主導下，陸續為江美琪、侯湘婷、蕭亞軒等華語流行新人，製作發行專輯直到2005年為止；故在該文中，蕭青陽仍舊以「維京」稱呼「Virgin Music」。

[15] 成立於1967，位於台北市中山區中山北路二段77之4號。由林敏三與張碧夫婦成立創辦，早期為代理歐美「古典音樂」行銷的代理商，引進不少國際優質唱片；後期製作中國管絃樂樂曲、本土作曲家作品的錄製及推廣，如江文也的《臺灣舞曲》，以及馬水龍、湯慧茹、邱玉蘭、葉樹涵、胡乃元等國內知名音樂家的作品此間亦嘗試各式流行歌曲行銷。2015年第26屆「傳統藝術金曲獎」，已將「出版類特別獎」頒給「上揚唱片」。

中，「經典的一幕」；其實，早在1980年代，上揚唱片早就以代理Virgin唱片，一戰成名。

蕭青陽繼續說：「現在的人可能只知道，『Virgin』是航空公司，或旗下擁有很多企業的大財團；可是在八〇年代的唱片業，『Virgin』是專門發行各類電子音樂而知名的品牌；每年『維京』推出的自選輯裡，會把電子或者搖滾團體，整合在一起，包括冷門一點的，像Japan那一種；對我來講，這是一種過癮！我連續買了兩、三年，好幾張的合輯，結果發現它根本會重複收錄某幾首曲子，但我覺得喜歡嘛，所以百聽不厭！這一張選了某個團的第二首，下一張合輯，又選了他們某張專輯裡的B面第三首，但一直重複，也無所謂啦，哈哈！」

節奏、中性、美少男

在與「蕭大俠」開懷暢談「憶八〇」的過程中，回想起來，不管是擁有紅遍全球超強金曲的「寵物店男孩」（Pet Shop Boys），亦或經典白人靈魂「Wham!」（當年翻譯為「轟！合唱團」），成員不是「一對」，就是其中有成員是gay；亦或「摩登語錄」（Modern Talking）一般，早年Modern Talking主唱Thomas Anders頂著一頭誇張的「法拉頭」波浪大捲髮，還畫上眼線，散發出妖豔魅惑之美。蕭大俠，對當時這些「陰陽莫辨」、「同志、美男」的現象，您怎麼看？

蕭大俠說：「我覺得還好啦！『音樂圈』這種情況很多，覺得這類電子團一直有共同的符號就是：『他們怎麼都像美男子？』，都把自己弄得很帥，像Pet Shop Boys，也是走這樣的路徑。更通俗

一點的『泰山男孩』[16]和Modern Talking，也都那一種的，我沒辦法進入（笑）！」

「再來就是『舞韻』（Eurythmics）那兩個，男的是小提琴手，跟另一個叫『安妮』（Annie Lennox）的女生，安妮喜歡變裝成男生，其實兩個人長得很像，她永遠不知道是什麼樣。就像我覺得八〇年代的『中性化』，其實還是以『女子』為化身，不像2000年後的『中性化』，真的想當一個男子！就像最近的張芸京，對我來講，她就是一個『男』的啊！」

從「張芸京就是一個是『男』的」這句話，隱隱感到，當今臺灣流行樂壇為迎合特定市場，掀起的某種趨勢。回到Eurythmics，蕭老師繼續說：「對我而言，八〇年代其實只是女生穿男生的衣服。『安妮』還是滿美的；不管嗓音、舞台表現，還是用一種欣賞『女生』的角度去看她，只是她用的是『中性』的玩法。一直覺得『舞韻』的表現氣度，格局很大，還能引起潮流，即使我後來去美國，開車時打開美國的電台聽，都一直還會播八〇年代的電子音樂，『舞韻』就是常常被播的團。即使對美國人來講，『舞韻』永遠是一個很大很大的團；我覺得那時候真的百花齊放，除了他們，還有更多叫做『新浪潮』的團，聽起來非常『冷』，但是強！」

漂洋過海，落地深根的「新浪潮」

蕭老師無意間透露了一個『秘辛』：「例如說Depeche Mode這張很有名的專輯（《Broken Frame》），就是我做胡德夫第一張專輯《匆匆》時候的第一款提案；我想讓他回到卑南族的稻穗前面，

16 「泰山男孩」並非團名，而是八〇年代義大利迪斯可團體Baltimora於1985年夏天，紅遍全球舞廳的經典舞曲〈Tarzan Boy〉。

表示在天亮或是傍晚的情境裡面，跟黃金的麥穗稻田，在一起的一個畫面；其實這一款英國當時做出來的封面，除了讓我覺得顏色飽和以外，它那個鐮刀跟紅色的頭巾，其實是有象徵意義的……對我來講，因為我的個性，受到古典繪畫的色彩影響很大，或說是一種『引誘』；對我來講古典感超級強烈！所以說很多老唱片的構圖，其實是有影響到。」

「蕭老師，我一直很好奇，『新浪潮』這類音樂，是用什麼方式，進入台灣的？例如我也很愛的Depeche Mode？」蕭青陽說：「其實對當年那些『很重要』的媒體來說，他們好像比較『膚淺』，是小朋友、年輕人用來跳舞的英國新浪潮電音。就像你聽習慣七〇年代那種音樂，到了八〇年代，就算再強，他們也覺得你是小鬼！」

「可是，像我算是抽離那個年代，但聽到Pet Shop Boys的音樂，感覺還是真的很『膚淺』啊？」蕭大俠說：「確實Pet Shop Boys比Depeche Mode更通俗；英國還有幾支電子樂隊又更……年輕又有點老成，英國的東西比較沒有那麼『大剌剌』，馬上讓你看得懂。所以，當時這些『新浪潮樂隊』都是很隱諱、很隱藏那種，台灣主流媒體也不太去介紹這些稍微冷一點點的樂隊；反而我們這種喜歡『另類音樂』的年輕小夥子，更注意旁門左道。但說實在，我也沒覺得他們音樂有多艱澀，只是在意境上面，有多一點點的『氣氛』，絕對不像A-ha那種，很直接、開心。Depeche Mode就變像是一種『中間值』的，他們的美術表現，讓我覺得在商業上有多一點藝術感。」

「說到藝術感，我覺得OMD（Orchestral Manoeuvres In The Dark）其實是更好的！他們開發了一種異想奇妙的電子世界。OMD的旋律，各方面意境的想像空間大更多，唱片包裝的意境更抽象、更藝術。像他們有一張叫做《Crash》的專輯，是用油畫，畫一對

情侶坐在五○年代的跑車裡，像準備要去一個地方玩耍[17]，其實詭異、暗喻的表現。OMD算是我最愛的電子樂團，如果講起來應該是第一名，他們的流行感跟旋律，還有抽象性的電子樂的表現，讓我覺得有藝術又能跟流行加在一起。」

　　「那個年代很紅的Duran Duran呢？蕭老師的看法如何？」「Duran Duran嗎？對我來講，他們就是做了很多流行歌的一群美男子；我相信，很多樂團或音樂人，還是擁有其他很『理想』的創作，不能夠在原本的樂團裡面做的，所以後來幾個團員又組了一個叫『Arcadia』的團，而且只發過一張專輯。Arcadia讓我覺得比較華麗、編曲想像力豐富；它的封面，雖然是偏向法國摩登時尚雜誌的插畫風格，但從唱片一開始，出現有老鷹的叫聲，很有氣勢的進入開場主題曲，做出更超越只是『流行偶像』的音樂風格。在那個年代，只要音樂人有出版任何的印刷品，都會讓人想去追隨；就像Duran Duran，有這種奇特的表現，我都會把他收藏下來。剛剛提到的Thomas Dolby，還有Arcadia這張（《So Red the Rose》專輯），其實是伴隨我在耳機裡面很長的時間，甚至卡帶被我聽壞了，又再重買！」

八○年代電子音樂的門道與熱鬧

　　「蕭老師你知道嗎？我之前聽伍佰上馬世芳的廣播節目[18]，他說高中時代，影響最深，也是一直很愛的『新浪潮』明星，正好就是Thomas Dolby、Japan、Talking Heads欸！」蕭老師開懷大笑道：

[17] 該封面設計風格，挪用自美國畫家Edward Hopper於1942年創作的經典油畫《Nighthawks》。

[18] 資深樂評人馬世芳2002年起於廣播電台「News98」所主持之搖滾、獨立音樂節目《音樂五四三》。

「伍佰也喜歡喔？唉喲！好可怕！大家喜歡的東西竟然都一模一樣！（笑）之前在行業裡面跟伍佰碰過面，並不知道私底下，家裡櫃子裡面的唱片，根本是同樣的那一堆！哈哈！」

「對我們這些『後人』，要去欣賞當年的流行電音，老師有沒有什麼建議呢？」我問。「如果說八〇年代的電子樂就是這些，收到後來其實如果要說每一張都很重要，確實也重要啦！因為講來講去，再換一個人來講，最後講到的像Japan什麼的，大家一定都會把它提出來。就像我那時候連Dexys Midnight Runners、Fun Boy Three都有買耶！那時候電子樂當道，但不見得全部都要電子樂的！像The Smiths，那時候叫『另類樂團』的，或David Bowie那種我都會買，他們都算當時另類的主流、大主流，跟著同學一起都會買。」

蕭老師最後說：「坦白講，那時的電子樂幾乎被我們講盡了，即使隨便拿一本年鑑來看，也就是那幾張！可是，八〇年代有突然出現『電子樂』這件事情，也只能怪說英國的這些電子樂團，把自己弄得太像『美男子』，太『流行』了！其實那時候美國電子樂，也是都在實驗，不見得會受英國那一掛影響！像當時的『賀比‧漢考克』（蕭青陽一邊哼起『登、登登、登、登登登』，Herbie Hancock〈Rockit〉的旋律）MV就是機械人的手腳動作，非常美國現代藝術的表現！而且他更有實驗性！讓我覺得美國人在某些時候，在音樂的競爭場上，突然又來一個新的，還滿強的！所以『賀比‧漢考克』當時作品，讓我覺得英國會去影響到美國『一線』的創作者，開始去試著做一些很前瞻性的音樂類型。」

「其實阿！聽到後來，我對實驗電子或純粹電子樂創作的類型，很有興趣，可是沒有門道可以進入；真的沒有人可以告訴我有哪一些『更深的』。我會一再提到OMD、Yazoo那種，是覺得他們比較獨特一點，還有像是『Erasure』這個團；對我來講，他們算是當時電子樂裡面，品味跟風格是獨特性比較高的雙人組。後

來Erasure的音樂，也是變成熟了，但他們慢慢已經沒那麼電子化了。」蕭老師說。

「熟男」的音樂本色

　　「聽得越多，發現這些團變『熟男』以後，好像真的都往靈魂樂、黑人音樂發展了？」我問。「對阿！當時還有一個人，藝名叫『Simply Red』的，也是這樣。他更『靈魂』，後來就變有點爵士樂加靈魂，其實讓我更喜歡！以我自己來說，不知道是不是也因為跟著聽了很多你講到的八〇年代的樂團，跟著一起長大，像我還在當『小朋友』的時候，舞場、舞廳音樂、電子音樂，幾乎都玩過了，這類音樂人也開始有點想『變成熟』，有些爵士樂跟靈魂樂加進來，我好像也跟著喜歡；Simple Red其實就是一個典型的其中一支。」

　　訪談到了最後，說到Simply Red，順勢提到「Simple Minds」，這支來自蘇格蘭，當年在《余光音樂雜誌》[19]上被翻譯為「呆頭合唱團」的「新浪潮」經典樂團，曾在1985年發表了一張名為《Once Upon a Time》的專輯。該專輯的封面設計，竟成為蕭青陽做出高勝美《聲聲慢》專輯封面設計的「觸媒」！然後又談到當年「U2合唱團」《The Unforgettable Fire》專輯的風格，竟與Simple Minds有一些巧妙的相似，蕭老師也就分享了他對這些樂團的一些感想：「當年，我的工作室就在南勢角菜市場的四樓頂樓加蓋，裡面就貼了四張從『飛碟』帶回來的海報；封面上那四個『大頭』，就貼在我的工作室；只是覺得U2是一個大團，然後我是一個『小朋友』，開始自組

[19] 第35期，1985年12月5日出刊，封面人物為「安迪・吉柏」（Andy Gibb）。

工作室，可是覺得我是一個更新的人類！所以沒有覺得我要聽U2那麼大的團！U2對我來講，到後來五年、十年，到我第一次葛萊美入圍時，進到美國會場，U2在我面前表演，我還是覺得沒有太大的感覺；任何人都知道，我只是跟他們不熟（笑），但你說的那一張（《The Unforgettable Fire》），它是比較『雷鬼的』，好奇怪！他們後來變成流行搖滾！不過我覺得不同時期啦！會變成更大氣魄。」

對於「這樣」的一本書

　　與蕭青陽老師談到本人的出書夢，關於「八〇年代音樂主題」的書的看法，他語重心長地說：「其實因為這樣的書，我有點這樣的感覺，覺得人生要重覆去『重來一次』（replay），真的好令人討厭！我為什麼花我的人生去重覆一次？我也跟很多新生代一樣，想追求新的刺激！可是2000年以後，好多事情真的一直在重覆！然後，很多小朋友不知道，跟著起鬨很開心！可是我們看在眼裡的人，也有點變的比較沉悶，不願意說話……唉呀！再去解釋一次，再講一次，難到我還要再去講自己當年在聽The Cars樂團的唱片的時候，去跟你講說：『你記不記得那時候……你們可能不知道那支MV，是一個女生很性感，車子在她身上跑來跑去？那個畫面導演超酷、超年輕的，好有想法！』那是我很青春的時候，我跟同學進『泡沫紅茶』店的時候，可能花了十五塊在店裡面聽到看到的；看MV的時候，一個其實很膚淺的MV，但是隔了快三十年後再看，它其實是娛樂又有想法的；因為現在的音樂又更簡單了！我根本不知道現在會進入到這樣的時代！」

　　誠如「蕭大俠」所言，我們已經進入一個「後現代的輪迴」，沒有新鮮事，只有重複等待。

Ian Curtis逝世三十週年紀念專文

藝　　人：Joy Division

專輯名稱：Unknown Pleasure

發　　行：華納音樂

　　「518」對韓國人來說，曾是一個絕對悲情的數字。1980年5月18日，全斗煥軍政府的戒嚴部隊攻入光州市，大肆屠殺舉行反政府示威的平民百姓，造成了韓國歷史上永遠無法抹滅的悲情；然而這個血淋淋的悲劇，卻是促使日後韓國民主化的動力。民主化後的韓國開始富強起來，不但經濟發展驚人，甚至現在更用愉悅的節拍，超渡了冤死的亡魂，將激進與憤怒，轉化成一首首膾炙人口的動感舞曲：從Super Junior的〈Sorry, Sorry〉到Wonder Girls的〈Nobody〉，韓國開始用文化的力量，向全亞洲、甚至全世界攻城掠地。

　　非常巧合的，就在1980年5月18日這天，地球另一端的英國曼徹斯特市，有一個樂團的主唱，因為受不了癲癇症的折磨，加上背叛了妻子的愛，在家中廚房內，利用晾衣架上吊自殺。這個樂團的歌詞深受「垮派」（Beat Generation）詩人William S. Burroughs、存在主義小說家卡夫卡（Franz Kafka）等文學大師影響，音樂繼承自六〇年代Velvet Underground的實驗精神，七〇年代華麗搖滾三巨頭David Bowie、Lou Reed和Iggy Pop的叛逆形象，還有更重要的，它再現了The Doors主唱Jim Morrison「神秘詩歌」式的搖滾；樂團給當時世人低調又嚴肅的印象，都是來自於這位自殺而死的主唱生前的創作。而且非常奇特的，這個樂團的名字也與軍事有關：團名取材自1955年一本名叫《The House of Dolls》的小說，書中描述第二次世界大戰期間，納粹德國佔領波蘭後，將當地婦女抓入集中營內充作「慰安婦」的故事，而將婦

女們監禁虐待的營區單位，就叫「Joy Division」。

三十年後，人們提到Joy Division，想到的絕不是戰爭的殘酷，而是一個能替不被世人理解的孤獨靈魂，唱出心底最深處聲音的樂團；如同現在人們提到光州，想到的是讓亞洲前衛藝術家們大展身手的雙年展一般。「Joy Division」和「光州」，兩個在歷史上巧合地同時在「1980年5月18日」成為悲劇的代名詞，卻因為念頭一轉，改變了原本絕望的命運。Joy Division後來變成了將電子跳舞音樂與搖滾通婚的先驅樂團New Order，〈Blue Monday〉和〈Bizarre Love Triangle〉風行全球二十餘年；而光州也因為舉辦了雙年展，改變了原本顫慄肅殺的歷史形象，成為文化創意產業在韓國的模範城市。廣義地來說，也因為韓國政府對文化創意產業的重視，舞曲音樂才能夠搭配多媒體產品（手機、電視），行銷全世界。

雖然說如今New Order已經解散了，原始團員各自作side-project，但當年Joy Division留下的黑色形象，仍舊不斷地被各世代的樂團回收再利用：從2002年起的Interpol、The Killers、Bloc Party、The Editors，到去年的White Lies、The Horrors，無不想再現Joy Division的神髓，但每一個樂團如果真要模仿Joy Division到位，恐怕要有人願意作某些壯烈的犧牲才行；可惜這個世代，搖滾只剩一件很貴的名牌黑皮衣而已，沒人會傻到要為音樂喪失生命。

就在Ian Curtis逝世三十週年的今天，鄙人將原本看似毫不相關的兩個事件並置，參透背後的結構脈絡，驚奇的發現，「舞曲」正是上述兩者邁向光明的契機，受創靈魂的唯一救贖；相信Ian Curtis在天之靈，也會忍不住跟著節奏起舞吧！

*原文刊於「靡靡幫」[1]網站個人部落格，2010年5月18日。

[1] mimibon（靡靡幫）為一個成立於2008年的線上音樂網站，已於2012年年初，低調關站停止運作。

重塑八〇鬼魂肉身的「後台客」
──濁水溪公社專訪

藝　　人：濁水溪公社

專輯名稱：濁水溪公社創業二十年特別企劃：熱門勁歌

發　　行：禾廣

　　告訴各位一個「不能說的秘密」，2009年初濁水溪公社《藍寶石》專輯裡一首名叫〈冰冷夏夜〉的歌，早已如「聖經密碼」般預言，「冷涼卡好」會成為2010年的搖滾顯學！配合本期「鬼魂」的主題，不能免俗請來一向最愛「歡喜渡慈航」的濁水溪公社主唱「柯董」柯仁堅先生來為我們開示，普渡諸位好兄弟。

　　柯董說：「其實我還滿相信鬼的！對善惡因果，像勸世的語錄啦！靜思語啦！都覺得滿有道理的。我不是相信某一個宗教，而是對宗教跟哲學滿有興趣的。其實台灣的風景就是『廟』，然後我會拿香跟拜，還會參加『進香團』搭遊覽車，看《豬哥亮歌廳秀》！」難道這是1992年那起轟動全台的「台大八君子盜墓案」所造成的後遺症？據柯董回憶，當年是為了進行「觀念藝術」創作，在「燒酒雞」下肚後夥同台大視聽社同學們盜墓、偷挖死人骨頭，後來有遇到靈異事件嗎？柯董笑著說：「我覺得事情會『焅空』[1]就是靈異！挖完我們回去睡覺，但其中竟然有兩個人沒有回宿舍，而是跑去把整個活動中心燒掉！後來警察就在社辦裡找到骨頭。事件結束，我們還跟家屬再做一次法會，不然怕會帶衰；家屬也是因

[1] 「焅空」台語發音為：piak-khang，意指事跡敗露，東窗事發。

為死者託夢，才跑到天母山上看！很玄吧！不然人家看新聞也不會想到我們跑去挖他們家的墓！」不過最令人感到「毛毛的」靈異現象，還是身為社長的柯董，當年接受台視新聞專訪時的長相，看起來竟然比現在還蒼老！（難道是台灣真人版的《班傑明的奇幻旅程》！？）而且，柯董在歷經該案獲判緩刑、慘遭退學，被「流放」到澎湖當兵的「政治迫害」後，竟然還能重考回台大法律系！現在更是一位為民服務的稅務員！這一切的一切，究竟是燒酒雞的糾結？還是盜墓案的糾葛？就讓我們再看下去。

說到盜墓，2002年左右興起的「後龐克復興」熱潮，盜用了後龐克「冷涼」的死人骨頭來影射「卡好」的社會現狀。如同1978年Johnny Rotten放棄了憤怒，於是Public Image Limited（PIL）誕生了。1981年Joy Division拋棄了悲傷，於是New Order誕生了。Punk在1980年代紛紛變身成為Post-Punk；三十年後，2010年的夏天，「台客」（Taik）難道也將「轉型正義」成為「後台客」（Post-Taik）！？

柯董哈哈大笑地說：「沒聽過什麼『後台客』，可是好像很悶的感覺！『Post-Taik』這個idea不錯，就叫『後台客電子舞曲』好啦！」是啊！真的悶死了，「手槍」從民國八十四年打到快要民國一百年！「先生」跟「小姐」還在為「五都選舉」惡鬥，現在還有少年朋友會去抗議遊行嗎？柯董說：「那時候（1990年）是有希望的！敵人很明顯，就把他推翻，把體制改變！現在真的是無奈，無力感！這就是為什麼我們會想做一張『靡靡之音』，電音這樣子；真的什麼都不要想！就是跳舞，買一捲回去，開個小party，要『拉K』就拉，不要想那麼多了！」

歷史不斷重演，但人類還是會繼續跳舞。柯董說：「我本身非常喜歡八〇的東西，我們的keyboard手『蛋』（蘇玠亙）雖然是一個『七年級生』，但他也超喜歡八〇的東西！因為『七年級生』好像通常喜歡九〇的，像Oasis的會比較多，很難得碰到年輕人會喜歡

八〇的音樂，而且還很會做！又做很像！如果不是『蛋』，可能就做別的東西了。」柯董又說：「其實這案子喔，本來是設定在《藍寶石》之前發行，可是『蛋』也跟你一樣去當憲兵，只好耽擱到他退伍以後，就拖到現在了。其實拖到現在也好，因為這張就變成濁水溪二十週年的特別企劃，project的東西；如果把這些歌放在我們之前的專輯裡面，還是有點太跳『tone』了！」

再深入聊最新專輯《濁水溪公社創業二十年特別企劃：熱門勁歌》，柯董說：「這次製作人除了自己，還有找自然捲的奇哥，因為他有跟馬念先做過《Project Early》的東西，本身他也非常喜歡八〇電子樂，然後也有找Ciacia何欣穗，都是喜歡八〇的。」恰巧keyboard手『蛋』也另組八〇風格的The Girl And The Robots，會擔心打對台嗎？柯董說：「不會啊！女孩與機器人比較冷，就電民謠阿！『卿卿我我』的。」

英國社會主義作家湯姆・奈仁（Tom Nairn）曾說：「唯有將過去的幽靈鬼怪重塑肉身，才能牽引出未來的亡魂。」正如同首波主打單曲〈永遠的愛〉一樣，用源自於對八〇年代synth-pop的熱愛，超渡著2010年的眾「農友」們，柯董說：「新專輯主題就是愛！有一首是輪迴，一首是勸世的，還有分手的愛、單戀啦！都亂寫！就跟你在聽〈Nobody〉一樣就好啦！」

* 原文刊於《HINOTER映樂誌》夏季號，第41期，2010年7月2日。

2011

無論是「草地音樂節」或「簡單生活節」，皆提供一向習慣了《夜市人生》過分「濃郁重鹹」口味的台灣人民一場「心遠地自偏」的生活饗宴：原來，我們是可以選擇過一種不需要「珍奶顏射」、「爆漿橘拳」和「水潑事業線」給「霸凌」的生活，只要我們願意支援那些被暱稱為「花草系音樂」的清新民謠，以及努力創作不懈的設計師們。

草地聽音樂，簡單過生活
——林貓王與中坡不孝生的音樂對談

　　2005年5月底，由默契音樂主辦的「草地音樂節」先從師範大學分部操場萌芽，首度將都會民謠與懷舊童趣的設計商品做結合，再到2006年12月中子文化與統一7-11超商在華山創意文化園區聯手打造的「簡單生活節」，一股讓音樂與設計攜手，陶冶「無聊現代生活」的新浪潮，於焉成形。樂評人林貓王（aka Elvis Lin）與中坡不孝生，共同分享見證「簡單生活節」海嘯般的崛起與「草地音樂節」的漣漪，以及兩大音樂節提供都市人「結廬在人境，而無車馬喧」的想像。

世事往往最後才看的明

　　由知名台語歌手翁立友演唱的連續劇《夜市人生》同名主題曲，有一段歌詞是這樣唱的：「人情冷暖，愈分愈袜清；世事往往最後才看的明。」誠如斯言，2006年起在台北華山藝文特區喊出「做喜歡的事，讓喜歡的事有價值」經典口號的「Simple Life簡單生活節」是一個具有獨特「氣味」的「音樂／設計夜市」的起點，兩個當時由於觀念立場與機遇緣分錯過參與「簡單生活節」的青年，卻透過這次專題的機會，意外地找回彼此的「共識」與「回味」，並恍然大悟：原來，「簡單生活節」其實並不簡單！真正要辦了三屆，這才「看的明」！就筆者而言，「Simple Life簡單生活節」在2006年的出現，吾人曾將之視為一種商業化的收編，甚至借用了「草地音樂節」的部分概念；然而，現在回看「簡單生活

節」，它其實提供了所謂「一般大眾」用合理的價錢，觀賞到音樂或設計界各色各樣傑出的人士獨特表現，也讓音樂與創意的生產者，獲得更大的舞台與spot light。

「簡單生活節」草創時對許多人都是一股震撼，連知名音樂部落客林貓王也不例外，回想起第一屆的「簡單生活節」他說：「2006年的時候我還在《DVD info》雜誌工作，還沒有正式進入音樂圈；以現在（2016）的眼光來看，單日1000元的票價其實很便宜！所以我對『簡單生活節』就有點心動，2006年已經開始接觸1976和Tizzy Bac這些獨立樂團，還有張懸的音樂，那時候就像一般的消費者，對這個活動還是一種觀望跟猶豫的狀況，也就錯過了。確實沒去參加到第一屆，是很可惜的一件事。就像假如能參加到第一屆的『野台開唱』會蠻炫的！我第一次參與的大型音樂活動，應該是2005年的『野台開唱』。」

操場海邊尋童年

聽林貓王提到2005，那確實是十分關鍵的一年。2005年初筆者剛開始固定為《破報》撰寫每週「CD Review」專欄，見報的第二篇文章所介紹的唱片，正好是初出茅廬的蘇打綠發表的《Believe In Music》單曲；而第十二篇文章，則是「草地音樂節」主辦單位默契音樂發行的合輯；當時獨立音樂圈的主流仍以「嘻哈重金屬」（Rap-Metal）、「新金屬」（Nu-Metal）或龐克樂團居多，蘇打綠樂團與「草地音樂節」的出現，似乎預告了迥異於熱血陽剛後的下一波較為貼近生活的「清新浪潮」。

草創階段的「草地音樂節」選在位於台北市區較為邊緣的師範大學分部操場舉行，以「草地國小返校」為創意概念，以追求童趣、反璞歸真為主要精神。回憶起第一次參加「草地音樂節」的

經驗，我說：「民謠類型的音樂並不是我的『tone』，所以2005年買合輯聽其實只是為了寫稿；2007年『草地音樂節』第一次移師到宜蘭頭城的大溪國小沒有去是因為人剛好在國外。2009年則是為了看當兵時的同梯，創作歌手『黃藍白』的演出而去，一到現場立刻就被背山面海的校園風景所感動！忍不住就跑向操場旁的沙灘，跳入海裡游泳，到後來才知道那邊浪很大其實有點危險（笑）；不過當我上岸後，躺在綠油油的操場曬著太陽，日落後吹著晚風聽著音樂，剎那間，退伍後所有生活上的壓力，都被洗滌殆盡，一種幸福之感，油然而生！感覺就像真的回到無憂無慮的小學時代。」

一個很「酷」的世貿展

　　林貓王接著分享他還是「簡單生活節」的「純」消費者時的想法：「我覺得『簡單生活節』像是大型的世貿展，一個許多人都會想去參加的活動。就像北美館曾經辦過一些很酷的展覽，例如Vivienne Westwood之類的大展，是大家都認識的藝術家；或者Andy Warhol的展，雖然你可能不是很懂這個藝術家的作品，但有聽過朋友提過他，就會想去看看。熱中「湊熱鬧」的民族性，使得台灣各地的夜市總是充滿活力，間接也成為「簡單生活節」的發電機，如同2008年所邀請到的國外巨星，令林貓王回味無窮，他說：「當時我已在音樂雜誌工作，不可能不去。那時我們公司（High Note映象唱片）也剛好發行了Jarvis Cocker的個人專輯，自己真的非常喜歡，延續了Pulp時期的風格，而且歌詞更深刻地描寫一些人際關係和社會問題。

擴大參與面，小眾變大眾

　　2010年底的第三屆「簡單生活節」對林貓王來說，是十分特別的一屆，因為與女友「不討喜」共組的工作室「貓王不討喜」第一次參加創意市集，從單純的消費者正式成為「展演者」，感受也特別深刻。他說：「我們去年（2010年）不是去擺攤嗎？發現折價券（2008年起主辦單位所發行的『簡單生活消費券』），非常誇張地增加了很多收益！其實我覺得『簡單生活節』最大的特色還是創意商品的攤位，幾乎快要凌駕於音樂本身的訴求。但是，假如是一個同時喜歡獨立音樂，又喜歡設計的人，他的收穫就會很大阿！畢竟不是所有的人會同時都喜歡設計跟音樂，就像我跟女友『不討喜』去看一些展覽，我覺得無聊的時候，她卻看得津津有味！因為她會去研究這些東西，觀察設計師們的強項。」的確，隨著「簡單生活節」的聲勢浩大，當中所有的參與者也開始像創作歌手盧廣仲一般，「小仲（眾）變大眾」。

　　不敢妄言「草地音樂節」似乎在幫「簡單生活節」舖軌奠基，畢竟兩者的出發點並不相同：前者提供了讓忙碌緊張的都市人遠離水泥叢林，重拾童年與大自然樂趣的音樂活動，後者則是在都會當中創造出一個輕鬆隨興、歐陸文藝的「異國情調」（exotic），讓大眾透過音樂表演與觀賞設計創作的過程中，短暫地逃脫市井的油膩空氣與冷漠壓抑。總而言之，無論是「草地音樂節」或「簡單生活節」，皆提供一向習慣了《夜市人生》過分「濃郁重鹹」口味的台灣人民一場「心遠地自偏」的生活饗宴：原來，我們是可以選擇過一種不需要「珍奶顏射」、「爆漿橘拳」和「水潑事業線」給「霸凌」的生活，只要我們願意支援那些被暱稱為「花草系音樂」的清新民謠，以及努力創作不懈的設計師們。

* 原文刊於《藝術收藏＋設計 Art Collection＋Design》，第45期，2011年6月1日。

迎向明天的離身靈魂
——劉偉仁老師專訪

藝　　　人：劉偉仁
專輯名稱：劉偉仁創作集
發　　　行：iCD銀河愛音樂

　　夜深了，台北市安和路二段的「EZ5」音樂餐廳依舊人聲沸騰，狹小的舞台上，劉偉仁老師與樂團以一曲八〇年代初美國搖滾樂團The Knack的〈My Sharona〉揭開了序幕，之後又以〈We Will Rock You〉和〈Another Brick In The Wall〉等多首搖滾名曲炒熱了現場的氣氛；不過，觀眾並不因此滿足。「如果還有明天！如果還有明天！」鼓譟聲攪動了餐廳裡酒酣耳熱的空氣，在眾人屏氣凝神的期待中，一束藍色燈光打在劉老師輪廓鮮明的五官與一頭飄逸的長髮上，神秘又帶著滄桑的嗓音終於唱出了〈如果還有明天〉經典的即興前奏……。

〈如果還有明天〉背後的故事

　　走出表演結束後的「EZ5」，深夜裡的寒風特別刺骨；就在安和路的人行道上，劉偉仁老師坐下來，滔滔不絕地與我們幾個後生晚輩分享〈如果還有明天〉背後的故事：「為什麼這個專輯錄的好，因為我們知道這個人要死了，而且是確定的；不是車禍急救可以救起來的，時間差不多都已經知道了，醫生的宣佈就像判死刑一樣。發行我第一張專輯的老闆楊嘉，開始策劃這張薛岳的最後

專輯，在定名為《生老病死》後，她就開始找身邊的作家和寫歌的人。專輯被分割成『生、老、病、死』四塊，我就是被分配到『死』這個部分。」劉偉仁老師繼續說：「我覺得我在『死』這個部分發揮最成功的，就是〈如果還有明天〉這首作品，因為你要在一個狀況還沒發生之前，就必須斷定這個狀況已經發生了，這是一個預判；死亡是人生最悲慘的事情，而且要死的人還是你的拜把兄弟，所以我必須把他的心情當成我的心情，把我自己想作是病房裡的他。」

為了更貼近薛岳當時的身心狀態，劉老師經常跑去醫院看薛岳。他回憶起最令他印象深刻的一次經驗：「我跟『幻眼』的韓賢光去榮總，那時候他住總統病房，我們很高興去看他，結果卻沒有人；後來才知道薛媽媽偷偷帶他去看中醫。本來韓賢光想要走了，但我看到對面電梯上來，就叫他等一下：『薛岳可能回來了』，我的預感果然是真的。之後薛岳真的從電梯裡跑出來，披著一件大衣，非常瘦，頭髮也少了，綁的辮子不再濃密。薛岳跟薛媽媽走出來，他看到我還不太認得，大概是後期嗎啡打多了。進到病房去，開始聊天，但講差不多十分鐘，就要我幫他換衣服；那時候他要講出任何一句話都很費力，後來根本連話都不講，就上床睡了。情況就是這樣一直累積，〈如果還有明天〉的歌詞也就是這樣寫出來的。」

之後，劉老師差不多花了六天六夜不眠不休地把〈如果還有明天〉完成了。在和薛岳錄音的時候，兩個人哭的非常嚴重，「我知道那是一定會發生的，但我就是要那個感覺！」他說。「我希望能讓這首歌是永垂不朽，有血肉的，所以我非常激動，因為他是一定要死的！心裡真的是很難過捨不得，我卻要把這種心情，很殘忍地把它唱出來！殘忍地宣佈你要死了，你要怎麼說再見？如果你還有明天，你想怎樣裝扮你的臉？這是非常重要的兩句話，而且我要把

它唱活來。」

聲音藝術的導師

劉偉仁老師除了是經典名曲〈如果還有明天〉的創作者,目前每週二、四晚上固定在「EZ5」音樂餐廳裡演唱之外,另一個身分則是「劉偉仁聲音藝術學校」的校長,並於去年(2006年)擔任第七屆貢寮海洋音樂祭的評審主席,「去年五月二號正式成立這個學校之後,我需要統合我的師資,就找曾長青來擔任『錄音學』的老師;後來他找我參加評審團,擔任評審主席。提攜後進是我的願望跟天職,所以就答應了。我把創校的精神帶到海洋音樂祭裡面去,想要教育下一輩的樂手、樂團或歌者音樂的理念跟方法;如何上台、知道音樂的起源;如何發聲,聲音從哪裡來?」他又談到了辦學理念:「我們從氣體動力學開始教,教的東西很細,但格局非常大!我們不教歌曲,只教功法;這些你們都會了,自然而然就會去分析它的抖音、音程以及如何發聲……等等。」隔天下午,在音樂教室的辦公室裡,劉老師跟我們談起更多關於他的故事。

文武才藝樣樣齊

從國小五年級學習古典鋼琴打下厚實基礎,到初中時學習古典吉他,擔任古典吉他社社長帶領社團到桃園的仁愛之家做慈善義演,劉偉仁老師走上音樂這條路似乎是理所當然,但他並沒有很早就把音樂當作終生的志向;他其實是一個興趣廣泛又多才多藝的人。

「因為我從小時候就希望自己琴棋書畫都要會。考上師大附中以後,高二我就又開始參加土風舞社、足球隊、話劇社、吉他社還有西洋劍社,因為西洋劍打得很好,交接的時候就擔任西洋

劍社的社長和隊長。」除此之外，當時所有的校慶、迎新晚會也都是劉老師辦的，還成立了一個名叫「激盪合唱團」的樂團，在校內外表演，是校園裡的風雲人物。「西洋劍我曾打過全國個人組總冠軍，團體組也打的很好，教練就把我和西洋劍隊前三名的同學選到左營訓練中心，幫『現代五項』（射擊、馬術、越野賽跑、游泳、擊劍）的選手做訓練，擔任西洋劍的助教，訓練國手。」但後來為什麼沒有繼續朝體育發展呢？「一來是升學的壓力。高二我就休學到外面補習班唸書，想尋藉同等學歷考大學，但後來還是沒有去考大學；二來在台灣運動賺不到錢，高二我就在外面彈organ（電子琴），至少在音樂方面有誘因，可以賺一些錢買樂器、琴譜，維持生活；於是我就開始定位我要做一個音樂家，不是樂手、樂師或歌星。」劉老師說。

最年輕的製作人

「一開始是從classic rock接觸的，我的底子是古典，但心沸騰是在rock上面，因為rock的beat和punch是古典音樂沒辦法做到的；古典音樂的細膩、安排以及交響的觀念則是搖滾沒有的，所以我如果在這兩個方面能成為高手，一定橫掃天下！我的觀念是這樣建立的。」十七歲的劉偉仁，因為熱愛音樂，離家出走，後來組了「藍天使」樂團，並開始在中華路永安飯店的「巴而可」西餐廳以及「奇奇」跟「歌城」餐廳駐唱。

「後來李亞明需要有個團來back up他，說要在後面蹦蹦跳跳，擺個樣子也好；他不知道我們團其實實力很好，我自己不但會創作寫歌，還會製作唱片。後來他就把我找進去唱片界，不但要我幫他執行詞曲創作，也邀請我當他的製作人。」於是，十九歲的劉偉仁進入拍譜唱片公司，製作李亞明的第二張專輯《透明人》，成為當

時（1982年）全國最年輕的製作人。之後也因為李亞明的關係，劉偉仁結識了當時擔任崔苔菁及高凌風鼓手的薛岳，成為好友，並在薛岳發片後，為其專輯撰寫多首詞曲。

病痛的折磨

　　1986年，劉偉仁老師在劉文正開設的飛鷹唱片任職音樂總監，擔任「飛鷹三妹」（伊能靜、方文琳、裘海正）的指導老師，並順利完成東南亞幾個國家的巡迴演出。就在音樂事業一帆風順之際，眼角膜的問題對他造成了很大的衝擊。「眼睛的問題從小就開始了，開了九次刀，還被叫『九命怪貓』。因為我是『錐狀角膜』，聚光就有問題，必須做眼角膜移植手術。其實在開刀之前很多治療方法都試過，但越試心情就越差，越來越憤世嫉俗！走在路上因為看不清楚會撞到電線桿、跌倒，人家都以為我是吃藥神智不清！後來我也真的開始吃迷幻藥。」談到用藥經驗，劉老師非常坦白地說：「我就要吃！我就是賭爛這個世界！上天給我那麼好的才華，我寫出那麼多好作品，不只〈如果還有明天〉，像〈裂縫〉還有〈空虛的眼眶〉也都很好啊！因為〈空虛的眼眶〉就是寫我自己看不見的經驗，那時候我真的對生命失望！所以要嗑藥，怎麼樣？生病了就是要吃藥！我得了心病，就要吃迷幻藥！不行啊！因為心藥在哪裡？只有迷幻藥能讓我relax，沒有人跟我講不行，因為我都想到自殺這條路了！」

死亡的經驗

　　除了眼角膜，因為熱中潛水運動以及在錄製首張個人專輯《其實我真的想》時發生車禍造成的氣胸後遺症，更讓劉偉仁老師身體

的病痛加劇，氣胸開刀次數有增無減，而且都是很危險的手術；幸好劉老師年輕時的體能鍛鍊，才能夠撐過一關又一關。然而，1988年父親的逝世與兩年後摯友薛岳的死卻帶給他更大的打擊，「薛岳死亡帶給我很大的震撼，對生死看法有些疑問。酒開始喝的比較多了，生活的步調也變的比較不正常；有一次我從我家附近要去木材行買一些東西，被和平西路派出所的一個刑警把我叫進去，無緣無故把我痛打一頓！」劉老師說。回憶起發生於1994年底的這段往事時，劉老師的口氣還是十分地激動「他故意要整我嘛，他以為他是刑警，看不慣留長髮的男生！偷打我好幾拳，也不准我打電話跟外面聯絡！後來他就拿把剪刀丟給我，叫我自我了斷！我只有把頭髮剪了，才能走出派出所的大門。」

　　這個剪髮事件引發不小的風波。後來，經由媒體的披露與市議員秦慧珠在市政會議上的質詢，這起侵害市民人權的醜聞才讓涉案員警得到調職記過的處罰；不過，傷害已經造成，而且讓當時的劉偉仁更加地憤怒。「朋友死了，又發生剪髮的事，讓我一直想不透，我在台灣那麼認真做音樂，為什麼沒有一個很明顯的地位給我？就像國外有一個『rock tree』，所有有貢獻的人都列在上面，台灣沒有這樣的東西，沒有人會記得我；另外一個我要自殺的因素，就是沒有對手；沒有對手不好玩，因為很多自稱創作的人其實都是文抄公！」劉老師說。

　　「我後來還是非常非常沮喪！11月12日，也就是薛岳的死亡紀念日11月4日之後，我先被警察抓去剪頭髮，又想著這些日子以來受過的傷，開過的刀，還有憤怒！就在喝酒吃藥以後，先用電吉他導線綁在天花板上吊，但滑了下來摔在地上，頭撞到家具，又再上吊一次，還是如此。我以前養了一隻老鷹，先放了牠，牠七天後才飛走，然後我就站在以前養老鷹的地方，看著遠方的星空，跳下去了！撞到好幾個雨棚！就摔到一台計程車上，把人家的車窗四片玻璃壓碎了！從車

上滾下來，就休克了，後來才救回來。」劉老師回憶著。

靈魂的重生

「我很痛苦地去做斷層掃描，哭天搶地，全身內外都摔碎了！不過怨氣都消了。後來師娘就一直鼓勵我，說現在我越來越像一個有修為的老師，祥和、令人尊敬，不像以前殺氣那麼重，那麼憤世，覺得不公平。」自殺獲救後的劉偉仁老師，更加珍惜生命，成立了音樂學校，只希望廣播音樂的種子，讓正確的觀念向下紮根，劉老師說：「雖然我的作品不多，但每一首都是『從無到有，從有到精彩』，這也是我教學生的座右銘。不管是製作還是創作，都要從零開始；這個『零』是純潔的零，不是你一邊放音樂，一邊對著人家的旋律copy；或是寫到一半，寫不下去的時候，拿別人的元素來填補它，這樣你的『零』就不純了！這個零叫『雜零』，也可以解釋成靈魂的『靈』，這個soul已經不純了！」對於創作，劉老師十分堅持基本功一定要練好，他認為華而不實是現在年輕創作者普遍且非常嚴重的問題。

計畫在今年發表的全新個人專輯，劉偉仁老師說：「這次專輯的特色會有digital的準確，但會有analog的溫暖音色，曲式跟唱腔也是劉偉仁特有的。我喜歡歌頌，喜歡禮讚，喜歡細微的東西。假如我真要形容讚美一隻螞蟻腳上的毛，我一定會養一票螞蟻，用動物實驗的精神去研究！這就是我做音樂的態度。」

談到新專輯的概念，他接著說：「整個專輯精神就是對於重生後光輝的感覺，以及我會如何老去，並且歌詠真愛的美麗；這裡面也會有快樂，它會建立在我的信仰上，所以就是一個小小的人生縮影。這一張全新的專輯，連我自己也很期待！」猛然想起劉老師《其實我真的想》專輯裡的藍調經典名曲〈離身靈魂〉的頭兩句話

「我沒有前生，也沒有來世」，對生命的豁達與徹悟，也許只有如此非凡且經過磨難的靈魂，才能做到吧！

※　EZ5音樂餐廳地址：台北市安和路二段211號
※　劉偉仁聲音藝術學校　地址：台北市仁愛路四段28號3樓　電話：02-2702-6403
※　劉偉仁老師小站無名部落格：http：∕∕www.wretch.cc∕blog∕zen1963

劉偉仁　年表

1963年3月23日出生

1974年：學習古典鋼琴。

1976年：學習古典吉他。帶領私立天主教振聲中學古典吉他社做慈善巡迴義演。

1979年：就讀師大附中，組「激盪合唱團」，結識蔡琴、李宗盛。

1980年：正式開始職業現場演出。

1982年：擔任李亞明《透明人》專輯製作人。

1983年：正式成為拍譜唱片公司製作人。

1983年至1989年：劉偉仁帶領「藍天使樂團」與李亞明開始全台巡迴演出。

1984年：與薛岳合作唱片，包辦大部分薛岳唱片的詞曲創作。

1986年：獲劉文正賞識，擔任飛鷹唱片音樂總監與「飛鷹三妹」音樂老師，樂團巡迴東南亞。與魏龍豪、高陽合作兩部說書配樂。

1990年：受李國修邀請，參加屏風表演班擔任「莎姆雷特」一角。

1991年：屏風表演班劇作《東城故事》配樂。

1992年：發行個人首張專輯《其實我真的想》。

1994年：剪髮風波與自殺事件。

1997年：於EZ5音樂餐廳駐唱至今。

2002年：發行個人第二張專輯《如果還有明天──紅杏出牆》。

2006年：開辦「劉偉仁聲音藝術學校」，擔任第七屆海洋音樂祭評審團主席。

　　　　接受桃園市市長蘇家明特頒年度最有貢獻獎，參與寫作並發行「愛盲文教基金會」。

　　　　2006年《聽見生命的光彩》專輯，單曲作品〈殞落〉是為紀念倪敏然先生。

2007年：經營聲音藝術學校，持續在「EZ5」駐唱。

2008年：3月19日參與「馬上夯搖滾演唱會」

2009年：3月6日擔任電視選秀節目第四屆《超級星光大道》評審。

　　　　11月29日與韓賢光、Marty Young於西門河岸留言共演。

2010年：2月27於台北「1710 Live Studio」舉辦首場個人演唱會。

2011年： 4月19日因脊椎腫瘤開刀導致下半身癱瘓並發現肝癌末期，病情危急。

　　　　6月17日馬英九總統在Facebook上打氣，希望能儘速戰勝病魔。

　　　　6月19日眾歌手於南港101舉行「因愛活著」演唱會，募款祈福。

　　　　6月23日清晨5時52分，因肝癌病逝，享年四十八歲。

* 本文完成於2007年2月14日，因《UN！次文化誌》結束營業未刊出，後刊於《FIGHT／挺雜誌》，第10期，2011年7月1日。

萬能的青年，懷舊的旅店

藝　　　人：萬能青年旅店

專輯名稱：萬能青年旅店

發　　　行：有料音樂

　　記得第一次聽見「萬能青年旅店」的威名是在今年（2011）5月6日的The Wall，當天正好是「柳葉魚」樂團首張同名專輯的發片演唱會；中場休息時段，耳朵突然被一陣有如八〇年代「國語流行歌曲」最愛用的hard rock電吉他裝飾語法給電到！向來「八〇控」的鄙人立刻如飛蛾撲向燈火微弱的「PA」[1]中控台，請教音控大哥該曲的來歷，他說：「是『阿陸』團啦，叫做『萬年青年旅店』。」「怎麼聽起來有點像齊秦？好八〇年代的感覺。」PA大哥回答：「什麼環境造就什麼樂團，現在的台灣環境太自由，樂團已經不可能做出這樣的音樂了。」

　　這句話究竟是褒是貶？聽聽開場曲〈狗尿館〉迎面而來激越的電吉他solo，充滿力量的聲響直覺叫人聯想起九〇年代初Soundgarden或Pearl Jam曾經創下豐功偉業的閃亮名字；而那股「出來面對！」的狠勁，似乎又可以追溯到七〇年代那艘叫做「齊柏林」的飛船（Led Zeppelin），它是許多九〇年代樂團的原鄉。

　　說到七〇年代，〈不萬能的喜劇〉真叫人走進了由那些prog-rock英國大佬所構築的秘密花園，不管是客席樂手張楠的大提琴或是姚丹畫龍點睛的長笛，都叫人想跳入七〇年代前衛、藝術搖滾濃郁的醬汁裡，並提醒樂迷們不忘拿出Jethro Tull的舊唱片溫故知新。

[1]　在台灣，音樂展演空間裡的音控人員約定俗成為「PA」，據說是來自於「Public Address」的縮寫，眾說紛紜。

專輯第三曲〈揪心的玩笑與漫長的白日夢〉又回到一種九〇年代樂隊的質地；木吉他刷出的不是校園「小清新」的泡泡糖，而是熱血青年在面對家庭生活與堅持自我理念之間的衝突與矛盾，請仔細咀嚼以下句子：「在願望的最後一個季節，解散清晨還有黃昏；在願望的最後一個季節，記起我曾身藏利刃。是誰來自山川湖海？卻囿於晝夜，廚房與愛。來到自我意識的邊疆，看到父親在雲端抽煙，他說孩子去和昨天和解吧！就像我們從前那樣。」發人省思的歌詞，比牛肉乾還要耐人尋味。

第四曲〈大石碎胸口〉令人想起Red Hot Chili Peppers〈Scar Tissue〉般爽朗且內斂的曲式，歌詞中一句：「背叛能讓你獲得自由」依舊為小市民冷不防賞給掌權者一杯硫酸，並在輕快的funk吉他擺盪中，找到「胸口碎大石」般的解脫。透過〈洋鳥消夏錄〉裡流暢的slide guitar護航，我們來到了〈秦皇島〉。以電吉他feedback開場，小號手史立的吹奏在將近一分鐘的渾沌後讓人醒神，這段迫人的號角召喚出「站在能分割世界的橋，還是看不清，在那些時刻遮蔽我們黑暗的心，究竟是什麼？」這段描述勇於拒絕麻痺自我的開場白；〈秦皇島〉在後搖滾與美式另類搖滾的鋪排中，歌詞更讓我們見到了對享受孤獨的喜悅描述。

第七曲〈十萬嬉皮〉與〈秦皇島〉有著相仿的開場模式，都是眾團員在等待號角響起後開始衝鋒陷陣，看似瀟灑的歌名，其實隱含著深深的挖苦，若魯迅能為「阿Q」覓一首曲子發行單曲的話，〈十萬嬉皮〉實為不二曲選；接下來的〈在這顆行星所有的酒館〉則令人想起Pink Floyd式的浪漫。

俗諺說：「好酒沈甕底。」那首The Wall裡的餘音繞樑，正是專輯的終曲〈殺死那個石家莊人〉，歌詞「據說」是描述2001年發生在河北石家莊的「靳如超爆炸案」，透過一個百無聊賴的中年男子突然遭受的衝擊，影射中國近年來的社會矛盾，以及「80後」

世代對於前途的迷惘。後來細聽CD，發現〈殺死那個石家莊人〉喚醒我八〇年代鄉愁的並不是齊秦，而是與1989年童安格〈讓生命等候〉相似的吉他旋律，同樣是呈現悵然的情緒；不過，〈殺死那個石家莊人〉比〈讓生命等候〉更大器的是，前面木吉他的醞釀與末段的電吉他大爆炸，儼然讓這首曲子成為萬能青年旅店版的〈Stairway to Heaven〉，甚至連作家韓寒都應該在賽車飆網的時候拿出來聽一聽。

還在問「是誰殺死了那個石家莊人？」還是「那個被殺死的石家莊人是誰嗎？」甭問我的名，叫「萬年青年旅店」第一名，買一張來聽聽看就對了，本年度最佳的「Made In China」。

*原文刊於《FIGHT ╱ 挺雜誌》，第11期，2011年9月1日。

那些年，我們一起聽的「驚悚」

藝　　　人：The Horrors

專輯名稱：Skying

發　　　行：映象唱片

　　妳還記得，我們一起看到The Horrors的介紹，是出現在《破報》嗎？那是2007年的4月13日，知名樂評Ouch寫了一篇叫做〈黑色叛客的奇襲〉的文章，裡面有段話說：「The Horrors承繼自澳洲The Birthday Party（由少年時期Nick Cave領軍的八〇年代新銳）的黑暗色調與哥德血脈，清一色的垮派作風和四射的噪音搖滾舞台實力，處女作《Strange House》總算是貨真價實地印證了這一點。」當時我還因為「The Birthday Party」這個字，好一陣子把The Horrors當成是澳洲樂團而被妳嘲笑，其實他們是如假包換的英國樂團；在大學指考的壓力下，《Strange House》裡狂暴黑暗的車庫迷幻龐克確實成為妳我最心愛的抒壓音樂。

　　後來，我們考上不同的學校；環境變了，人也跟著變了。就像The Horrors在2009年轉換到新東家XL以後，第二張專輯《Primary Colours》開始改玩Post-punk和Shoegaze，CD裡面的音樂簡直就像Joy Division與My Bloody Valentine的合體精選集，我對他們這樣的改變是愛的要死，妳反而對The Horrors沒有感覺了；於是，我們之間共同的話題，也就漸漸少了。

　　今年，The Horrors推出第三張專輯《Skying》，他們就像升上大學般再一次地蛻變。如The Horrors主唱Faris Badwan在八月初NME的專訪中表示：「沒有人知道我們的下一張專輯聽起來會是什麼樣子。」貝斯兼鍵盤手Rhy Webb也對這張《Skying》做出評語：「我

們做出能使你鬼迷心竅的迷幻音樂。」於是,專輯第二曲〈You Said〉真的聽起來很像八〇年代曾經被歸類在所謂「新迷幻」的The Chameleons,各式合成器音效堆疊出的音浪,讓我陷入過去我們還無話不談的甜蜜時光;接下來的〈I Can See Through You〉和第五曲〈Dive In〉則讓我回到上課時偷聽Echo and The Bunnymen的美妙時刻。

整張《Skying》專輯中我最喜歡的一首歌就是專輯的第六曲〈Still Life〉,作為The Horrors的首支主打單曲,〈Still Life〉顯得相當搶耳且稱職,有如心跳般穩定的鼓擊與貝斯將淒情迷離的synth-riff給帶進場後,呈現猶如The Chameleons般的低調內省,也讓我好好想想為什麼會失去了妳;〈Still Life〉浪漫完畢後接著的是〈Wild Eyed〉,它讓我想起Teardrop Explodes這個經典新迷幻樂團。〈Moving Further Away〉延續他們上一張受到Kraut-rock影響的風格,讓我的心痛隨著穩定的鼓點與吉他音效私奔到月球長達八分半,但沒想到卻又被〈Monica Gems〉

一陣急促的電吉他刷chord給拉回地球,回想起那些年我們一起聽的《Strange House》;不過,最後聽起來很像是The Verve的專輯終曲〈Oceans Burning〉倒是讓我在瀰漫著合成器迷霧的夢幻曲調中,沈溺在我們曾經擁有過的純愛。

雖然妳再也不聽The Horrors,還跑去買楊宗緯的《原色》!只因為他是妳的學長,而且專輯的命名根本是想學《Primary Colours》,但我還是會默默地祝福妳;或許,在另一個平行時空裡,我們是在一起的。

※ 謹以此文向 九把刀致敬

* 原文刊於《HINOTER映樂誌》秋季號,第46期,2011年10月21日。

2012

在2012年世界末日預言實現之時，諸法皆空的你躺在床上，若需要一張航向火星的單程車票，懇請收藏一張《愛即是空》EP，做為迎接來世的「腦內補完」配樂，以及入境火星時證明自己來自台灣的文件；說正經的，任天堂世代之所以憂鬱，是因為在這個曾經被荷蘭人殖民過的小島上，無法享受跟荷蘭一樣的大麻福利，只能靠這款麻味音樂，躲在「愛國（愛台灣）」的地下室裡，安慰著自己，也安慰著許多跟我一樣沒有大麻可抽，只能喝米酒解憂的台灣人民。

廁所裡的小白兔，二〇〇一年十一月

前言

那一年（2001），一個當時「只」聽伍佰，連「邦喬飛」（Bon Jovi）、「超脫」（Nirvana）跟「綠洲」（Oasis）都沒聽說過，連後搖滾（Post-rock）、後龐克（Post-punk）、英式搖滾（Brit-pop）都傻傻分不清楚，被固執而愚蠢的單戀所嚴重困擾的大二學生，在現今公館The Wall的前身，也就是當時台北市忠孝東路「聖界」一間後來被改為唱片行的廁所裡，用一本筆記本跟原子筆與卡帶錄音機紀錄下當時小白兔唱片總舵主KK「少女時代」的身影，這個很容易自High的台客少年當時並不知道，這篇原本刊於當時國立台北師範學院（我跟沈佳宜唸的是同一間學校，可惜是不同系的學姊，而我一輩子也不可能成為國小老師XD），藝術與藝術教育學系（2000年剛進去的時候叫做「美勞教育系」，2004年大學畢業證書上面寫「藝術與藝術教育系」，2007年研究所畢業的證書又改叫做「藝術學系」，2012的現在又改名叫「藝術與造形設計學系」，幹！政府！你們藍綠兩個大爛黨是要改名改幾次才會爽啊XD）系刊上的文章，竟然！竟然在整整十一年後的1月19日，成為如今小白兔唱片行The Wall總店的墓誌銘！其實當年卡帶裡的錄音，我尚未全面數位化，所以還保存了許多尚未被刊出的精彩內容，期待各位前輩先進與少年朋友們的指正，給予鄙人Facebook按讚或轉貼的鼓勵，讓鄙人有繼續活下去的動力，以及繼續為台灣獨立搖滾圈的復刻回憶，貢獻一份微薄的心力，善哉！善哉！

以下為數位化復刻，原文刊於2001年11月，國北師藝術與藝術教育學系系報《異藝分子》：

　　您一定很難想像，一家開在廁所裡的唱片行，或者說一間變成唱片行的廁所，這樣一個神奇的地方，就是「小白兔」，一家二手CD與黑膠唱片的小小專賣店。昏黃的燈光和架子上排列整齊的CD（每一張都可以試聽），地板上隨意的塗鴉和牆上畫的一隻小白兔，整個空間給人舒適溫暖的感覺，像是某人私密的房間一樣。一名抽著菸的年輕女子坐在角落看書，一邊聽著不知名的民謠吉他旋律，她就是「小白兔」的負責人KK，在好奇心的驅使下，我們向她詢問關於她與這家店的種種。

　　KK說，在升大三時，因為覺得學校生活無趣，同學只會打牌，所以辦了休學。在休學期間，到宇宙城唱片行打工，認識一個賣LP的唱片行老闆，當時KK發現「聖界」（小白兔所在地，一間Pub）沒有一個可供欣賞表演的客人休息及團體賣CD的地方，因而興起了在「聖界」開店的想法；這樣的因緣際會下，再跟那位LP老闆進貨後，小白兔在去年（2000年）的7月14日正式在「聖界」的廁所裡誕生。聖界本來要收房租，後來改以替「聖界」整理環境交換條件。營業時間本來只有週五、週六，後來才改為現在每天下午營業。今年（2001年）的暑假，「豬本主義」CD郵購負責人「周小蟲」幫小白兔建立網站及目錄。9月份開始了郵購的服務，有固定支援的客源，使生意能維持下去。

　　談到老闆本人的經歷，她說，目前在政大政治系唸四年級，組了一個樂團並經營錄音室；另外在「TNT電台」參與《台灣搖滾共和國》節目製作；經營小白兔和製作節目其實不能賺到錢，只是要實踐夢想傳達理念。家人雖然不是很贊成她目前做的事，只希望她能夠對自己負責。KK說，畢業以後想考本校（國立台北師範學

院）藝術研究所，有辦法的話，擴大小白兔的經營規模。

　　KK在高中時從管樂社到吉他社，開始聽Oasis等「英式搖滾」，一直到現在自己組團；她對地下音樂有興趣的人的建議是：不要看電視。主流市場的東西大部分是垃圾，不要因為喜歡某一種音樂類型而模仿他們，現在台灣很多樂團，無法走出自己的圈圈就是因為如此；多吸收其他的元素，相信自己的耳朵。

　　這樣一個奇特的老闆與奇特的店，有機會不妨來看看，和老闆聊一聊，絕對會有意外的收穫。

　　・小白兔唱片橘子店（雜貨店）：
　　　原本店長的構想是什麼都賣，pick、朋友寄賣的衣服短裙、吉他弦（因為表演中弦斷了，還有可補救的地方）。
　　・「二手CD隨性交易，但請你不要拿『小甜甜不然妮』……或是你要打屁聊天也可以？」：貼在牆上的字，對反抗主流音樂的堅持。
　　・走進店裡店長會親切的詢問你喜歡哪類音樂，並推薦同類型音樂。
　　・如果只想沉浸在音樂空間做點別的事，小白兔除了打屁聊天和店長高談闊論外，也提供一張長椅和一些音樂雜誌、書籍、「舊磯A」[1]漫畫，可以毫無拘束地在那兒泡上幾個小時，也難怪喜歡這裡的人，不少最後都成了店員，在這裡放音樂，推薦音樂給客人。

[1]　「舊磯A」為2000至2004年，流行於本系（國北師美勞教育系）的俗語，即與台灣一般庶民階級所熟悉的「機車」同義，只是用「舊」（台語中「就、很」的諧音）加強語氣，變成「很機車」。

小白兔　網站：www.wwr.com.tw
地址：台北市忠孝東路2段122號B1
營業時間：下午5：30~晚上11：30

* 原文刊於「樂多」網站，「中坡不孝生」個人部落格，2012年1月10日。

任天堂超憂鬱，真迷幻超自溺

藝　　人：任天堂世代憂鬱

專輯名稱：愛即是空EP

發　　行：樂團獨立發行

　　偷偷告訴你，從小到大我就是那種從來不會去玩「任天堂」的那一掛人；不管你是最古早的「紅白機」，還是後來的「Wii」，鄙人對所謂的「電玩」完全提不起興趣，也從來搞不懂為什麼七歲那一年（1988年）我的某位表哥願意在每個星期天陽光燦爛的午後，只想跟他朋友窩在客廳，用「紅白機」互相殺得昏天暗地，就是不肯陪表姊和我一起去河邊「踩腳踏車」[1]，也不懂為什麼廿七歲那一年（2007年）當兵的時候，一群同袍可以在「Wii」的面前紓解他們在軍中的壓力，臉上還會泛起單純而燦爛的笑容；總而言之，也許「我小時候是嬉皮」[2]，到長大即使愛上羅百吉，還是「依然范特西」[3]，啊不！是嬉皮的啦！

　　說到嬉皮，就不能不提大麻，雖然我不會抽菸。走進愛國東路71號的地下室，這個在1990年代曾經叫做「VIBE」的搖滾聖地，如今成為一個叫做「肥頭」的樂團「打擊練習場」兼「釣蝦場」，潮濕的黴味、煙味、啤酒或食物或垃圾的酸臭等異味混合而成的「搖滾味」，竟然聞起來比大麻還香（請不要問我不會抽菸為什麼知道大麻是什麼味道）；在地下室找到我的「藥頭」，長得粗曠而威猛的他總是讓

[1] 發跡於台南的知名饒舌歌手蛋堡，於2011年發表的專輯名稱。

[2] 民謠搖滾創作歌手Finn首張專輯，2009年10月由獨立唱片公司前衛花園發行，現已絕版。

[3] 全球華人史上，「最聽媽媽的話」的芭樂紅星周杰倫，於2006年年發表的專輯名稱。

我聯想到Peter Hook，而且我「藥頭」玩的樂器還跟Peter Hook一模一樣，不過他不是個舞棍，而是一個鐵錚錚的漢子。

我「藥頭」的樂團叫做「任天堂世代憂鬱」，說起他們的團名，是想表現出一股屬於出生成長於台灣1980年代後，也就是一般庶民大眾俗稱的「七年級生」，在面對如今學歷貶值，薪水貶值，什麼樣的CD都變成了比「Open將」公仔還不如的塑膠玩具的失落時代，一股悵然若失的躁鬱情緒。而他的團員們，也都是參與過許多知名獨立樂團的音樂好手，所以在技術方面，我這個鋼琴只有「三葉YAMAHA」幼兒班程度的三小朋友，自然不敢在他們面前耍弄我的小「LP」。

在「肥頭」的地下室裡，我「藥頭」塞給我他們最新製作出來的「小披薩」（典故出自於New Order〈Confusion〉的MV）要我回家聽一聽。離開地下室，回到自己的房間裡，把任天堂世代憂鬱的「小披薩」放進我的音響。當《愛即是空》EP的第一首歌〈Golden Gate〉，前奏電吉他反覆樂句從喇叭飆出來的當下，我真的以為自己回到了1989年的曼徹斯特，彷彿看見「石玫瑰樂團」（The Stone Roses）主唱伊恩・布朗（Ian Brown）渾身藥味就站在我面前唱著〈Made Of Stone〉；其實以上的說法只是一種形容，〈Golden Gate〉還是有屬於自己的「本土草藥味」，它們彼此之間並無直接的「對價關係」，只是方便讓您對任天堂世代憂鬱的音樂做為想像與分類。接下來的第二曲〈Love In Vain〉依然是對The Stone Roses的青春反饋，該曲後半段的太空迷幻電吉他feedback音效真的讓我好「蘇胡」，就像是哈了一根燃燒時間長達六分卅四秒的大麻；EP最後一曲〈Why Don't You Sleep〉則像是在聽The Verve的迷幻告白，在恍惚之間，突然看見了一道「白光白熱」[4]，把我帶回了充滿嬉皮充滿愛的

[4] 指The Velvet Underground樂團於1968年發表的專輯《White Light/White Heat》。

六〇年代。

　　這張《愛即是空》EP也許對很多被九〇年代迷幻英搖病毒嚴重感染的患者而言，不過是一場台北某地下室裡對曼徹斯特場景的遙祭；不過，在2012年世界末日預言實現之時，諸法皆空的你躺在床上，若需要一張航向火星的單程車票，懇請收藏一張《愛即是空》EP，做為迎接來世的「腦內補完」配樂，以及入境火星時證明自己來自台灣的文件；說正經的，任天堂世代之所以憂鬱，是因為在這個曾經被荷蘭人殖民過的小島上，無法享受跟荷蘭一樣的大麻福利，只能靠這款麻味音樂，躲在「愛國（愛台灣）」的地下室裡，安慰著自己，也安慰著許多跟我一樣沒有大麻可抽，只能喝米酒解憂的台灣人民。

* 原文刊於「樂多」網站，「台灣音樂書寫團隊」[5]部落格，2012年1月17日。

[5] 台灣音樂書寫團隊成立於2011年12月，由南臺灣樂評界一哥，知名音樂部落客「馬瓜」蔡政忠先生擔任發起人，號召對音樂文字有興趣者，持續書寫記錄被主流媒體刻意忽視的台灣獨立音樂場景。

依然馬英九，依然無政府

藝　　人：無政府樂團

專輯名稱：Anarchy in Taiwan

發　　行：水晶音樂／TRA（全國搖滾聯盟）

　　文章的開頭，先要向持續收看「台灣音樂書寫團隊」的觀眾至上最高的歉意，這篇文章，原本計畫在「中華民國第13屆正副總統就職日」刊出，欲假藉討論音樂之名義行打擊政府無能之實，無奈因工作壓力與愛情挫折所造成的情緒波動，無心無力面對無政府樂團如此龐大的命題，拖稿至今，在此鞠躬道歉。

　　說到道歉，就不得不提促成無政府樂團誕生的社會背景，正是從「道歉」開始的（很硬坳吧！）。1997年4月14日，知名紅星白冰冰獨生女白曉燕慘遭綁架撕票，是為「白曉燕命案」，之後兇手陳進興、林春生、高天民又連續犯下多起重案。於是，百餘個社運團體從當年的5月4日起，每逢週末在總統府凱達格蘭大道發起「用腳愛台灣」大遊行，控訴李登輝政府的腐敗無能，當時的口號是「總統道歉，連戰下台」，時任政務委員的馬英九，則提出了「辭官退隱」聲明，表達不滿。這場社會運動，也間接促成了2000年台灣首次政黨輪替，雖然政黨輪替之後，依然……你懂。

　　在那個風雨飄搖的亂局裡，台灣第一個打著「無政府」旗號的同名樂團在台中的靜宜大學正式誕生了！根據2002年5月幼獅文化出版，由「桑曄」編著的《Hot偶像》一書的資料，無政府樂團成軍於1997年6月，由貝斯手兼主唱「愛吹倫」、主唱兼吉他手「賣冰仔」、solo吉他手「阿傑」，以及鼓手「小明」組成，根據該書記載，他們喜歡的樂團分別有：濁水溪公社、Rage Against The Machine、

Sex Pistol、Radiohead、U2、Blur、Guns N' Roses、Warrant（吉他手阿傑的愛團，來自美國加州，靠〈Cherry Pie〉一曲紅過一時）、Bon Jovi，還有A-ha！（鼓手小明的愛團，來自挪威，廿多年前真的很紅）。

　　從上述這份音樂DNA的檢驗報告看來，「無政府」的音樂並不是正港的「安那其」，更不是只有單純的龐克，也許正是因為沾到了Brit-pop、pop-metal，甚至是1980年代經典synth-pop三人組A-ha的芭樂汁液，讓無政府的音樂其實十分平易近人，用朗朗上口的旋律，乘載了對社會的關心與批判；這種在旋律與歌詞之間巧妙的平衡，卻是之後許多同類型後進樂團少見的。

　　於是，我們不得不提同名專輯中最廣為人知的〈白鷺鷥〉；拜Youtube科技之賜，意外地在今年「王家都更怨」事件中，重新被挖掘出土，成為這次多年來難得引發社會各界關注的社會運動主題曲，看看開場這段令人毛骨悚然的歌詞：「在這個繁華的都市，大家的心內只有想到錢，毋管是傷天害理抑是無情無義，若是會賺錢伊就最歡喜；這個變態的社會，百姓到底是擱算啥貨，田地建成卡拉OK，誰人理會伊大自然。」原來十多年過去了，我們的處境，依然「白鷺鷥」。

　　除了〈白鷺鷥〉，由後來另組台語雷鬼樂團「盪在空中」的「愛吹倫」創作的〈活埋〉，則在帶有Rage Against The Machine風格的重金屬曲調裡，描述了林肯大郡的土石流悲劇，狠批政府無能；專輯中還有另外兩首深受RATM影響的作品〈退化論〉與〈Do you know what the people say〉，則見證了千禧年當下，所謂「Nu-Metal」風潮對台灣樂團所造成的影響；〈Do you know what the people say〉其實比較是一隻「RATM」的模仿貓，而〈退化論〉才是真正言之有物，具有本土批判風格的經典歌曲，歌詞與〈白鷺鷥〉一般，同樣呈現天啟般的末世預言：「貪婪之島上，住著兩千萬的人，卻沒人知道，未來在哪裡？」「經濟正在退化，賺錢只為還錢；政治在退化，百姓無所適從；治安在退化，只能自求多福；社會在退化，退到冰河期。」直到

2012的今天看回頭，我們的處境，依然「退化論」。

　　至於專輯中真正比較接近「龐克」範疇的歌曲，大概就是開場曲〈Anarchy In Taiwan〉和〈阿輝仔落下頦〉，前者在爆裂兇狠的電吉他刷chord開場，不斷高呼著：「We are the Anarchy, our government is a shit！」直率的口號喊到最後顯得虛無，幸好還有阿傑精湛的電吉他solo狂飆彌補了歌詞的空洞感，後者則用詼諧俏皮的恰恰節奏與慵懶的南洋旋律開場，隱喻著台灣習以為常的那卡西民粹風情，歌詞調侃著李登輝主政下的官場現形記：「有一個阿伯叫阿輝，他的下頦有夠長，沒事情愛打小白球，國事家事放一邊；這個阿輝仔真搞怪，養了很多小土狗，每一隻都對他真忠心，阿輝仔整天笑呵呵！」接下來講的是李登輝與當年台灣省長宋楚瑜之間的恩怨情仇：「有一天他的一隻狗，對咱阿輝仔真不爽，因為阿輝不要他了，這只土狗叫小宋，小宋氣得要死！帶他的狗子黑白吠；阿輝還是不愛他啊，阿輝仔小心落下頦！」唱到副歌部分，直轉龐克刷chord，高呼著：「你甘知影咱人民的心聲？你甘知影我已經對你失望！你若在這樣黑白弄，有一天你就真正落下頦！落下頦！落下頦！阿輝仔、阿輝仔落下頦！……（以下重複）」

　　寫到這裡，我已經累了，疲憊是從幼稚園時代高呼的「我愛中華」就已經開始，到國小國中禮堂裡的「生命的意義在於創造宇宙繼起之生命，生活的目的在於增進人類全體之生活。」到「今天不做，明天就會後悔」到「經營大台灣，建立新中原」到大學時代的「有夢最美，希望相隨」再到退伍就業的「我準備好了！」在這個連搖滾樂或獨立音樂也逐漸教條化的無聊國家裡，我覺得失落，如同標題「依然馬英九，依然無政府」，這一切，都沒什麼改變……唯一值得慶幸的是，我曾經參加過，2001年12月30日午夜的「聖界」[1]

[1]　即音樂展演空間「The Wall」由閃靈樂團主唱「Freddy」林昶佐於1999年創設，原址位於台北市忠孝東路二段122號「蘭記大樓」地下室。

跨年演唱會」，親眼目睹過無政府樂團與夾子電動大樂隊的「聯歡晚會」，我拍照，還有給他們簽名喔！這一生已經足夠，而且重點是，這張「無政府」唯一專輯的CD，已因「水晶」唱片倒店，絕版了！少年朋友們，你有錢也買不到！

如果你好奇「那一夜，我們一起聽的『無政府』」究竟是什麼情形？我們有空再聊，因為脫稿遲交、還濫用拼貼文字硬要把一張龐克專輯堆砌成前衛專輯，真像是拿了國務機要費後還要油電雙漲，超級無能！

* 原文刊於「樂多」網站，「台灣音樂書寫團隊」部落格，2012年5月30日。

淡定檸檬汁之分手派對

藝　　人：Lemonade
專輯名稱：Diver
發　　行：映象唱片

　　昨天上午十一點多，去學校餐廳吃中餐，坐在我前方的桌子，有一對正在吵架的男女，其實說吵架也不太對，感覺比較像女生單方面的發飆，一開始會注意到他們，是因為男生那邊，整個表情超「淡定」地吃著涼麵，然後女生一直在潑婦罵街，讓我不禁想起前總統寶貝千金說話的口氣，不過他們似乎不是為了政治立場或感情問題而爭辯，而是為了音樂。

　　「你說！為什麼不陪我一起去看Radiohead？」「Radiohead？他們真的不是我的菜。」無視於女主角的憤怒，男主角依舊「淡定」地吃著涼麵。只見女主角愣了一下，直接搶過男主角手中的筷子，丟在地上。「你說話啊！你那天是不是要跟哪個野女人去約會了？」「你要不要聽Lemonade？」看她這樣哭，男主角依然淡定，然後，竟然拿出一張封面設計看來十分八〇年代的CD出來了！接下來，男主角不再默默吃著涼麵，反倒像一個所謂的「專業樂評」，對女主角曉以大義。

　　「別激動，你先回去聽聽這張來自美國舊金山的三人樂團Lemonade的最新專輯《Diver》吧，聽完第一首歌，你就知道我為什麼不去看Radiohead了。」女主角此時嚎啕大哭又大吼：「我不信！我不信！」無視於女主角的哭鬧，男主角又淡定地說：「只要你聽聽這個〈Infinite Style〉的開場，馬上就會『淡定』下來！它是不是很像2007年，我們大一相識時，Klaxons那首用警報器的嗡嗡聲開場的〈Atlantis To Interzone〉嗎？不過，這首〈Infinite Style〉跟曾經

紅過一陣子的『Nu Rave』一點關係都沒有，它比較像是八〇年代的synth-pop旋律與2-Step節奏的混搭，甚至在那段警報聲結束後沒多久的海鳥叫聲，彷彿一下子把我拉回江蕙1984年那片〈惜別的海岸〉！〈惜別的海岸〉的開場，也有海鳥叫聲喔！」

女主角停止了哭聲，開始用一種狐疑的表情看著男主角，聽他繼續滔滔不絕地介紹這張CD裡的音樂：「接下來的主打單曲〈Neptune〉也相當有趣，雖然用的是當代現流的『Dub-Step』，但〈Neptune〉的旋律不管怎樣，還是讓我想起八〇年代那些經典白人靈魂二男組，像是Wham！或Go West還是Hall and Oates，特別是接下來的〈Ice Water〉，鏗鏘的synth-riff，讓我聯想到好似把Hall and Oates的〈Out of Touch〉，混著早期Depeche Mode的〈puppets〉那種八〇年代冷涼情調，少男情懷總是詩的青澀浪漫啊！咦？妳不哭了，要不要來杯冰水？因為剛好聊到〈Ice Water〉……總而言之，Lemonade這個樂團就像是他們的團名一樣，利用八〇年代的R&B旋律，九〇年代的『Ibiza house』與『當代UK 2-step Garage』節奏，調出一杯沁涼的檸檬汁，喚醒了我永遠活在1980年代的『老宅男』鄉愁，夏天聽真的最退火，說到這裡我有點口渴了，我要點檸檬汁，妳要不要也來一杯？」

「那我懂你意思了。」女主角淡定地站起身，把Lemonade的《Diver》專輯CD朝男主角臉上砸去，大吼道：「去你的八〇年代吧！Lemonade跟你，都不是我的菜！我們分手吧！」女主角大吼完，整個餐廳的人歡聲雷動，開始隨著學校廣播系統放送出來的Lemonade〈Big Changes〉節奏起舞，開了場「rave」派對……Lemonade就像愛情一樣讓人盲目，除非你跟我一樣淡定，否則絕不要輕易嘗試。

* 原文刊於《HINOTER映樂誌》夏季號，第49期，2012年8月4日。

舉頭望日麗，低頭念昌明

藝　　　人：草莓救星、929、黃玠、何欣穗、黃小楨、吳志寧、NyLas、盧昌明

專輯名稱：風和日麗X幾米　完美生活概念選輯

發　　　行：風和日麗

在我接下這篇報導的任務之前，竟誤把「盧昌明」當成「侯昌明」，你就知道我跟盧昌明似乎非常不熟！因為，很多事情絕不是只有「你有多久沒有好好享受一頓飯？」而已；畢竟你可以常常在中午的速食店裡，看見電視上侯昌明一人分飾多角的貸款廣告，並且花七十元新台幣好好享受一份炸雞排便當，卻不一定有機會認識，盧昌明這位在八〇年代曾經創作過無數歌曲、MV以及廣告「CF」的奇才，以及其他被淹沒於大時代的洪流裡的小故事。

就像2008年他剛離開人世，我也才剛退伍，脫離那個讓人變傻、服從，卻不會告訴你盧昌明早已離開人世的環境；直到五年後，因為這個活動，才知道在平行時空裡，盧昌明導演竟然離我那麼近！在八〇年代孤獨的電視機童年裡，透過「司迪麥」口香糖、麥當勞、柯達軟片與山葉電子琴的電視廣告影像，建構了我對「社會」的粗淺認知，盧昌明早已為我埋下了無數關於八〇年代台灣，溫馨與和諧的想像；縱然它並非真實，但至少讓我在這個殘酷又現實的2012裡，有一個可以躲藏與安慰的角落，那就是YouTube上，那些可以被點閱，卻無法回溯的時光。

2005年，我曾在《破報》的CD Review版專欄寫下這樣的句子：「不知道還有多少人記得或知道「AOR」（Adult Oriented Rock）這個名詞，它絕非是我年少青春的回憶，卻是我還在牙牙學語，顢頇學步時音樂品味的啟蒙與回憶走馬燈的背景襯樂。八〇年

代　每一個陽光燦爛的午後，中廣流行網或ICRT播放的歌曲，首首旋律動聽，節奏明快；沉穩內斂的4╱4拍鼓擊敲醒你，行雲流水的鍵琴（或電吉他、薩克斯風）solo感動你，再配上『堅固柔情』的歌聲穿透你，這些聲音統稱為『成人抒情搖滾』。」或許，盧昌明並不搖滾，他十分民謠，但他的音樂風格確實很「成人抒情」，並為我打造了八〇年代每一個陽光燦爛的午後。

　　於是，2012年11月4日的星期天午後，天氣果真風和日麗，我騎著單車到了華山的「Legacy」，走了進去，開場曲是由黃玠演唱，收錄於盧昌明第三張專輯《少數民族》裡的〈找尋〉，唱完了以後黃玠說：「今天是『連連看』的最後一場，我覺得用盧導作結束還滿好的，因為他也是風和日麗唱片行很重要的一個人，當初會有風和日麗唱片行，也是盧導的一個想法。」接著，黃玠與李欣芸一起合唱了〈有一天〉，一首由鋼琴主奏的歌曲。

　　唱完〈有一天〉，接下來出現了大家最愛的「文藝熟女天后」李欣芸，她說：「盧昌明算是滿天才型的吧！他只會彈黑鍵，會彈鋼琴的人都知道，白鍵比較好彈，因為沒有什麼升降記號，但盧昌明導演真的很酷，只會彈上面的音，下面的音都不會彈，他的和絃也很奇怪，他有時候彈四級，自己卻唱成五級，所以我們再聽寫的時候有點困難，所以我們今天已經盡量保持原著，可是剛剛rehersal的時候，有人第一次聽到，這怎麼有點『怪歌』……」這首李欣芸口中的怪歌，就是〈湊合湊合〉；但是，在「草莓救星」主唱「蠟筆」以口風琴畫龍點睛伴奏下，卻有一股歐式情調，似乎也不像李欣芸說的那麼「怪」。

　　唱完〈湊合湊合〉，接下來的重頭戲，就是再現八〇年代的金曲地標：〈心情〉，這首最初由民歌手鄭怡所演唱，搭配當時台灣第一代少女團體「紅唇族」中一員的丁柔安所拍攝的音樂錄影帶裡，讓我們成長啟蒙於八〇年代的人們，突然湧現感動的共鳴，就

像舞台上的「蠟筆」是這麼說的：「我小時候，不是就有一個洗髮精的廣告嗎？都會有這首歌，那個時候應該是鄭怡唱的。」於是，「蠟筆」像是用Bossa Nova，把鄭怡版〈心情〉的八〇年代濃妝給抹去，還原盧導原創的清新面貌。

　　唱完〈心情〉，黃玠跟大家分享了他跟盧昌明之間的關係，黃玠：「當兵前吧，廿三歲左右認識了現在的老闆，也認識了盧導，就去他北投的家裡；他很喜歡問我問題，然後我很喜歡跟他聊天，因為可以更認識自己；那時候覺得這些人都好夢幻，不管是工作或生活……後來我丟了一些Demo給他聽，其實這些Demo錄的很差，沒想到他聽的懂，我認為聽得懂我Demo的人都很珍貴，所以我一直把他放在我心上；後來我去一個咖啡店上班，做了兩年，他又很喜歡去那邊喝咖啡，然後看到他都很開心，他會問我最近在做什麼？我會問他一些問題，其實他講話我都聽不懂，（笑）但他人很好，我很喜歡他！現在我要唱〈Lock Your Dream〉……我還沒哭，哈哈！」

　　〈Lock Your Dream〉是盧昌明生前未發表過的作品，黃玠唱完後，果然沒哭，不過就在李欣芸唱完她跟盧昌明合作的鋼琴作品〈最後一次感動〉之後，終於，黃玠在跟李欣芸合唱〈停止改變〉時，忍不住哽咽落淚，成為當天活動的一個高潮與爆點；說真的，參與過大大小小的演唱會，這是我第一次那麼近距離地目擊台上的表演者如此真情流露的飆淚，也讓我深深感受到黃玠的真性情。

　　下半場，舞台上的大螢幕先播放了獨立音樂圈眾好友們對盧昌明的回憶，以及他的經典廣告作品，像是小時候讓我印象十分深刻的「仁愛補習班」廣告片段；接下來由魏如萱、鍾成虎與陳建騏接力上場，分別演唱了〈消失行蹤〉、〈因為〉，收錄於盧昌明經典概念專輯《熱戀傷痕》裡的〈藍色漸層〉，以及由蘇慧倫原唱的〈戀戀真言〉等歌曲，最後以〈Dying〉一曲作結。由於氣氛太過

凝重，「娃娃」魏如萱只好自己帶頭喊「安可」，減緩現場猶如追悼會般的哀傷；在鍾成虎、陳建騏伴奏下，加上黃玠與「蠟筆」再度一起上台，五個人一起獻上兩首安可曲〈不必哀怨〉和〈Open Your Eyes〉，為今天活動畫下句點。

走出「Legacy」，到門口的風和日麗CD攤位買張《完美生活》合輯，留做紀念，恰巧一位中年男子在跟工作人員詢問收錄於CD中的盧昌明遺作〈Open Your Eyes〉，「原來他已經過世啦！」是阿，不是只有我，還是有很多人不知道，盧昌明早已默默地離開人世，但留下了一堆經典，以及令人緬懷的溫暖性格；看著夕陽，我忍不住質疑自己，曾經就讀藝術科系，目前從事廣告業的我，還有任何理想嗎？對創作的態度到底是什麼？有能力留下任何令人懷念的作品或風範嗎？唉……說真的，在2012歲末的夕陽餘暉中，我只想繼續耽溺於八〇年代的陽光燦爛。

謝謝你，盧昌明導演，在兒時啟蒙了我對廣告業的浪漫想像。

* 原文刊於「MOT／TIMES」網站[1]，2012年11月27日。

[1] 成立於 2011 年11月11日，由忠泰建設集團旗下子公司「忠泰生活開發」支援，以報導藝術、設計與華人文創產業相關新聞為主的網路媒體。

2013

「禁閉室內,汗水不斷讓全身溼透,無力感像在身上挖洞,鑽出極大的痛,忍耐到了最後,只能坦然面對,生命的盡頭。」如果 Kirin J. Callinan「有幸」生在台灣,憑著他精壯的甲種體位,成為一個義務役士兵,他必定會寫出上述那樣的歌詞,再現林強1994年〈當兵好〉一曲的經典,並且順水推舟,用他扭曲、黯黑、沈痛的嗓音,為慘遭凌虐,不幸身亡的陸軍下士洪仲丘申冤。

赤裸麒麟，擁抱霸凌

藝　　人：Kirin J. Callinan

專輯名稱：Embracism

發　　行：映象唱片

「禁閉室內，汗水不斷讓全身溼透，無力感像在身上挖洞，鑽出極大的痛，忍耐到了最後，只能坦然面對，生命的盡頭。」如果Kirin J. Callinan「有幸」生在台灣，憑著他精壯的『甲種體位』，成為一個義務役士兵，他必定會寫出上述那樣的歌詞，再現林強1994年〈當兵好〉一曲的經典，並且順水推舟，用他扭曲、黯黑、沉痛的嗓音，為慘遭凌虐，不幸身亡的陸軍下士洪仲丘申冤。

看到這裡，你一定深感疑惑，或者非常不齒鄙人一貫騙稿費的伎倆，不好好談Kirin J. Callinan的音樂，去消費一個悲慘的亡魂幹嗎？說真的，聽完整張《Embracism》專輯，總覺得整張唱片多首歌曲呈現的那股暴戾、激憤的情緒，彷彿洪仲丘死前的掙扎與吶喊，令人不寒而慄；而且更令人好奇的是，Kirin J. Callinan究竟是受了什麼樣的刺激與壓抑，會作出《Embracism》這樣的作品？

Kirin J. Callinan出身澳洲雪梨，在2009年以前是當地一個後龐克樂團「Mercy Arms」的吉他手，《Embracism》裡面的〈Victoria M〉一曲較具有Mercy Arms的風格，至於其他的部分，你可以馬上聯想到The Birthday Party時代的Nick Cave，甚至更早的Iggy Pop，還有Iggy Pop的換帖兄弟David Bowie，如果談近一點，就是化名為Nine Inch Nails的Trent Reznor；綜合上述這些瘋癲痛苦的男性標本，你就不難想像《Embracism》是如何能媲美北投精神病院的景象。

開場曲〈Hola〉陰沉的嗓音，展現了Kirin J. Callinan可作為Nick

Cave傳人的天賦，專輯同名單曲〈Embracism〉則有如經典黑暗electro二人組Suicide的歌曲，控訴著霸凌與疏離；〈Come on USA〉一曲的dub-step解構呈現出獨特的質地，一句「I cry when I listen to Bruce Springsteen」的歌詞令人疑惑，Kirin J. Callinan腦袋裡做的是什麼樣的「美國夢」？

〈Scraps〉與接下來的〈Chardonnay Sean〉讓耳朵稍稍喘息，前者是沉鬱濃黑的Nick Cave式ballad，後者則是有如David Bowie「柏林三部曲」時期的灰暗，緊接著〈Stretch It Out〉與〈Way II War〉，則又以強勁的碎拍與EBM（Electronic Body Music）曲式，展現暴力美學。

猶如洪仲丘被一改再改的死因，沒有明確證據與他本人的親口證實，我們無法斷言Kirin J. Callinan的音樂養成，是否真的有來自於Nick Cave等人的影響，不過唯一可以確定的就是——嚴正警告你，鬼月的寂靜凌晨，一個人的獨處時刻，絕對不要聽Kirin J. Callinan的《Embracism》，因為你會感受到胸口一股無以名狀的壓迫感，然後像洪仲丘臨死前般全身開始抽搐，並大罵：「幹你娘！」，真的。

* 原文刊於《HINOTER映樂誌》特別號，第52期，2013年9月28日。

2014

搖滾，是被壓迫者的福音，是讓「理想性」在愛恨交錯中，昇華

融合的核子反應爐，至少這是來自星星的鄙人，在地球上短暫生

活的三十二年半歲月裡，所認同與理解的「搖滾」。現在2014年

都已過一半了，華人搖滾究竟「還是個什麼」？

崩壞世代的成人抒情搖滾：地下道樂團
《積極與落寞》

藝　　人：地下道樂團

專輯名稱：積極與落寞

發　　行：切·格瓦拉音樂影像工作室

作為文化輸入的殖民地，對於島國台灣上的搖滾青年們來說，1990年代興起的「英式搖滾」（Britpop）已經是一個神主牌，影響力持續超過廿年而不衰，這種「後現代」樂風至今仍舊是許多鬼島玩團青年們，最容易上手且模仿效法的對象；然而，平平攏是在1995年組團，卻不是所有人都能仰賴這種討喜的「類英搖」旋律，如五月天一般，成為跨足政商界的巨獸；就像這支與蘇打綠樂團「同梯」，2005年成軍於台中，在音樂路上卻始終踽踽獨行，八年後才發表第二張專輯《積極與落寞》，為台中這座工業城市譜出專屬迷幻樂曲的地下道樂團。

很多年輕人以為，《積極與落寞》是地下道樂團的處男專輯；其實，早在2005年5月，同樣由「台灣史上最甜蜜的負荷」之「民謠一哥」吳志寧擔綱製作，名字跟吳宗憲〈是不是這樣的夜晚你才會這樣的想起我〉一樣拗口的首張專輯《一秒鐘後，我可以停止重複明天嗎？》曾透過已經消失的獨立公司「Roc Steady」發行，《一秒鐘後，我可以停止重複明天嗎？》裡同樣名字很長的開場曲〈親愛的妳，我在妳破碎夢幻的太空中漂流〉開宗明義呈現出有如Spiritualized般的夢境，〈灰色的妳灰色的我〉則屬於dream-pop的夢囈；〈我不要知道〉則是post-punk曲風的超低調憤怒慘情戀歌，為2005年以後台灣獨立樂界一片黑鴉鴉的後龐克浪潮做出創世紀的預

言，但上述專輯裡的這些曲子，怎麼樣都沒有〈2002，夏日的憤怒與哀愁〉這首短短十五秒的聲響，一陣電吉他扭曲的咆哮之後，一聲痛徹心扉的「幹！」，乍聽還以為是濁水溪公社跑錯了錄音室，卻讓樂迷對主唱陳儀銘（綽號：移民）的率直，創造出極度的好感！

一口氣叨叨絮絮講了那麼多古，真的是因為感慨《一秒鐘後，我可以停止重複明天嗎？》那麼一張經典的唱片，才短短八年就被遺忘在時代的洪流裡，連台中本地的聽團少年們都不一定知曉，甚至不屑一聽，可嘆啊！可嘆！

回歸正題來談《積極與落寞》吧！其實收到「切・格瓦拉音樂影像工作室」寄來的唱片，至今已四個月了，但當時鄙人正好遭遇職場上的顛沛流離，中年男子的轉業危機，無法給予《積極與落寞》最及時的肯定；然而，真正好的音樂絕對不是在你飛黃騰達一帆風順時「耳」上添花，而是在最寂寞無助時，為你排除鬱積在心頭最深沈濃厚的苦悶；沒錯！它正是地下道樂團的《積極與落寞》。

開場曲〈NO〉彷彿用潛水般的貝斯聲線與充滿律動的節拍，揭示New Order在「我們英搖子民」心目中，永遠至尊的天團地位，很多人總愛唱〈傷心的人別聽慢歌〉，但與其聽那種無腦自high的大調快歌，不如隨著〈NO〉的副歌搖晃嘶吼著：「冷淡的噓寒問暖又何必存在這個時候？我知道我們的世界是與眾不同！沒有對，沒有錯，沒有愛，沒有夢，沒有以往的感動，沒有是，沒有非，沒有我而我一無所有！！」陳儀銘刀刀見骨的歌詞與暢快旋律，不用說一開場已為《積極與落寞》打下良好的基礎！

接下來標準Britpop示範曲〈Rock & Roll Hero〉有美麗的吉他滑音開場與迷幻音牆籠罩，暢快的節奏帶領著我們這些「所謂的文青」穿越「英搖的迷夢」，歌詞也只有「我們」懂，管他核四假油，王金平鬥馬英九，陳儀銘憤憤地唱著：「我還是低著頭，或是

說我從來沒有撐起過！這個世界一樣憂愁，根本沒有感動；厭惡的歧視與嘲諷，一直都伴隨著我，Peace&Love都是你在說，這個世界一樣憂愁，根本沒有Rock & Roll！！」低著頭不只不屑滑手機，更不是為了「看見台灣」，而是為了質疑肉身腐朽深埋地底的「搖滾英雄」們，狠狠地嗆他們的鬼魂：「搖滾究竟是『啥洨』？」。

〈青春輓歌〉大概是這張專輯中，對「我們」這些「所謂的文青」最深刻的自我剖析，聽聽這首輕快民謠搖滾裡，一大段的歌詞，讓鄙人只有飆淚的份：「電台頭（Radiohead）的夢是無病呻吟也罷，你感嘆說著我們不是活在倫敦，是否還彈著吉他，看著我們的黃昏，搖滾樂的夢也醒了；也回不去了，就這樣告別吧！Morrissey的歌不斷放著；而我也哭了，當你們全離開了，我們的青春，就在這結束了……」當英搖元素早已成為主流唱片市場的搖錢樹，而且二十年來小樹已經變大樹，究竟我們人生的後半輩子，還有什麼是值得依戀的？回不去了，絕不是那些「犀利人妻」式的膚淺心靈可以理解的。

專輯同名單曲〈積極與落寞〉援引The Verve樂團知名單曲〈Bitter Sweet Symphony〉的概念，以頗具氣勢的仿弦樂riff開場，歌詞依舊圍繞在對於搖滾信仰的質疑與人際關係的挫折：「那些曾經有過的夢，全變成白日夢，我是人際關係的失敗者」、「搖滾樂沒變過，只是當我們全已改變了；熱鬧人群之中，發現一樣是落寞，我想我們都不適合如此積極的生活，是積極與落寞，越積極越落寞……」

「我們」的領袖「新秩序合唱團」曾有一首叫做〈1963〉的歌，向美國總統甘迺迪致敬，New Order的「粉絲團」Smashing Pumpkins也寫了一首〈1979〉向New Order致敬，現在「我們的」地下道也寫了一首〈1997〉，向自己的青春致敬，但政治狂熱份子如我聯想到的，其實是台灣跟香港皆屬「英搖殖民地」的隱喻。1997

年7月，英屬香港正式回歸中華人民共和國，成為其下的「中國香港特別行政區」，受英國影響的新潮文化被「紅色中國」的庸俗取代，陳儀銘歌詞裡敘述的是私密的「小歷史」，聽者如我聯想到，卻是關於Beyond「再見理想」般的大歷史。

下一曲〈胖子〉開場的清唱搭配木吉他，竟然帶有「黃小楨式」的氛味，最後那一聲嘶吼，彷彿重現〈2002，夏日的憤怒與哀愁〉裡的憤恨，猶如畫龍點睛，更讓我想起陳玉勳執導的電影《愛情來了》裡，女主角廖惠珍在戀愛幻想破滅後，放棄對自己身材體重的改革，以享用「漢堡王」速食大餐的方式，全面徹底棄守。

有人曾批評說地下道的主唱並不是「唱將型」的歌手；然而，若以主流唱片那種人肉市場上的邏輯來聽獨立搖滾樂，那是大錯特錯！因為「唱將」唱久了也會變「唱匠」，認同獨立樂團主唱介於素人與職業人士之間的不定性，才應該是評鑑樂團主唱唱功的基準。就像我之所以喜愛陳儀銘的唱腔，就是那些不預期的神經質嘶吼，這些突兀的嘶吼，彷彿是在那些近年來「復興」的現代主義、「安藤忠雄式」的清水混凝土牆壁上，赫然竄出的塗鴉！這些歌曲，並不能用早已內化為流行搖滾主旋律的英式吉他曲去理解它！而且這些神經質的，很「Emo」的叫喊，本來就不是流行裡的皮相裝飾，而是發自內心，真實呈現的脆弱與心痛！這也是我從2005年起，為了替《破報》撰稿，在台北敦南誠品買到《一秒鐘後，我可以停止重複明天嗎？》而認識地下道樂團以來，始終給予高度肯定的部分。

最後，我想說《積極與落寞》的封面為什麼會選在台中的「一中夜市」拍照的原因，可能跟我之前與主唱陳儀銘多次的聊天有關吧！如果台北市是台灣的倫敦，那麼台中市就是台灣的曼徹斯特，什麼意思？請自由發揮吧！（不是那個惹人厭的二男組合，特此聲明。）

* 原文刊於「樂多」網站，「台灣音樂書寫團隊」部落格，2014年1月
 14日。

一片赤忱獻《破報》，另翼旗手永不倒

　　人是遺忘的動物，思念總在離別後。鄙人對《破報》的緬懷、心痛與感恩，全在與《破報》正式分手的五年之後，因為接到一封意外的email，全都「醬爆」了！

　　余致力革命凡二十五年（肇因於1989年6月4日凌晨的電視畫面，那年我七歲），從來不放棄過，成為一位瘋狂的藝術家兼搖滾樂手；無奈才疏學淺，大學四年團是組了，鼓是練了，但終究一事無成！

　　直到2005年農曆春節過後，因為一篇伍佰〈誰是「雙面人」？〉的文章，開啟了鄙人與《破報》的緣分，至此效法Lester Bangs，用嘴solo，而且始終不肯承認自己寫的是「樂評」，只能叫「音樂文字」！畢竟會開始寫這些文章，不過只是幾個直覺且俗氣的原因：「中二病！想紅！賺稿費！」當然還有針對某家連鎖書店音樂館裡「品味」的反動（沒想到這種「品味」在五年內以「文創」之名，行「撈錢」之實，「kitsch」滿天飛，上下交相賊），硬要在小眾搖滾、前衛爵士與實驗電子充斥的CD Review版，爭得自以為代表「本土」、「民粹」的一片天！

　　然而，三字頭年紀再回首，卻覺得當時寫張蓉蓉〈冷冷台式情，清清沙發樂〉，批評一隅之丘、追麻雀樂團〈不說英文這麼難嗎？〉，今天看來幼稚不堪……

　　但也因為《破報》始終隱忍鄙人大放厥詞，四處縱火，惹惱小眾文藝圈，在躬逢「地下樂團」轉型正義成為「獨立音樂」的兩年半的時光裡，幸運地成為目睹並記錄下蘇打綠、盧廣仲等「文青」崛起的歷史證人，以及「自以為」擔綱為台灣獨立樂團風潮「推波助瀾」的「幕後小炒手」，讓現在成為辦公室裡囚徒的我，還有能

「想當年」的自慰材料。其實，也因為在《破報》累積的「音樂文字」，讓我找到「理想的」工作，得到許多邀稿機會，對此小弟最為感念。

回首當年（2005年2月至2007年10月），要感恩的人很多：感謝永遠的「大圈仔」丘德真先生的提拔，王婉嘉小姐、簡妏如小姐的照顧，吳牧青先生與郭安家先生的相挺，歷任美術編輯，當然最重要的就是總編輯　　黃孫權先生（前空兩格表示尊敬效忠）。

曾經，洪興「山雞哥」陳小春高唱道：「沒有苦男人，就沒有新中國。」最後，在感傷且令人震驚的此刻，我只想高呼：「沒有《破報》，就沒有中坡不孝生！」

*　原文刊於《破報》休刊號，804號，2014年3月28日。

華人搖滾開「講」，兩岸三地開「港」

　　論華人搖滾「正港」的發源地，不在花生油的故鄉「竹仔港」，也不在曾是台北煤鄉的「南港」；話若欲「講」透支，提起「鹿港」絕對會讓兩岸三地的華人搖滾迷「目屎是掰未離」。1982年4月21日，當羅大佑處男單曲〈鹿港小鎮〉開場以一段激昂的電吉他solo，音符如子彈，開響起義的第一槍，劃破了當時戒嚴令的蓋頂烏雲，華人搖滾的革命號角，就此響起（嚴正聲明：拒絕與「浩角翔起」有關）。

　　不過，也因異議不見容於當年政府當局，且〈明天會更好〉又很「衰洨」地被國民黨拿去當競選歌曲，被吃了臭豆腐，羅大佑盛怒之下，出亡當時兩岸三地的自由天堂——香港，並創立了「音樂工廠」，就此開啟他的「娛樂」事業，徹底與「搖滾」決裂。

　　然而，恰巧同時（1985年），香港本土卻出產了一支空前絕後，成功融合「娛樂」與「搖滾」的經典樂隊「Beyond」，成為當年香港輸出搖滾與流行音樂的「當紅炸子雞」！可嘆天妒英才，主唱黃家駒於1993年6月30日因意外身亡（死期竟然就在「七月一日」的前一天，彷彿預言了後來香港回歸中國後，多舛的命運。），然而他偉大的遺作〈海闊天空〉，至今仍是香港的「國歌」，每逢遊行示威時，市民們必唱的大團結主題曲。

　　講完鹿港與香港，再回到兩岸三地唯一「沒有港」的北京；羅大佑在1982年吹響華人搖滾的革命號角，1985年Beyond吹響「香港樂與怒（粵語怒）」的「船螺」，Beyond的大船後來在1993年甚至長驅直入日本東京灣，卻間接造成了黃家駒的猝逝；而崔健（編按：崔健是朝鮮族血統，非亞馬遜河原住民或非洲土人，只會吹小號，不會「吹箭」。）則於1986年高唱〈一無所有〉，為當時改

革開放中的「搖滾中國」吹起了一陣〈望春風〉，遺憾在1989年5月19日，崔健，當他紅布矇眼，吹起小號，為慰問絕食學生，演唱〈一塊紅布〉後未久，坦克輾過了青春的肉體，中國搖滾成了血肉模糊，直到1992年後，台灣的魔岩唱片深耕中國翻土灑種，搖滾之花才得以再生復甦。

歷史最引人入勝處，莫過於聽見小孩高喊：「國王光溜溜沒穿衣褲！」；在〈鹿港小鎮〉發表二十八年後的2010年12月5日，羅大佑參加「我的時代，我的歌」講座，與龍應台（太后）對談時，竟然自爆寫〈鹿港小鎮〉時，從未去過鹿港，只是耳朵聽完一位鹿港出身的機車行小弟的苦水後，自行「腦補」！於是，上述這一「竊」的一切，攏是「黑白港（講）」！而且更諷刺的是，現在羅大佑為擴大其華人「娛樂」事業版圖，向北京哈腰磕頭，也在所不惜！

已故先烈，台灣迪斯可（Disco）教父高凌風常言：「忍耐！追求幸福你要學習忍耐！」也許只有在極端被壓抑、江蕙唱〈你著忍耐〉的環境裡，才能生長出「正港」的搖滾大樹。俗人常言：「搖滾是一種很high的音樂！」簡直超級謬誤！搖滾不是酒吧餐廳裡的「BGM」，也不是棒球場上讓辣妹們扭臀擺腰的啦啦隊襯樂，更不是上班族在KTV裡，為發洩工作壓力飆高音嘶吼，給喉嚨用的充氣娃娃！搖滾曾在上世紀1980年代推倒了柏林圍牆，熔毀了莫斯科的鐮刀與鐵鎚，甚至曾一度成功佔領北京天安門廣場（宇宙無敵大殘念！）或許，搖滾的下一個希望，不在北京，不在香港，更不可能在南港，而是在平壤吧！

搖滾，是被壓迫者的福音，是讓「理想性」在愛恨交錯中，昇華融合的核子反應爐，至少這是來自星星的鄙人，在地球上短暫生活的三十二年半歲月裡，所認同與理解的「搖滾」。現在2014年都已過一半了，華人搖滾究竟「還是個什麼」？套句中國全國政協會

議發言人呂新華的三字箴言:「……你懂的。」

* 原文刊於「作家生活誌」¹網站,2014年7月14日。

¹ 2014年6月30日由秀威資訊創立的文化訊息交流網路平臺,提供作者與
 讀者間溝通欣賞的橋樑。

2015

在這本書的最後，想「借用」這張《為時間做過的註解》，告訴你們這些熱愛五月天，力挺蘇打綠的「大人們」，生命，不是只有「一種」絕對，就像人生不一都是「彩色的」，要搞清楚，「彩色」其實是一種放肆與鄉愿，黑白分明的世界，才有鄙人癡心妄想且嚮往的秩序與安全感；所以，我將把所有的燈都關上！再見！

掉進陰溝裡，也要望星空

藝　　人：記號士樂團

專輯名稱：為時間做過的註解

發　　行：索尼音樂

　　怎麼認識「記號士」樂團的呢？這一切的一切，都要從〈陰溝裡〉說起。

　　〈陰溝裡〉其實是2012年「地下社會」短暫恢復營業時，一首收錄於名為《來做一張地社合輯吧！》免費線上音樂合輯裡面的歌名；不過對很多「認真」的「大人們」來說，〈陰溝裡〉絕對是「不討喜」的歌名，雖然他真的跟某些「大人們」很愛的王爾德（Oscar Wilde）有關係；不過，「大人們」通常會疑惑道：明明是「樂團的時代來臨了！」十五年過後開始玩樂團的年輕人，為什麼不取一些〈生命是一種絕對〉、〈憨人〉、〈突然好想你〉這樣「健康」、「正能量」、「充滿愛」又「比較好賣」的歌名呢？「記號士」這種團名是怎樣？當禮儀師？還是開葬儀社？

　　都不是！先奉上小菜一碟。趙一豪、迷幻幼稚園這些象徵台灣早期「哥德」icon（聖像）者，前輩們早已大書特書，而探討迷茫、頓挫與死亡等議題的「繼承者們」，近十五年來相關紀載與論述，卻付之闕如。2004年，讓國內一眾以「文青」自居者奉為「台灣媽祖」的「小白兔唱片」，曾發行過名為《蘿蔔二代》的獨立樂團創作合輯，當中收錄了一首「仙樂隊」的〈美麗少年的哀愁〉是較為鮮活地出沒；2007年，「藍絲絨」樂團發表《Drop》專輯；到了「馬克白」樂隊，在2011年發表名為《Red Light City 紅燈城》手工限量單曲接棒，一度讓這類「黯黑」的樂音，取得聯合國的席位。

基本上，還是不被承認的局勢。非要依賴從冰箱裡挖出來的Joy Division黑色T恤、The Cure的黑色窄管褲，再抱著「大香蕉的LP」（別懷疑，非色情，就是1967年那張經典的《The Velvet Underground & Nico》同名專輯的「Long Play」黑膠唱片。）裝模作樣；然而，欲成為台灣獨立樂團的顯學，形象本身是不夠的……直到我遇見了「記號士」。

　　2014年7月21日一個風雨交加的夜晚，台北誠品信義店，當時的「音樂館」還位在該棟大樓四樓，一旁有八〇年代「動感紅星」藍心湄開設的「KiKi」川菜餐廳，走進去只見「記號士」四位穿著隨興的年輕人，忙著準備器材的前置作業，表演不久就默默開始了。

　　令人震撼而朦朧的電吉他音牆、因地制宜的規律電鼓、厚實穩定的貝斯聲線，還有主唱陳麒宇的歌聲，剎時竟讓我產生了New Order在〈The Perfect Kiss〉音樂錄影帶裡的那一幕，重現台灣，彷彿傳承了自1987年「「水晶」有聲出版社」打開吉他效果器的迷幻開關，所發出的「delay」聲響，開啟「三P一S」（psychdelic、punk、post-punk、shoegaze）的「入島入腦」，導入由青少年「造音」的「噪音」，反芻著「noise-pop」一般，為如鄙人般對當下台灣音樂場景接近「失智」狀態的中年男子，再一次的提醒與高潮。

　　目擊在場竟有數名「戰後嬰兒潮」長者現身，想必不是樂迷，但必定與樂團有關；憑藉一種戒不掉的「職業訓練」，主動上前攀談，問道：「喜歡令郎的音樂嗎？」「其實……聽不太懂他們在唱什麼欸，哈哈，只要他們自己喜歡，就好了！」（恩，有這樣的媽媽真好！母親節快樂！）很意外她的開明，這也許正是「記號士」自東山高中時期，能從熱音社、退伍後，一路走來的支柱吧！

　　回到「記號士」樂團處男專輯《為時間做過的註解》，開場曲〈必經的過程〉本身，幾乎已將上述的快感與「悶絕」，鎔鑄於歌曲當中，關於男人的成長與幻滅，自瀆與自述；〈你妳他〉聯想

到The Sisters of Mercy這個gothic名團飄散過的哀怨，歌詞曖昧探討著始終無法理解的性別問題；〈鎖〉則在淒涼吉他音牆的堆砌下，歌詞中一句「非常抱歉，辜負了所有人的期望」，猶如向「戰後嬰兒潮」的誠懇告解；〈關上所有的燈〉一曲，恰好統整了這個世代精神狀態，在經歷了「太陽花學運」、「鄭捷殺人案」、「高雄氣爆」、「復興航空空難」、「八仙粉塵爆炸案」，面對2015年後的前景悲觀，把燈關掉，保持低調好好反省，似乎是明哲保身的唯一方式。

　　在這本書的最後，想「借用」這張《為時間做過的註解》，告訴你們這些熱愛五月天，力挺蘇打綠的「大人們」，生命，不是只有「一種」絕對，就像人生不一都是「彩色的」，要搞清楚，「彩色」其實是一種放肆與鄉愿，黑白分明的世界，才有鄙人癡心妄想且嚮往的秩序與安全感；所以，我將把所有的燈都關上！再見！

跋　歷史終結與最後一ㄉㄨㄣˋ

　　吾少賤，性固執，「自」視甚高，「自」我感覺良好，「自」以為是（以上三種「自」，包在一起，簡稱「三明自（治）」，好吃喔！XD）；好發議論，讀稗官野史，思想古怪，恣意妄為，故生人迴避，受同儕「霸凌」排擠，交友不順，校內「黑白兩道」皆視鄙人為「來自星星的《小王子》」（少時1997年正值「大韓民國」慘逢金融海嘯，我大「中華民國」在李總統登輝先生的「領『倒』」下，寶島豐衣足食，景氣大好！昔蔑者，今竟以「韓流」肆虐全球，故誓死不以「來自星星的『都教授』」自稱！）；於是，鄙人逕自於「陰道」[1]獨行數載，後善於胡說八道，皆因故勃發，然而，至今仍找無一條溫暖的陰道[2]。

　　拜1986年，榮獲諾貝爾化學獎「加持」於李遠哲先生「教改」德政之賜，效法某民國初年軍閥，頒高等學歷，授權佈施，造就「一人一粒籃球」之榮景。鄙人忝躬逢其勝，於2007年取得碩士文憑一只，就學期間及其後，皆因這一顆「籃球」如「林毅夫」[3]一般，招搖撞騙，浪跡「所謂的文藝圈」十載，2008年退伍後於臺北市區不同的辦公室流連，並於2013年抵達內湖「秀威資訊」，始聞「數位出版」之祕法。

　　賣字維生十載，憑「中坡不孝生」筆名走闖江湖，聞眾人對

[1]　指位於台北市南港、信義區之間的「陰」暗小巷「道」。
[2]　在此陰道不作別的陰道解，就是大家都知道的那個，《陰道獨白》的陰道。
[3]　本名林正義，宜蘭人，1979年於小金門擔任馬山連連長時，叛逃至中國，現為北京大學「國家發展研究院」名譽院長，根據民間傳說，「牠」是抱著籃球泅水至對岸，因此，有十餘年時間，金門島上禁止使用籃球。

其源起莫衷一是；鄙人在此「說清楚、講明白」：始於國立台北師範學院就學之初，聽名作家張大春於廣播節目說書，聞武俠小說家「平江不肖生」之名，始「諧擬」其為筆名。因本人為土生土長台北市信義區「中坡里」里民，「孝生」乃閩南語兒子的意思，故「不孝生」乃「叛逆又不孝順的兒子」，蘊含「子不子」之意。在當年現身報刊筆名多以英文或其諧音為主流之際，謀求市場差異化、分眾化乃鄙人突圍之策略運用；從未肖想以「中坡不孝生」之姿，為文作書，將舊文集結成冊。

續上述，以白話簡述書成之因：「鄙人沒念過多少書，好濫用名詞，誤用『後現代』概念，憑己智商，自行『解碼』艱澀『標籤』，精神層面亦獲先賢下列：『濁水溪公社』之皮相狂躁、1976樂團『英倫搖滾百科』與搖滾至尊『上帝』伍佰啟蒙，引我入以詩歌為河，搖滾為山之『流奶與蜜之地』！若無上述伍佰、1976、濁水溪公社『三位一體』，就不會有你手上這本沾滿本人『DNA』的犯罪實錄。」

拙作多以偽裝成「類論文」的方式呈現，實為向李遠哲等人提出「所謂教改」之控訴，造成諸人空有「大學」、「碩士」、或「論文」之名，實「金玉其外、敗絮其內」；如同每當有人問我連電吉他都不會彈，樂理也不懂，有什麼資格寫「樂評」？其實，本書並非「樂評集」，我臉皮並沒有厚到寫一些明星八卦，娛樂圈軼事，就敢叫「樂評」！但至少小弟還會打鼓（大學曾組樂團，團名為「鄉土教材」）和彈「那卡西」電子琴（但只有「YAMAHA」三葉音樂幼兒班的等級），所以我想跟各位「告解」的，是以「樂評人」身分做「cosplay」的「行為藝術」，而《搖滾黑白切》正是這場長達十年「觀念藝術」的成果與紀錄。

若硬與「搖滾」扯上什麼關係，好吧！姑且叫「嘴砲搖滾」好了！但此蔑稱也不是我發明的，而是受名為《剛左搖滾》的「青

少年優良讀物」啟蒙，也剛剛好翻譯這本書的譯者之一：胡子平先生，亦曾於《破報》「駐場」，擔任「紙上DJ」。當年胡子平先生以「Ricardo」威名，叱吒搖滾江湖，於《破報》「CD Review」版，啟迪後進無數，除以「荒漠甘泉」灌溉鄙人乾枯之耳，並以夾敘夾議方式，讓我意識到歐美音樂產業及搖滾歷史，始終脫離不了社會與政治因素的掣肘。2004年大學畢業，赴南港成德國小擔任實習教師一年，同時準備研究所考試，又慘遭一場「毀滅性單戀」之衝擊！適逢《剛左搖滾》出版，透過該書對Lester Bangs生平介紹，萌起而效尤之心，盼能以「音樂文字／樂評」書寫，抒發壓力，一吐塊壘。

當時家中並無購置「PC」設備，鄙人亦不如同儕終日上網「BBS」流連至忘我，所有搖滾名詞、筆法結構、歷史脈絡之養成，皆深受香港資深樂評人袁智聰主辦《MCB音樂殖民地》雜誌與台灣市面上搖滾音樂相關之新舊書籍啟蒙；尤以「萬象圖書公司」於1996年出版Cello Kan前輩所著《音樂文字》一書（今年竟剛好是該書出版滿廿年，小弟僅以拙作《搖滾黑白切》向前輩致意）令小弟印象深刻；再加上2005年「膽粗粗」投稿《破報》，即由當時港籍主編丘德真先生同意放行；鄙人與香港似乎有莫名緣分！可嘆當年前衛新潮的東方明珠，慘遭「共匪」占領後，蒙塵久矣，無力引領前衛潮流，點亮華人世界；僅盼能以《搖滾黑白切》，榮耀香港。

除效法前輩先賢，另一必須出版該書的強烈動機，乃對抗電腦網際網路之飄渺虛無與零碎（俗稱的「後現代」觀念）。鄙人一生共經歷過三座「部落格」網站之崩壞，辛勤耕耘之苗圃，盡付闕如，死無全屍，加上書閣內累積之各地停刊搖滾音樂雜誌，汗牛充棟，宛如「搖滾忠烈祠」；逼迫鄙人相信，唯有將數位檔案付梓，才能實踐「為往聖繼絕學」，使庶民微言不被網海吞噬。

最後，感謝家人包容與「秀威資訊」協助，這可能是這輩子第一本，也是最後一本書！搖滾樂手通常在二十七歲就應該「掛」了，苟活八年，是該收山轉型。身為台灣「地下音樂歷史之終結與靠《破報》騙稿費的最後一人」，也有可能是經歷過搖滾、另類、獨立小眾勉強還算「純真處男」的輪迴的「輪」；將死者其言也善，義無反顧，責無旁貸。《搖滾黑白切》對你而言，可能只是一本「搖滾作文練習簿」，裡面充斥滿滿「政治非常不正確」的文字，但對我而言，是「國家！責任！榮譽！」；矛盾的綜合體，「亞斯」星球的「小王子」報告完畢。

中坡不孝生，2015年12月30日於台北公館　海邊的卡夫卡

鄙人感恩以下善男信女、先賢先烈大德，排名不分筆畫先後：

　　蘇楷立先生、蘇凱其先生、詹岳均先生、楊培邑先生、陳曉容小姐、連德誠先生、黃海鳴先生、陳志誠先生、林志明先生、倪明翠小姐、許朝凱先生、洪佩君小姐、洪明慧小姐、曾義文先生、鍾順達先生、林峰毅先生、王璽安先生、陳廷維先生、陳楷仁先生、曾常豪先生、杜純逸先生、魏意雯小姐、張凱婷小姐、黃立慧小姐、林家安小姐、陳俊銘先生、李政勳先生、王信權先生、唐澄暐先生、黃藍白先生、李毓琪小姐、黃海欣小姐、丘德真先生、黃孫權先生、李濟威先生、郭安家先生、林彥竹先生、曾嵩文先生、王欣俞小姐、段書珮小姐、鄭立欣小姐、郭湘吟小姐、高義琪小姐、張耕培先生、林呈展先生、趙竹涵先生、林貓王先生、詹宏凱先生、詹偉雄先生、陳玠安先生、盧一婷小姐、丁寶萬先生、吳鈞堯先生、音地大帝、陳信宏先生、陳書俞小姐、林王祐先生、林宛縈小姐、林月娥小姐、孫志熙小姐、吳金苓小姐、張嘉渝小姐、游正宇先生、羅文崇先生、鄭南榕先生、柯仁堅先生、陳瑞凱先生、吳俊霖先生、張大春先生、何穎怡小姐、楊久穎小姐、蕭青陽先生、張四十三先生、胡子平先生、蔡政忠先生、袁智聰先生、吳正忠先生、張鐵志先生、馬世芳先生、陳弘樹先生、羅悅全先生、林哲儀先生、翁嘉銘先生、Cello Kan先生、楊傑格先生、葉雲平先生、賴健司先生、倪重華先生、莊智晹先生、蘇玠亙先生、宋政坤先生、鄭伊庭小姐、李書豪先生、簡意玲小姐、Lester Bangs先生、Ian Curtis先生、Peter Saville先生、Tony Wilson先生、台北市立永春高中全體師生、國立台北教育大學全體師生、「伍零3」工作室暨「臥龍27」全體成員、憲兵鐵衛隊全體弟兄、晴天廣播廣告公司全體同

仁、台灣音樂書寫團隊全體成員、秀威資訊科技股份有限公司全體
員工、黃氏家族全體成員。

新銳藝術24　PH0178

新銳文創　搖滾黑白切
INDEPENDENT & UNIQUE

作　　者	中坡不孝生
責任編輯	鄭伊庭
圖文排版	周政緯
封面設計	王嵩賀

出版策劃	新銳文創
發 行 人	宋政坤
法律顧問	毛國樑　律師
製作發行	秀威資訊科技股份有限公司
	114 台北市內湖區瑞光路76巷65號1樓
	電話：+886-2-2796-3638　傳真：+886-2-2796-1377
	服務信箱：service@showwe.com.tw
	http://www.showwe.com.tw
郵政劃撥	19563868　戶名：秀威資訊科技股份有限公司
展售門市	國家書店【松江門市】
	104 台北市中山區松江路209號1樓
	電話：+886-2-2518-0207　傳真：+886-2-2518-0778
網路訂購	秀威網路書店：http://www.bodbooks.com.tw
	國家網路書店：http://www.govbooks.com.tw

出版日期	2016年5月　BOD一版
定　　價	360元

國家圖書館出版品預行編目

搖滾黑白切 / 中坡不孝生著. -- 一版. -- 臺北市：新銳文
創, 2016.05
　　　面；　公分. -- (新銳藝術；24)
　　BOD版
　　ISBN 978-986-5716-72-1(平裝)

　　1. 音樂史　2. 臺灣

910.933　　　　　　　　　　　　　　　　105002197

讀 者 回 函 卡

感謝您購買本書，為提升服務品質，請填妥以下資料，將讀者回函卡直接寄回或傳真本公司，收到您的寶貴意見後，我們會收藏記錄及檢討，謝謝！如您需要了解本公司最新出版書目、購書優惠或企劃活動，歡迎您上網查詢或下載相關資料：http:// www.showwe.com.tw

您購買的書名：＿＿＿＿＿＿＿＿＿＿＿＿＿＿＿＿＿＿＿＿＿

出生日期：＿＿＿＿＿年＿＿＿＿＿月＿＿＿＿＿日

學歷：□高中 (含) 以下　　□大專　　□研究所 (含) 以上

職業：□製造業　□金融業　□資訊業　□軍警　□傳播業　□自由業
　　　□服務業　□公務員　□教職　　□學生　□家管　　□其它＿＿＿

購書地點：□網路書店　□實體書店　□書展　□郵購　□贈閱　□其他

您從何得知本書的消息？

　□網路書店　□實體書店　□網路搜尋　□電子報　□書訊　□雜誌

　□傳播媒體　□親友推薦　□網站推薦　□部落格　□其他＿＿＿＿＿＿

您對本書的評價：(請填代號　1.非常滿意　2.滿意　3.尚可　4.再改進)

　封面設計＿＿＿　版面編排＿＿＿　內容＿＿＿　文／譯筆＿＿＿　價格＿＿＿

讀完書後您覺得：

□很有收穫　□有收穫　□收穫不多　□沒收穫

對我們的建議：＿＿＿＿＿＿＿＿＿＿＿＿＿＿＿＿＿＿＿＿＿

＿＿＿＿＿＿＿＿＿＿＿＿＿＿＿＿＿＿＿＿＿＿＿＿＿＿＿＿＿

＿＿＿＿＿＿＿＿＿＿＿＿＿＿＿＿＿＿＿＿＿＿＿＿＿＿＿＿＿

＿＿＿＿＿＿＿＿＿＿＿＿＿＿＿＿＿＿＿＿＿＿＿＿＿＿＿＿＿

11466

台北市內湖區瑞光路 76 巷 65 號 1 樓

秀威資訊科技股份有限公司 　　收

BOD 數位出版事業部

..

（請沿線對折寄回，謝謝！）

姓　　名：_____　年齡：_____　性別：□女　□男

郵遞區號：□□□□□

地　　址：_____

聯絡電話：(日) _____　(夜) _____

E-mail：_____